후회 없이
그림 여행

후회
없이

그림 여행

화가의 집 아틀리에 미술관
길 위에서 만난 예술의 숨결

엄미정 지음

모요사

언제
다시
떠날 수 있을까?

지극히 아름다운 것을 만나면 출렁이는 감정에 가슴이 뻐근해지는 순간이 있다. 인터넷을 검색하다가 독일 작가 볼프강 라이프^{Wolfgang Leib}의 꽃가루 설치작품 〈오르지 못하는 다섯 개의 산〉을 보았을 때도 그랬다. 이 작품은 매년 조금씩 모은 노란 꽃가루를 쌓아 만든, 약 7센티미터 높이의 원뿔 다섯 개로 이루어졌다. 햇빛, 빗방울, 바람 그리고 무엇보다 생명이 깃든 이 작은 우주가 후 하고 불면 순식간에 먼지처럼 날아갈 '오르지 못하는 산'이었다.

이 작은 산이 위대하고도 허무한 아름다움을, 곧 예술을 은유하는 것 같아 그만 먹먹해지고 말았다. 철없다고 혀를 찰지 모르지만 나는 여전히 이런 아름다움에 감동하고 벅찬 사랑을 느낀다. 예술이라는 그 '무용無用한 아름다움'이 나를 지금 여기까지 데려왔다.

대학원에서 미술사를 전공한 뒤로 나는 예술책을 만드는 출판사의 편집자였고, 지금은 프리랜서 번역가이자 편집자로 일하고 있다. 꽤 오

랫동안 예술책을 매만져왔지만, 늘 무한해서 경이로운 예술과 지식의 우주 속에서 매일 길을 잃고 불시착하는 여행자로 살고 있다는 편이 나에게는 더 어울린다.

내가 자주 불시착하는 곳은 단연 미술관과 박물관이다. 크뢸러뮐러 미술관이나 카포디몬테 미술관처럼 발음조차 쉽지 않은 미술관을 만나면 버릇처럼 검색부터 해본다. 제2의 반 고흐 미술관이라는 크뢸러뮐러 미술관이 오테를로라는 도시에 있구나, 나폴리에 이런 미술관도 있었군 하면서. 윤동주 시인이 별 하나마다 프랑시스 잠, 라이너 마리아 릴케 같은 시인의 이름을 불러주었듯, 나는 미술관의 이름들을 입속에서 굴려보고 세계지도에 별자리로 그려나갔다.

프리랜서 번역가로 일한 지 3년이 지날 때였다. 매여 있는 회사는 없었지만 회사원과 별반 다를 바 없이 분주하게 살고 있는 나를 발견했다. 내가 좋아하는 화가들의 구체적인 시간과 공간이라는 좌표에 관심을 갖기 시작한 참이었다. 어딘가로 여행을 떠날 수 있다면 그 좌표를 따라가고 싶다고 생각했다. 청년 화가 뒤러가 청운의 꿈을 품고 이탈리아로 향했던 길부터, 로마에서 나폴리와 시칠리아를 거쳐 몰타에 이르렀던 카라바조의 도피 행로, 마티스의 고통스럽지만 찬란한 노년이 펼쳐진 남프랑스까지 화가들의 삶과 작품세계에 새로운 전환점이 된 장소들, 그들의 여행길이 눈에 들어왔다. 그곳에 내 발자국을 겹쳐보고 싶은 욕망이 점점 부풀었다.

출판사에 '예술가의 여행'이란 기획서를 내고 샘플 원고도 써서 보냈

다. 출판사에서는 이 책은 직접 가보지 않고는 쓸 수 없는 책이라고 일침을 놓았다. 그렇다면 떠나야지! 나는 그동안 검색한 화가들의 발자취가 노란 깃발로 무수히 꽂혀 있는 구글 지도를 펼쳤고 주저 없이 떠났다. 2013년 봄, 돈도 시간도 넉넉지 않은 무모한 여행은 그렇게 시작되었다.

6주 동안 오로지 화가들의 작품과 그들이 지나간 길, 머물렀던 장소를 좇았기에 나는 이 여행을 '그림 여행'이라고 불렀다. 뒤러의 첫 이탈리아 여행이 이 그림 여행을 꿈꾼 씨앗이 되었기에 독일부터 시작했다. 이후 네덜란드, 프랑스, 오스트리아를 거쳐 이탈리아를 종단하고 스페인, 남프랑스 그리고 다시 독일로 돌아오는 동안, 나는 노란 깃발로 꽂아둔 장소들을 발이 부르트도록 찾아다녔다. 그림이 걸려 있는 미술관과 박물관, 성당 외에도 '지베르니 모네의 집', '클림트의 길', '세잔의 길'처럼 작품이 탄생한 장소들도 어김없이 방문했다.

하지만 그림 여행은 그 말에서 풍기는 우아하고 낭만적인 뉘앙스와는 전혀 다른 경험이었다. 그렇기는커녕 고되고 힘들었다. 뒤러의 여행길을 짚어 간 날엔 거센 비바람이 몰아치고 안개까지 자욱해 산속에서 그만 길을 잃고 헤맸다. 아시시의 수녀원 숙소를 찾아간 날은 어둡고 인적이 끊긴 골목길을 하염없이 걸으며 불안에 떨었다. 매일 걷고 또 걷느라 퉁퉁 부어오른 다리에는 파스가 떨어질 날이 없었다. 배낭과 캐리어, 카메라 가방을 이고 지고 걸어가는 동안에는 여행을 시작한 이유

도 잊고 중도에 포기하고 싶었다. 유명한 맛집을 지척에 두고도 시간에 쫓겨 커피 한 잔과 크루아상 한 조각으로 끼니를 때우기 일쑤였다.

그럼에도 책 속의 도판으로만 상상하던 그림 앞에 서면 그 모든 고난이 일순간 사라지고 오롯이 그림 속으로 빨려 들어갔다. 그림으로만 보던 실제 장소에 마침내 도착했을 때도 마찬가지였다. 기차에서 내리는 순간부터 공기의 흐름이 바뀌는 듯했고, 한껏 숨을 들이마시면 그렇게 뿌듯할 수 없었다. 클림트가 그린 아터 호숫가에서 말러의 교향곡 3번 6악장을 들었을 때는 어떤 일치의 순간이 찾아와 황홀경에 온몸이 떨렸다. 세잔이 몇 번이고 화폭에 담았던 생트빅투아르 산을 마주했을 때는 마치 내가 세잔의 그림 속 붓 자국 하나가 된 듯했다. 그때까지 머리로만 이해한 세잔이라는 화가가 내 마음속으로 뚜벅뚜벅 걸어 들어온 그날의 생생한 체험은 평생 잊지 못할 것이다.

미술사 책에 단골로 등장하는 그림이 아니라 내 마음을 두드리는 그림을 우연히 만나면 보물을 캐낸 기분이었다. 예전에는 폴 시냐크와 에드몽 크로스의 그림이 그토록 아름다운지 미처 몰랐다. 그들이 무수히 찍은 색점들은 빛을 받아 반짝이는 윤슬이 되어 내 몸속으로 흘러 들어왔다. 마라톤을 하다 보면 갑자기 몸이 가벼워지고 경쾌해지는 러너스 하이^{runners high}의 순간이 찾아온다는데, 그게 이런 기분일까 싶게 짜릿했다.

그림 여행을 하는 동안 책에서 도판으로만 보던 그림들의 이미지가 도미노처럼 넘어졌다. 도미노가 쓰러진 자리엔 구체적인 공간에서 존

재감을 내뿜는 실제 그림의 이미지가 들어섰다. 말하자면 이 여행은 기존에 내가 알던 미술사를 전혀 새로운 각도에서 바라보게 해준 중년의 그랜드투어였다.

사실 원고에만 집중했다면 책은 이미 몇 년 전에 나왔을 것이다. 평일에는 번역이나 편집 일을 하고 주말에는 답사 강사 일을 하다 보니 글 쓰는 일이 자꾸 뒤로 밀렸다. 또 여행을 다녀온 후 12명의 화가들에 관한 자료를 다시 찾아 읽는 것도 시간이 꽤 걸렸다. 머리로 이해하고 말로 설명한다 하더라도 설득력 있는 글을 쓰는 것은 또 다른 문제였다. 더딘 글을 붙들고 있는 사이 아버지가 돌아가셨고 그 이후로는 마음이 잡히지 않아 원고를 손에서 놓아버리기도 했다.

글을 쓰면서 때로는 막다른 길에 이르고 때로는 겨우 출구를 찾아 돌아 나오기를 반복하면서, 결국 이 원고의 끝에 이르지 못할까 봐 내내 두려웠다. 특히 앙귀솔라와 마티스 편은 보지 못한 그림과 가보지 못한 장소에 미련이 끈질기게 따라붙어, 작년에 마무리 여행을 다시 감행하고 나서야 비로소 끝을 보았다. 그렇게 시간을 하염없이 흘려보내고 오래 묵은 그림 여행기를 이제야 꺼내놓는다.

이 책은 크게 보면 독일에서 시작해서 나라별로 이동하며 쓴 여행기이지만, 실제로는 화가들 한 명 한 명의 길을 추적해간 과정이다. 그래서 책의 각 장을 화가별로 재구성했다. 그 바람에 여행 일정이 때때로 서로 겹치면서 이어지는 탓에 동선이 혼동을 일으킬 수 있지만, 내 여

행의 동선보다 한 사람의 예술가가 밟아간 자취를 독자들이 오롯이 그려볼 수 있도록 하는 것이 더 중요하다고 생각했다.

이를테면 고흐 편은 네덜란드의 암스테르담과 크뢸러뮐러 미술관에 다녀온 다음 거의 한 달 뒤에야 아를로 이어지는 식이다. 반면에 여러 예술가들이 활동했거나 그들의 작품이 소장된 미술관이 있는 도시는 여러 번 등장한다. 조토, 앙귀솔라, 카라바조 편에는 피렌체가, 모네, 시냐크, 세잔, 마티스 편에는 파리가 계속해서 나온다. 하지만 어느 장을 먼저 읽든 상관없이 한 예술가의 행보를 온전히 좇아갈 수 있다는 장점이 있다.

여행 일정과 작가별 해당 도시와 장소는 지도에 따로 표시해서 동선을 한눈에 파악할 수 있도록 정리했다. 독자들이 이 책을 다 읽고 난 후에 자신이 좋아하는 화가를 선택해서 스스로 여행의 동선을 그려볼 수 있으면 좋겠다. 언젠가 떠날 그 여행에 이 책이 영감을 줄 수 있기를 바랄 뿐이다.

자유롭게 해외여행을 하던 일상이 어느 순간 멈추고, 언제 다시 여행을 떠날 수 있을지 알 수 없는 팬데믹 시기다. 여행을 떠나고 싶어도 떠날 수 없으니, 여행하기 좋은 때를 기다릴 게 아니라 떠날 수 있을 때 떠나는 게 백번 맞다. 그러니 지금은 자신이 좋아하는 그림과 화가를 찾아 언제든 떠날 수 있도록 저마다 마음속에 노란 깃발을 하나씩 꽂아두길 권하고 싶다. 여행을 계획하고 상상하는 것만으로도 실제 여행하

는 것만큼이나 가슴 설레게 하는 엔도르핀이 솟아난다고 하지 않던가.

다만 그 여행은 미술관에서 멈추는 여행이 아니라 작품이 탄생한 현장으로 달려가 예술가의 눈에 비친 풍경을 내 눈으로 직접 확인해보는 진짜 그림 여행이면 좋겠다. 그 여행은 작품을 찾아다니는 데에서 시작하지만, 결국엔 나 스스로 진정한 아름다움을 찾아내는 값진 경험을 선사할 것이다.

2020년 11월
긴 겨울의 문턱에서
엄미정

차례

들어가며 언제 다시 떠날 수 있을까? 5

1부 괜찮다, 다 괜찮다 독일·네덜란드·오스트리아 편

01 화가, 여행을 떠나다 뒤러의 길 19
02 일상의 아름다움을 찾아서 페르메이르의 길 49
03 괜찮다, 다 괜찮다 클림트의 길 87

2부 인간적인 너무나 인간적인 이탈리아·스페인 편

04 스크로베니에서 보낸 15분 조토의 길 125
05 최초의 세계적인 여성 화가 앙귀솔라의 길 151
06 오만한 불한당의 영광 가도 카라바조의 길 1 189
07 끝내 돌아오지 못한 용서받지 못할 자 카라바조의 길 2 217
08 그리스인, 스페인을 꽃피우다 엘 그레코의 길 247

3부 원하는 건 오로지 빛과 바람뿐 프랑스 편

09 냉페아, 모네의 우주를 열다 모네의 길 281

10 고흐의 빛 속으로 한 걸음 더 고흐의 길 307

11 길 위의 화가 세잔의 길 335

12 원하는 건 하늘, 바다, 저무는 해 시냐크의 길 359

13 마침내 찾은 안락의자의 위로 마티스의 길 385

에필로그 420

감사의 말 422

Art Travel Map

알브레히트 뒤러	뉘른베르크 · 인스부르크 · 볼차노 · 살로르노 · 트렌토
얀 페르메이르	암스테르담 · 덴하그 · 델프트
구스타프 클림트	빈 · 카머쇠르플링
조토 디본도네	파도바 · 아시시 · 피렌체
소포니스바 양귀솔라	시에나 · 피렌체 · 팔레르모 · 마드리드
카라바조	로마 · 나폴리 · 메시나 · 팔레르모
엘 그레코	나폴리 · 마드리드 · 톨레도
클로드 모네	파리 · 지베르니
빈센트 반 고흐	암스테르담 · 오테를로 · 파리 · 아를
폴 세잔	파리 · 엑상프로방스
폴 시냐크	파리 · 지베르니 · 생트로페
앙리 마티스	파리 · 니스 · 방스

스페인

마드리드 O

톨레도 O

Albrecht Dürer 알브레히트 뒤러

Jan Vermeer 얀 페르메이르

Gustav Klimt 구스타프 클림트

1부

괜찮다,
다 괜찮다

독일 · 네덜란드 · 오스트리아 편

01

화가,
여행을
떠나다

뒤러의 길

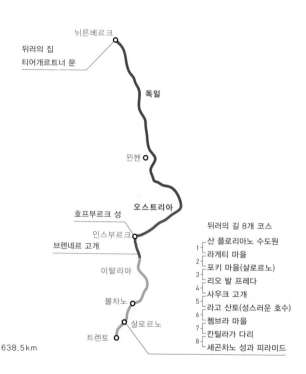

뉘른베르크

뒤러의 집
티어개르트너 문

독일

뮌헨

오스트리아

호프부르크 성

인스부르크
브레네르 고개

이탈리아

볼차노

살로르노

트렌토

638.5km

뒤러의 길 8개 코스

1 ┌ 산 플로리아노 수도원
 └ 라게티 마을
2 ┌ 포키 마을(살로르노)
 └ 리오 발 프레다
3 ┌
4 ┌ 사우크 고개
 └ 라고 산토(성스러운 호수)
5 ┌
6 ┌ 쳄브라 마을
7 ┌ 칸틸라가 다리
8 ┌
 └ 세곤차노 성과 피라미드

나의 그림 여행은 '뒤러의 길'에서 시작되었다. 더 정확히 말하면 인터넷을 검색하다가 홀연히 나타난 '뒤러의 길' 사이트*를 발견하면서부터다. 정말 이 길이 남아 있다고? 눈이 번쩍 뜨였다.

'화가의 여행'이라는 주제를 말할 때 늘 맨 앞자리에 꼽히는 게 뒤러의 첫 이탈리아 여행이다. 그러나 여행할 당시 뒤러는 막 장인匠人이 된 신인 화가였다. 이 시기의 작품도 유화가 아닌 수채 풍경화와 소묘만 남아 있어서 이 여행은 유명세만큼 알려진 게 많지 않다. 심지어 몇몇 연구자들은 뒤러가 실제로 베네치아에 머물렀는지에 대해서조차 의문을 제기하기도 한다. 그런데도 뒤러가 밟아간 자리가 하나하나 표시되어 공개돼 있다는 것이 무척 놀라웠다. 5백여 년 전 화가 뒤러의 위상과 유산이 비단 작품에만 그치지 않았다는 것이 실감 났다.

알브레히트 뒤러(1471~1528년)는 르네상스 미술 양식을 최초로 알프스 이북으로 들여온 독일 출신의 거장이다. 동시에 그는 종교개혁 시기의 지식인으로서 인문주의의 부흥을 꿈꾸며 후학 양성을 위해 북유럽에서는 처음으로 미술이론서를 집필했다. 또한 주문 생산에 의존한 중세 장인의 한계를 뛰어넘어 직접 제작한 목판화를 책으로 펴낸 출판업자이기도 했다. 말하자면 그는 북유럽에서 중세를 갈무리하고 르네상스를 맞이하는 과도기를 주름잡은 '전방위 예술가'였던 것이다.

하지만 무엇보다도 내게 뒤러는 강렬한 〈자화상〉의 주인공이다. 우선 냉철하면서도 예민한 감성이 번득이는 시선이 압권이다. 게다가 어깨까지 내려오는 곱슬머리에 콧수염을 잘 손질하고, 당시 뉘른베르크

● 2020년 현재 뒤러의 길Sentiero del Dürer, Dürerweg 사이트 도메인은 사라졌으나 유로파리전 사이트(http://www.europaregion.info/it/duererweg-trentiner-teil.asp), 알토아디제 주 사이트(https://www.alto-adige.com/sport-di-montagna/escursioni-a-tema/sentiero-duerer)에는 소개되어 있다.

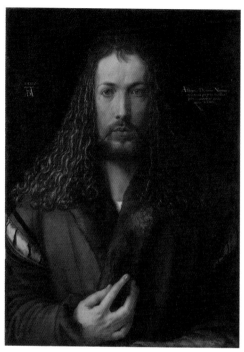

알브레히트 뒤러, 〈자화상〉, 패널에 유채, 67×49cm, 1500년, 알테 피나코테크, 뮌헨.

에서 귀족 계급만 입을 수 있는 고급스러운 모피 옷을 걸친 모습은 화가라기보다 당대의 패셔니스타 같다. 그는 자기 외모에 상당한 자신감이 있었고 꾸미는 데에도 많은 정성을 들였다고 전해진다. 무엇보다도 이 그림에서는 화가가 자신을 그리스도처럼 그렸다는 점이 놀랍다. 중세 말의 사람들에게 어두운 배경, 좌우대칭을 이룬 정면, 축복하는 손짓은 구세주 그리스도의 도상으로 익숙했다. 물론 이 그림 속 뒤러의

손짓은 모피 옷을 살짝 잡고 있는 것처럼 보이지만 말이다. 뒤러는 이 〈자화상〉을 통해 눈으로 보고 손으로 그림을 그리는 자신의 재능이 하느님에게서 비롯되었음을 고백한다.

그럼에도 이 〈자화상〉은 마치 신이 세상의 중심인 중세가 가고 인간이 중심인 르네상스가 도래했다고 선언하는 것처럼 읽힌다. 더구나 뒤러는 그림의 배경 왼쪽에 자기 이름의 알파벳 첫 자를 조합한 AD 모노그램을, 오른쪽에는 라틴어로 뉘른베르크 출신의 알브레히트 뒤러가 28세의 자기 모습을 그렸노라고 당당히 적어놓았다. 뒤러부터 신디 셔먼에 이르기까지 화가들의 자화상을 면밀히 탐구한 영국의 미술평론가 로라 커밍은 『화가의 얼굴, 자화상』에서 이 1500년의 자화상이야말로 "자화상의 알파요 오메가"라고 썼다.

뒤러의 첫 이탈리아 여행

화가를 창조자이자 예술가로 선언한 이 사람의 자신감은 어디에서 비롯된 것일까? 만약 뒤러 본인에게 이런 질문을 던진다면, '여행'을 그 중 하나로 꼽을 것 같다. 그는 평생 새로운 땅에서 새로운 문물을 배우기 위해 여러 차례 여행을 했다. 고향 뉘른베르크에서 도제 수업을 끝낸 뒤엔 콜마르, 바젤 등 라인 강 북쪽 지역을 떠돌았다. 4년 만에 돌아와 결혼식을 치르고 얼마 뒤에는 알프스를 넘어 베네치아까지 다녀왔

다(첫 번째 이탈리아 여행). 그로부터 십 년 후에는 이탈리아의 르네상스를 배우고자 다시 알프스를 넘었고(두 번째 이탈리아 여행), 50세를 앞두고서는 일 년 가까이 네덜란드 일대를 마치 개선장군처럼 여행하며 '위대한 거장'으로 환대받았다.

당시 인구의 대부분이 고향을 떠나지 않고 살았다고는 해도 화가들에게만큼은 여행이 그리 특별한 일이 아니었다. 수련을 마친 도제가 유랑 도제Wanderjahre로 떠돌아다니며 다른 지역 대가들의 기술을 배우는 것은 흔한 일이었다. 뒤러가 열아홉 살에 뉘른베르크를 떠나 여러 도시에 머물다가 돌아온 첫 번째 여행은 유랑 도제 전통에 속한다.

뒤러와 후대인들에게 중대한 의미를 지니는 여행은 단연 그의 첫 번째 이탈리아 여행이다. 미술사가 에르빈 파노프스키Erwin Panofsky는 "뒤러 이후로 북유럽 미술가와 미술 애호가들에게 이탈리아 방문은 당연한 일"이 되었고, "남쪽 여행의 원형이자 북유럽 르네상스의 시작"이라고 평가했다.•

뒤러의 첫 이탈리아 여행은 뜻밖에 일찍 찾아왔다. 유랑 도제를 청산하고 새신랑이 된 뒤러는 뉘른베르크에 페스트가 창궐하자 새신부와 부모님을 남겨두고 홀로 고향을 떠났다. 1494년 9월의 일이었다. 동방에서 수입된 진귀한 물건들이 그득한 무역항이자 예술의 중심지인 베네치아가 목적지였다.

그런데 이 역사적인 여행에서 뒤러의 발자취가 닿은 길, 그래서 그의 이름이 붙은 길이 실제로 존재하고 있었다. 그것도 관광지처럼 코스까

• 에르빈 파노프스키, 『인문주의 예술가 뒤러』, 임산 옮김, 한길아트, 2006년, 40쪽.

지 개발되어 있다니! 그 길을 직접 걸어보고 싶다는 강렬한 열망이 솟아났다. 마치 추적자처럼 그의 뒤를 좇아가며, 당시 그가 보았던 풍경을 내 눈에 깊이 담아보고 싶었다.

과거의 화가들은 자신의 화업을 갈고 닦기 위해 당대의 유명 화가들이 남긴 유산을 직접 보러 가는 여행을 종종 감행했다. 지금처럼 그림을 한데 모아놓은 미술관이 아니라, 성당으로 광장으로 또 귀족들의 대저택으로 직접 발품을 팔아 그림이 있는 현장 속으로 들어갔다. 나는 그들의 여행을 재현해보고 싶었다. 그들의 생생한 흔적이 남아 있는 곳에서, 혹은 그림의 무대가 된 풍경 속에서 위대한 화가들이 구축한 세계로 한 걸음 더 들어가보고 싶었다.

그 첫 순례의 길로 나는 뒤러를 택했다.

5백 년 전의 뉘른베르크로

그렇게 나는 뒤러를 포함해 12명의 화가 리스트를 손에 쥐고 한국을 떠났다. 당장 '뒤러의 길'이 있는 이탈리아부터 시작하고 싶었지만, 동선을 고려하면 독일과 오스트리아를 거쳐 이탈리아로 가는 것이 더 합리적이었다. 프랑크푸르트 공항에 내려 곧장 뉘른베르크로 향했다.

뉘른베르크는 뒤러가 태어나 활동하고 생을 마친 고향으로 그곳에는 '뒤러의 집Albrecht-Dürer-Haus' 박물관이 있다. 기차역에서 내리자마자 지

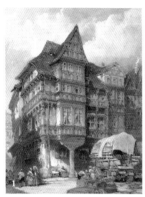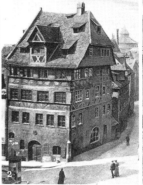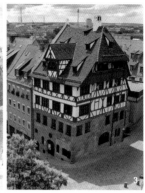

1 윌리엄 칼로, 〈뉘른베르크 뒤러의 집〉, 1875년. 2 '뒤러의 집' 우편 엽서, 1904년.
3 현재 '뒤러의 집' 모습.

도를 구해 뒤러의 집 위치를 확인하고는 걸음을 재촉했다. 뒤러의 집 박
물관은 역 건너편에 위치한 뉘른베르크 구시가에서도 북서쪽 끝, 이 도
시의 성문 중 하나인 티어개르트너Tiergärtner 문 근처에 자리 잡고 있다.

 뒤러는 두 번째 이탈리아 여행(1505~1507년) 이후 판화의 대가이자 회
화의 거장으로 인정받았고, 1509년에 이 집을 마련했다. 세상을 떠날 때
까지 뒤러가 전성기를 구가한 이 집은 일찍이 1871년부터 뒤러의 인생
과 작품을 소개하는 장소가 되었다. 우연찮게도 그해는 뒤러 탄생 4백
주년이자 나폴레옹 체제 붕괴 이후 서른 개가 넘는 군소 국가로 나뉜 독
일 민족이 통일되어 독일 제국으로 탄생한 해이다. 물론 그 이전부터 뒤
러는 독일의 명실상부한 거장이었지만 그의 집이 독일이 통일된 시점에
박물관이 되었다는 것은 독일 문화예술의 뿌리와 유산을 확립하고 널

리 알리고자 한 민족주의적인 의도가 상당히 개입되었을 것이다.

이 집은 제2차 세계대전 당시 연합군의 폭격으로 크게 손상되었다가 복구된 후 1971년에 뒤러 탄생 5백 주년을 맞아 박물관으로 재개관했다. 박물관 측은 건물의 상당 부분이 6백 년이 넘은 독일 르네상스 시대 양식 그대로 보존된 집으로서 북유럽에서 가장 오래되고 유일하다는 점을 강조하고 있다. 나는 뒤러의 아내 아그네스가 집 안을 직접 안내하는 방식으로 설명되는 가이드 투어 기기를 받아 들고 3층으로 올라갔다.

북유럽 르네상스의 문을 열어젖힌 판화 혁명

3층에는 뒤러의 작업실과 판화 공방이 자리 잡고 있다. 판화 공방은 판화의 대가로 알려진 뒤러의 위상을 고려할 때 예상보다 규모가 작았다. 이곳에서는 당시 판화를 찍어낸 인쇄기를 재현해놓았고, 시간을 정해서 판화 작업 과정도 시연한다.

첫 이탈리아 여행에서 돌아온 뒤 뒤러는 판화에 집중했다. 일찍이 스승 미하엘 볼게무트 문하에서 목판화를 익혔고 유랑 도제 시절에도 대규모 목판화 작업에 참여해 실력을 인정받았던 뒤러는 "한 점 정도는 거의 모든 사람이 살 수 있는" 판화의 대중적인 상품성을 이미 간파하고 있었다. 또한 판화는 주문자의 이런저런 요구 사항에 따를 필요 없이 내용까지도 도안가가 주도권을 쥐고 자유롭게 만들 수 있는 장점이 있었다.

3층 뒤러의 판화 공방에 전시된 인쇄기.

당시 뒤러는 목판화 밑그림의 도안가이자 동판화가로서 판화 예술의 혁명을 일으키며 국제적인 명성을 얻었다. 이 시기에 성경의 글과 함께 편집해 발간한 대형 전지(약 38×29센티미터) 판화『묵시록』은 세기의 전환기라는 시대적 상황과 잘 맞아떨어졌고 "이탈리아에서 들여온 새로운 육체 감각"*을 보여주며 선풍적인 인기를 끌었다. 이때부터 그는 판화에 자신의 모노그램을 넣기 시작했다. 대문자 A의 아래 다리 사이에 작은 크기로 대문자 D를 넣은 모노그램은 뒤러 자신의 책임하에 판화 인쇄물을 발행했으며 자기가 직접 밑그림을 그렸고 직접 새겼음을 의미했다.

1500년 이전의 초기 판화들은, 물론 이 판화 공방에서 찍어낸 것은 아니지만 뒤러에게 성공의 발판이 되었으며 이런 커다란 건물을 구입할 수 있을 정도의 자산을 마련해주었다. 이 집에 이사한 후에도 뒤러

● 하인리히 뵐플린,『뒤러의 예술』, 이기숙 옮김, 한명, 2002년, 72쪽.

알브레히트 뒤러, 『묵시록』 중 〈네 기사〉(왼쪽)와 〈바람을 붙잡는 네 천사〉(오른쪽), 목판화, 1498년, 메트로폴리탄 미술관, 뉴욕.

는 새롭게 『성모의 생애』를 발행하고 『예수의 수난』을 완성하는 등 판화 작업에 힘썼다.

당시 뒤러는 미켈란젤로조차 "세상에서 가장 부러운 사람"이라고 말할 정도였고, 네덜란드에서는 '화가들의 군주'라고 불릴 만큼 명성을 누렸다. 뒤러의 판화는 너무나 잘 팔려서 공공연히 위작이 판을 치는 바람에 1511년에 발행된 『성모의 생애』에는 위조꾼들을 향한 엄중한 경고문이 실리기도 했다.

한편 판화 공방보다 더 넓은 뒤러의 작업실에서는 그림을 그릴 때 사

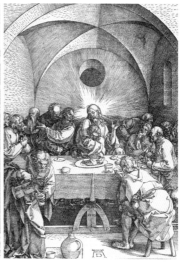

^{왼쪽} 알브레히트 뒤러, 『성모의 생애』 중 〈목동들의 경배〉, 목판화, 1503년/1511년 출간,
국립판화소묘 미술관, 뮌헨.
^{오른쪽} 알브레히트 뒤러, 『예수의 수난』 중 〈최후의 만찬〉, 목판화, 1511년, 알베르티나 미술관, 빈.

용한 여러 안료와 각종 도구들을 볼 수 있다. 금박 입히기처럼 뒤러가
그림을 그린 후에 제자들이 마무리하는 후작업과 목판화, 동판화의
판 제작 등을 소개하고 있다. 회화는 물론 목판화, 동판화까지 섭렵한
거장과 제자들이 유기적으로 협동하며 작업과 교육이 동시에 이루어
진 현장의 분위기를 떠올려본다. 코를 파고드는 잉크 냄새와 연신 판
화를 찍어내는 기계 소리, 후끈한 땀 냄새가 어우러져 공장처럼 북적이
는 작업실……. 지금은 갤러리같이 너무나 고요한 이곳에서 작업을 지
시하는 뒤러의 힘찬 목소리가 환청처럼 들려온다.

3층 뒤러의 작업실. 뒤러가 사용한 각종 안료와 도구들을 볼 수 있다.　　2층 뒤러의 응접실.

이름대로 인생을 살다

　2층은 뒤러 가족의 생활공간으로 부부의 침실, 응접실, 부엌을 갖추고 있다. 뒤러는 이 집에서 어머니와 아내, 제자들과 함께 생활했다. 뒤러 부부 사이에는 자식이 없었다. 뒤러의 아버지가 세상을 떠난 후 아들 부부와 함께 산 어머니는 집안 살림을 맡았고 아내 아그네스는 살림을 도우며 뒤러가 제작한 작품을 판매하는 일에 더 힘을 쏟았다고 한다. 미려한 조각으로 장식한 목가구들이 인상적인 식당 겸 응접실에는 유럽 여러 지역에서 뒤러의 작품을 구하기 위해 찾아온 사람들이 모

였고, 뒤러의 절친인 빌리발트 피르크하이머를 비롯해 여러 인문주의 자들이 모여들어 격정적인 토론을 벌였다.

한편 1층에는 뒤러 작품들의 복제품을 전시해놓고 그의 인생에서 일어난 중요한 사건들을 소개하고 있다.

뒤러의 집 박물관을 나와 건너편 건물에 위치한 박물관 서점에 들러 그의 수채화로 만든 엽서를 몇 장 구입했다. 고개를 돌리니 뉘른베르크의 성문인 티어개르트너 문이 보인다. 성벽은 무척 육중하고 두꺼워 벽 이쪽과 저쪽 문 사이가 어두운 터널처럼 느껴졌다. 성벽 안쪽으로 들어갔다가 돌아 나오며 뒤러의 집을 바라보았다. 양지바른 시가지 쪽은 르네상스요, 성벽을 관통해 티어개르트너 문으로 향하는 터널은 중세에서 르네상스 시대로 향하는 통로처럼 보인다. 북유럽 르네상스의 문을 열어젖힌 대가의 집이 자리 잡기에는 안성맞춤인 입지랄까.

티어개르트너 문 안에서 바라본 뒤러의 집.

그를 통해 북유럽 르네상스가 시작된 건 우연이 아닌 것 같다. 그의 선조들은 헝가리어로 문門을 뜻하는 '어이토시Ajitós' 출신인데 뒤러의 아버지 대에 뉘른베르크에 정착하면서 독일어로 '문'에 해당하는 튀르Tür에서 따온 뒤러Dürer

로 불리게 되었다. 그러고 보면 가문의 이름인 '문'에 걸맞게 화가 뒤러
는 중세의 문을 닫고 북유럽 르네상스의 문을 여는 삶을 살았다. 유명
한 인물들을 보면 가끔 이름대로 인생을 산 사람들이 있다. 뒤러도 그
중 한 사람이 아닐까.

마침내 뒤러의 길에 오르다

뉘른베르크에 다녀오고 나서 며칠이 지난 후에 나는 마침내 뒤러의
길이 있는 오스트리아와 이탈리아의 접경지인 티롤 지역으로 떠났다.
　동방으로 향하는 관문인 베네치아와 뒤러 시대에 프랑켄 지역의 중
심지였던 뉘른베르크 사이에는 잘 닦인 교역로가 있었다. 일찍이 로마
시대부터 이용된 이 길은 뉘른베르크부터 아우크스부르크, 인스부르
크를 거쳐 브렌네르 고개를 넘어 볼차노, 트렌토를 지나 마침내 베네치
아까지 이어진다. 또한 뒤러 이후 거의 3백 년이 흐른 1786년에 괴테가
이 길을 따라 이탈리아로 향했고, 학업을 마친 귀족 자제들의 '그랜드
투어'에도 이 길이 이용되었다. 19세기 중엽에는 알프스 이남까지 영토
를 유지하려고 오스트리아-헝가리 제국이 이 길을 따라 철도를 건설
했다. 기차가 알프스 산맥을 굽이굽이 헤쳐 내려오는 이 구간은 빼어난
경관 덕분에 유레일패스 이용자라도 따로 비용을 내고 예약해야 좌석
을 확보할 수 있을 정도로 인기를 누리고 있다.

알브레히트 뒤러, 〈인스부르크 풍경〉, 종이에 구아슈, 1495년경, 알베르티나 미술관, 빈.

　나는 오스트리아의 인스부르크에서부터 뒤러의 여정에 합류했다. 인스부르크는 지금도 티롤 주의 주도이지만, 뒤러가 이 도시를 지나간 1490년대에는 신성로마제국의 황제 막시밀리안 1세가 머물던 유럽의 정치와 문화 중심지였다. 뒤러는 〈인스부르크 풍경〉, 〈인스부르크 성의 뜰〉 등 황제가 머문 도시의 풍경을 두어 점 남겼다.

　인스부르크 성은 15세기 중반부터 기존 요새를 확장해 짓기 시작했는데 막시밀리안 1세 황제가 이 도시에 머물면서 후기 고딕 양식으로 더욱 확장하고 개축했다. 후기 고딕 양식의 건물 중에서 가장 아름답다고 알려진 당시 인스부르크 성의 모습은 구름 낀 날과 맑은 날의 풍경

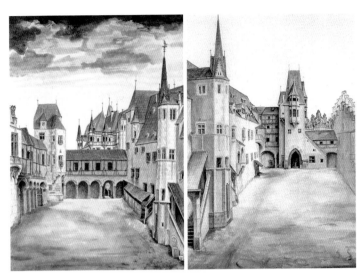

알브레히트 뒤러, 〈인스부르크 성의 뜰〉 연작, 종이에 구아슈와 수채, 1494년, 알베르티나 미술관, 빈.

을 담은 뒤러의 〈인스부르크 성의 뜰〉 연작에서 볼 수 있다. 뒤러의 수채화로 만나는 상대적으로 소박한 인스부르크 성은 이후 바로크 양식으로 바뀐 현재의 화려한 호프부르크 왕궁과는 하늘과 땅 차이이다.

인스부르크를 뒤로 하고 남쪽으로 향하는 기차를 탔다. 인기 노선이라더니 과연 객실마다 만원사례다. 통로에 자리를 잡고 창밖을 바라보았다. 여전히 꼭대기에 흰 눈이 덮여 있는 준봉들이 기차 가까이 다가왔다가 멀어졌고, 그보다 낮은 산들은 초록 나무와 풀로 뒤덮여 있었다. 창밖만 바라보아도 마음이 맑아지는 풍경에 넋을 놓고 있다가 훌쩍 볼차노에 도착했다.

목적지인 살로르노는 큰 도시들을 오가는 급행열차가 멈추지 않는 간이역이어서 볼차노에서 지선 열차를 갈아타야 도착할 수 있다. 역 표지판에는 'Bolzano(볼차노), Bozen(보젠)'이라고 이탈리아어와 독일어가 함께 적혀 있다. 지선 열차를 타고 살로르노까지 가는 30분 동안 정차한 역들도 모두 이탈리아어와 독일어가 함께 적혀 있었다. 처음엔 독일어를 쓰는 오스트리아와의 접경지이니 그렇겠지 하며 단순하게 생각했다.

뒤러의 길이 있는 이탈리아 최북단의 알토아디제$^{Alto\ Adige}$ 주와 트렌티노Trentino 주는 역사적으로 티롤 지역에 속하며, 과거 신성로마제국 시절은 물론 20세기 초까지 오스트리아-헝가리 제국의 영토였다. 제1차 세계대전에서 오스트리아-헝가리 제국이 패전하면서 이 땅은 연합국에 가담한 이탈리아에 병합되어 현재에 이른다. 이런 이유로 이 지역에서는 독일어 사용 인구가 이탈리아어 사용 인구를 앞지른다고 한다. EU는 1998년에 과거의 티롤 영토에 해당하는 오스트리아의 티롤 주와 이탈리아의 트렌티노 주 및 알토아디제 주 영역을 연결해 국경을 초월한 상호 협력 체제인 유로파리전Europaregion으로 지정했다. 국경과는 별도로 역사·문화적 공동체를 인정한다는 유로파리전의 취지에 충분히 공감이 가면서, 참으로 신선하게 느껴졌다.

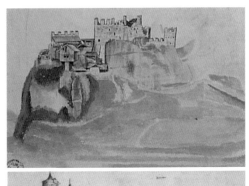

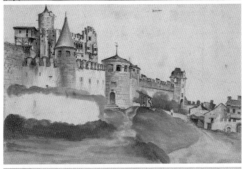

위 알브레히트 뒤러, 〈세곤차노 성의 풍경〉, 수채, 1495년, 루브르 박물관, 파리.

가운데 알브레히트 뒤러, 〈트렌토 성의 풍경〉, 수채, 1495년, 영국박물관, 런던.

아래 알브레히트 뒤러, 〈숲 속의 물레방아〉, 수채, 1495~1505년경, 동판화수집품실, 베를린.

교역로가 아닌 계곡 길로

브렌네르 고개를 넘은 후 뒤러는 남티롤(알토아디제 주에 해당하는 독일어 명칭), 쳄브라 계곡, 세곤차노를 거쳤다. 뒤러의 동선을 이처럼 구체적으로 알 수 있는 까닭은 그가 베네치아를 오가는 여행길에서 스무 점 남짓한 수채화를 남겼기 때문이다(자신감과 자의식이 남달랐던 뒤러는 평생 스케치 화첩과 편지를 비롯한 많은 기록을 남겼고 심지어 1500년의 〈자화상〉처럼 그림 안에도 글자를 적어 넣었다).

그중 〈세곤차노 성의 풍경〉, 〈트렌토 성의 풍경〉을 포함해 쳄브라 계곡의 풍경을 다섯 점의 수채화에 담았다. 〈숲 속의 물레방아〉를 보면 자연 속에서 그림을 그리는 그의 모습을 떠올릴 수 있다. 당시 화가들에게 자연 속에서 그림을 그리는 일은 생소했으나 이미 고향 근처의 풍경을 종종 그리곤 했던 뒤러에게는 익숙한 일이었다. 말년에 집필한 미술이론서에서 자연을 관찰하고 자연을 따라 그리라고 후배들에게 권고한 것은 이런 초년의 경험에서 비롯된 것이리라.

'뒤러의 길'은 1494년 9월 첫 이탈리아 여행 때 그가 걸었던 길 중에서 일부를 트레킹 코스로 조성한 것이다. 볼차노와 트렌토 사이에 위치한 라게티 마을 북쪽의 산 플로리아노 수도원에서부터 세곤차노까지 이르는 약 40킬로미터의 길을 각각 한 시간 남짓한 코스 8개로 구분해 놓았다. 뒤러가 아디제 강 가까이에 나 있는 교역로가 아니라 이 계곡 길을 걷게 된 것은 아디제 강이 범람하는 바람에 어쩔 수 없이 선택한

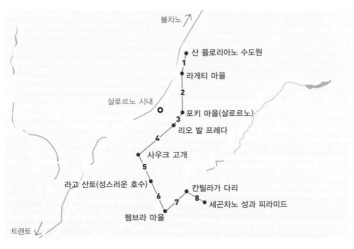

볼차노

● 산 플로리아노 수도원
1
● 라게티 마을
2
살로르노 시내
○
● 포키 마을(살로르노)
3
4
● 리오 발 프레다
● 사우크 고개
5
라고 산토(성스러운 호수)
6
7
● 칸틸라가 다리
8
● 세곤차노 성과 피라미드
쳄브라 마을
트렌토

뒤러의 길 8개 코스.

차선책이었다고 한다. 아무렴 어떤가. 화가 여행의 전설이자 북유럽 르네상스의 시작이라는 중요한 문화적 의미가 있는 그 길을 걷게 되다니, 가슴이 뛰었다.

살로르노 역에는 오후 5시 무렵에 도착했다. 지도를 한참 동안 들여다보고 있는 이방인이 딱해 보였는지 역으로 아들을 마중 나온 아주머니 한 분이 시내까지 차를 태워주었다. 이 마을은 마치 지리산 자락의 구례와 비슷한 인상을 준다. 숙소는 손바닥만 한 시가지 중심가에 있었다. 일단 짐을 놓고 나와 차도 건너편에 보이는 관광안내소를 찾아갔다. 성수기가 아니어서인지 문이 닫혀 있다. 시간표에 따르면 비수기에는 오전에만 운영한다고 한다.

정류장의 버스 시간표를 보니 '뒤러의 길' 시작점인 산 플로리아노 수도원까지 가는 버스는 두 시간을 기다려야 했다. 마을과 마을 사이를 오가는 버스가 한두 시간에 한 대꼴인, 그야말로 한적한 시골이다. 이맘때 유럽의 해가 길다고는 해도 이미 저녁 6시가 넘은 터라 산행을 시작할 수 없으니 오늘은 워밍업 삼아 몸만 풀자고 마음먹었다. 숙소에 비치된 간략한 주변 지도를 들고 3코스의 시작점인 포키 마을까지 가보기로 했다.

고행의 전초전

포키 마을까지는 구불구불한 산길이 제법 길게 이어졌다. 걸음걸음마다 산과 강과 작은 마을과 너른 포도밭이 조금씩 위치를 바꾸었다. 내가 술래가 되어 평화로운 풍경과 숨바꼭질을 한다. 어느덧 포키 마을로 가는 언덕길과 또 다른 산길이 갈라지는 교차로에 닿았고 드디어 이번 여행의 씨앗이 된 화살표를 만났다.

독일어 '뒤러벡Dürerweg'과 이탈리아어 '센티에로 델 뒤러Sentiero del Dürer', 세모꼴의 화살표 끝에 오스트리아 국기처럼 가로로 빨강-하양-빨강을 칠하고, 뒤러의 이름 첫 글자 AD로 구성한 모노그램을 선명하게 새긴 바로 그 화살표다. 스페인의 산티아고 데 콤포스텔라로 이르는 순례길은 노란색 화살표가 방향을 안내하지만, 뒤러의 길에서는 그의 모노

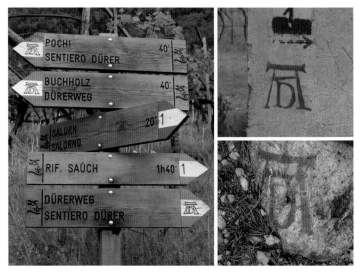

뒤러의 길 화살표.

그램이 찍힌 화살표를, 붉은색으로 칠한 뒤러의 모노그램을 따라가면 된다. 화살표와 뒤러의 모노그램을 직접 눈으로 보니 제대로 찾아왔구 나 싶다.

언덕 위의 포키 마을에 도착했다. 3코스 시작점을 알리는 듯 뒤러의 자화상과 모노그램, 수채화 〈숲 속의 물레방아〉의 일부분이 그려져 있 는 큼지막한 표지판이 설치되어 있다. 이 언덕에서 아래를 내려다보면 너른 경사지에 포도밭이 끝도 없다. 언덕 아래로 살로르노 시내의 붉 은 지붕들이 까마득하고 마을 앞쪽으로는 아디제 강이 유유히 흐른 다. 지붕이 뾰족하고 장식이 아기자기한 티롤식 집들이 군데군데 서 있

는 평화로운 풍경과 호젓한 길이 마음에 든다. 이만큼이나 올라왔는데 길을 되짚어 시가지로 내려가는 것이 무척 아쉬웠다.

미처 가보지 못한, 일정상 가지 못할 수도 있는 1코스와 2코스가 너무나도 궁금했다. 그 길을 걷고 싶다는 마음의 소리를 못 이기고 나는 뒤러의 길 2코스 시작점인 라게티 마을 쪽으로 향했다. 하지만 이것이 고행의 전초전이 되리라는 걸 그땐 꿈에도 예상하지 못했다.

마음이 급해서 손목시계도 보는 둥 마는 둥 하며 서둘러 발걸음을 옮겼다. 마치 오후 4시인 양 날이 훤해서 이미 저녁 7시가 넘었다는 것을 알아채지 못했다. 그런데 언덕길을 오르락내리락하다가 포도밭을 한참 지나 간신히 라게티 마을에 도착했을 땐 어느새 9시가 훌쩍 넘어 있었다. 해는 오래전에 지고 사위가 캄캄했다. 시골 버스는 벌써 끊겼고 어둠이 내린 산길로 돌아갈 수도 없었다.

2코스를 걸어왔는지 어땠는지 알 수도 없었다. 다시 정신을 가다듬고 차도 옆으로 한 시간 남짓 걸어 숙소가 있는 살로르노에 가까스로 닿았다. 다음 날 산행을 위한 몸풀기 산책이 이렇게 녹초가 되도록 걷는 것으로 마무리될 줄이야.

빗속의 산행, 험난한 '뒤러의 길'

아침에 일어나기가 힘들었다. 어젯밤에 무리한 후유증인지 다리가 천근만근이었다. 더욱이 비도 오고 있었다. 쉽지 않은 하루가 될 것 같았지만 세찬 비가 아니기에 계획대로 움직이기로 했다.

버스를 타고 어제 가보지 못한 산 플로리아노 수도원으로 갔다. 11~12세기 무렵에 지어진 이 수도원에서는 남티롤, 쳄브라 계곡, 세곤차노로 이어지는 길을 오가는 행인들을 위한 숙소를 운영했다. 아마 뒤러도 이곳에서 하룻밤을 지냈을 것이다. 수도원이 사라진 지는 오래

됐지만, 육중한 벽에 창문이 작은 로마네스크식 건물 자체는 일부만 허물어졌을 뿐 대체로 온전히 보존되어 있다. 과거에 성스러운 수도원이 자리했던 곳에서 뜻밖에도 가사조차 민망한 댄스 음악이 들려왔다. 아마도 무슨 이벤트를 준비하는 모양인데 사람은 보이지 않았다.

다시 길을 나선다. 3코스부터는 본격적인 산길로 계속 오르막이다. 4코스가 시작되는 리오 발 프레다^{Rio Val Fredda}까지 도착했다. 보통 한 시간 정도 걸리는 코스라고 했는데 나는 시간이 더 걸렸다. 나뭇가지 더미로 막힌 곳을 한참 버둥거리다가 넘어와서일까? 나보다 보폭이 큰 이곳 사람들의 기준으로 계산한 것이라면 내가 걷는 시간이 더 걸리는 게 당연하다. 오다가 말겠지 싶던 비가 계속 내리고 있다. 어제와 달리 이 길을 다니는 사람이 한 명도 없다. 아무도 없는 산길을 우산을 쓰고 걸

11~12세기에 지어진 산 플로리아노 수도원.

고 있으니 등 뒤가 서늘해진다.

　사우크 고개를 향해 올라갈수록 안개가 짙어져 시계가 흐려진다. 전진해야 할 길이, 큼지막한 뒤러의 길 화살표가 언젠가부터 없어졌다. 길처럼 보이는 곳으로 다가가면 한순간에 길이 사라졌다. 되돌아가 다른 방향으로 걸었다가 다시 돌아오기도 여러 번. 나는 당황해서 이리저리 헤매다가 뒤러의 화살표가 아니라 흰색과 붉은색으로 칠해진 트레일 코스 표시를 발견했다. 어제 걸었던 뒤러의 길도 다른 트레일 코스와 겹치곤 했던 기억이 나서 그 길을 따라갔다. 길은 통하기 마련이니 뒤러의 길로 이어질 거라고 믿었다.

　그런데 이 코스는 생각보다 험난했다. 길의 폭이 너무 좁아서 한 발 한 발 내딛는 것도 조심스러운 길을 계속해서 걸어야 했고 머리 위쪽에

사우크 고개로 가는 길.

서 폭포처럼 물이 쏟아지는 곳도 지나가야 했다. 굵은 쇠줄에 몸을 의지하며 폭포를 건너 길을 따라 한참 걸어갔다. 하지만 산 아래가 훤히 보이는 등성이 쪽에 아까처럼 높다란 나뭇가지 장벽이 가로막고 있었다. 폐쇄된 등산로였다.

그만 어지러워서 주저앉고 말았다. 사실 휴대한 물도 다 마셔버려서 여러 시간째 물 한 모금도 마시지 못했다. 아무리 비가 오더라도 제때 물을 마시지 못하면 현기증이 난다는 걸 그때 알았다. 하늘이 어두워지면서 빗줄기가 굵어졌다. 기온이 떨어지는지, 하루 종일 내리는 비에 조금씩 젖은 옷이 체온을 빼앗는지 오한이 났다. 산속이라 평지보다 더 빨리 어두워질 텐데……. 등성이 아래쪽의 시가지를 아쉬운 마음으로 한참 내려다보았다. 결정을 내려야 할 시점이었다. 다리가 후들거렸

나뭇가지 장벽이 가로막은 막다른 길.

45

다. 돌아가기로 했다. 아까는 차마 마시지 못했던 계곡 물을 허겁지겁 몇 모금 마시고 물통에도 가득 담았다. 알프스의 만년설이 녹아 흐른 듯이 계곡 물은 이가 시리도록 차가웠다.

어깨가 처져서 산길을 내려오는 동안 나는 묻고 또 물었다. 도대체 어디쯤에서 뒤러의 길을 벗어났을까? 뒤러의 길 화살표를 잃어버린 4코스의 어디쯤이었을까? 호기롭게 빗속 산행에 나섰지만 마음속으로는 불안했던 아침부터였을까? 아니면 이 길을 더 걸어보고 싶다는 욕심에 녹초가 되도록 걸어서 오늘까지 지장을 준 어제부터였을까?

뒤러의 길을 걷긴 걸었는데…… 정작 내 손에 쥔 게 없었다. 뒤러가 그린 수채화 속의 세곤차노 성에도 닿지 못했다. 산속에서 엇비슷한 자리를 헤맸던 기억이 머릿속에서 무한 반복되었고, 기억의 사이클이 한 번씩 돌아갈 때마다 산에 혼자 있을 때 엄습했던 두려움이 점점 커졌다. 그나마 포키 마을 근처에서 친절한 아저씨가 차에 태워주어 산길을 빨리 벗어났던 게 위로라면 위로였을까. 그럼에도 뒤러에게 새로운 세상을 열어주고 거장으로 성장하는 발판이 되었던 이 길, 내겐 이번 여행의 씨앗이 되었던 이 길에게 외면당했다는 사실이 너무나 뼈아파서 그날 밤엔 잠도 오지 않았다. 찬찬히 생각을 가다듬었다. 그래, 그래도 그 길을 걷는 동안만큼은 나도 뒤러가 된 것 같았지…….

길을 걸으며 그는 과연 무슨 생각을 했을까? 왕성한 호기심으로 걸음마다 마주친 여성들의 복식 하나도 허투루 보지 않았으며, 신기한 동물이 들어왔다는 소식을 들으면 한걸음에 달려가길 주저하지 않았

던 화가. 마치 오늘날의 여행자들처럼 그는 하루하루 빵 값과 팁, 숙박료까지 꼼꼼하게 금전출납부에 기록했으며, 지나치는 도시의 인상을 한두 줄로 간략히 적고 재빨리 스케치하곤 했다. 뒤러에게 길은 곧 또 다른 세계로 이어지는 통로였으며, 하루에도 몇십 킬로미터를 걷는 고행은 새로운 사유로 이어지는 여정이었다.

하지만 그것만으로는 험난한 계곡 길도 마다하지 않은 그의 여행을 온전히 다 설명하기는 어렵다. 아마도 그는 여행 그 자체에 매료된 것이 아니었을까. 그도 나처럼 수차례 길이 아닌 길을 걸으며 두렵고 캄캄한 밤을 보냈으리라. 여기까지 생각이 미치자 무거웠던 마음이 조금은 가벼워졌다.

02

일상의
아름다움을
찾아서

페르메이르의 길

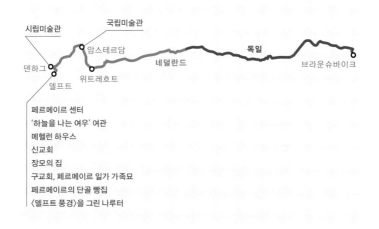

시립미술관
국립미술관
덴하그
암스테르담
독일
델프트
위트레흐트
네덜란드
브라운슈바이크

페르메이르 센터
'하늘을 나는 여우' 여관
메헬런 하우스
신교회
장모의 집
구교회, 페르메이르 일가 가족묘
페르메이르의 단골 빵집
〈델프트 풍경〉을 그린 나루터

749.6km

뉘른베르크를 떠난 뒤 나는 잠시 그림 여행에서 벗어나 브라운슈바이크에 사는 옛 친구를 찾아갔다. 중학교 시절부터 알고 지낸 그녀는 16년 전에 독일 사람과 결혼해 독일에 정착했고, 우리가 만나는 것은 20년 만이었다. 브라운슈바이크는 뉘른베르크에서 가장 빠른 ICE를 타고도 3시간 30분이 걸리는 먼 거리였다. 초행길인 나를 위해 친구가 역까지 마중을 나왔다. 오랫동안 보지 못했지만 우린 눈인사만으로도 단박에 다시 옛 시절로 돌아간 듯했다.

나는 그녀와 밀린 얘기를 나누느라 배고픈 것도 잊고 밥을 먹는 둥 마는 둥 했다. 친구가 살고 있는 동네를 직접 눈으로 확인하고 나니 어쩐지 그녀가 너무나 대견하고 한편으론 안심이 됐다. 타향에 사는 친구를 만나면 왜 엄마 미소가 나오는지 모르겠다.

친구와 함께하면 늘 그렇듯이 아침은 일찍 왔고 우린 아쉬워할 겨를도 없이 다시 브라운슈바이크 역에 와 있었다. 친구는 점심을 거르지 말라며 역내 식당에서 닭고기 케밥을 사서 건넸다. 아직 따듯한 케밥을 받아 들고 돌아서는데 콧날이 시큰했다. 비가 곧 뿌릴 것처럼 무거운 구름이 가득 낀 하늘을 이고 기차에 올랐다.

이제 나의 목적지는 네덜란드의 중앙에 위치한 위트레흐트다. 얀 페르메이르(1632~1675년)를 찾아 나선 길이지만, 페르메이르와는 전혀 상관없는 도시인 위트레흐트가 목적지가 된 이유는 독일에 사는 지인의 소개로 알게 된 마르그리트가 자신이 살고 있는 위트레흐트로 나

를 초대해주었기 때문이다. 그녀는 전직 스페인어 교사로 이제는 은퇴한 백발의 할머니다. 그녀가 처음 본 나를 선뜻 초대한 건 산티아고 순례길에서 만난 한국인들과의 추억 때문이었다. 그 순례길에서 마르그리트는 한국인들과 친구가 되었고, 이미 그분들을 찾아 한국도 방문하면서 한국 문화에 관심이 많아졌다고 했다.

한국 외에도 여러 나라의 언어와 문화에 호기심이 많은 이 할머니가 궁금해진 나는 언제 또 네덜란드인의 집에 머물 수 있을까 싶어 초대에 흔쾌히 응했다. 브라운슈바이크에서 하노버로, 하노버에서 다시 아메르스포르트를 경유해 위트레흐트까지 독일에서 네덜란드로 국경을 넘으며 5시간 이상 기차 안에서 보낸 이동의 날은 그렇게 시작되었다.

유럽에서 국경을 넘는 건 이웃 동네에 놀러 가는 일과 별반 다르지 않다. 하긴 유럽 대륙이 경제 공동체로 화폐까지 공용화한 마당에 국경 넘기가 어렵다면 그것도 문제다. 아무튼 수월하게 국경을 넘고 나니 그동안 익숙해진 독일어가 마치 테이프가 늘어난 듯 느릿한 말로 바뀌어 안내 방송이 나왔다. 네덜란드어인 듯했다. 어느 순간 어째 지평선이 점점 낮아지며 하늘 면적이 넓어지는 것 같았다. 기차가 해발고도가 점차 낮아지는 평평한 땅 쪽으로 향하고 있음이 분명했다.

네덜란드가 (바다보다) '낮은 땅'이란 뜻이라고 했던가? 바닷물을 막는 제방을 쌓아 정착할 땅을 일구었고, 그 제방에 구멍이 나서 물이 새는 것을 발견한 소년이 홀로 밤새도록 온몸으로 바닷물을 막다가 세상을 떠났다는, 장렬하지만 웃픈 이야기가 탄생한 나라. 부슬부슬 내리

는 비를 맞으며 나는 낮은 땅 네덜란드에 첫발을 내딛었다.

암스테르담의 박물관 이용법

위트레흐트 역에 도착해 마르그리트의 집을 찾아가는 건 쉬웠다. 유럽에선 주소만으로도 집을 찾는 게 어렵지 않다. 마르그리트는 반갑게 나를 맞이해주었고, 혼자 지내기에 넉넉한 방을 내주었다. 짐을 풀고 거실로 나갔다. 그때 익숙한 노랫소리가 들려왔다. 장사익의 〈찔레꽃〉! 머나먼 네덜란드에서 장사익의 노래를 듣게 되다니! 마르그리트가 한국을 좋아한다고 해도 이 정도일 줄은 몰랐다. 게다가 그녀가 정성껏 준비한 저녁식사는 닭고기덮밥에 샐러드였다. 그림 여행을 시작하고 나서 처음으로 먹는 쌀밥이었다.

식사 후 우리는 이런저런 담소를 나누다가 다음 날 일정 얘기로 화제를 옮겼다. 내가 암스테르담으로 갈 예정이라고 하니, 그녀는 암스테르담의 국립미술관Rijksmuseum이 십 년에 이르는 개보수 기간을 끝내고 며칠 전에 전관을 재개관했다며, 자기도 함께 가겠다고 했다. 뜻밖에 길동무를 얻은 나는 쾌재를 불렀다. 오랜만에 기차 대신에 자동차를 타고 편안하게 이동하게 되었다.

다음 날 오전에 마르그리트와 나는 그녀의 차 '모닝'을 타고 서둘러 암스테르담으로 향했다. 유럽에선 우리나라의 경차를 쉽게 볼 수 있

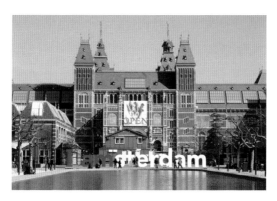

2013년 4월 13일에 새로 오픈한 암스테르담 국립미술관.

는데, 마르그리트는 아마도 한국에 대한 특별한 애정으로 이 차를 선택했을 것이다. 하늘은 어제와 달리 맑게 개어 더욱 넓어 보였다. 불과 30분 만에 우리는 암스테르담 남쪽에 있는 도시 암스텔벤의 환승 주차장에 도착했다. 마르그리트는 암스테르담 시내가 복잡하고 주차하기도 어려워서 암스테르담 시내로 갈 때면 이곳에 주차하고 대중교통편을 이용한다고 했다. 암스텔벤에서 국립미술관이 있는 암스테르담의 박물관 광장Museumplein까지는 한 번에 가는 버스가 있다. 한시라도 빨리 목적지에 도착하고 싶은 내 마음을 읽었는지 버스는 날듯이 달려 30분도 채 안 돼 박물관 광장으로 우리를 데려다주었다.

화창한 토요일 오전에 국립미술관, 반 고흐 미술관, 시립미술관이 모여 있는 박물관 광장은 예상대로 사람들로 붐볐다. 반 고흐 미술관은 지난해 가을부터 공사 중인데 며칠 후인 5월 1일에 다시 개관한다고 한

다. 꼭 가봐야 할 미술관이지만 내 일정으로는 포기할 수밖에 없었다. 안타까움에 가슴이 쓰렸다.

암스테르담에서 이 세 곳의 미술관을 둘러보려면, 좀 비싸더라도 '아이 암스테르담 카드^{i amsterdam card}'를 사는 것이 속편하다. 이 카드만 있으면 세 미술관을 포함해 암스테르담의 박물관은 물론이고 명소 70곳에 줄을 서지 않고 입장(한 곳당 1회)할 수 있으며, 시내 대중교통편도 제한 없이 이용할 수 있다. 이 카드는 암스테르담 체류 일정에 따라 1일(24시간)부터 5일(120시간)까지 선택할 수 있다.

하지만 나는 아이 암스테르담 카드가 아닌 뮤지엄 카드^{Museumkaart}를 구입했다. 고맙게도 마르그리트가 여분의 충전식 교통 카드^{ov-chipkaart}를 빌려주었기 때문이다. 뮤지엄 카드를 소지한 외국인은 31일 동안 다섯 군데의 미술관·박물관에 입장할 수 있다. 반 고흐 미술관을 제외하고도 국립미술관, 시립미술관, 렘브란트의 집, 크뢸러뮐러 미술관의 입장료만 합쳐도 뮤지엄 카드 가격 이상이니 카드를 구입하는 게 나았다. 우선 이 카드를 손에 넣기 위해서라도 줄을 서야 했다.

우유 떨어지는 소리가 들리나요?

십 년 만에 전관을 연데다 반 고흐 미술관마저 휴관 상태여서 국립미술관 앞에 줄이 긴 것은 당연했다. 드디어 미술관 매표소에서 뮤지

엄 카드를 손에 넣고 나니, 밥을 먹지 않았는데도 배가 부른 듯이 뿌듯했다.

이곳에서는 주로 15세기부터 19세기까지의 네덜란드 회화를 전시하고 있다. 건축 디자인 공모를 거쳐 1885년에 건립된 이 미술관 건물은 파리나 로마의 미술관들과는 사뭇 분위기가 달랐다. 일단 건축 재료부터 색달랐다. 과거 왕실의 궁전이나 귀족의 대저택처럼 대리석으로 화려하고 웅장하게 지은 것이 아니라 붉은 벽돌로 탄탄하게 쌓아올렸다. 그래서 미술관이라기보다 차라리 시청처럼 보인다. 붉은 벽돌로 지어진 이 미술관에서, 일찍이 17세기에 연방 공화정을 이루고 해상무역으로 번영을 누린 시절의 주역이었던 이 나라 시민 계급의 역량이 느껴졌다고 하면 과장일까? '도시의 공기는 인간을 자유롭게 한다'는 속담은 중세에 생겼지만 그 말이 가장 어울리는 도시는 암스테르담인 것 같다.

겨우 국립미술관 안으로 들어서자 전시실 복도를 장식한 대형 스테인드글라스에 뤼카스 판레이던과 렘브란트가 나란히 서 있다. 스테인드글라스라면 으레 그리스도와 성모마리아가 단골로 등장하는 성화를 떠올리기 마련인데, 걸출한 두 화가의 모습을 보니 참으로 신선하다. 애초에 미술관으로 지은 이 건물의 정체성을 이보다 확실하게 보여주는 것도 없을 듯하다.

전시실마다 관람객들이 가득했다. 특히 렘브란트의 걸작 〈시민사수대의 순찰〉(일명 '야경')을 비롯한 '17세기 네덜란드의 황금시대'를 주름잡은 거장들의 작품 앞에는 관람객이 겹겹이 진을 친 탓에 끼어들

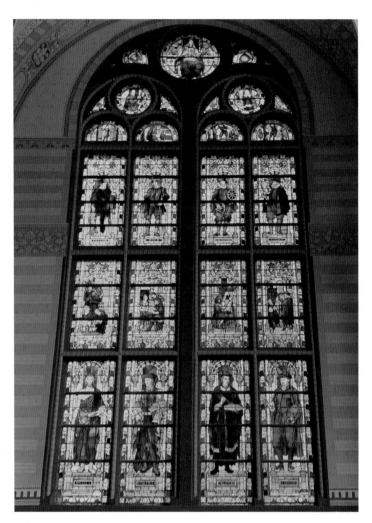

스테인드글라스 하단에는 왼쪽부터 고대 그리스의 전설적인 화가 아펠레스, 15세기 네덜란 드의 화가 빌럼 판헤이클러, 16세기의 화가 뤼카스 판레이던, 그리고 마지막으로 17세기의 하르먼스 판레인 렘브란트가 차례대로 묘사되어 있다.

틈조차 없어 보였다.

　페르메이르의 그림 앞이라고 다르지 않았다. 가까스로 앞줄에 끼어 들어 그림 앞에 설 때부터 나는 이미 그의 그림 속으로 빨려 들어가고 있었다. 부산한 인파의 술렁임과 잡다한 소음을 일거에 사라지게 하는 기운이 고요한 그림에 깃들어 있었다. 화면의 크기가 가로세로 각각 50센티미터도 되지 않는 그림 속 여인들이 손에 잡힐 듯 가깝게 다가왔다. 지극히 절제되고 균형 잡힌 배경이 만들어내는 놀라운 조화에 그저 감탄사만 쏟아졌다. 세상에, 세상에……. 무엇보다도 〈편지 읽는 여인〉이나 〈우유를 따르는 여인〉의 아름다운 푸른색에 눈이 즐거웠다. 특히 〈우유를 따르는 여인〉에서는 주변이 정적에 휩싸인 채 우유가 떨어지는 소리만 들리는 것 같았다.

　하얀 리넨 모자를 쓰고 굵은 팔뚝이 드러나도록 소매를 걷어붙인 튼튼한 체격의 그녀는 주로 주방 일을 전담하는 가정부로 보인다. 당시 화가들은 종종 가정부를 집안의 가장인 남성을 유혹하는 교활하고 위험한 여인으로 묘사하곤 했다. 하지만 페르메이르는 그 시절엔 드물게도 가정부를 매우 중립적으로 표현했다. 심지어 묵묵히 자기 일에 몰두하고 있는 그녀들에게선 품위마저 느껴진다. 이 그림도 그러하다. 우유가 튀지 않도록 조심스럽게 우유를 따르는 그녀는 마치 세상에서 가장 중요한 일이라도 하는 듯 더없이 신중하고 경건하기까지 하다.

　게다가 그녀가 두른 앞치마에는 성모마리아나 그리스도의 의상에나 쓰는 고귀하고 신성한 푸른색인 울트라마린을 칠했다. 당시 울트라

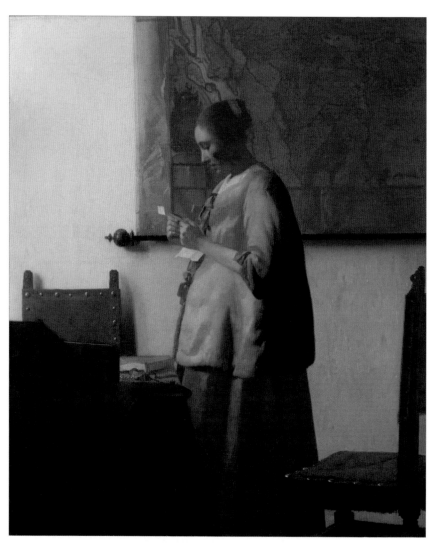

얀 페르메이르, 〈편지 읽는 여인〉, 캔버스에 유채, 46.5×39cm, 1662~1663년.

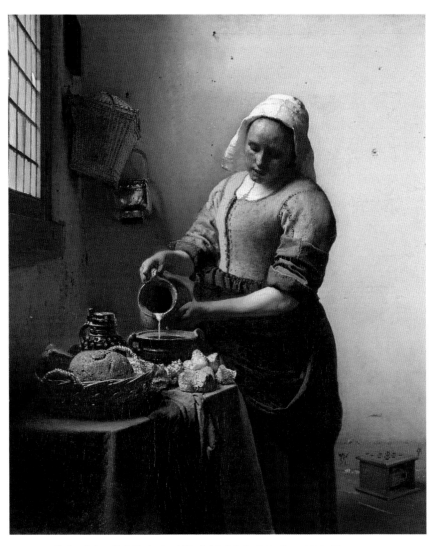

얀 페르메이르, 〈우유를 따르는 여인〉, 캔버스에 유채, 45.5×41cm, 1660년경.

마린은 바다 건너(ultra는 '너머', marine은 '바다'라는 뜻) 아프가니스탄에서 캔 라피스라줄리를 베네치아에서 가공해 유럽 전역에서 유통되고 있었다. 당연히 값도 비싸서 가짜가 판치는 바람에 화가들은 베네치아까지 직접 가서 진짜 울트라마린을 구입하기도 했다. 그래서 그림값에는 종종 화가들의 베네치아 출장비가 포함되었다. 페르메이르는 그런 비싼 염료를 가정부의 앞치마에 아낌없이 썼다.

그녀의 얼굴은 왼쪽 절반이 그늘에 가려져 있는데, 눈은 내리깔고 입술은 살짝 비튼 채 꼭 다물고 있다. 메트로폴리탄 미술관의 큐레이터이자 네덜란드와 플랑드르 회화의 최고 권위자 중의 한 명인 월터 리트케Walter Liedtke는 관람객들이 매일 되풀이되는 일을 하는데도 살짝 웃고 있는 듯한 그녀의 얼굴에서 왠지 모를 미스터리한 느낌을 받게 된다고 말한다. 일종의 '모나리자' 효과라는 것이다. 도대체 그녀는 무슨 생각을 하고 있는 걸까?

페르메이르는 현재 남아 있는 작품이 서른네댓 점에 불과하며 델프트에서 태어나 델프트에서 삶을 마쳤다. 사후에 거의 잊혔다가 19세기 중엽에 프랑스의 미술비평가가 그의 삶과 작품을 연구한 논문을 발표하면서 세상에 다시 알려져 17세기 네덜란드 미술의 거장 반열에 올랐다. 그리고 무엇보다 십여 년 전에 별반 알려진 것도 없는 그의 삶을 소재로 한 소설『진주 귀걸이 소녀』가 영화화되면서 전 세계적으로 유명세를 탔다.

이왕 그의 나라까지 왔으니 이 나라에 있는 그의 작품들을 눈에 가

득 담아보리라. 물론 그가 태어나고 생을 마친 도시 델프트에도 다녀와
야지. 마음이 바쁘다.

뜻밖의 하우스 콘서트

마르그리트와 나는 국립미술관을 관람한 뒤 암스텔벤으로 돌아왔
다. 그녀는 북부 교외에 사는 친구의 집에서 모임이 있는데, 나도 함께
간다고 미리 연락해두었다고 했다. 아무래도 마르그리트는 네덜란드
가 처음인 나에게 이 나라의 이곳저곳을 보여주겠다고 나름대로 계획
을 세워둔 것 같았다. 그녀의 호의가 고마웠지만 살짝 당황스럽기도 했
다. 계속되는 여정으로 오늘은 일찍 쉬고 싶었던 것이다. 하지만 이왕
이렇게 된 바에야 네덜란드인들은 어떻게 주말을 보내는지 함께 즐겨
보자고 마음을 고쳐먹었다. 마르그리트의 친구에게 선물할 애플파이
를 사 들고 우린 암스텔벤을 떠났다.

차창 왼편으로 바다를 끼고 달리는데 자꾸 눈꺼풀이 내려왔다. 아직
까지 시차를 극복하지 못한 탓이다. 한 시간 만에 초록색 이파리의 담
쟁이가 벽을 타고 올라가 있는 빨간 벽돌집에 도착했다. 마르그리트의
친구 라우라가 우릴 다정하게 맞아주었다. 마르그리트의 집에서도 느
꼈지만 네덜란드 사람들은 집 안 곳곳에 꽃을 꽂아두는 걸 좋아하는
것 같다. 하긴 네덜란드는 17세기에 한때 튤립 꽃 투기가 광풍처럼 일어

났던 나라가 아닌가. 어쩌면 이 나라 사람들이 꽃을 너무 좋아해서 그런 일이 일어난 게 아닐까 하는 생각이 든다.

저녁 모임에는 20대부터 60대까지 연령대가 다양한 손님들이 속속 도착했다. 응접실에 샐러드, 감자가 주재료인 파이, 로스트비프 같은 가정식 요리 대여섯 가지를 놓은 뷔페식 상이 차려졌다. 사람들은 맥주나 와인을 곁들여 음식을 먹고 대화를 즐기며 식사를 마쳤다.

응접실을 정리하는 사이에 피아노가 버티고 있는 다른 한쪽에선 무대를 마련하느라 시끌시끌했다. 피아노 옆에 베이스, 색소폰, 플루트, 보면대와 조명 두 개가 놓였다. 마르그리트가 라우라의 남편이 아마추어 플루티스트라고 귀띔해주었다. 이른바 하우스 콘서트가 시작되었다. 응접실에 둘러앉은 사람들은 곡에 따라 발장단도 맞추고 솔로 연주가 끝나면 아낌없이 박수를 보냈다. 재즈로 편곡된 〈The Nearness of You〉가 피아노 선율을 타고 느릿하게 흘러나오자 나도 모르게 살짝 흥이 올랐다. 창밖이 캄캄해질수록 무대는 더욱 환하게 빛났다. 응접실 한구석에서 와인을 홀짝이며 좋아하는 곡까지 듣다니, '저녁이 있는 삶'이 이런 모습일까?

꿈결 같은 콘서트가 끝나고 다른 손님들이 돌아가자 라우라는 마르그리트와 나를 손님방으로 안내했다. 나는 초록 지붕 집의 빨간 머리 앤의 방처럼 지붕 가운데에 창이 난 방에서 곧 잠이 들었다.

세상에서 가장 아름다운 그림

일요일 아침 일찍 마르그리트와 나는 라우라에게 감사 인사를 하고 덴하그로 향했다. 우리에겐 영어 명칭인 헤이그로 더 잘 알려진 덴하그. 한국인에게 헤이그는 네덜란드의 어느 도시보다 친숙하다. 1907년 헤이그 국제회의에 참석하기 위해 대한제국 대표로 이준을 포함한 세 명의 특사가 이곳에 왔다는 건 초등학생도 다 안다. 그들이 머문 호텔은 지금 이준 열사 기념관으로 운영되고 있다.

덴하그는 이 나라의 입법, 사법, 행정 기관 대다수가 자리 잡은 정치 중심지다. 그래서인지 암스테르담의 자유분방한 분위기와 달리 좀 더 정연하고 마치 점잖은 신사 같은 인상을 준다. 덴하그에 오면 페르메이르의 〈진주 귀걸이 소녀〉가 전시되고 있는 마우리츠하위스 미술관을 제일 먼저 가고 싶었다. 이 미술관에는 '네덜란드 황금시대의 회화 박물관'이라는 긴 부제가 붙어 있다. 말 그대로 네덜란드 회화의 황금기인 17세기의 회화가 대거 전시되어 있다는 뜻이다.

하지만 이곳에 오기 전에 마우리츠하위스 미술관을 검색했더니 지난해부터 2년 예정으로 전면 개보수 중이라는 안내가 공지되어 있었다. 반 고흐 미술관에 이어 또다시 바람을 맞나 싶어 조바심이 났다. 그런데 공지 바로 밑에 마우리츠하위스 미술관의 소장품 일부를 덴하그 시립미술관Gemeentemuseum에서 전시하고 있다는 또 다른 공지가 떠 있다. 행운의 탄성이 터져 나왔다. 아싸~.

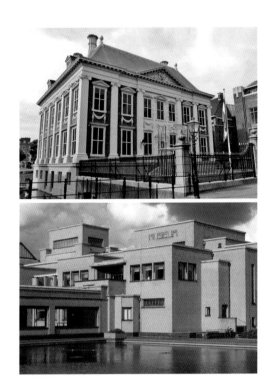

위 　2014년 6월에 다시 문을 연 바로크풍의 마우리츠하위스 미술관.
아래 　모던한 분위기가 확연한 덴하그 시립미술관.

　　모래 빛깔의 벽돌로 마감한 덴하그 시립미술관은 네덜란드 근대 건
축의 아버지로 불리는 베를라헤^{Hendrik Petrus Berlage}의 설계로 1935년에
완성되었다. 척 봐도 '20세기 표' 건물이다. 네덜란드가 한창 잘나가던
시절에 브라질 주재 네덜란드 총통을 지낸 마우리츠의 고풍스런 바로
크식 저택에 있던 그림이, 흡사 몬드리안의 추상 회화 같은 이 미술관

에서 어떻게 더부살이를 하고 있을지 궁금했다. 유력 미술관이 휴관해서 다른 데로 발길을 돌릴 관광객을 배려한 것인지, 아니면 그로 인한 관광수지 적자를 염려한 것인지는 모르겠지만 성격이 판이한 두 미술관의 공조가 두 곳 모두 놓치고 싶지 않았던 내게는 어쨌든 고마운 일이었다.

시립미술관에 마련된 마우리츠하위스 미술관 소장품 전시관은 벽면을 차분한 색조로 칠했고 작품을 오밀조밀하게 배치해 마우리츠하위스 미술관의 고풍스런 분위기를 살리려 노력한 흔적이 역력했다. 15~16세기 플랑드르 지역의 종교 회화부터 17세기의 풍속화, 풍경화, 정물화로 이어지는 전시장의 동선은 마우리츠하위스 미술관 컬렉션은 물론 네덜란드 회화사의 황금기를 압축해 보여주었다. 17세기 네덜란드 그림의 풍요로운 유산을 맛보는 데 부족함이 없는 전시장이었다. 그런데 그토록 실물을 보고 싶었던 〈진주 귀걸이 소녀〉는 해외 전시 일정으로 출장 중이었다. 나에게 오던 행운이 절반은 날아간 기분이었다.

페르메이르의 〈델프트 풍경〉이 당시 풍경화의 대표작으로 소개되어 있었다. 이 그림은 암스테르담 국립미술관에서 보았던 〈골목길 풍경〉(82쪽 참조)과 함께 페르메이르의 두 점뿐인 도시 풍경화 중 한 점이다. 이 그림을 보면 내가 델프트에서 어린 시절을 보낸 것도 아닌데, 어쩐지 아련한 그리움이 밀려온다. 화면 윗부분의 절반 이상을 차지하는 하늘과 완만한 곡선을 이루며 델프트를 가로지르는 스히^{Schie} 강, 그 사이에 자리 잡은 옛 도시의 정경에 잠시 21세기의 엄청난 속도를 잊는다.

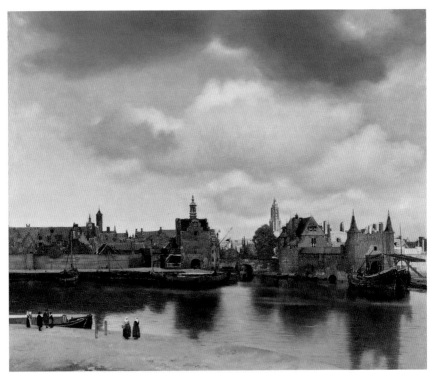

얀 페르메이르, 〈델프트 풍경〉, 캔버스에 유채, 96.5×117.5cm, 1660~1661년.

화면 중앙에 보이는 스히담 수문Schiedam Gate에 걸린 벽시계는 아침 7시 15분과 7시 30분 사이를 가리키고 있다. 하늘에 흘러가는 먹구름은 화면의 오른쪽에 소나기를 한차례 뿌리고 지나가는 중이고, 저 멀리서 아침 햇살이 동쪽에 보이는 신교회 첨탑 주변을 서서히 비추고 있다.

　강의 이쪽 편에는 풍경에 비해 상대적으로 작게 그려진 델프트 사람

들이 보인다. 물가에 댄 배 앞에는 갈색 외투를 입은 신사와 짐 가방을 든 여인이 배웅 나온 이들과 이별하는 중이고, 그 옆에선 흰 두건을 쓴 여인들이 바구니를 든 채 정담을 나눈다. 저 바구니엔 달걀이 들었을까? 저들은 어디로 가는 걸까? 스히 강은 로테르담까지 흘러가니 어쩌면 로테르담으로 가는지도 모르겠다. 아픈 친척이라도 만나러 가는 건지, 여전히 먹구름의 그늘 아래에 있는 그들에게선 근심의 기운이 느껴진다. 그림이 말을 하는 것도 아닌데 나는 그들이 나누는 대화를 듣고 있는 것만 같다.

1842년 무렵에 마우리츠하위스 미술관에서 처음 이 그림을 보고 매료된 프랑스의 미술비평가 테오필 토레뷔르거Théophile Thoré-Bürger의 심정이 이랬을까? 토레뷔르거는 이 그림에서 영감을 얻어 페르메이르와 그의 작품들을 조사하고 연구해 사후 2백 년 가까이 잊혔던 이 화가를 재발견했다. 하지만 그 역시 페르메이르의 사생활에 대해서는 별반 수확을 얻지 못했다. 그가 알아낸 것이라곤 몇 개의 등기부 기록, 공식 문서, 다른 예술가의 논평 정도였다. 그래서 토레뷔르거는 페르메이르를 '델프트의 스핑크스'라고 불렀다.

마르셀 프루스트도 그의 소설 『잃어버린 시간을 찾아서』에서 소설 속 작가인 베르고트의 입을 통해 이 그림을 이야기한다. 베르고트는 〈델프트 풍경〉에서 보이는 '노란 벽의 작은 자락'에서 자신이 추구하는 예술의 이상을 발견하고 이렇게 자조의 말을 내뱉는다.

"내가 마지막에 쓴 책들은 너무 건조해. 이 노란 벽의 작은 자락처럼

내 문장도 그 자체로 귀중해질 수 있도록 색을 여러 층 입혀서 칠해야 했는데⋯⋯."

그러고 나서 베르고트는 전시장을 벗어나기도 전에 쓰러져 숨을 거둔다.

이 책을 쓴 프루스트는 실제로 페르메이르를 존경했고, 특히 〈델프트 풍경〉에 매료되었다. 그는 처음 이 그림을 보고 나서 "덴하그에서 〈델프트 풍경〉을 본 뒤로, 나는 세상에서 가장 아름다운 그림을 보았다는 것을 알았다"고 말한 것으로 전해진다.

지금 내 눈에는 〈델프트 풍경〉 전체가 '그 자체로 귀중한' 걸작으로 보인다. 그런데 베르고트가 말한 '노란 벽의 작은 자락'은 어디를 말하는 것일까? 어떤 이는 햇빛이 비치고 있는 신교회 첨탑을 가리킨다고 보기도 하지만, 대체로 페르메이르 연구자들은 그림에서 프루스트가 말한 장소를 특정하기는 어렵다고 보고 있다. 그래도 나는 프루스트의 심정을 이해해보려고 노란 벽을 찾아 한동안 그림을 뚫어지게 쳐다보았다. 하지만 그와 같은 깨달음이 올 때까지 마냥 기다릴 수는 없었다. 여행자는 늘 시간에 쫓긴다.

풍차 마을과 치즈 마을

시립미술관에서 머문 시간이 생각보다 길어졌다. 그렇다고 베르고

트가 말한 '노란 벽의 작은 자락' 때문은 아니다. 페르메이르 외에도 렘브란트의 〈자화상〉과 〈호메로스〉, 그리고 루벤스와 얀 스테인 등 마우리츠하위스 미술관의 걸작 리스트는 축소된 것이라곤 해도 만만치 않게 길었다. 또 언제 다시 올까 싶은 마음에 하나하나 꼼꼼하게 들여다보며 감상에 젖느라 관람 시간이 하염없이 길어졌던 탓이다.

마르그리트는 위트레흐트로 돌아가는 길에 풍차 마을로 유명한 킨데르데이크Kinderdijk와 치즈로 유명한 하우다Gouda에 들러보자고 했다. 이 역시 나를 배려한 행로일 터이다. 킨데르데이크는 1740년대에 세운 풍차가 열아홉 개나 있어서 유네스코 세계유산으로 지정된 마을이다. 네덜란드 풍차를 이렇게 가까이에서 많이 보기는 처음이었다. 자전거라도 대여해서 천천히 한 바퀴 돌아보고 싶었지만, 이미 대여 마감이 임박한 시각이라 아쉽게 떠나야 했다.

다시 30여 분 동안 차를 타고 하우다로 갔다. 마르그리트는 한국에서 하우다 치즈를 고다 치즈라고 부르더라면서 이 도시는 '고다'가 아니라 '하우다'라고 힘주어 말했다. 나는 한국 사람들에겐 영어식 발음이 익숙해서 그렇다고 굳이 변명을 늘어놓으며, 한국에 돌아가면 기회가 닿는 대로 고다가 아니라 하우다라고 말해주겠다고 약속했다.

하우다는 흔히 사람들이 네덜란드라고 하면 떠올리는 이미지에 꼭 들어맞는 도시였다. 네덜란드 회화에서 보던 뾰족 탑과 박공지붕, 벽돌집들이 동화 나라처럼 아기자기했다. 특히 하우다의 시청 건물은 베이지색의 납작한 돌을 쌓아올린 벽에 창문마다 선명한 빨간색으로 칠한

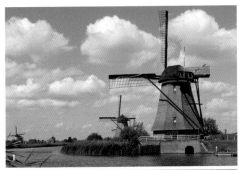

1 유네스코 세계유산으로 지정된 풍차 마을 킨데르데이크.
2 치즈로 유명한 하우다의 치즈 가게.
3·4 하우다 시청.

덧문이 만세를 부르듯 열려 있어서 정말 깜찍했다. 저곳에서 따분한 서
류를 들여다보며 일하는 공무원들의 모습은 잘 상상이 되지 않았다. 장
난감이라면 모를까. 일요일 저녁이라 하우다 시가지는 곧 한산해졌고
우리는 커다란 치즈를 한 덩이 사서 서둘러 위트레흐트로 돌아갔다.

하루 동안 미술관에 풍차 마을과 치즈 마을까지 가다니, 네딜란드

가 좁은 나라이긴 하지만 혼자서 대중교통을 이용했다면 불가능한 일정이었다. 이렇게 시간과 노력을 아낌없이 내준 마르그리트가 한없이 고마웠다.

페르메이르의 시절

다음 날은 델프트로 떠나야 하는데 아침부터 비가 내렸다. 한 주가 시작되는 월요일에 비가 내리면 어쩐지 김이 빠진다. 여행이고 뭐고, 따뜻한 커피나 한잔 마시면서 비 오는 거리나 바라보고 싶다. 그래도 이 먼 곳까지 어떻게 왔는데라는 생각이 들자 정신이 번쩍 났다.

〈델프트 풍경〉이 유명하긴 해도 정작 델프트엔 페르메이르의 그림이 없다. 대신 그림의 실물이 있다. 델프트는 위트레흐트에서 기차로 한 시간 정도면 도착한다. 중간에 로테르담에서 인터시티 스프린터 Intercity Sprinter로 갈아타고도 한 시간이니 네덜란드는 역시 작은 나라다. 지역 간 이동 거리가 짧고 대부분의 주요 도시는 급행열차를 타면 한 시간 안에 도착하니 말이다. 델프트로 가는 동안 기차 창밖으로 가로세로로 반듯반듯하게 구획된 농경지가 보였다. 과연 몬드리안의 신조형주의 회화가 탄생할 만한 풍경이구나 싶다.

델프트는 14세기에 운하와 항구를 건설하면서 바다로 연결되는 길을 열었다. 1581년에 네덜란드 공화국이 성립된 이후로는 해상 교역으

로 번영을 누렸다. 중국의 청화백자를 닮은 유명한 '델프트 블루' 도자기를 생산한 곳도 바로 이곳이다. 그러니 델프트는 두 가지로 세계에 제대로 이름을 알린 셈이다. 도자기와 페르메이르!

구시가 일대에는 이 도시의 아들인 페르메이르의 생애 및 작품과 관련된 장소들을 연결하는 '페르메이르의 길'이 곳곳에 안내되어 있었다. 일단 구도심 시장 광장 근처에 자리 잡고 있는 페르메이르 센터를 찾았다. 센터 앞에는 어제 보지 못해 아쉬웠던 〈진주 귀걸이 소녀〉가 친절하게 화살표로 가리키는 안내판이 세워져 있어서 쉽게 찾을 수 있었다.

17세기 무렵에 이 센터 자리에는 화가, 조각가, 카펫 장인, 델프트 도자기 장인, 화상들의 길드인 성루가 길드 St. Lukas Gilde 가 들어서 있었다.

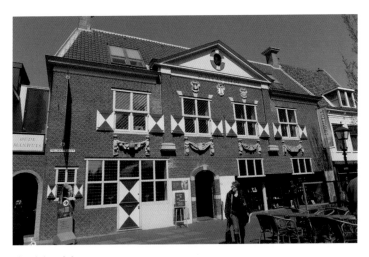

페르메이르 센터.

꽃줄 장식이 인상적인 센터의 전면에는 창문 위로 도자기, 화가의 팔레트와 붓, 책 등의 조각 장식이 붙어 있어서 과거 성루가 길드에 어떤 장인들이 가입했는지를 알려준다. 지금의 장식은 18세기 동판화를 참고해 재현한 것이라고 한다.

1층에는 델프트 시민으로 살았던 페르메이르의 삶이 펼쳐진다. 그의 아버지는 암스테르담에서 견직공으로 일했는데, 결혼한 뒤로는 델프트로 옮겨와 여관을 운영하면서 그림을 판매했다. 그때 처음 운영한 여관의 이름이 '하늘을 나는 여우De Vliegende Vos'다. 덕분에 페르메이르는 어려서부터 그림을 자주 접하며 예리한 눈썰미를 키웠다. 아버지의 화가 손님 중에는 꽃 그림을 잘 그려서 꽃 그림을 네덜란드 특산품으로 만들 정도로 유명했다는 발타사르 판데어 아스트Balthasar van der Ast도 있었다. 스무 살이 된 1652년에 아버지가 사망하자 페르메이르는 아버지의 뒤를 이어 여관을 운영하며 다른 화가들의 그림도 팔았다. 그리고 이듬해 4월에 동네의 부잣집 딸인 카타리나 볼렌스Catharina Bolenes와 결혼했다. 화상들의 길드인 성루가 길드에도 그해 12월에 가입했다.

페르메이르는 카타리나와의 사이에서 열다섯 명의 자녀를 두었지만, 네 명은 세례도 받기 전에 하늘나라로 먼저 보내야 했다. 그럼에도 열 명이 넘는 자식들과 부인까지 부양하기엔 수입이 넉넉지 않았던지 자기보다 훨씬 부자인 처가에 얹혀살았다. 깐깐한 장모와 페르메이르 사이의 갈등은 영화 〈진주 귀걸이 소녀〉의 주요 테마를 이룬다.

그렇다고 해서 페르메이르가 불특정 고객을 염두에 두고 다작을 하

1층 전시실에 펼쳐진 페르메이르의 일대기.

지는 않았다. 동료 화가들이 푸른색을 내기 위해 아주라이트Azurite 같은 값싼 안료를 쓸 때도 그는 작품마다 울트라마린 같은 값비싼 안료를 아낌없이 쓴 걸 보면 소수의 부유한 고객에게서 주문을 받아 그림을 그렸던 듯하다. 하지만 1672년에 프랑스의 루이 14세 군대가 네덜란드를 침공하고 연이어 영국과 독일이 동쪽을 치자 네덜란드 경제는 극심한 침체에 빠져든다. 전쟁이 발발하고 3년 뒤 페르메이르는 아내와

열한 명의 자녀를 남겨두고 파산 상태로 세상을 떠났다.

페르메이르가 죽은 후에 그의 아내 카타리나가 빚을 갚으라고 독촉하는 채권자들에게 보낸 진정서를 보면, 당시의 상황이 생생하다.

프랑스와의 전쟁으로 폐허가 된 상태에서 그는 자기 작품을 하나도 팔 수 없었고, 다른 거장들의 작품도 팔 수 없었습니다. 그는 그저 그림들과 함께 앉아 있을 수밖에 없었지요. 아무런 생계 수단도 갖지 못한 자식들을 부양해야 하는 일이 큰 부담이 되었던지, 그는 타락과 퇴폐에 빠져들었고, 하루 반나절 만에 마치 광란에 빠진 듯 발작을 하다가 죽고 말았습니다.●

43년이란 짧은 생애 동안 페르메이르가 행복했던 순간은 언제였을까? 결혼하고 난 이듬해인 1654년에는 '델프트 대폭발'이라고 불리는 화약고 폭발로 도시가 쑥대밭이 되면서 신혼의 페르메이르 역시 경제적인 어려움을 겪었다. 흑사병도 만연했다. 삼십대에 접어들면서는 길드의 수장 자리를 연이어 맡으면서 행정가로 바쁜 나날을 보냈다. 그리고 터져버린 전쟁! 그 와중에 델프트의 정경을, 델프트의 시민들을 완벽하게 그려낸 그가 애틋하게 다가왔다.

페르메이르의 작업실로 꾸민 2층에는 그가 사용한 색채, 다양한 빛의 효과, 원근법을 그림에 적용한 방식, 그림에 등장하는 여러 사물의 의미 등을 자세히 분류해서 작품 세계를 구체적으로 설명해주고 있었다. 그토록 생생하면서도 조화롭고 완벽하게 아름다운 작품이 어떻게

● 카타리나의 진정서는 http://www.essentialvermeer.com의 "Vermeer's Life and Art"(part 4)에서 인용.

페르메이르의 작업실로 꾸민 2층 전시실.

탄생했는지, 이 전시실을 찬찬히 둘러보면서 다소간 실마리가 풀리는 것 같았다.

전시실 한구석에는 페르메이르의 그림에 자주 등장하는 배경을 재현해놓은 곳이 있어서 관람객들이 몰려 있었다. 하늘거리는 노란 커튼을 친 창에서는 그림에서처럼 왼쪽에서 빛이 쏟아지고, 벽에도 의미를 알 수 없는 커다란 그림이 걸렸다. 바닥에도 흑백이 교차하는 타일을

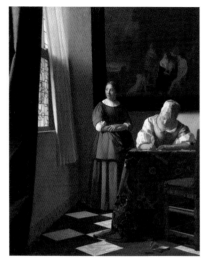

원쪽　얀 페르메이르, 〈편지를 쓰는 여인과 하녀〉, 캔버스에 유채, 72.2×59.7cm,
　　　 1670~1671년, 아일랜드 국립미술관, 더블린.
오른쪽 한쪽에는 그의 그림 속 여인이 되어 인증샷을 찍을 수 있는 공간이 마련되어 있다.

깔았다. 창가에 놓인 탁자에는 당시에 직조된 패브릭인 듯 붉은색의
화려한 탁자보가 늘어뜨려져 있었다.

　관람객들은 센터 측이 친절하게 앞에 놓아둔 페르메이르의 〈편지를
쓰는 여인과 하녀〉 속의 여인처럼 편지를 쓰는 포즈로 연신 사진을 찍
었다. 어느 여성이 나에게 카메라를 주며 찍어달라는 제스처를 했다.
뷰파인터 속에서 그녀를 보며, 마치 페르메이르라도 된 것처럼 그녀의
영혼까지 담아내겠다는 심정으로 신중하게 셔터를 눌렀다. 과연 사진
이 그녀의 마음에 흡족했을까.

페르메이르가 머문 자리

센터를 나와 올려다보니 다행히 하늘은 맑게 개었다. 페르메이르의 일생을 표지판을 따라가며 둘러보기로 했다. 우선 들른 곳은 페르메이르의 아버지인 레이니어 얀스존ReijnierJanszoon이 델프트에서 처음 운영한 '하늘을 나는 여우' 여관이 있던 자리였다. 여관 이름에 Vos, 즉 여우라는 이름이 붙은 것은 레이니어가 얀스존이라는 성 대신에 Vos를 주로 썼기 때문이다. 당시에는 성을 붙이는 방식이 정착되지 않은 때여서 그는 여러 개의 성을 동시에 사용했던 것으로 보인다. 사실 얀스존에서 'zoon'이란 아들son이란 뜻이니 자기 아버지인 얀Jan의 아들이라는 의미밖에 없다. 하지만 화가를 만날 때는 꼭 'Vermeer'라는 별칭을 사용했다고 한다.* 자신의 아들에게 페르메이르라는 성을 붙인 것을 보면, 이 이름이 꽤나 마음에 들었거나 아니면 아들이 자기처럼 장차 화상이 될 것으로 기대했는지는 알 수 없다. 현재 그 자리는 같은 이름을 쓰는 숙박업소 겸 레스토랑이 들어서 있다. 처음 붙인 이름을 아직도 사용하는 것을 보면, 여전히 페르메이르는 이 도시에서 가장 인기 있는 흥행사인 것 같다.

페르메이르가 아홉 살에 이사한 메헬런Mechelen 하우스 자리도 바로 이 근처에 있다. 메헬런은 안트베르펜 주에서 레이스 짜기로 유명한 도시의 이름이다. 페르메이르의 아버지도 견직공이고 그의 할아버지도 재단사인 것을 고려하면 이 이름을 붙인 이유도 짐작이 된다. 그렇다면

* 페르메이르 일가에 대한 정보는 http://www.essentialvermeer.com/에서 참조.

1 여관 '하늘을 나는 여우'가 있던 자리.
　현재는 17세기풍 숙박업소 겸 레스토랑으로 운영되고 있다.
2 델프트를 굽이굽이 가로지르는 운하와 돌다리.
3 메헬런 하우스 자리를 표시한 패널.

페르메이르가 〈레이스 짜는 여인〉(현재 루브르 박물관 소장)을 그린 것도 우연이 아니지 않을까. 페르메이르의 가계도를 조사하다 보면, 이외에도 왜 그의 그림에 류트나 기타, 버지널 같은 악기가 자주 등장하는지도 짐작해볼 수 있다. 그의 할머니 코르넬리아Cornelia가 남편이 사망(1597년)한 뒤 같은 동네에 사는 전문 음악가와 재혼했기 때문이다. 그는 류트와 트롬본, 바이올린 같은 악기를 주로 연주한 것으로 알려져 있다. 말하자면 페르메이르는 태어나면서부터 악기와 악기 연주에 익숙한 환경에서 자랐던 것이다.

페르메이르가 어렸을 때 델프트는 해상 교역과 도자기와 맥주로 호경기를 누린 시절이라 시민들도 집 안을 그림으로 장식할 수 있을 만큼 도시 경제가 넉넉했다. 여관과 그림 상점을 함께 운영한 아버지의 여관은 늘 사람들로 북적였을 것이다. 그 안에서 호기심 어린 눈빛으로 사람들과 그림을 바라보고 악기 연주를 지켜봤을 소년이 떠오른다.

구시가지의 시장에 면한 신교회는 델프트 사람들은 물론 네덜란드 국민들의 애국심을 북돋는 곳이다. 네덜란드 독립전쟁의 선봉에 서서 네덜란드 공화국을 탄생시킨 빌럼 판오라녜Willem van Oranje가 델프트에서 암살되자 신교회에 그의 영묘를 마련했기 때문이다. 또한 신교회는 페르메이르가 세례를 받은 곳이기도 하고 그의 부모와 손윗누이가 묻힌 곳이기도 하다. 하지만 페르메이르는 이곳에 묻히지 않았다. 결혼한 후에 처가의 종교를 따라 가톨릭으로 개종했기 때문이다.

〈골목길 풍경〉을 그린 지점이라고 추정되는 곳에도 어김없이 안내

1 신교회.　　　　　　2 구교회.
3 페르메이르의 작업실이 있었던 장모의 집 자리.
4 페르메이르 가족의 단골 빵집 자리.

판이 붙어 있다.[*] 1660년부터 세상을 떠날 때까지 화가가 살았던 '장모의 집' 자리로 추정되는 곳에도 들렀다. 아래층에는 가족이 생활했고 위층에는 그의 작업실이 있었는데 이곳에서 그의 작품 대부분이 탄생했다. 장모가 소유했던 그림과 목재 가구들이 그의 그림에도 나타난다. 세상을 떠날 때까지 장모의 집에서 살았던 그는 구교회에 마련된 가족

[*] 2015년 말에 델프트 운하와 관련한 문서를 조사한 한 미술사학자가 〈골목길 풍경〉 속의 정확한 장소를 찾아냈다. 그림 속의 건물이 헐리고 들어선 19세기 건물의 전면 구조가 〈골목길 풍경〉의 배치와 흡사했다. 이를 기념해 암스테르담 국립미술관에 소장된 〈골목길 풍경〉이 델프트로 돌아와 한동안 전시되기도 했다.

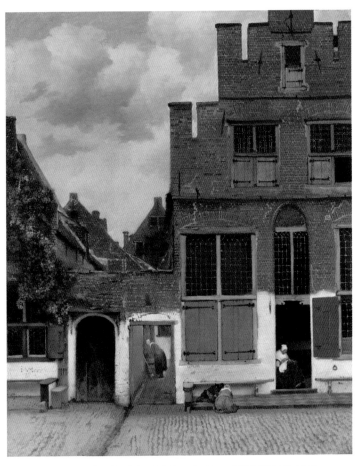

얀 페르메이르, 〈골목길 풍경〉, 캔버스에 유채, 54.3×44cm, 1658년경, 국립미술관, 암스테르담.

묘에 묻혔다.

〈델프트 풍경〉의 전망을 보여주는 장소로 가는 중에 페르메이르 가족의 단골 빵집이 있었던 자리를 보았다. 대가족을 거느리느라 늘 쪼들린 가장에게 이 빵집은 기꺼이 외상을 주었다. 사실 이 빵집과 얽힌 이야기는 연구자들 사이에서도 견해가 엇갈린다. 그중 하나는 페르메이르가 살아 있던 1663년에 이미 이 빵집에 페르메이르의 그림이 있었고, 그가 죽고 난 뒤 카타리나가 이 그림을 돌려받고자 12년 동안 빚을 갚았다는 설이다. 다른 하나는 페르메이르가 죽고 난 뒤 그의 작품 두 점으로 6백 길더가 넘는 그동안의 외상 빵 값을 치렀고 주인이 그 작품들을 가게에 걸어두었다는 설이다. 당시 6백 길더는 작은 집 한 채를 살 수 있는 큰 금액이었다. 〈기타를 치는 소녀〉와 〈편지를 쓰는 여인과 하녀〉(77쪽 참조)가 이 빵집과 관련된 문제의 그림이다.

'델프트 풍경'은 사라지고

페르메이르 일가가 살았던 흔적으로 가득한 델프트 구시가지를 벗어나 이제 〈델프트 풍경〉 속의 전망을 볼 수 있는 곳으로 갈 차례다. 그곳은 스히 강 건너의 콜크(나루터)였다. 중간에 공사 구간이 있어 혼잡했지만 막상 그곳에 도착하니 다리품을 판 보람이 있었다. 델프트의 정경이 시원스럽게 한눈에 들어왔다. 하지만 페르메이르의 그림에 등

스히 강 건너의 나루터에서 바라본 델프트 풍경.

장하는 수문들은 이제 모두 사라졌다. 그림에서 페르메이르가 밝은 햇빛으로 밝혀주었던 신교회의 첨탑은 19세기 후반에 벼락을 맞아 파괴된 후 사라졌고, 현재의 첨탑은 1872년에 다시 세운 것이라 원래의 것과 모양이 다르다. 그러니까 이제는 새로 지은 건물들이 더 높은 스카이라인을 형성하면서 페르메이르의 〈델프트 풍경〉과는 다른 풍경이 펼쳐지고 있었던 것이다.

　내가 유심히 강 건너편을 바라보고 있으니, 틀림없이 〈델프트 풍경〉을 찾아온 관광객이라는 걸 직감했는지 길을 지나던 나이 지긋한 할아버지가 "페르메이르를 찾고 있소? 그건 이미 사라졌소!"라고 영어로 친절하게(?) 알려주었다.

열악한 자연환경과 싸워 국토를 일구었고 신앙의 자유를 지키며 스페인의 압제에서 벗어나기 위해 수십 년 동안 독립전쟁을 치른 17세기 네덜란드 황금시대의 사람들. 이들은 녹록한 하루하루를 이어가며 일상을 더욱 소중하게 생각했다. 페르메이르도 마찬가지였다. 그의 일상은 매일 마주치는 사람들의 표정을 관찰하고 시간에 따라 달라지는 빛의 색채를 구별하는 과정이었다. 어디로도 떠날 수 없었던 대식구의 가장. 기껏해야 덴하그에 갔다 오는 것이 여행의 전부였던 화가.* 페르메이르가 일상에서 벗어날 수 있는 유일한 곳은 아마도 캔버스 속 그 어디였을지도 모른다. 프루스트가 영원히 풀 수 없는 수수께끼처럼 남겨둔 '노란 벽의 작은 자락'은 그래서 현실에서는 존재할 수 없었던 것인지도······.

● 페르메이르가 델프트를 벗어난 기록은 내가 아는 한에서는(물론 또 다른 기록이 있을 수 있다) 어떤 작품의 진위 여부를 밝히기 위해 덴하그의 법정에 증언하러 갔다는 기록이 전부다. 당시 그는 미술품 감정으로 이름이 높았다고 한다.

03

괜찮다, 다 괜찮다

클림트의 길

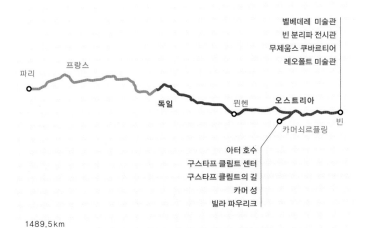

파리
프랑스
독일
뮌헨
오스트리아

벨베데레 미술관
빈 분리파 전시관
무제움스 쿠바르티어
레오폴트 미술관

빈
카머쇠르플링

아터 호수
구스타프 클림트 센터
구스타프 클림트의 길
카머 성
빌라 파우리크

1489.5km

네덜란드를 떠나 다음으로 향한 곳은 파리였다. 인상파의 그림을 추적하며 파리 곳곳을 헤매는 일은 예상보다 훨씬 즐거웠다. 그림을 모르던 시절에 왔을 때와는 비교가 되지 않았다. 오로지 그림만 머릿속에 맴돌고 있어서인지 도시 전체가 인상파의 밝은 색채로 빛나는 것 같았다(이 여행은 3부에서 다시 펼쳐진다).

나흘 동안 빛과 색채의 향연을 즐기느라 흘러가는 시간이 아까웠지만, 나는 곧 클림트를 만나러 빈으로 떠났다. 인상파를 좇는 여행은 한 달 뒤에 다시 남프로방스에서 본격적으로 이어갈 참이었다.

구스타프 클림트(1862~1918년)는 그 어느 화가보다 나에겐 신비로운 존재다. 그가 활동한 도시 빈도 파리와는 또 다른 매력을 발산하는 모더니즘의 본향이다. 빈은 대학 시절 배낭여행으로 한 번 가본 뒤로 계속 다시 가보고 싶었던 곳이다. 여행은 난생처음 가보는 곳도 새로워서 좋지만, 갔던 곳을 다시 가보는 것도 꽤 즐겁다. 음식도 아는 맛이 더 무서운 법이라고 하지 않던가.

하지만 빈으로 떠나는 여정은 처음부터 꼬이기 시작했다. 결국 빈행 기차를 놓쳤다는 것을 깨닫고 뮌헨 역에 내렸을 때는 수명이 십 년은 줄어든 것 같았다. 어제 기차 시간에 맞추려고 그렇게 애를 쓰며 가까스로 탔건만……. 벌써 떠나버려 보이지도 않는 열차가 원망스럽기만 했다. 무엇보다 엉뚱한 곳에서 두 시간이나 보내게 됐으니, 오늘의 빈 일정에서 그 시간만큼 덜어내야 한다는 게 아쉬웠다. 입맛이 썼다.

어제 오후 파리에서 지하철 1호선 운행이 중단되면서부터 조짐이 수

상했다. 급히 다른 연결 편을 수소문해 숙소로 돌아가서 짐을 찾고 다시 파리 동역에 닿기까지 그 두어 시간 동안 내 속은 도자기 가마 속에서 환하게 타올랐다가 흰 재로 남은 장작이 되어갔다. 매월 첫째 일요일에 무료로 개방하는 국공립 미술관들을 '작전'대로 다녔던 오후까지는 모든 게 완벽했다. 특히 5월을 맞아 물이 오르기 시작한 연둣빛의 나뭇잎이 싱그러운 프티팔레 미술관은 전시실은 물론 중정中庭까지도 아름다웠는데…….

제시간에 뮌헨행 기차에 올랐지만 이번에는 기차가 꼼짝하지 않았다. 술렁이는 객실에 출발 지연 안내 방송이 이어지다가 결국 20분이나 늦게 떠났다. 옛날 가이드북에서 그렇게 강조했던 '독일 열차 정시 출발'은 이제 전설이 되었나? 천장이 너무 가까워 몸을 가누기조차 힘든 침대의자 맨 꼭대기 칸에서 자는 둥 마는 둥 했는데, 뮌헨 역을 앞두고 안내 방송이 다시 들려왔다. 뮌헨에서 빈행 열차로 환승할 승객들은 7시 27분 열차가 이미 떠났으니 9시 27분 열차를 타야 한단다.

어제부터 천국과 지옥을 오갔던 나는 마침내 환승역이란 연옥에 던져진 불쌍한 영혼이 되었다. 9시 27분까지 남은 시간은 1시간 30분 정도. 미술관은커녕 시내 구경도 엄두가 나지 않는 시간이다. 마음을 좀 가라앉히려고 역 구내 스타벅스에 들어갔다.

휴대폰의 전원과 와이파이를 켜자 가장 오랜 친구의 아버지께서 돌아가셨다는 메시지가 도착해 있었다. 여행 출발 직전에 편찮다는 소식을 들었는데, 이토록 빨리 세상을 떠나시리라고는……. 눈언저리가 뜨

거위졌다. 늦었지만 생각나는 대로 몇 마디를 적어 보냈다. 곁에 있어주지 못해 많이 미안하다고. 8천5백 킬로미터 너머 떠나온 곳의 소식을 실시간으로 알 수 있는 편리한 세상이지만 물리적 거리와 시간을 극복하기는 여전히 어렵다.

조바심, 실망, 슬픔. 감정의 롤러코스터에 휘둘려서인지 빈으로 가는 기차에 오르자마자 녹초가 되었다. 쓰러지듯 창가에 몸을 기댄 채 창밖으로 스치는 알프스의 산과 물을 멍하니 바라보았다. 나는 아직 지혜롭지도 인자하지도 못하지만 물과 산이 좋다. 몸과 마음이 지쳤을 때 물과 산이, 풍경이 나를 위로해준다.

21세기인을 매혹한 클림트의 풍경화

세기말 오스트리아 빈의 불안과 혼돈, 에로티시즘과 욕망을 탁월하게 형상화한 거장 구스타프 클림트에게도 풍경은 위로였으며 자연은 휴식의 다른 말이었다. 그의 풍경화에는 자연에서 느낀 기쁨과 평화, 일체감이 담겨 있다.

클림트 하면 단박에 화려한 금박 장식과 오르가슴의 절정에 이른 여인이 떠오르는데 난데없이 풍경화라니, 그 묘한 부조화가 낯설 수도 있겠다. 하지만 2백여 점이 넘는 그의 유화 중에서 풍경화가 4분의 1 이상을 차지한다는 걸 알고 나면, 그가 단지 재미로 풍경화를 그린 게 아니

라는 데 동의하게 될 것이다. 예부터 미술사에서 풍경화는 초상화나 역사화에 비해 인기가 없었다. 그림을 주문하는 이 역시 음식이 잔뜩 차려진 정물화를 원할지언정 풍경만을 특별히 요구하는 경우는 많지 않았다. 클림트가 활동할 당시에도 풍경화는 아마 인기가 없었을 테고, 그 역시 주문자에게 돈을 받고 풍경화를 그린 것이 아니라 자기가 그리고 싶어서 그렸을 가능성이 높다. 풍경화에 대한 미술사가들의 평가도 박하기는 마찬가지였다. 클림트가 죽은 뒤에도 그의 풍경화는 오랫동안 제대로 평가받지 못했다.

그러다가 그의 풍경화가 주목받기 시작한 것은 2002년 벨베데레 미술관에서 클림트의 풍경화를 모은 전시회가 10만 명 이상의 관람객을 동원하며 대성공을 거두면서부터다. 21세기의 관람객들이 드디어 그의 풍경화에 응답한 것이다. 백여 년 전 세기말 거장의 풍경화가 지금에야 우리를 매혹하는 이유는 무엇일까? 나는 그것이 궁금했다.

기차는 예상보다 두어 시간 늦게 빈 서역에 도착했다. 역에서 가까운 숙소에 짐을 맡기고 숙소 직원에게 벨베데레 미술관으로 가는 길부터 물었다. 다행히 한 번에 갈 수 있는 트램이 있다고 했다. 분주한 오전을 보내고 오후 시간대에 진입해 배차 간격이 뜸해진 트램이 한참 만에 정류장으로 들어왔다. 뛰어가고 있는 내 마음과 달리 트램은 나른한 오후에 공원을 산책하는 노부인처럼 도심을 천천히 우회해 마침내 벨베데레 근처에 도착했다. 전 세계에서 클림트의 작품을 가장 많이 소장하고 있는 곳, 그의 풍경화를 다시 세상에 알린 그곳. 정문에 닿기도 전에

나는 이미 2002년 그때의 열기를 상상하며 클림트에 빠져들고 있었다.

<키스>의 신전, 벨베데레 미술관

원래 벨베데레 궁전은 18세기 초에 오스만튀르크의 침략을 막아낸 영웅 프린츠 오이겐 폰 사보이 공을 위해 요한 루카스 폰 힐데브란트라는 바로크 건축의 거장이 세운 여름 별장이었다. 이곳은 경사진 대지의 좁은 윗부분에 세운 벨베데레 상궁, 넓게 퍼지는 밑변 부근에 세워진 벨베데레 하궁과, 두 건물 사이에 분수와 연못, 기하학적 모양으로 반듯하게 다듬은 식물들이 인상적인 프랑스풍 정원으로 이루어져 있다. 언덕 위의 상궁 쪽에서는 정원과 하궁, 그 너머의 빈 시가지까지 탁

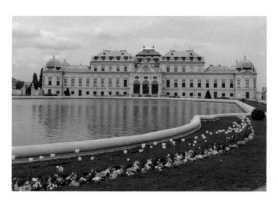

벨베데레 미술관.

트인 경관이 시원하게 펼쳐졌다. 경치 좋은 전망대를 가리키는 '벨베데레'라는 이름이 괜히 붙은 게 아니었다.

19세기부터 20세기까지의 근대 작품들은 상궁에 전시되어 있는데, 특히 1900년 무렵 빈에서 활동한 화가들의 작품은 1층(우리 식으로는 2층)에 있다. 그중에서 클림트의 유화는 모두 24점. 단일 미술관의 클림트 컬렉션으로는 최대 규모라더니 과연 책에서 좀처럼 보기 힘든 그림도 여럿이다. 클림트의 작품들을 한자리에서 이렇게 많이 보다니, 제대로 눈 호강하는 날이다.

하지만 클림트의 작품을 하나하나 살펴보며 한편으론 놀랍고 한편으론 가슴 뛰게 기쁜 감정은 〈키스〉 앞에서 갑자기 모두 증발해버린 듯했다. 압도적이라는 말이 이럴 때 쓰는 단어라는 것을 비로소 실감했다. 〈키스〉가 걸린 전시실은 이 미술관의 주인이 바로 '나'이고, 마치 이곳이 〈키스〉의 신전임을 당당히 선언하는 듯했다. 클림트의 다른 그림들은 벽에 걸려 있지만, 〈키스〉만큼은 벽이 아닌 독립된 가벽을 차지하고서 여타의 그림과 관람객을 굽어보는 위치에 걸려 있었다.

클림트는 처음 이 그림을 완성하고는 '연인'이라는 이름을 붙여주었다. 하지만 이듬해(1908년) 이 미술관에서 구입한 뒤로는 줄곧 〈키스〉라는 제목으로 우리에게 알려졌다. 제목을 바꾼 이가 누군지는 모르겠지만, 작명 감각 하나는 탁월하지 않은가. 이 그림을 '연인'이라고 했다면 어쩐지 김빠지는 느낌이 들었을 테다. 클림트에겐 미안하지만.

이 그림은 사랑을 확인하는 연인의 키스를 우주의 기쁨으로 승화시

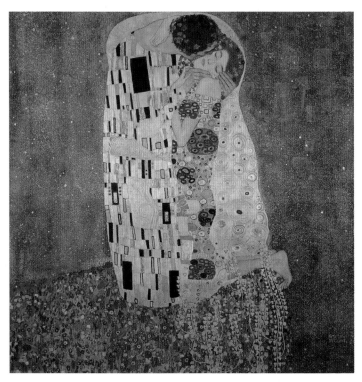

구스타프 클림트, 〈키스〉, 캔버스에 유채, 180×180cm, 1907~1908년.

킨 듯이 찬란한 황금빛으로 빛난다. 그림 속의 남자는 강인한 목선과
클림트가 즐겨 입던 긴 작업복을 걸친 것으로 보아 화가 자신으로 해
석된다. 세상의 모든 연인들처럼 사랑에 빠진 이들에겐 '앉은 자리가
꽃자리'다. 그 꽃자리가 곧 위태로운 벼랑 끝일지라도 말이다. 그림에
보이는 꽃밭은 꽃 피는 사랑의 계절, 흔히 인생의 황금기를 나타내는

봄을 의미한다. 비잔틴식 모자이크로 장식적인 느낌을 주는 황금빛 배경과 연인이 입은 황금색 옷이 서로 호응하며, 사랑하는 연인들의 일체감을 확실히 전달한다.

〈키스〉는 클림트의 '황금빛 시기'의 대표작으로 꼽히는데, 이 시기에 클림트는 금색을 주로 쓰면서 화려한 색채와 추상적인 문양이 가득한 화면을 선보였다. 그리고 〈키스〉를 그린 당시는 클림트의 인생에서도 황금기였다.

1900년 무렵 아직 마흔 살이 채 되지 않은 클림트는 이미 빈 최고의 거장이 되어 있었다. 그럼에도 당시 빈 대학교에 설치하기로 했던 그림을 대중의 몰이해와 여론에 휘둘리는 국가기관의 반대로 철수해야 하는 수모를 겪는다. 이 그림 파동이 얼마나 큰 상처가 되었던지 그는 이후 공공기관의 그림 주문은 물론이고 빈 미술 아카데미 교수직까지 모두 거절했다. 심지어 자신이 주축이 되어 결성한 빈 분리파마저 탈퇴했다. 그때부터 부박한 세간에서 멀어져 오로지 자기 세계에만 천착하면서 그는 황금빛 시기를 일구었고 〈키스〉가 바로 그 정점이었다.

하지만 오늘 나의 관심은 황금빛에 둘러싸인 두 연인이 아니다. 나의 시선은 온통 그들이 꿇어앉은 선명한 색채의 꽃밭에 머물렀다. 이 화사한 꽃밭은 어디에서 왔는가? 오로지 인공의 색채와 인공의 세계 속에 머물던 그의 그림에 갑자기 들어온 이 자연의 세계. 나는 지금부터 이 세계로 들어가려 한다.

클림트는 그림 파동이 일어난 1900년부터 평생의 동반자인 에밀리

플뢰게와 함께 오스트리아의 서쪽에 있는 잘츠카머구트Salzkammergut의 아름다운 아터 호수에서 여름을 보냈다. 에밀리는 죽은 남동생의 처제로서 그녀가 처음 클림트를 만난 것은 열여덟의 어린 나이였지만, 이후 클림트가 세상을 뜰 때까지 그와 함께했다.

클림트는 이 한적한 호숫가에서 여름을 보내며 줄기차게 풍경화를 그렸다. 〈키스〉를 전후해 황금빛 시기에 그린 그림들에 자연의 풀과 꽃이 심심치 않게 등장하는데, 이는 분명 풍경화로 인해 그의 그림이 더욱 풍부해지고 따뜻한 색채를 띠게 되었음을 보여준다.

〈키스〉를 보고 난 뒤 오스카 코코슈카와 에곤 실레의 그림들도 보았지만 〈키스〉의 잔상이 너무 강렬했던 탓인지 이후의 그림들은 제대로 눈에 들어오지 않았다. 코코슈카나 실레도 만만치 않게 강렬한 그림을 그린 화가들인데, 오늘만큼은 나의 선택을 받지 못했다.

벨베데레 미술관에서 그림이 걸려 있는 공간은 생각보다 넓지 않기 때문에 관람에 많은 시간이 걸리지는 않았다. 이곳은 궁전보다 정원을 거닐며 나무숲 사이를 천천히 산책하기에 더 알맞은 곳이다. 하지만 클림트의 그림을 보는 것이 더 우선인 오늘은 산책보다 그림이었다. 아쉬움을 가득 안고 벨베데레 미술관을 빠져나와 빈 분리파 전시관(제체시온)으로 향했다. 이곳에서 약 2킬로미터 남짓한 곳에 있기에 충분히 걸어서 갈 수 있다. 길 건너편에는 '벨베데레 옆 기념품'이란 간판 아래 〈키스〉만 수없이 내걸린 가게가 보였다. 과연 빈은 〈키스〉의 세상이었다.

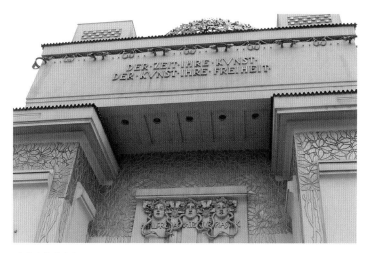

빈 분리파 전시관(제체시온).

빈 분리파의 전당 제체시온

빈 분리파 전시관은 고전주의 양식이나 절충주의 양식을 따른 우아하고 고풍스런 빈 중심가의 건물들 사이에서 황금빛 월계수 잎으로 만든 구를 이고 있는 흰색 건물이다. 황금빛의 구 아래에 '시대에는 그 시대의 예술을, 예술에는 자유를'이라는 모토가 적혀 있으며 출입구와 모토 사이에는 회화와 조각, 건축을 나타내는 세 고르곤의 머리가 새겨져 있다. 장르의 종합을 지향한 빈 분리파다운 장식이다. 파사드의 오른쪽 벽면에는 '성스러운 봄Ver Sacrum'이라는 금색 글자가 선명한데, 이 말은 분리파에서 발행한 문화예술 정기간행물의 제호이기도 했다.

이곳은 백여 년 전 구태의연한 과거의 예술과 결별하고 '새로운 예술'을 지향한 빈 분리파의 패기와 이상을 전해주는 전시관이다. 1905년에 클림트를 비롯한 몇몇 화가들이 탈퇴하면서 소멸될 때까지 빈 분리파는 이곳에서 수많은 전시회를 개최했다. 베토벤에게 헌정된 1902년의 제14회 전시는 종합예술이란 이들의 이상을 실현한 대표적인 예이다. 이들은 독일 조각가 막스 클링거의 베토벤 조각상을 중심으로 유사한 주제의 작품이나 시각적으로 연관된 작품을 전시했다.

클림트는 메인 전시장의 왼쪽 복도 벽 상부에 베토벤의 9번 교향곡을 주제로 〈베토벤 프리즈〉를 그렸다. 화사한 꽃밭 위에서 천사들이 합창하는 가운데 포옹하는 남녀를 그린 마지막 장면이 백미다. "온 인류여 서로 포옹하라/그리고 온 세계에 이 키스를 보내노니……." 이 장면은 프리드리히 실러의 시 「환희의 송가」를 가사로 쓴 9번 교향곡의 마지막 악장을 형상화했다.

또한 전시 개막일인 1902년 4월 15일에는 당시 빈 궁정 오페라단의 음악감독이었던 구스타프 말러가 오케스트라 단원 스무 명을 데리고 와서 직접 편곡한 '환희의 송가' 부분을 연주했다. 잠시 이어폰을 끼고 베토벤의 음악을 유튜브에서 찾아 플레이했다. 빈 분리파 예술가들과 지지자들이 (실러의) 시와 (클림트의) 그림, (베토벤의) 음악, 그리고 이 모든 것을 통합한 전시장까지 '종합예술 작품의 탄생'에 기뻐했던 벅찬 순간이 눈앞에서 펼쳐지는 듯했다.

빈 분리파 이후 백 년이 흐르는 동안 금기를 넘어 표현의 자유를 갈

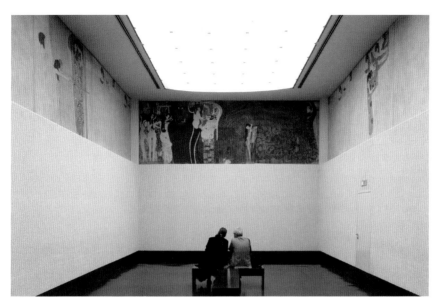

빈 분리파 전시관에 설치된 〈베토벤 프리즈〉.

망한 예술가들의 투쟁은 많은 결실을 맺었다. 그 변화가 어찌나 대단했던지 〈베토벤 프리즈〉와 클림트의 그림은 이제 그다지 도발적으로 느껴지지 않을 정도다. 그들은 과연 예술을 통해 구원받았을까? 사회는 예술을 통해 변화했는가? 지금에 와서 보면 사회적 실천으로 이어지지 못한 이들의 예술운동이 가진 한계는 분명해 보인다. 하지만 그들이 남긴 수많은 예술작품과 건축물들은 '모더니즘'이란 이름으로 미술사에 새로운 모세혈관을 심었다. 격렬한 포옹과 키스로 세상을 껴안으며, 분열과 혼돈의 세계에서 '궁극의 일치'를 꿈꿨던 빈 분리파와 클림트

의 열망은 그렇게 고전이 되었다.

엠쿠에 재현된 빈 분리파의 이상

무제움스 쿠바르티어^{Museums Quartier}, 축약해서 엠쿠^{MQ}로 표기하는 이곳은 거대한 '박물관 지구'다. 빈이 19세기 중반부터 무려 30년 동안 현대적인 순환도로라 할 링 슈트라세를 건설하며 20세기를 준비했듯이, 1998년 4월부터 빈 시 당국은 예전에 왕실이 소유했던 마구간 자리를 개조해 2001년 9월에 이 문화예술의 전당을 전면 개관했다.

이곳에는 레오폴트 미술관, 무목^{Mumok}이라 불리는 루트비히 현대미술관^{Museum Moderner Kunst Stiftung Ludwig Wien}, 현대미술 전시관인 쿤스트할

무제움스 쿠바르티어 입구.

레 빈, 국제적으로 손꼽히는 현대무용 공연장이자 연구소인 탄츠쿠바르티어 빈Tanzquartier Wien, 건축과 도시 디자인 관련 전시장이자 연구소인 아르키텍투어첸트룸 빈Architekturzentrum Wien이 들어서 있다. 이곳은 마치 클림트를 비롯한 분리파들의 이상인 종합예술을 시각예술뿐만 아니라 그 외의 예술 장르로까지 확장시킨 무대처럼 보인다.

레오폴트 미술관은 빈 출신의 의사이자 미술품 수집가인 루돌프 레오폴트 박사가 50년 동안 수집한 5천여 점의 미술품을 소장하고 있다. 오스트리아 정부에서 그의 컬렉션을 사들인 후 미술관을 건립해 2001년에 개관했다. 이 미술관의 컬렉션에서 핵심은 19세기 말과 20세기 초의 빈 분리파와 빈 공방, 클림트와 실레, 코코슈카의 그림들이다. 전체를 흰색으로 꾸민 외관이 빈 분리파의 전당인 제체시온에 바치는 오마주처럼 보였다. 군더더기 없는 외관처럼 미술관 내부도 쾌적했다.

레오폴트 미술관.

^위 레오폴트 미술관에 재현된 클림트의 빈 작업실.
^{아래} 빈 공방의 작품들.

적당한 간격으로 배치된 작품들, 충분한 휴식 공간, 합리적인 동선이 21세기를 바라보며 설계한 미술관답다.

4층의 '빈 1900^{Vienna 1900}'에서 빈 분리파와 빈 공방의 작품들, 그 시기 클림트와 실레의 작품들을 소개하고 있다. 당시 촬영된 사진을 바탕으로 클림트의 빈 작업실을 재현한 공간도 있었다.

3층에선 특별전《구름, 덧없는 세상》이 열리고 있었다. 영국의 풍경

구스타프 클림트, 〈키 큰 미루나무 II〉, 캔버스에 유채, 100.7×100.8cm, 1903년.

화가 존 컨스터블부터 벨기에의 초현실주의 화가 르네 마그리트까지 구름 하면 떠오르는 낯익은 그림들도 많았지만, 이미 클림트에게 마음을 뺏긴 내 눈에는 그의 〈키 큰 미루나무 II〉밖에 보이지 않았다. 그림에는 비를 품은 먹구름이 몰려오는 하늘에 압도된 듯 지평선이 낮게 내려앉아 있다. 희끄무레한 회청색 하늘에 검붉은 들판, 나뭇잎이 빽빽

이 들어찬 끝이 보이지 않는 거대한 미루나무는 한껏 불길한 기운을 내뿜는다. 가까이 가서 살펴보면 쓱쓱 바른 듯한 구름 낀 하늘과 꿈틀대는 벌레처럼 무수한 점으로 찍어놓은 나뭇잎이 대비되어 스산한 분위기는 피부가 움찔거릴 정도로 극적이다.

클림트는 이 그림을 1902년 여름에 아터 호수에서 그리기 시작했다. 그림 파동에 휘말려 심신이 괴로울 때였다. 폭풍 직전에 불길하게 동요하는 자연을 그리며, 클림트는 세상을 향해 반감과 울분을 터트리고 있는 듯하다. 비바람 속에서도 여전히 꼿꼿하게 치솟은 미루나무에 화가는 자신을 투영했는지도 모른다. 자신의 그림을 외면한 세상에 맞서 결코 지지 않겠다는 오기와 자유 의지가 하늘을 찌르는 듯하다.

박물관 지구를 빠져나가는데 외부와 이어지는 통로 천장이 눈에 들어왔다. 이 미술관이 자리 잡은 터가 과거 왕실의 마구간이었음을 알려주듯 말머리 장식 아래로 우화적인 상상력이 돋보이는 나무뿌리 귀신 같은 이미지가 천장을 장식하고 있다. 이 박물관 지구가 과거의 건축 유산을 하드웨어로서 보존하고 이용하되 소프트웨어는 근현대의 문화예술로 꽉 채웠다는 것을 알려주는 듯했다. 전통과 현대를 넘나드는 문화예술의 도시 빈에서 박물관 지구가 써내려갈

박물관 지구 통로의 말머리 장식.

미래는 또 어떤 모습일지 궁금해진다.

아터 호수로 가는 길

다음 날 오전 일찍 클림트의 풍경화 속 아터 호수에 가기 위해 빈을 떠났다. 몇 년 전 클림트에 관한 책을 만들며 그의 풍경화를 좋아하게 됐다. 그래서 이번 여행을 계획할 때부터 아터 호수를 빈 다음에 갈 장소로 정하고 검색을 시작했다. 불과 클릭 몇 번 만에 예전에 만든 책에서는 보지 못했던 정보를 찾았다.

새로 알게 된 정보는 아터 호숫가에 구스타프 클림트의 길^{Gustav Klimt} ^{Themenweg}과 구스타프 클림트 센터^{Gustav Klimt Zentrum}가 있다는 것이다. 2002년에 성황리에 열린 그의 풍경화 전시, 아울러 미술시장에서 그의 작품이 역대급 가격으로 거래되며 2000년대 초반을 휩쓴 '클림트 붐' 덕분에 한적한 아터 호수까지 재조명을 받았던 모양이다. 구스타프 클림트의 길은 2003년에 조성되었고, 클림트의 길 중간 지점에 세운 구스타프 클림트 센터는 클림트 탄생 150주년을 맞아 2012년에 개관했다.

드디어 클림트의 풍경화가 탄생한 장소로 간다! 한껏 설렌 마음은 기차보다 먼저 아터 호숫가에 도착할 것만 같다. 기차가 빈을 벗어난 지 얼마 지나지 않아 〈키스〉의 꽃밭 같은 풍경이 차창 너머로 펼쳐졌다. 하늘이 잔뜩 내려앉은 어제와 달리 맑은 하늘에서 환한 햇빛이 쏟아진

다. 창밖의 자연은 봄의 기쁨을 노래한다. 높다란 산봉우리와 잔잔하고 맑은 호수가 있는 절경으로 유명한 관광지 잘츠카머구트의 아터 호수는 빈에서 기차로 3시간 가까이 되는 거리다. 클림트가 처음으로 아터 호수에 갔던 1900년에는 훨씬 더 긴 시간이 걸렸을 것이다.

아버지와 동생 에른스트가 세상을 떠난 후 클림트는 어머니와 누이들을 부양하며 에른스트의 딸 헬레네의 후견인까지 맡고 있었다. 말하자면 그는 보살펴야 할 부양가족이 여럿 딸린 독신 가장이었다. 빈 최고의 화가로 유명해지자 생활에 여유가 생긴 클림트는 1900년 여름에 처음으로 조카 헬레네의 외가인 플뢰게 집안사람들과 함께 아터 호수로 가서 휴가를 즐겼다. 처음 가본 아터 호수에 단박에 반해버린 클림트는 1918년에 세상을 떠나기 전까지 열여섯 해의 여름을 이곳에서 보냈다.

빈에서 아터 호수까지는 직행 기차가 없어서 푀클라부르크에서 기차를 한 번 갈아타고 카머쇠르플링Kammer-Schörfling에 도착했다. 아터 호수에 면한 이 마을에 바로 구스타프 클림트의 길과 구스타프 클림트 센터가 자리 잡고 있다. 어제 벨베데레 미술관에서 보았던 〈카머 성으로 가는 오솔길〉(120쪽 참조)의 카머 성이 바로 센터 맞은편이다.

사실 카머쇠르플링이 속한 잘츠카머구트 지역은 1850년대에 철도가 놓이며 비로소 대중적인 관광지가 된 곳이다. 물론 잘츠카머구트에서도 바트이슐 같은 온천 지역은 철도 개발 이전부터 왕실이나 귀족들의 휴양지로 유명했다. 하지만 바트이슐보다 빈에서 더 먼 아터 호수 주

카머쇠르플링의 호숫가 풍경.

변은 철도가 들어선 후에야 부르주아, 지식인 계층의 휴가지가 되었다. 160여 년 전에 빈의 멋쟁이들이 잔뜩 몰려들어, 호기심과 기대에 부풀어 술렁였을 아터 호숫가 기차역을 떠올려본다. 말 많고 탈 많은 대도시 빈을 벗어나 잘츠카머구트에 도착한 클림트는 이곳의 맑은 공기를 들이마시고는 비로소 안도의 한숨을 내쉬었을 것이다.

소박한 역사를 나서자마자 왼쪽으로 펼쳐진 경관에 탄성이 절로 나왔다. 파릇파릇한 잔디밭에 키 큰 나무들이 드문드문 그늘을 드리웠고 호숫가에는 돛대를 높이 세운 배들이 가득했다. 잔잔한 호수와 저 멀리 여러 겹으로 겹쳐진 산, 하늘, 구름이 상상 속의 액자를 가득 채웠다. 누구나 여유, 평화 같은 단어를 떠올리면 머릿속에 그려질 풍경이

구스타프 클림트 센터.　　　　클림트의 길 초입.

었다.

　그런데 화요일이지만 비수기인 터라 클림트 센터는 문이 닫혀 있었다. 도착하자마자 가볼 생각이었지만 아무래도 오늘은 숙소부터 찾아서 쉬어야 할 듯했다. 그래도 나에겐 내일이 있다는 것이 다행이었다. 센터의 위치를 다시 확인한 후 카머쇠르플링을 벗어나 이웃 마을 제발헨의 숙소를 찾아갔다. 마당의 꽃을 손보고 있던 친절한 할머니의 도움으로 찾은 숙소는 연보랏빛 꽃들이 벽을 타고 뻗어나가고 베란다에도 꽃이 가득한 꽤 오래돼 보이는 집이었다. 주인장 할아버지가 안내해준 방도 고풍스러운 가구에 두꺼운 커튼이 드리워져 꽤 오래 묵어 보였다. 당연히 와이파이도 텔레비전도 없었다.

제발헨의 풍경.

저녁 7시가 지났지만 아직 밖이 환해서 숙소 밖으로 나왔다. 아까 언덕길을 올라올 때 보았던 슈퍼마켓에 들렀다. 파리에서 같은 숙소에 머물렀던 학생들이 오스트리아에 가면 꼭 맛보라고 했던 레몬 맥주를 사들고 마을 길을 걸었다. 삼각형 지붕의 집들과 아래가 양파처럼 둥근 모양이 귀여운 교회의 종탑이 어릴 때 읽었던 그림책에서 튀어나온 것 같다. 어제 벨베데레 미술관에서 본 그림에서처럼 나무판자를 붙여 만든 농가도 보였다. 클림트의 마을에 왔다는 것이 실감 났다. 여기저기 기웃거리다 보니 금세 어둑어둑해져서 얼른 숙소로 돌아갔다.

휴대폰에 저장된 음악을 나직하게 틀고 레몬 맥주를 홀짝거렸다. 여름엔 이 맥주를 마셔야 한다더니, 탄산의 시원함에 상큼함이 플러스되

었다. 마르그리트의 집을 떠난 지 열흘 만에 다른 여행자와 섞이지 않고 온전히 혼자가 되었다. 여유로운 밤 시간은 낯설면서도 이내 익숙한 편안함을 선사했다.

다음 날 아침 나를 기다리고 있던 아침 식탁을 보고 깜짝 놀랐다. 깅엄체크 무늬의 식탁보가 깔린 탁자에는 바구니에 수북이 담긴 따끈한 빵, 얇게 저민 햄과 치즈, 요구르트, 시리얼에 진한 커피까지 준비되어 있었다. 흔한 유럽식 아침식사지만 뷔페도 아닌데 나 하나만을 위해 아낌없이 푸짐한 한 상을 차려주시다니, 주인장 할머니 할아버지의 정성스런 마음이 고스란히 느껴졌다. 아침에 처음 만난 할머니는 아침 식탁에 토끼 눈이 된 내게 인자한 미소를 지었다. 나도 모르게 "분더바!(멋져요)"를 외쳤더니 할머니는 환하게 웃으며 여러 번 "비테!(천만에요)"라고 하셨다.

잊고 있던 독일어까지 떠오르게 할 만큼 아름다운 아침식사는 누구도 다 먹을 수 없을 정도로 양이 많았다. 이곳 사람들도 이런 밥상을 보고 집밥이라고 부를까? 엄마가 차려준 밥상이 떠올랐다. 그야말로 이번 여행 최고의 아침식사였다. 결국 다 먹지 못하고 자리에서 일어나니 할머니가 빵이랑 직접 만든 잼을 봉투에 담아 건네주었다. 인심 후한 이 시골 마을에서 하루만 지내고 가는 게 너무나 아쉬웠다. 현관까지 배웅 나온 할머니께 손을 흔들고는 어제 힘들게 올라왔던 언덕길을 내려갔다. 이 아터 호숫가에서 열여섯 번이나 여름휴가를 보내고도 항상 그리워했다는 클림트처럼 나도 이곳이 그리워질 것이다.

마음을 내려놓게 하는 클림트의 풍경화

구스타프 클림트 센터 건물은 한적한 시골 풍경에 어울릴 만큼 아담했다. 1층은 카페로, 2층은 전시관으로 사용하고 있다. 이곳의 전시는 빈의 레오폴트 미술관에서 기획한다. 전시장 가운데에는 클림트와 그의 연인 에밀리 플뢰게의 대형 사진이 반원형을 그리며 가벽처럼 둘러서 있고 그 앞에는 사진 속의 고리버들의자 한 쌍이 놓여 있는데, 의자 위에는 방금 벗어둔 듯한 클림트의 작업복과 에밀리 플뢰게가 제작한

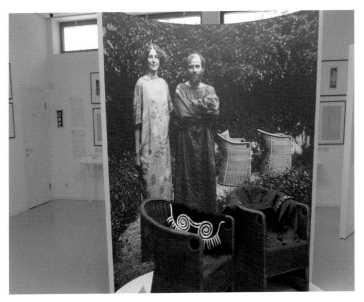

구스타프 클림트 센터의 전시장 가운데에 놓여 있는 클림트와 에밀리의 사진.

옷이 걸쳐 있다.

〈키스〉의 여주인공으로 짐작되는 에밀리는 클림트가 뇌졸중으로 쓰러진 마지막 순간에도 그녀의 이름을 불렀을 정도로 그가 평생 사랑하고 의지했던 여인이다. 에밀리는 빈에서 언니들과 함께 플뢰게 패션 살롱을 운영했을 만큼 경제적으로나 정신적으로나 독립된 '신여성'이었다. 돌봐야 할 여자들에게 둘러싸여 있던 클림트는 에밀리를 인생의 동반자로 여겼다.

레오폴트 미술관에서 보았던 〈아터 호수에서〉의 레플리카가 이곳에도 걸려 있다. 회색과 청록색으로 일렁이는 수면이 화면을 가득 채워 물속으로 빨려 들어갈 것 같다. 〈개양귀비 들판〉도 하늘을 화면 상단에 조금만 들여오고 온통 초록 잎사귀와 붉은 꽃으로 채웠다. 당시 클림트의 풍경화에는 호수든 들판이든 자연에서 느낀 완전한 일체감이 나타난다.

클림트가 아터 호수에서 그린 풍경화는 대개 화면이 정사각형이다. 플라톤에 따르면 정사각형은 절대적 미를 나타내며 밀교에서는 조화를 상징한다. 조형적으로는 화면을 평면화하는 효과를 낸다. 클림트는 정사각형을 선택해 자연의 절대적인 아름다움과 조화를, 연인과의 아름다운 사랑을 이루고 싶은 열망을 담았다.

전시실에는 클림트의 소묘, 클림트와 에밀리 플뢰게를 촬영한 여러 사진, 당시의 지도, 관광 엽서 같은 시각 자료들을 꼼꼼히 정리해놓았다. 개인적으로는 카머 성 공원의 풍경을 네모난 유리창을 통해 끌어

구스타프 클림트, 〈아터 호수에서〉, 캔버스에 유채, 80.2×80.2cm, 1900년, 레오폴트 미술관, 빈.

구스타프 클림트, 〈개양귀비 들판〉, 캔버스에 유채, 110×110cm, 1907년, 벨베데레 미술관, 빈.

클림트의 풍경화로 둘러싸인 전시실의 창.

오고, 창의 주변을 마치 액자 프레임처럼 그의 풍경화 복제품으로 가 득 채운 부분이 좋았다.

지금이야 이 창으로 찬란한 5월의 나무들을 보지만 자연의 그림은 계절에 따라 달라질 터이다. 창이라는 프레임을 통해 그림처럼 붙박인 자연과 창을 둘러싼 클림트의 풍경화. 풍경과 그림이 끝없이 자리를 바

꾸는 이곳에서 자연과 인간, 예술을 연결하는 고리를 본다. 클림트가 말년에 집중했던 삶과 죽음, 다시 삶으로 이어지는 자연과 생명의 순환이라는 주제는 이 호숫가에서 자연과 오래 마주하며 자연스럽게 터득했을 것이다.

클림트의 예술과 아터 호숫가에서 보낸 일상을 담은 영상도 보았다. 그중에는 〈아터 호수에서〉처럼 화면 가득히 호수의 물이 들어차고 햇빛을 받아 윤슬이 부드럽게 반짝이는 장면도 등장했는데, 이때 구스타프 말러의 교향곡 3번 6악장이 흘러나왔다. 말러 또한 1893년부터 1896년까지 아터 호숫가의 마을 슈타인바흐에서 여름휴가를 보내며 이 6악장의 악상을 떠올렸다.

어느 날 지휘자 브루노 발터가 아터 호수로 말러를 찾아왔다. 발터가 호수 주위를 둘러보자 말러는 그에게 이렇게 말했다.

"이제 그것들을 굳이 볼 필요 없네. 이 모든 것을 내 음악 속에 넣었으니 말일세."

과연 6악장의 느리고 부드러운 선율에 귀를 기울이고 있으니 잔잔한 호수 물에 몸을 담그고 저 멀리 부드러운 능선을 그리는 산을 바라보고 있는 정경이 떠오른다. 음악을 들으며 나도 모르게 마음을 놓고 의자 깊숙이 몸을 기댔다. 마음 깊은 곳에서 클림트의 음성이 들려오는 듯했다. '아터 호수를 굳이 볼 필요는 없어. 이 모든 것을 내 그림 속에 넣었으니 말이야.'

클림트의 해피엔딩

 센터 밖으로 나와 클림트의 길이 시작되는 지점을 찾아갔다. 클림트
의 길은 카머 성 근처의 부두부터 어제 하룻밤을 지낸 이웃 마을 제발
헨까지 이어지는 호숫가의 산책로다. 클림트 센터는 열 개의 코스로 이
루어진 길의 중간쯤인 5코스에 속한다. 코스 시작 지점마다 클림트의
삶과 예술, 풍경화가 그려진 장소를 소개하는 패널이 설치되어 있었다.
어떤 패널에는 정사각형이 뚫려 있었다. 클림트처럼 정사각형 틀로 아
터 호숫가의 풍경을 바라보라는 의도인 듯했다. 발걸음을 뗄 때마다 약

클림트의 길을 알려주는 패널들.

빌라 파우리크의 전경과 빌라 파우리크의 뜰에서 바라본 아터 호수.

간씩 달라지는 정사각형 안의 풍경을 보며 마음에 드는 지점을 찾아보는 게 흥미로웠다.

그 길의 끝이 제발헨 마을의 빌라 파우리크다. 19세기 말에 지어진

이 여름 별장은 저마다 다른 독특한 멋을 뽐내는 굴뚝, 지붕, 발코니, 탑이 인상적이다. 빌라 파우리크는 빈에서 온 수많은 예술가와 지식인들이 만나는 장소여서 클림트도 이곳에 들르곤 했다. 빌라에서는 아터 호수와 정원의 아름드리나무, 길게 늘어진 그늘과 비어 있는 의자가 내려다보였다. 이곳에서 클림트가 지인들과 함께 웃고 떠들며 뱃놀이를 즐기고 스케치도 했을 백 년 전의 어느 오후를 떠올렸다.

역에서 가까운 카머 성 공원 앞으로 돌아와 긴 의자에 앉아보았다. 이 근처의 풍경을 클림트는 〈카머 성으로 가는 오솔길〉과 〈공원〉에 담았다. 특히 〈공원〉에서는 나뭇잎을 표현한 듯 화면을 가득 채운 수많은 점들이 황홀하다. 가만히 그림을 바라보면 바람결에 부딪히는 나뭇잎 소리가 쏴아아 쏴아아 하고 들리는 것 같다. 빛나는 여름날 햇빛에 반짝이는 무수한 나뭇잎들 사이로 〈키스〉의 주인공 남녀가 입고 있는 옷과 비슷한 문양의 옷을 입은 인물들의 형상이 어렴풋이 보인다. 특히 오른쪽 하단 끝에 엉겨 붙은 형상은 언뜻 포옹하는 연인 같다. 마치 나무줄기처럼 하나가 된 클림트와 에밀리의 환영처럼. 순간, 〈공원〉에 〈키스〉가 포개진다. 혹시 두 그림은 클림트가 에밀리와 나눈 사랑을 그린 이부작이 아닐까? 〈키스〉의 두 연인은 꽃밭이 끝나는 벼랑 끝에서 추락하지 않았다. 〈공원〉에 이르러 이들은 비로소 자연 속에서 하나가 된 듯했다. 이 정도면 해피엔딩을 본 것일까.

어느 순간부터 클림트 센터에서 들었던 말러의 교향곡 3번 6악장의 선율이 귓전에 계속 울리고 있었다. 이 곡이 발표되기 전에는 '사랑이

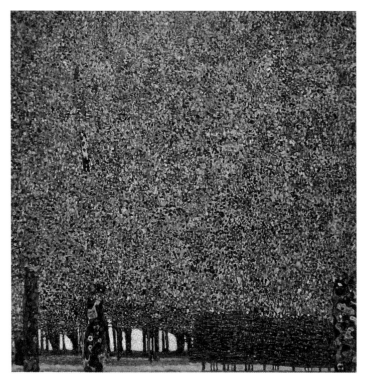

구스타프 클림트, 〈공원〉, 캔버스에 유채, 110.4×110.4cm, 1910년, 현대미술관(MoMA), 뉴욕.

내게 들려주는 것'이란 표제가 붙어 있기도 했다는데, 들을수록 호숫가의 느리고 조용하며 충만한 분위기가 감동적으로 전달된다.

카머 성 정원에 장미가 필 때 산들바람에 장미 향기가 묻어온다고 해서 이 바람을 '장미 바람Rosenwind'이라고 부른다고 하던가? 하지만 아직 철이 일러 코에 스치는 산들바람에는 장미 냄새 대신에 어린 나

카머 성으로 가는 오솔길 풍경.

구스타프 클림트, 〈카머 성으로 가는 오솔길〉, 캔버스에 유채, 110×110cm, 1912년, 벨베데레 미술관, 빈.

카머 성의 풍경.

뭇잎 냄새가 실려 왔다. 지금 이 순간만큼은 빈 분리파가 꿈꾼 종합예술이 부럽지 않았다. 궁극의 존재와 일치되기를 열망한 클림트의 풍경화가, 귓전에 맴도는 음악이, 하늘과 햇빛과 호수가, 산들바람이 나직이 속삭인다. 괜찮다. 다 괜찮다고.

Giotto di Bondone 조토 디본도네

Sofonisba Anguissola 소포니스바 앙귀솔라

Caravaggio 카라바조

El Greco 엘 그레코

2부

인간적인
너무나
인간적인

이탈리아·스페인 편

04

스크로베니
에서 보낸
15분

조토의 길

트렌토

이탈리아

아레나 공원(조토 공원)
스크로베니 소성당

파도바

산타 크로체 성당
우피치 미술관
조토의 종탑

피렌체

425km

한국에서 그림 여행의 계획을 짜다가 파도바의 위치를 처음으로 지도에서 짚어보았었다. 이탈리아 북부의 가장 오래된 도시인 파도바는 베네치아에서 기차로 불과 20분이면 도착할 수 있었다. 어차피 베네치아로 가는 길인데 조토의 벽화로 유명한 스크로베니 소성당을 들러야겠다고 마음먹었다.

부리나케 검색했더니 그곳은 내가 보고 싶다고 맘대로 들를 수 있는 곳이 아니었다! 사전 예약을 하지 않으면 입장이 아예 불가했다. 현장에서 빈자리가 나기를 무작정 기다리는 방법도 있지만 입장 여부를 운에 맞기고 싶지는 않았다. 온라인 예약 사이트에 들어갔더니 원하는 날짜에 딱 한 자리가 남아 있었다. 운이 좋다.

중세의 노을이 채 걷히지 않은 14세기 초에 사실적이면서도 입체적인 그림을 그려 15세기의 본격적인 르네상스 회화를 예고한 조토 디본도네(1267~1337년). 하지만 유명세와 달리 문헌 자료에 나타난 이 천재 화가의 '확실한' 행적은 1305년에 파도바의 스크로베니 소성당을 완성했으며 1334년에는 피렌체 두오모의 종탑 건축을 맡았다는 것 정도에 불과하다. 7백여 년 전의 그림을, 그것도 '확실하게' 조토와 40명에 이르는 작업 팀이 완성했다는 스크로베니 소성당 벽화를, 르네상스 회화의 시작을 알리는 작품을 직접 눈으로 확인할 수 있다고 생각하니 가슴이 두방망이질한다.

하지만 예약 당일 아침에 트렌토에서 파도바로 향하며 나는 반쯤 넋이 나간 상태였다. 전날 '뒤러의 길'을 좇다가 쏟아지는 폭우에 길마저

잃고 헤매다가 가까스로 숙소에 도착했었기 때문이다(1장 참조). 비에 젖은 옷가지와 신발을 수습하느라 잠도 거의 못 자고 기차를 탔다. 기차가 알프스의 끝자락 계곡을 타고 내려오며 굽이굽이 멋진 풍경이 펼쳐지는데도 제대로 눈에 들어오지 않았다. 단테가 숲 속에서 느꼈던 그 두려움이 내 등 뒤에 딱 붙어 떨어지지 않았다.

> 우리 인생길의 한중간에서
> 나는 올바른 길을 잃어버렸기에
> 어두운 숲 속에서 헤매고 있었다.
> 아, 얼마나 거칠고 황량하고 험한
> 숲이었는지 말하기 힘든 일이니,
> 생각만 해도 두려움이 되살아난다!
>
> —단테 알리기에리, 『신곡』 '지옥' 편 중에서

트렌토를 떠날 때까지 부슬거리던 비가 파도바에 도착했을 때는 그쳐 있었다. 파도바를 거쳐 베네치아로 다시 이동해야 하니 다행이었지만 한편으로는 하늘이 야속했다. 어제 비만 내리지 않았다면, '뒤러의 길'을 완주할 수 있었으리라는 미련이 자꾸만 고개를 들었다. 역에서 스크로베니 소성당까지 십여 분을 걷는 동안에도 마음은 어제 내가 길을 잃은 곳이 어디쯤이었을까를 더듬고 있었다.

역사의 흐름을 고스란히 간직한 아레나 공원

중세를 돌파한 조토의 새로운 그림이 펼쳐진 스크로베니 소성당은 파도바의 아레나 공원(조토 공원이라고도 불린다)에 자리 잡고 있다. 그동안 스크로베니 소성당이 아레나 소성당으로도 불린다는 걸 무심히 읽고 지나쳤는데, 이곳에 와보니 그 이름의 유래를 확실히 알 것 같다. 스크로베니 소성당은 고대 로마의 아레나(원형 경기장) 부지에 세운 건물이었다. 덕분에 건축주 엔리코 스크로베니는 고대 로마 시민들의 잔인한 오락장 자리에 성모께 바치는 소성당을 지어 "이 땅의 허영과 헛됨을 천상의 즐거움으로 변하게 했다"고 몇백 년 후까지 칭송을 받았다.

아레나 공원 안에는 고대 유적은 물론 스크로베니 소성당과 중세 아우구스티노회의 에레미타니 수도원을 개조한 회화관과 고고학 박물관이 있고, 길 건너편에는 파도바 시립박물관이 자리 잡고 있다. 근처의 팔라초 주케르만은 원래 부유한 사업가 에리코 주케르만의 저택이었는데 현재는 시립박물관의 '근대와 중세의 응용미술 박물관'으로 이용되고 있다. 고대 유적의 폐허 옆에 들어선 중세의 수도원과 성당, 아레나 소성당, 19세기의 팔라초 등 모든 것이 문화 유적이면서 다 함께 어우러져 박물관 콤플렉스를 형성하고 있다. 조토의 프레스코를 볼 셈으로 찾아왔는데 고대와 중세, 19세기의 유물들이 마치 고구마 줄기를 들어 올렸을 때처럼 줄줄이 딸려 나왔다. 시대의 폐허 위에 또 다른 한 시대가 세워지는 역사가 오버랩되어 흘러갔다.

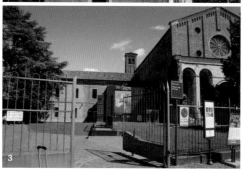

1 고대 유적이 곳곳에 남아 있는 아레나 부지.

2 스크로베니 소성당의 전경.

3 파도바 시립박물관 입구.

『신곡』보다 앞서 지은 스크로베니 소성당

파도바 시립박물관의 안내문에는 스크로베니 소성당을 이렇게 소개한다.

1300년에 엔리코 스크로베니라는 파도바의 귀족이 고대 로마의 아레나가 있던 부지를 매입해 팔라초를 세웠고 그 옆에 소성당을 지어 성모마리아에게 헌납했다. 단테의 『신곡』 '지옥' 편의 17곡에서 언급된 고리대금업자인 그의 아버지 레지날도의 영혼이 구원되기를 바라서였다.

이 설명문을 처음 보았을 때 나는 단테가 『신곡』 '지옥' 편에서 지옥에 간 고리대금업자로 그의 아버지 레지날도를 등장시켰으므로 아들이 불명예를 씻기 위해 이 소성당을 지었다고 해석했다. 하지만 정말 그럴까 싶어서 '지옥' 편의 17곡을 다시 찾아보았다. 그런데 엔리코의 아버지 '레지날도'의 이름은 없었다. "살찐 푸른색 암퇘지가 그려진 하얀 주머니(고리대금업자들이 지녔던 돈주머니)"를 매단 영혼이 스스로 파도바 출신이라고 밝혔다고 적혀 있고, "흰 바탕에 살찐 푸른색 암퇘지"가 스크로베니 집안의 문장紋章이라는 주가 붙어 있을 뿐이다.

스크로베니 가문이 고리대금업으로 엄청난 재산을 모은 건 널리 알려진 대로 확실한 사실인 모양이다. 다만 소성당 건물이 완공되고 조토의 프레스코까지 완성된 때가 1304~1305년 무렵이고, 단테가 『신곡』

'지옥' 편을 쓰기 시작한 건 그 이후인 1306~1307년이니, 조토의 프레스코가 『신곡』보다 먼저 완성되었다는 점은 짚어둘 필요가 있다. 아마도 후대의 『신곡』 독자들이 스크로베니 가문의 문장이 등장하니까 이 대목에서 레지날도의 이름을 자연스레 떠올리고는 '고리대금업자=레지날도'라고 믿어버린 게 아닐까? 단테가 『신곡』에서 묘사한 지옥이 조토가 이 소성당에 그린 지옥 그림처럼 너무 생생하기에 빚어진, 다분히 단테와 조토의 유명세가 불러온 오해가 아닐까 하는 생각이 들었다.

오래된 그림을 위한 15분

소성당으로 들어가기까지 절차는 꽤 복잡했다. 한 차수에 들어갈 수 있는 정원이 최대 25명이며, 관람 시간은 총 30분이다. 예약을 확인하고 받은 입장권에는 "최소한 입장 시간 5분 전에 도착해서 대기실에서 15분 동안 기다려야 한다. 그 후 소성당에 입장해서 15분 동안 직접 관람한다. 입장 시간에 늦으면 소성당에 들어갈 수 없으니 다시 예약하고 지불도 다시 하라"고 엄포(!)를 놓았다. 당연히 사진 촬영은 불가하다. 어지간히 까다롭게 군다고 생각했는데, 나름대로 깊은 뜻이 있었다.

대기실에서는 소성당 건물과 조토의 프레스코에 관한 비디오가 상영되고 있었다. 그러나 이 대기실은 단순히 비디오 관람실이 아니었다. 대기실 안은 서늘했다. 프레스코 보존을 위해 최적화된 소성당의 실내

환경에 관람객들의 체온과 습도가 영향을 미치지 않도록 소성당에 들어가기 전에 미리 조절하고 유해 먼지도 털어준다고 한다. 그 작업에 필요한 시간이 15분이었다.

소성당과 연결된 스크로베니 가문의 저택이 1827년에 철거되고, 파도바 시가 수백 년 동안 훼손된 이 소성당을 복원하려고 매입한 게 1881년이었다. 그 후 몇 차례 부분적인 개보수가 이루어졌고, 지난 세기말 20여 년 동안 사전 연구를 진행한 다음 2001년에 내부 프레스코의 전면 개보수를 시작해 2002년에 다시 관람객에게 개방했다. 15분 대기실도 이때 설치된 것이다. 복원을 목표로 소성당을 매입한 시점부터 개보수 끝에 개관한 2002년까지가 120년 남짓, 기나긴 시간이다. 우스갯소리로 이 나라가 조상을 잘 둔 덕에 관광으로 먹고산다고들 한다. 그러나 조상들의 위대한 유산을 관리하는 데 수많은 재원을 쏟아붓고 시간과 노력을 아끼지 않으며, 관람 과정까지 특별한 경험으로 만드는 그들의 애정과 연출 능력은 마땅히 존중받아야 한다.

비로소 감정을 쏟아내는 인간들의 이야기

마침내 소성당으로 향하는 문이 열렸다. 들어가면서부터 눈이 번쩍 뜨였다. 이 도시에 오기까지 대단하다는 성당들을 꽤 보았지만 성당 안에 들어설 때 특별히 강렬한 인상을 받은 적은 없었다. 특히 대성당

은 완공하기까지 때론 수백 년이 걸리기도 하니, 그 큰 공간을 일관되고 통일성 있게 장식하기는 어려웠을 것이다. 그래서인지 상대적으로 규모가 작은 이 소성당에 들어섰을 때 하나의 일관된 양식으로 그려진 이미지들이 내뿜는 위력에 압도되고 말았다.

지금은 거의 잊힌 이 소성당의 정식 명칭은 산타마리아 델라 카리타, 곧 자비로운 성모 소성당이다. 서쪽 문으로 들어서면 시선은 소성당의 동쪽 제단 방향에 위치한 승리의 아치로 향한다. 아치의 제일 윗자리에는 '옥좌에 앉은 하느님', 아래 양쪽에는 '수태고지'가, 그 아래 왼쪽은 '유다의 계약', 오른쪽은 '마리아의 엘리사벳 방문'이 보인다. 남쪽 벽과 북쪽 벽은 4단으로 나뉘어 있는데, 맨 위는 마리아의 생애, 두 번째 단은 예수의 생애, 세 번째 단은 예수의 수난, 네 번째 단은 일곱 가지 미덕과 일곱 가지 악덕의 상징을 그리자유grisaille● 기법으로 조각처럼 그린 장면들로 구성되어 있다. 승리의 아치 옆의 남쪽 벽 맨 위에서 시작해 벽을 칭칭 돌아가며 이야기가 전개되는 구조다.

출입구가 있는 서쪽 벽에는 '최후의 심판'이 그려져 있다. 이 그림은 창 아래에 심판하는 예수가 위치하며, 그 위는 천당, 그 아래 왼쪽은 천당으로 가게끔 선택된 이들이, 오른쪽엔 죄를 지은 자들이 떨어지는 지옥 이렇게 세 부분으로 나뉘어 있다.

남쪽 벽 맨 아랫단의 '미덕'은 선택받은 이들 아래로, 북쪽 벽 맨 아랫단의 '악덕'은 지옥 아래로 이어지도록 배치된 가운데, 선택받은 이들 쪽에는 성모마리아에게 소성당의 모형을 바치는 엔리코가 등장한다.

● 회색이나 채도가 낮은 한 가지 색으로만 그리는 단색화.

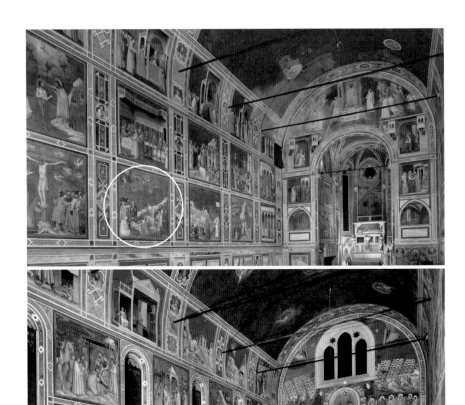

위 스크로베니 소성당의 동쪽 벽에 그려진 승리의 아치. 동그라미로 표시된 부분이 〈그리스도의 죽음을 애도함〉이다.

아래 서쪽 벽에 그려진 최후의 심판. 동그라미로 표시된 부분이 〈성모마리아에게 스크로베니 소성당을 바치는 엔리코〉이다.

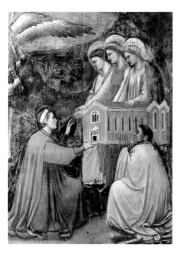

〈성모마리아에게 스크로베니 소성당을 바치는 엔리코〉, '최후의 심판'의 일부.

그의 맞은편에는 돈주머니를 매단 이들이 수없이 지옥으로 떨어지고 있다. 반면 엔리코는 과거 가문의 죄를 속죄하며 이 소성당을 지어 바쳤으므로 나는 천국으로 갈 것이라고 확신하는 듯 보인다.

조토 이전의 과거 몇백 년 동안, 그리고 조토 이후에도 몇백 년 동안 끊임없이 그려진 이런 이미지들이 이 소성당에서 새롭고도 특별하게 느껴지는 건 단연 조토의 공로다. 천편일률적인 중세 그림의 관례를 깨뜨리며 사실적이고 입체적인 이미지와 인간의 다양한 감정을 거침없이 표현하는 인물들을 창조했기 때문이다.

특별히 남쪽 벽 세 번째 단의 '예수의 수난' 중 그 유명한 〈그리스도의 죽음을 애도함〉을 찾아보았다. 원래 '그리스도의 죽음을 애도함'은 비잔틴 미술에서 유래한 주제였으나 조토는 비잔틴 전통을 답습하지 않았다. 조토 특유의 묘사로 인해 비통해서 어쩔 줄 모르는 지품천사들, 양팔을 크게 벌려 그리스도에게 다가가며 슬픔을 표현하는 사도 요한, 아들의 시신을 얼싸안고 눈물을 흘리는 성모마리아의 슬픔이 더 구체적으로 다가온다. 숨이 멎어 창백해진 그리스도의 시신에서 벌어진 입

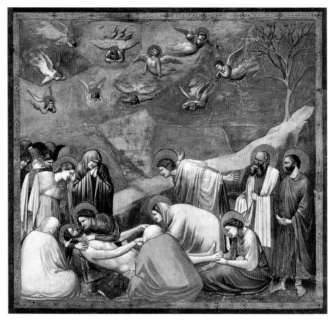

조토 디본도네, 〈그리스도의 죽음을 애도함〉.

까지 포착한 조토의 예리한 눈썰미도 인상적이다. 또한 조토는 바위 풍
경을 대각선으로 흘려 깊숙한 공간감을 주면서 동시에 관람객의 시선
을 자연스럽게 그리스도의 시신 쪽으로 유도했다. 격한 감정을 분출하
는 인물들, 치밀하게 계산된 인물들의 자세와 위치, 박진감 있는 공간의
깊이가 마치 연극의 한 장면을 보는 듯하다. 7백 년 전에 스크로베니 소
성당 안에 들어온 이들의 경험은 뤼미에르 형제의 영화 〈기차의 도착〉
을 보고 놀라서 자리를 피한 19세기 말의 관객들이나 3D를 넘어서 4D

영화에 전율하는 21세기 관객들의 경험과 다르지 않을 것이다.

속죄를 넘어, 가문의 명예를 드높이다

속세의 죄인들을 대신해서 하느님께 기도해주는 이가 성모마리아이니 이 소성당을 마리아에게 바친 엔리코의 선택은 너무나 당연하다. 하지만 승리의 아치에 콕 집어서 수태고지(마리아가 성령으로 잉태할 것임을 천사 가브리엘이 마리아에게 알린 일)가 그려진 이유는 무엇일까? 여기엔 꽤 흥미로운 뒷얘기가 있다.

파도바에서는 13세기 말부터 3월 25일 수태고지 축일에 아레나 터에서 수태고지 전례극을 거행했다고 한다. 이런 장소의 의미를 살려 그 자리에 성모께 바치는 소성당을 세운 엔리코는 1304년 3월에 이 소성당에서 마리아 축일 미사에 참석하는 사람들을 사면해준다는 교황의 교서를 받아냈다. 그러고는 이듬해 3월 25일 수태고지 축일에 소성당의 축성식을 치렀다. 원래는 엔리코 가족만의 전례와 묘당으로 짓기 시작한 소성당이 파도바의 수태고지 축일 전통은 물론 교황의 사면과 연결되면서, 수태고지 축일의 파도바 축제를 주관하는 공적인 교회로 거듭난 것이다. 스크로베니 가문의 명예가 하늘을 찌를 듯이 높아진 건 당연지사. 이 소성당을 통해 가문의 속죄를 넘어 공공 전례를 위한 노블리스 오블리주로 승화하며, 이른바 '있는 집안'의 위세를 과시한 엔

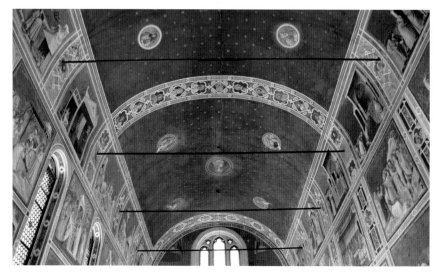

스크로베니 소성당의 천장에 그려진 푸른 하늘.

리코는 이후 본격적으로 르네상스 미술을 꽃피운 피렌체 메디치 가문의 전범이 되기에 충분했다.

　이미 완공한 당시부터 '신화'가 된 이 소성당에서 반원형 천장에 뿌려진 푸른 하늘이 특히 마음에 들었다. 천장에는 여덟 개의 행성(구약의 위대한 일곱 예언자와 세례자 요한)과 두 개의 태양(축복하는 그리스도와 성모자), 무한을 상징하는 여덟 꼭지 모양의 수많은 별들이 박혀 있다. 신의 질서를 우선시하는 중세의 세계관이 한눈에 펼쳐지는 듯하다. 그런데 그 많은 중세 그림을 장식한 황금빛이 아니라 깊고 푸른 하늘이라니. 그 푸른빛이 더욱 시원하게 느껴졌다.

고개를 돌려 천장을 보는 동안 어제의 어두운 기억에서 벗어나는 듯했다. 당시 사람들도 이 푸른 천장 아래에서 어떤 해방감을 느꼈을까? 그들도, 조토의 길을 따라 시간 여행을 하는 나도 푸른 하늘에 햇빛이 비치는 르네상스로 한 발 더 다가간다. 이제 나는 조토의 종탑을 비롯해 그의 예술혼이 꽃핀 그곳, 피렌체로 갈 것이다.

산타 크로체 성당에서 만난 르네상스의 삼인방

보카치오는 『데카메론』(1356년)의 '여섯째 날 이야기'에서 조토를 두고 "만물의 어버이이며 하늘의 끊임없는 운행의 조작자인 '대자연'이 더 이상 아무것도 그에게 보탤 필요가 없을 정도로 우수했다"고 극찬했다. 하지만 조토의 고향 피렌체에서는 그의 유산을 딛고 일어서 '꽃을 피운' 후배들의 작품이 워낙 찬란해, 조토의 소박한 그림이 후배들의 작품에 가려지는 느낌이 든다.

아무튼 피렌체에서 조토를 만나려면 먼저 산타 크로체 성당으로 가는 게 좋다. 성 프란체스코가 직접 세웠다는 전설이 있는 프란체스코 수도회 소속의 산타 크로체 성당은 피렌체 구시가지의 동쪽에 있다. 이곳에는 페루치 가문, 바르디 가문 등 거의 스무 개에 달하는 가문의 소성당이 딸려 있는데, 각 소성당에도 당대 유명 화가들의 프레스코가 가득 장식되어 있다. 또한 이 성당은 갈릴레이, 미켈란젤로, 마키아벨리

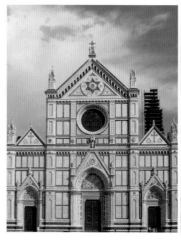
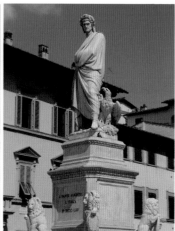

피렌체의 산타 크로체 성당. 단테 조각상.

같은 이탈리아를 빛낸 명사들의 무덤이 안치되어 있어 더욱 유명하다.

이탈리아에서는 흔히 르네상스의 주춧돌이 된 인물들로 아시시의 성 프란체스코, 단테, 조토를 꼽는다. 산타 크로체 성당은 우연찮게 이 세 인물 모두와 인연이 있는 곳이다.

우선 이곳은 복음서가 전하는 가난과 겸손을 설교해 대중에게 열렬한 호응을 얻은 성 프란체스코가 창설한 수도회 소속이다. 한편 성당 왼쪽 문 앞에는 단테의 조각상이 산타 크로체 광장을 지긋이 내려다보며 관광객들을 맞는다. 성당 내부에는 르네상스의 위대한 시대정신을 보여준 시인의 빈 무덤이 있다. 정파 다툼 끝에 축출되어 라벤나에서 숨을 거둘 때까지 20여 년 동안 고향 피렌체로 돌아오지 못한 단테를

비어 있는 단테의 무덤.

위해 피렌체 시민들이 19세기에 마련한 것이다.

또한 조토는 바르디 가문의 소성당에 프란체스코 성인의 일대기 중 일곱 장면을 그렸다. 중세의 끝에서 처음으로 인간의 감정에 솔직히 다가간 조토의 그림이기에 성 프란체스코 역시 인간의 온기가 느껴진다. 이웃한 페루치 소성당도 조토와 그의 제자들이 세례자 요한과 사도 요한의 이야기를 각각 세 장면씩 그렸는데, 특히 산타 크로체 교구에 살았던 미켈란젤로는 페루치 소성당 벽화에서 많은 영향을 받았다.

산타 크로체 성당의 벽화는 스크로베니 소성당 벽화와 비교할 수 없을 정도로 보존 상태가 좋지 않다. 18세기에 흰색 도료로 가려졌다가 19세기 중엽에 이 도료가 떨어지면서 그림이 재발견되어 서둘러 보수

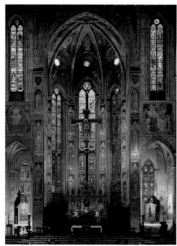

〈오상의 기적〉

산타 크로체 성당의 주 제단.

바르디 소성당의 벽화(왼쪽)와 페루치
소성당의 벽화(오른쪽)가 맞붙어 있다.

한 탓이 크다. 19세기에 복구한 부분을 20세기 중엽에 걷어냈는데, 이
번에는 훼손된 부분을 회반죽으로 마감하는 바람에 장면 전체를 알
수 없는 부분이 꽤 많아져서 안타깝다.

　바르디 소성당 입구의 아치 위에 자리 잡은 〈오상五傷의 기적〉은 프란
체스코 성인을 그리스도와 동일시한 당대 분위기를 고스란히 전한다.
프란체스코 성인의 전기에 따르면, 세상을 떠나기 2년 전에 성인이 산
속에서 기도하고 있을 때 십자가에 못 박힌 사람의 형상에 날개가 달
린 모습이 나타났고, 이 환시가 사라지자 성인의 몸에 예수가 십자가
에서 못 박히며 얻은 양손, 양발, 옆구리까지 다섯 군데의 상처, 곧 오상

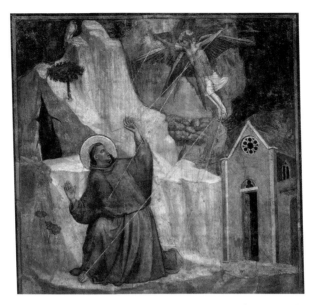

조토 디본도네, 〈오상의 기적(성흔을 받는 성 프란체스코)〉, 프레스코, 1325년.

이 생겼다고 한다. 조토는 친절하게도 성 프란체스코와 환시 속의 그리스도를 '금색 선'으로 연결해 프란체스코 성인이 제2의 그리스도이며 오상이 그 증거임을 똑똑히 알려준다.

바르디 소성당 내부의 북쪽 벽에는 위에서부터 차례로 '세속의 재물을 포기함', '아를에 나타난 성 프란체스코', '성 프란체스코의 죽음' 장면이 그려졌다. '성 프란체스코의 죽음' 속의 한 인물에게 눈길이 갔다. 많은 제자들이 성인의 죽음을 애통해하는 가운데 뒷모습만 보이는 이 인물은 성인의 옆구리에 손을 깊숙이 넣고 있다. 마치 수업 시간에 고

바르디 소성당 내부의 북쪽 벽. 위에서부터 차례로 '세속의 재물을 포기함', '아를에 나타난 성 프란체스코', '성 프란체스코의 죽음' 장면이 그려져 있다.

제롤라모

개를 숙이고 선생님 몰래 소설책을 읽던 옛 친구처럼 보이는 이 인물은 제롤라모이다. 제롤라모는 성인의 오상을 믿지 못하다가 하나하나 만져보고는 마침내 의심을 거두었으며 오상의 진실을 증언하는 독실한 신자가 되었다고 한다.

지체가 꽤 높은지 모자까지 쓴 제롤라모의 뒷모습을 보며, 예수에게 "부자가 천국에 들어가는 것은 낙타가 바늘귀를 통과하는 것보다 어렵다"는 말을 들은 부자 청년과 예수의 부활을 의심한 제자 토마스가 겹쳐서 떠올랐다. 성인의 영혼이 네 천사에게 둘러싸여 하늘로 올라가는 거룩한 순간에, 옆구리 깊숙이 손을 찔러 넣은 의심장이가 떡하니 자리 잡고 있다니. 조토보다 선배인 치마부에나 두초는 꿈에도 이런 인물을 그리지 못했을 것 같다.

스크로베니 소성당의 〈그리스도의 죽음을 애도함〉에 필적한다는 슬픈 장면인데도 지극히 인간적인 제롤라모를 보니 슬그머니 웃음이 나왔다. 몰래 다가가서 어깨에 손을 올리면 그는 어떤 표정을 지을까? 그의 반응이 우리와 다르지 않을 것이라는 예감이 든다. 조토가 그림으로 우리에게 되돌려준 건 바로 '우리 자신'의 모습이 아닐까.

'조토와 13세기의 방'에서 조토의 종탑까지

　조토가 "피렌체에 영광을 더한 공적"은 우피치 미술관의 열주 벽감을 장식한 28인의 기념상에 그가 포함되었다는 사실로 확실하게 인정받았다. 그의 기념상은 다른 천재들보다 옷차림이 수수하고 몸집도 왜소해 보인다. 19세기의 조각가 조반니 두프레^{Giovanni Duprè}는 조토가 못생기고 키가 작았다는 설에 충실히 따른 기념상을 제작해 '사실적 회화'의 원조에게 그 나름의 존경을 표했다. 또한 미술관 관람이 본격적으로 시작되는 전시실이 '조토와 13세기의 방'인 것만 봐도 능히 그의 공적을 되새기게 한다.

　이 전시실에는 조토의 〈모든 성인의 마돈나〉와 조토의 스승으로 알려진 치마부에의 〈산타 트리니타 마돈나〉, 이웃 도시 시에나의 거장 두초 디부오닌세냐의 〈루첼라이 마돈나〉가 함께 전시되어 있다. 조토는 입체감과 원근감이 나타나는 공간을 그려, 13세기의 선배들보다 훨씬 친근하고 마치 어머니처럼 느껴지는 성모마리아를 관람객 앞에 데려다놓았다. 성

우피치 미술관의 열주 벽감에 장식된 조토의 기념상.

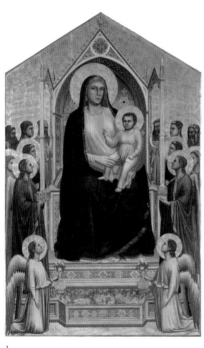

1 조토 디본도네, 〈모든 성인의 마돈나〉, 나무 패널에 템페라, 325×204cm, 1300~1305년.

2 치마부에, 〈산타 트리니타 마돈나〉, 나무 패널에 템페라, 384×223cm, 1290~1300년.

3 두초 디부오닌세냐, 〈루첼라이 마돈나〉, 나무 패널에 템페라, 450×290cm, 1285년.

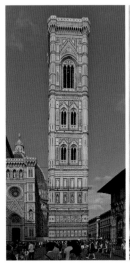

조토의 종탑.

모의 얼굴 표정은 한결 부드럽고 온화해졌으며, 가슴은 풍만해지고, 입고 있는 겉옷의 주름은 그 속에 숨은 다리가 느껴질 만큼 사실적이다.

우피치 미술관을 나오니 어느새 오후 5시가 넘었다. 보수 공사 중이어서 폐쇄된 전시실을 건너뛰었는데도 시간이 훌쩍 지나 있었다. 전날 너무 무리한 탓에 다리가 퉁퉁 부어서 걷는 속도가 평소에 미치지 못한 탓도 있었다. 봐야 할 것이 제일 많은 피렌체에서 걸음이 따르지 않으니 애가 탔다. 두오모에 들어가기에는 시간이 부족해서 일단 조토의 종탑만 오르기로 했다.

1294년 당시 피렌체 정부는 고대 로마 때 세워져 중세를 지나는 동

아르노 강 건너편에서 바라본 조토의 종탑과 피렌체 대성당(두오모).

안 피렌체 주교좌 교회였던 산타 레파라타 성당 위에 새 성당을 짓기로 결정했다. 하지만 초대 건축 감독인 아르놀포 디캄비오가 1302년에 세상을 떠나면서 공사는 중단되었다. 1334년에 피렌체 정부가 그의 후임으로 조토를 임명하면서 대성당 공사는 재개되었다. 조토는 종탑을 직접 설계하고 바로 착공했다. 하지만 그는 종탑 하단의 대리석 외벽까지만 완성하고 1337년에 세상을 떠나고 말았다. 이 종탑은 조토에겐 완성하지 못한 백조의 노래(예술가들의 마지막 작품을 상징)였다.

이후 그의 제자인 안드레아 피사노가 두 층을 올렸는데 흑사병이 피렌체를 휩쓸자 공사는 다시 중단되었다. 종탑은 결국 1395년에 프란체

스코 탈렌티에 의해 완성되었다. 탈렌티는 조토의 원래 설계도에 있던 첨탑을 없애고 꼭대기 층에서 피렌체 시가지를 내려다볼 수 있게끔 바꾸었다.

조토가 완성한 1층부터 피사노가 올린 2~3층, 마지막으로 탈렌티가 마무리한 꼭대기 층까지 4백여 개의 계단을 밟고 올라갔다. 조토의 어깨를 딛고 피사노가, 피사노의 어깨를 딛고 탈렌티가 쌓은 이 종탑은 조토라는 주춧돌 위에 쌓아올린 르네상스 예술의 역사 그 자체였다. 종탑 꼭대기에 선 나는, 르네상스의 역사라는 '거인의 어깨 위에 앉은 난쟁이'랄까? '작은 거인' 조토를 되새기기에, 더불어 개인을 뛰어넘는 시대와 역사의 흐름을 떠올리기에 조토의 종탑 꼭대기만 한 곳은 없을 것 같다.

발 아래를 굽어보니 구름이 가득한 낮은 하늘 아래에 피렌체 시가지의 붉은 지붕들이 펼쳐졌다. 중세의 노을을 바라보며 찬란한 르네상스의 아침을 예비했던 조토의 시간이 다가오고 있었다.

05

최초의
세계적인
여성 화가

앙귀솔라의 길

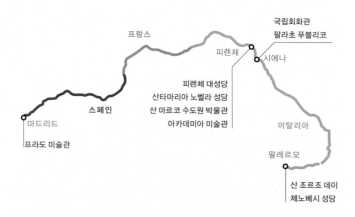

프랑스

국립회화관
팔라초 푸블리코

피렌체

시에나

피렌체 대성당
산타마리아 노벨라 성당
산 마르코 수도원 박물관
아카데미아 미술관

스페인

이탈리아

마드리드

프라도 미술관

팔레르모

산 조르조 데이
제노베시 성당

4224.5km

조토의 길을 따라 파도바에 온 첫날부터 왼발이 조금씩 부풀어 오르더니 피렌체의 산타마리아 노벨라 역에 내려서는 운동화 끈을 모두 풀어 가까스로 발을 집어넣고 절뚝거리며 걷는 지경이 되었다. 보고 싶은 곳이 가장 많은 피렌체에 드디어 왔는데 하필 발에 탈이 나다니. 이탈리아에 들어선 이후로 쉬지 않고 걸어 다닌 여파인가 싶었다. 그나마 숙소가 기차역 바로 앞이어서 다행이었다. 숙소에서는 우연히 예비 간호사들을 만났는데, 내 발 상태를 보더니 친절하게도 소염제를 나눠주어 약부터 먹었다. 월요일은 여러 박물관과 미술관이 주로 휴관하므로, 내일을 위해 나도 쉬어 가기로 했다.

3층인 숙소 발코니에서 시가지 쪽을 바라보았다. 피렌체의 상징과도 같은 브루넬레스키의 돔이 제일 먼저 눈에 들어왔다. 브루넬레스키의 이름이 너무나 유명해서 실상 이 지붕의 몸통인 산타마리아 델 피오레 성당의 이름을 제대로 기억하는 이는 많지 않다. 이 성당은 일명 '피렌체 대성당(두오모)'으로 불리는데, 산타마리아 델 피오레는 '꽃의 성모 마리아'라는 뜻이다. 이 성당의 지붕을 올리기까지의 역사는 그야말로 드라마틱해서 여러 권의 책이 쏟아졌다. 우리에겐 영화 〈냉정과 열정 사이〉의 배경으로도 익숙하다.

역 앞의 저렴한 숙소에서도 이 붉은 돔은 공평하게 보이니, 다리가 아파서 밖으로 나서지 못한 상태에서도 피렌체에 있다는 실감만큼은 생생하게 전달된다. 먹먹한 마음으로 돔을 보고 있자니 브루넬레스키뿐만 아니라 조토, 마사초, 보티첼리, 레오나르도 다빈치, 미켈란젤로

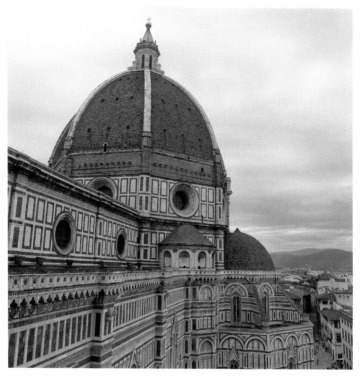
브루넬레스키의 돔.

등 꼬리에 꼬리를 물고 '위대한 인간의 시대'를 일군 예술가들의 이름
이 떠오른다. 이들의 작품을 직접 볼 수 있다는 기대가 부풀어 오를수
록 머릿속에선 가야 할 장소들의 리스트를 헤아리느라 마음이 분주해
졌다. 제발 내일 아침에 일어나면 발이 씻은 듯이 나아 있기를…….

<성 삼위일체> 속으로 빨려 들어가지 못한 이유

다음 날 아침에 일찌감치 나는 피렌체 역과 마주보고 있으며 숙소에서도 가까운 산타마리아 노벨라 성당으로 향했다. 성당에 들어가기 전에 먼저 근처의 관광안내소에 들렀다. 72시간 동안 피렌체 시내의 미술관과 성당을 비롯한 거의 모든 문화 유적에 우선 입장하게 해주는 피렌체 카드를 구입했다. 카드를 손에 쥐니 아직 피렌체 일정을 시작하기 전인데도 이미 피렌체가 내 손바닥에 있는 듯 뿌듯해졌다. 게다가 카드로 입장할 첫 장소가 르네상스의 기념비적인 작품이 있는 산타마리아 노벨라 성당이니 꽤 근사한 출발이지 싶다.

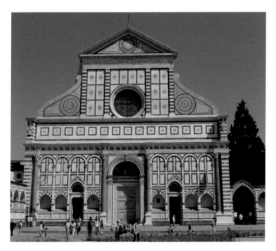

산타마리아 노벨라 성당.

이 성당으로 나를 불러들인 문제의 작품은 바로 마사초의 〈성 삼위일체〉다. 이 그림은 인간의 눈으로 보는 3차원 공간을 평면(2차원) 위에 구현한 위대한 발명품인 일점원근법(한 점을 시점으로 한 원근법)이 회화에 체계적으로 적용된 최초의 작품으로 꼽힌다. 마치 터널 같은 둥근 천장의 격자 문양을 연결해 생성되는 가상의 소실선이 그림을 보는 사람의 눈높이에서 수렴되면서 보는 이가 그림 속의 공간에 들어가 있는 것처럼 느끼게 된다는 그림이다. 책과 모니터 화면으로만 보던 그림 앞에 서니 '이렇게 컸어?'라는 소리가 절로 나온다. 〈성 삼위일체〉는 세로 6미터, 가로 3미터가 넘는 대형 벽화다!

산타마리아 노벨라 성당의 여러 작품 중에서도 이 그림 앞에서는 오가는 사람들이 끊이지 않았다. 나는 잠자코 이 그림과 내가 독대하는 순간을, 내 눈이 그림 속의 공간을 지배하는 그 순간이 오기를 기다렸다. 몇 무리의 사람들을 보내고 나서야 드디어 〈성 삼위일체〉를 독차지하는 시간이 왔다. 그림 쪽으로 다가갔다가 물러났다가를 반복하면서 그 지점을 찾으려 애썼다. 하지만 어쩐지 그림 속의 공간에 들어가 있다고 느낄 수 없었다. 내가 그림과 너무 가까이 섰던 걸까? 아니면 너무 멀리 서 있었던 걸까? 나는 〈성 삼위일체〉를 제대로 보지 못했다는 아쉬움을 안은 채 그 앞을 떠났다.

그런데 수많은 미술사 책에 한결같이 씌어 있는 그 말이 과장이었을까 하는 의문은 나중에 가서야 풀렸다. 여행에서 돌아온 뒤 휘트니 채드윅의 책 『여성, 미술, 사회』를 넘기다가 "〈성 삼위일체〉에서 관람자

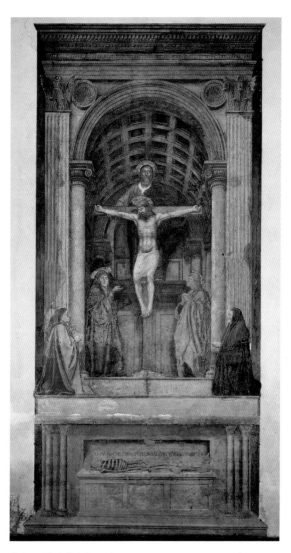

마사초, 〈성 삼위일체〉, 프레스코, 667×317cm, 1425~1428년.

로 하여금 2차원 평면을 마치 3차원 공간인 것처럼 경험하게 하는 가상 건축의 소실점은 피렌체 남자의 표준 신장인 5피트 9인치(약 175센티미터)의 높이에 위치해 있다"라는 대목을 보았을 때였다. 그러니까 '175센티미터 높이'에 미치지 못하는 내가 이 벽화를 제대로 감상하려면 발 받침대가 필요했다는 얘기다. 그리스 신화의 '프로크루스테스의 침대'가 떠올랐다. 지나가던 사람을 침대에 누이고는 행인의 키가 침대보다 크면 그만큼 잘라내고, 침대보다 작으면 억지로 침대 길이에 맞춰 늘여서 죽였다는 강도 프로크루스테스의 이야기 말이다. 르네상스 시기에도 '만물의 척도 인간'의 기준은 오직 '남성'이었다는 사실, 레오나르도 다빈치의 〈비트루비우스 인체 비례도〉만 떠올려도 알 수 있는 그 자명한 사실을 〈성 삼위일체〉 앞에 서 있던 그 순간엔 놓치고 있었던 것이다.

역사 이래로 남성의 조건과 시각으로 디자인된 프로크루스테스의 침대에 맞춰 본연의 모습으로 살지 못한 여성들이 얼마나 많았던가. 그나마 개명한 시대에 태어나 남녀를 넘어서 누구에게나 평등한 사회적 환경을 고려하는 유니버설 디자인의 시대에 살고 있다는 데 나는 새삼 안도했다. 그러면서 한편으로 르네상스는 오로지 '남성'의 전유물이었을까, 르네상스의 '인간'에 여성의 자리는 전혀 없었던 걸까, 프로크루스테스의 침대를 뒤엎은 여성 예술가는 르네상스 시대에도 허락되지 않았던 것일까 하는 의문이 계속해서 이어졌다.

위대한 르네상스의 도시, 피렌체

과연 피렌체는 위대한 르네상스의 도시라고 불릴 만했다. 산타마리아 노벨라 성당에 이은 그날의 일정은 아르노 강 건너편에 있는 문화 유적을 돌아보는 것이었다. 팔라초 피티에 자리한 팔라티나 미술관과 보볼리 정원, 브루넬레스키가 건축한 산토 스피리토 성당, 초기 르네상스의 시스티나 소성당이라고 불리는 산타마리아 델 카르미네 성당의 브란카치 소성당을 차례로 들렀다. 그 후로는 수많은 화가들의 피렌체 풍경에 등장하는 베키오 다리를 건너 시뇨리아 광장, 과거 피렌체의 시청인 팔라초 베키오를 보았다. 이미 하루해가 저물고 있었다. 전날 예비 간호사들이 건네준 소염제 덕분인지 다리가 한결 가벼워져서 다행이었다.

그다음 날 일정은 오전 8시 15분 박물관이 문을 여는 시간에 맞춰 북쪽에 있는 산 마르코 수도원 박물관에서 시작했다. 호젓한 계단에서 마주친 프라 안젤리코의 벽화 〈수태고지〉는 예수 그리스도의 잉태보다 '르네상스의 잉태'를 알리는 것처럼 느껴졌다. 아카데미아 미술관에서는 높은 좌대 위에 있어 관람객이 우러러봐야 하는 미켈란젤로의 〈다비드〉를 보았다. 〈다비드〉는 탄탄한 육체를 과시하며 '위대한 인간의 시대'를 공표하는 듯했다.

오후에는 구시가지 동쪽으로 산타 크로체 성당(4장 참조)과 바르젤로 미술관, 그리고 대망의 우피치 미술관을 들렀다가 조토의 종탑에

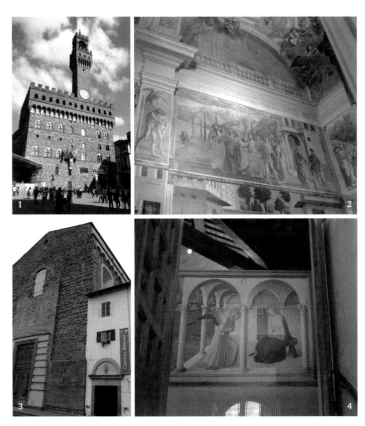

1 팔라초 베키오와 시뇨리아 광장.　　2 브란카치 소성당의 마사초 벽화.
3 산타마리아 델 카르미네 성당.　　　4 프라 안젤리코의 〈수태고지〉.

올라갔다 내려왔다. 이 종탑을 끝으로 이제 더 이상 미술관도 성당에
도 들어갈 수 없는 시간이 찾아왔다. 브루넬레스키의 돔을 이고 있는
피렌체 대성당은 근처 골목길에 서면 어디서나 보여서 보이지 않는 곳

을 찾기 어려울 만큼 압도적인 존재감을 과시했다.

　피렌체에서 바쁘게 사흘을 보내고 난 뒤 나는 다음 날의 행선지를 두고 갈등했다. 모든 문을 열어주는 만능열쇠 같은 피렌체 카드는 다음 날까지 쓸 수 있었다. 퉁퉁 부은 발 때문에 기동력이 떨어져서 두오모 꼭대기도 아직 올라가지 못했을뿐더러 피렌체 카드에서 허락한 다른 장소들도 가보지 못한 곳이 많았다. 하지만 우피치 미술관이나 팔라티나 미술관에서도 볼 수 없었던 르네상스 최초의 세계적인 여성 화가 소포니스바 앙귀솔라^{Sofonisba Anguissola}(1535~1625년)의 작품만은 꼭 보고 싶었다. 아니, 보고 싶다는 생각이 강박처럼 들러붙어 떠나지 않았다. 이탈리아로 오기 전부터 앙귀솔라의 자화상 한 점이 시에나에 있다는 정보를 확인해둔 참이었다. 피렌체의 만능열쇠를 포기하더라도 앙귀솔라의 자화상만은 포기할 수 없었다. 그녀는 이번 그림 여행에서 가장 중요한 열쇠였다.

　세차게 비가 내리는 이튿날 아침, 나는 시에나행 열차에 올랐다. 우연히 손에 넣은 책의 지은이에 매혹되어 홀연히 떠났던 『리스본행 야간열차』의 라이문트 그레고리우스가 된 기분이었다. 그는 "자기의 삶과는 완전히 달랐고 자기와는 다른 논리를 지녔던 어떤 한 사람을 알고 이해하는 것이 자기 자신을 알기 위한 가장 좋은 방법일까. 이게 가능할까"라고 자신에게 묻는다. 앙귀솔라의 그림을 보게 되면, 나 자신을 더 잘 알게 될까…….

　5백여 년 전에 귀족 가문에서 태어나 아버지의 전폭적인 지지를 받

으며 그림을 배웠고 스페인의 펠리페 2세 궁정의 시녀로, 왕비의 그림 선생으로, 궁정의 초상화가로 성공가도를 달린 소포니스바. 당대의 성공과 명성을 거머쥔 그녀의 작품을 책이 아닌 원작으로 보는 게 왜 이리 힘들까? 왜 그녀의 작품은 명화들로 넘쳐나는 피렌체의 미술관에서 쉽게 볼 수 없느냐 말이다. 그녀의 이름은 당대에 미켈란젤로도 알 만큼 널리 알려졌다는데, 왜 그녀의 삶에 대해서는 이토록 알려진 바가 없을까? 그녀와 그녀의 작품에 관한 이런저런 생각이 달리는 기차 창문에 부딪히는 빗물처럼 어지러이 흘러내렸다.

매력적이고 당당한 르네상스 여성

소포니스바의 〈자화상〉을 처음 제대로 보게 된 건, 책과 함께한 여성을 그린 그림들을 모아 해설을 붙인 『판도라의 도서관*Forbidden Fruits*』을 번역할 때였다. 그녀는 어두운 색의 수수한 옷을 입고 머리카락 한 올 빠지지 않게 단단히 머리를 틀어 올린 앳된 처녀로 내 앞에 나타났다. 돌이켜보면 마치 거울처럼 모든 것을 비출 듯한 그녀의 맑고 커다란 회색빛 눈동자와 내 시선이 마주쳤을 때, 나는 이미 '내 삶과 완전히 다르고 (아마도) 나와 다른 논리를 지녔을' 그녀의 삶과 작품을 더 알고 싶다고 생각했던 것 같다. 그녀의 작품을 언젠가는 꼭 보겠다고 결심한 게 그때였을까.

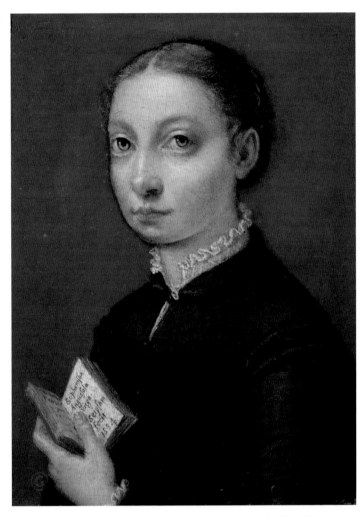

소포니스바 앙귀솔라, 〈자화상〉, 패널에 유채, 19.5×14.5cm, 1554년, 미술사박물관, 빈.

앙귀솔라의 이 〈자화상〉에서 그녀가 왼손에 들고 있는 손바닥만 한 책에는 이렇게 적혀 있다. "처녀 소포니스바 앙귀솔라, 1554년 작." 이 〈자화상〉을 그릴 때 소포니스바는 불과 열아홉 살이었다. 그녀는 이 그림을 그리기에 앞서 지난 8년 동안 크레모나의 거장들에게서 소묘와 유화를 배웠다. 이 도도한 〈자화상〉은 자신이 귀족의 딸이지만 검소하고 책을 읽으며 예술을 배웠다는 것을 알리고 있다. 들고 있는 책에 자신의 이름을 적어서 이 그림의 '창조자'가 누구인지 드러나도록 주도면밀하게 연출한 것이 인상적이다.

이 그림은 1603년 무렵에 데스테 가문의 추기경이 신성로마제국 황제 루돌프 2세*에게 보낸 그림들에 포함되었다. 그래서 이 작품은 현재 빈 미술사박물관에 소장되어 있다. 이렇게 그녀의 〈자화상〉이 선물로 이 궁정에서 저 궁정으로 옮겨졌다는 건 이때 이미 소포니스바가 유명 인사였다는 것을 알려준다.

미켈란젤로가 감탄한 천재

소포니스바가 스무 살이 되기 전부터 이런 유명세를 타게 된 건 아버지 아미카레 앙귀솔라의 공이 크다. 20세기 한국 엄마들의 치맛바람이 무색하게 그는 만토바, 베네치아, 파르마 궁정 등에 소포니스바의 작품과 편지를 보내며 그림 천재인 맏딸을 홍보하고 나섰다. 그는 자신의

● 루돌프 2세는 정치적으로는 무능했으나 프라하 궁정에 전 유럽의 화가들을 모이게 할 정도로 예술을 사랑했다. 이 그림은 처음에 소포니스바의 아버지 아미카레가 페라라 공작의 딸 루크레치아 데스테에게 선물로 보냈는데, 1603년경 데스테 가문의 추기경이 루돌프 2세에게 다시 보낸 것이다(Leticia Ruiz Gómez ed., *A Tale Of Two Women Painters, Sofonisba Anguissola and Lavinia Fontana*, Madrid, Museo Nacional del Prado, 2019, p.92 참조).

위 소포니스바 앙귀솔라, 〈알파벳을 익히는 늙은 여인과 웃는 소녀〉, 종이에 검정색 초크,
 30.1×34.5cm, 1555~1558년, 우피치 미술관, 피렌체.

아래 소포니스바 앙귀솔라, 〈가재에게 물린 소년〉, 종이에 연필과 목탄, 32.2×37.5cm,
 1555~1558년, 카포디몬테 미술관, 나폴리.

여섯 딸 모두에게 미술과 음악, 라틴어를 가르쳤고, 그중 네 명이 화가가 되었다. 그런 아버지의 열성 덕분인지 교황 율리오 3세의 개인 컬렉션에도 소포니스바의 자화상 한 점이 포함되어 있다.

또한 1557년경엔 로마에 있는 미켈란젤로에게도 소포니스바의 소묘 〈알파벳을 익히는 늙은 여인과 웃는 소녀〉(이하 〈웃는 소녀〉)와 편지를 동봉해서 함께 보냈다. 그에게 소포니스바의 소묘에 유화 채색을 해달라고 부탁하는 내용이었다. 미켈란젤로는 〈웃는 소녀〉를 보고는 소포니스바의 사실적이면서도 자연스러운 그림 솜씨에 놀라워하며, '우는 소년'의 소묘도 보고 싶다고 요청했다. 그래서 소포니스바가 남동생 아스두르발레를 일부러 울게 해서 그린 작품이 〈가재에게 물린 소년〉이다. 미켈란젤로는 예리한 눈썰미로 인물을 관찰해 우는 표정을 사실적으로 그려낸 그녀의 솜씨를 높이 평가했다고 한다. 아미카레는 1558년 5월에 딸에게 관심을 가져주어 고맙다고 미켈란젤로에게 두 번째로 편지를 보냈다. 이 두 소묘는 동시대 사람들의 기록에서도 아름다울 뿐만 아니라 창의적이라는 찬사를 받았다.

시에나의 〈자비의 성모〉

만료 기한까지 단 이틀 남은 유레일패스를 알뜰하게 끝까지 이용해보겠다는 생각으로 구시가지로 바로 가는 버스를 포기하고 기차를 탔

지만, 이른 오전에 비가 뿌리는 시에나 역에 도착하고 보니 당황스럽기 짝이 없었다. 도로 건너편에 버스정류장 겸 복합 쇼핑몰만 하나 우뚝 서 있을 뿐 역 앞은 허허벌판이나 마찬가지였다.

지나가는 사람들에게 물어물어 겨우 구시가지행 버스를 타고 구부러진 비탈길을 한참 올라가 마침내 종점인 그람시 광장에 도착했다. 유네스코 세계유산으로 지정된 시에나 구시가지에는 버스가 들어가지 않고 이 광장이 버스의 종점이었다. 그람시 광장. 세계 각국에서 모여든 관광객들이 버스에서 내리는 이곳에 이탈리아 공산당의 창당 멤버인 안토니오 그람시의 이름이 붙어 있는 게 내겐 다소 비현실적으로 느껴졌다. 시에나와 그람시 사이에 특별한 인연이 있는 것일까? 문득 그

시에나의 그람시 광장과 골목길.

람시의 이름이 붙은 사연이 궁금했다(나중에 알아보니 이탈리아에는 그 람시 광장이나 그람시 가街가 여러 도시에 수없이 많았다).

　골목길을 부지런히 걷고 걸어 드디어 목적지인 국립회화관Pinacoteca Nazionale에 도착했다. 과거 유력한 가문의 저택을 개조해 1932년에 문을 연 이 미술관은 시에나와 피렌체가 토스카나 지역의 패권을 놓고 치열하게 경쟁한 중세 말기부터 르네상스 시기에 이르는 이탈리아 화가들의 작품을 주로 전시한다. 찬란한 르네상스 문화의 중심지인 피렌체와 중세의 마지막 수호자인 시에나의 엇갈린 운명처럼, 시에나 국립회화관은 거대한 컬렉션으로 관람객을 압도하는 우피치 미술관과는 비교할 수 없을 정도로 소박하고 한적했다. 그래서 오히려 작품과 편안하게

국립회화관 입구.　　　　　　　　　　황금빛 회화로 가득한 국립회화관의 내부.

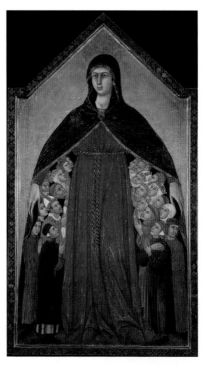

시모네 마르티니와 리포 멤미, 〈자비의 성모〉(제단화의 일부), 패널에 템페라, 154×88cm, 1308년.

눈을 맞출 수 있어서 친근하게 느껴졌다.

　미술관 직원의 안내에 따라 맨 위층에서 아래로 내려오는 동선을 좇았다. 이 나라에 살았던 중세인들이 꿈꾼 천국이 바로 이곳이 아닐까 싶었다. 그리스도, 성모마리아, 아시시의 성 프란체스코를 비롯해 중세인이라면 누구나 알 법한 수많은 성인, 성녀, 천사들이 모여 있으니 말

이다. 이 성스러운 이미지의 배경은 휘황찬란한 빛을 내뿜는 황금색이다. 그 많은 성스러운 이미지 중에서 가장 눈길을 끈 것은 시모네 마르티니와 리포 멤미의 〈자비의 성모〉였다.

붉은 옷을 입은 성모가 검정색 겉옷을 넓게 펼쳐 사람들을 감싸 안고 있다. 관을 쓴 성직자, 남자, 여자, 늙은이, 젊은이 모두가 성모마리아의 자녀란 뜻이다. 이 많은 사람들을 품은 어머니는 그들 모두가 의지할 만큼 당당한 존재이다. 성모가 걸친 검은 겉옷 탓인지 성모는 꼭 자기 새끼들을 품고 있는 어미 제비로 보인다. 아마도 작가는 어미 제비이든 천상의 어머니든 새끼를 챙기는 어미의 자애를 보여주고 싶었던 모양이다. 어떤 역경에도 끄떡없을 듯 보이는 크고 강인한 어머니에게 손을 뻗고 있는 이들은 다 자란 어른으로 보이지만, 어머니 앞에서는 여전히 작은 아이들이다. 손을 모으고 성모를 우러러보는 그들의 간절한 눈길에서 눈을 뗄 수 없다.

그런데 도대체 앙귀솔라의 그림은 어디에 있는 걸까? 사실 이 황금빛의 천국과 앙귀솔라의 세속 그림은 시대나 소재 면에서 한참 거리가 멀다. 아니나 다를까 다시 1층까지 내려왔는데도 그녀의 그림은 흔적조차 없었다. 피렌체 유수의 미술관에서도 영어로 된 안내책자를 찾아보기 힘들었는데 하물며 시에나의 작은 미술관에서는 꿈도 못 꿀 일이다. 나는 그저 박물관 직원들에게 '소포니스바 앙귀솔라'를 외쳤다. 이른 아침에 미술관을 찾아온 동양 여자를 처음부터 의아하게 쳐다보던 미술관 직원들은 서툰 영어로 내게 다시 오라며 메모지에 12시라고 적어

주었다. 그들의 띄엄띄엄한 영어를 주섬주섬 엮어보니 그 시간에 여는 별도의 전시관이 있고 그곳에 앙귀솔라의 그림이 있다는 것 같았다.

<선한 정부와 악한 정부의 알레고리> 속 여성

결국 앙귀솔라의 그림을 본 뒤 피렌체로 돌아가 두오모 꼭대기에 올라간다는 '플랜A'가 물 건너갔다. 예정된 정오까지는 두 시간 남짓. 짧은 시간에 시에나 대성당과 오페라 박물관을 둘러보기는 벅찼다. 팔라초 푸블리코^{Palazzo Publico}가 최선이었다.

캄포 광장의 팔라초 푸블리코.

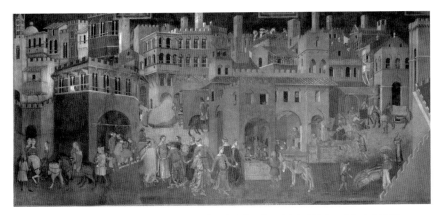

암브로조 로렌체티, 〈선한 정부와 악한 정부의 알레고리〉 중 '선한 정부가 도시에 미친 영향',
프레스코, 1338~1340년.

육중하고 무뚝뚝한 인상의 팔라초 건물들이 많은 피렌체가 사내답
다면, 시에나는 장밋빛 테라코타와 붉은 벽돌로 이루어진 시가지가 아
기자기하고 우아해서 여성스러운 느낌이다. 좁다란 골목을 한참 걸어
내려오니 캄포 광장Piazza del Campo이 보인다. 팔라초 푸블리코는 멋진 벽
화들로 유명하지만 그중에서도 백미는 암브로조 로렌체티의 〈선한 정
부와 악한 정부의 알레고리〉이다.

14세기 이탈리아의 도시국가들 중에서 시에나는 특히나 공고한 공
화정을 구축했다. 도시의 금융업자들과 상인들로 구성된 '9인회'라는
단체는 시에나의 여론을 실질적으로 주도하며 정치에 관여했다. 캄포
광장이 9개의 구획으로 나뉜 것도 이들의 영향이다. 이 강력한 9인회
는 시청사의 살라 디 노베, 곧 '9인회의 방' 벽화를 시에나의 대표 화가

암브로조 로렌체티, 〈선한 정부와 악한 정부의 알레고리〉 중 선한 정부의 미덕을 나타내는 '조화'(왼쪽)와 '평화'(오른쪽).

로렌체티에게 맡겼다. 이 놀라운 벽화에는 약 7백 년 전에 공화정으로 번성한 이 도시의 자부심이 잔뜩 묻어 있다. 이 방의 북쪽 벽에는 선한 정부가 지닌 미덕인 평화, 조화, 신중, 절제, 정의의 알레고리가 여인상들로 그려졌다. 우아하게 장식된 옷을 입은 여인들이 7백 년 전에 시에나 사람들이 미덕으로 여긴 가치를 알려준다.

　귀족의 신분인 앙귀솔라가 그림을 배우지 않고 다만 귀족의 부인으로 살았다면, 이 그림처럼 미덕의 화신 같은 모습으로 살지 않았을까. 하지만 앙귀솔라는 이 우아한 귀족 여인들과는 다른 삶의 이야기를 들

려준다. 여성이 남성처럼 창의적이고 작품을 만들며 지성과 재능을 보이는 것을 (최초의 미술사가 조르조 바사리의 말에 따르면) '기적'으로 여기던 시대에, 그녀는 〈이젤 앞에 있는 자화상〉을 통해 자신이 어머니나 아내가 아니라 화가라고 선언한다. 그런데 이 자화상에서 유독 이젤이 마음에 걸린다. 자화상으로 미술사에 큰 족적을 남긴 이들, 예컨대 뒤러나 렘브란트의 전성기 자화상에는 굳이 이젤이 포함될 필요가 없었다.

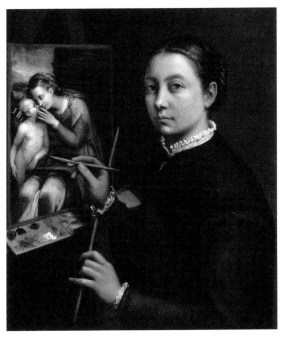

소포니스바 앙귀솔라, 〈이젤 앞에 있는 자화상〉, 캔버스에 유채, 66×57cm, 1556~1557년, 차메크 완추트 성 박물관, 완추트.

앙귀솔라가 막 화가로서 이름을 알리기 시작한 때에 이젤을 세우고 그 속에 '성모자' 주제를 명백히 드러내 보인 것은, 자신이 '열등한' 여성이 아니라 새로운 세계를 '창조'할 능력이 있는 화가이며 그것도 (상대적으로 낮게 평가되었던) 초상화뿐만 아니라 종교화도 그릴 수 있는 창의력이 넘치는 '화가'라는 것을 애써 증명해야 했기 때문이 아니었을까. 앙귀솔라 이후 수백 년이 지났지만 여전히 여성들이 사회적으로 인정받고 성공하기 위해서 남성들보다 상대적으로 더 많이 자신의 능력을 증명해야 하는 상황은 그다지 변한 것 같지 않아서 씁쓸했다.

아무튼 미켈란젤로마저 놀라게 한 그녀는 자신의 재능을 수많은 자화상으로 증명했고, 그런 딸의 그림 솜씨를 이탈리아 전역에 홍보한 아버지 덕분에 앙귀솔라는 펠리페 2세의 세 번째 왕비인 이사벨 드 발루아의 시녀이자 그림 선생으로 발탁되어 1559년에 스페인 궁정으로 떠났다. 그녀의 나이 스물여섯 살이었다.

앙귀솔라 <자화상>의 수수께끼

팔라초 푸블리코를 나와 시에나 대성당 앞을 거쳐 국립회화관으로 다시 돌아왔다. 정오에 문을 연 별관 전시실에서 드디어 그녀의 <자화상>을 만났다. 정확히 말하면 <베르나르디노 캄피와 함께한 자화상>이다. 소포니스바에게 그림을 가르친 두 명의 화가 중 하나인 베르나르디

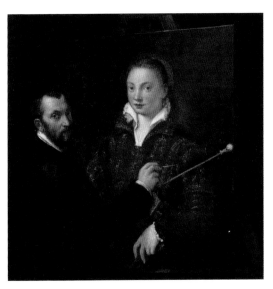

소포니스바 앙귀솔라, 〈베르나르디노 캄피와 함께한 자화상〉, 캔버스에 유채,
111×109.5cm, 1559년경.

노 캄피가 앙귀솔라를 그리고 있는 모습이다. 사실 이 그림은 이 인물
들이 누구인가를 두고 오랫동안 논란이 일다가 1890년대 초에야 정체
가 밝혀졌다. 그리고 1980년대에 현대 과학 기술에 힘입어 오른쪽 아래
에 희미한 사인이 발견되어 이 그림을 그린 화가가 소포니스바임이 더
욱 확실해졌다.

　이 그림을 처음 도록에서 보았을 때, 가장 먼저 떠올린 건 피그말리
온 신화였다. '화가인 나는 당신의 작품'이라는 뜻일까? 그래서 자기를
가르친 스승에게 감사를 전하는 그림인 걸까? 그렇다고 해도 스스로

그림을 그리는 화가가 아니라 그림의 대상으로 자신을 묘사한 것은 무슨 이유일까? 설마 여성은 '그림의 창조주'인 화가가 되기에는 역부족이란 뜻일까? 아무리 그렇다고 해도 '르네상스 최초로 명성을 얻은 여성 화가'라 불린 화가의 자화상치고는 어딘지 내막을 알 수 없는 수수께끼 같은 그림이다. 더욱이 이 그림은 〈이젤 앞에 있는 자화상〉으로 자신이 그림의 창조자임을 당당히 선언한 후에 그려졌다. 불과 몇 년 사이에 소포니스바에게 무슨 일이 일어난 걸까?

나는 앙귀솔라가 이 그림을 그린 당시의 사정을 곰곰이 유추해보았다. 소포니스바가 이 그림을 그린 해는 1559년경으로 알려져 있다. 그러니까 그녀가 스페인 궁정으로 떠난 것도 1559년의 일이라는 걸 감안하면 이 그림은 스페인 궁정으로 떠나기 직전이나 직후에 그린 것으로 볼 수 있다. 하지만 스페인에 도착한 직후엔 궁정의 시녀로, 화가로 바빴을 테니 이 정도의 그림을 그릴 수 있는 개인적인 시간 여유는 없었을 것이다. 그러니 이 그림은 스페인 궁정에 도착하기 전, 즉 왕실에 고용되기 전에 화가로서 아직 자유로운 주제를 그릴 수 있었을 때 그린 것으로 보는 것이 타당할 듯싶다. 비록 정식 궁정화가는 아닐지라도 왕실의 화가가 된다는 것은 왕비를 비롯해 줄곧 왕실 가족들의 초상화를 그려야 한다는 것을 의미했다.

소포니스바가 스페인 궁정으로 가기 직전에 그린 그림은 주로 자신의 아버지와 남동생, 어머니, 그리고 자신의 여동생들이었다. 특히 〈체스 게임〉은 세 명의 자매들이 체스를 두는 생생한 일상의 모습을 그렸

소포니스바 앙귀솔라, 〈체스 게임〉, 캔버스에 유채, 72×97cm, 1555년, 라친스키흐
국립미술관, 포츠난.

는데 당시 이탈리아에서 이런 주제는 상당히 이례적인 것이었다. 게임
에 빠진 즐거운 소녀들과 멀리 보이는 풍경은 어떤 우화적인 알레고리
나 상징도 끼어들 틈이 없는 현실 그 자체였기 때문이다.

　다시 〈베르나르디노 캄피와 함께한 자화상〉으로 돌아가보면, 이전의
〈자화상〉과 확연히 구분되는 특징이 눈에 띈다. 앞서 그린 〈자화상〉에
서는 너무 검소하다 싶을 정도로 수수한 옷차림인 반면, 이 그림에서는
붉은 모직 직물에 금실과 보석을 함께 짜 넣은 드레스를 입고 있어 한
눈에 봐도 화려하고 고급스러운 옷차림이다. 귀에도 커다란 진주 귀걸

이를 달았다. 또한 원작에서는 도록에선 미처 보이지 않던 세세한 부분들도 눈에 들어왔는데, 가장 대표적인 것이 소포니스바가 왼손에 들고 있는 장갑이다. 장갑은 당시에 왕과 귀족 같은 고귀한 신분들만 가질 수 있는 사치품이었다.

무엇보다 그녀는 스승인 캄피보다 훨씬 크고 당당하게 묘사되었으며 옷차림도 더 화려하다. 만약 소포니스바가 스페인 궁정으로 가는 것이 확정되었을 때 이 그림을 그렸다면, 그녀가 왜 이런 옷을 입고 있는 자신을 그렸는지 납득이 되기도 한다. 이제 그녀는 (그림 속에서) 캄피에게 자신을 그리게 함으로써 '당신이 내 스승이긴 하지만 난 당신보다 신분이 높은 귀족이오!'라고 콕 집어서 일깨워주는 것인지도 모른다.

하지만 여성으로서의 자의식이 남달랐던 소포니스바라면, 언제나 남성 화가가 그리는 그림의 주제이자 비유의 대상이던 '여성'인 내가 그림을 그리는 '스승'까지도 그리는 '화가', 곧 세계를 창조하는 화가가 되었음을 당당히 선언하는 그림이라고도 볼 수 있다. 말하자면 이 그림은 소포니스바가 고향과 스승을 떠나 더 넓은 세계인 스페인 궁정으로 향하며 자신의 포부를 밝힌 '청출어람 출사표'로도 볼 수 있는 것이다.

처음엔 자신을 그렇게 당당하게 묘사하던 화가가 몇 년 사이에 자신을 그림의 대상으로 전락시켜버린 그림을 보고 몹시 놀랐으나, 저간의 사정을 따져보니 내가 점점 앙귀솔라의 교묘한 게임에 놀아나고 있다는 느낌이 확실해졌다.

스페인 궁정 생활은 행복했을까?

하지만 소포니스바가 실제로 스페인 궁정에서 생활할 때는 자기 그림에 서명조차 하지 못했다고 한다. 화가라는 지위보다 왕비의 '시녀'라는 신분이 먼저 고려되었기 때문이다. 그래서 왕실 가족의 초상화를 그려주고도 돈이 아니라 값비싼 옷감이나 보석으로 사례를 받았다고 한다. 또한 당시의 공식 궁정화가였던 알론소 산체스 코에요^{Alonso Sánchez} ^{Coello}를 도와 왕실 초상화의 규범에 맞춰 그림을 그리는 일이 많았고, 이런 그림은 이후 세월이 흐르면서 코에요의 작품으로 둔갑하기 십상이었다. 특히 왕실 초상화를 그릴 때 소포니스바는 자신의 특기인 생생한 표정 묘사보다 값비싼 옷감의 질감이나 화려한 보석의 반짝임을 묘사하느라 시간의 대부분을 소비하곤 했다.

그럼에도 이사벨 드 발루아 왕비의 초상화 중에 여타 부분은 다른 왕실 화가들이 그렸지만 왕비의 얼굴만은 앙귀솔라가 완성했다는 기록이 남아 있을 정도로 그녀가 그린 초상화에는 남성 화가들의 그림에선 느낄 수 없는 생생한 표정이 엿보인다.

한 달 가까이 유럽의 여러 곳을 여행하면서 소포니스바의 그림을 보기가 그렇게 힘들었던 이유도 이런 사정과 연관이 있는 듯했다. 그녀의 그림 중에는 아직도 그녀의 작품으로 판명되지 않은 작품이 여럿 있을 테고, 유수의 미술관이라면 작자가 불분명한 작품을 공식적으로 걸기 어려웠을 테니 말이다. 어쩌면 당시에 왕실 간의 외교적인 선물로 오가

소포니스바 앙귀솔라, 〈펠리페 2세의 초상을 지닌 이사벨 드 발루아〉(부분), 캔버스에 유채, 206×123cm, 1561~1565년, 프라도 미술관, 마드리드.

며 여기저기 흩어져버렸을 수도 있다. 그러니 작품 옆의 라벨에 '소포니스바 앙귀솔라'라고 이름이 적힌 그림을 볼 수 있다는 것 자체가 나에겐 행운이나 마찬가지였던 셈이다.

소포니스바의 뛰어난 초상화 실력은 스페인 궁정뿐 아니라 유럽 전역에서 명성을 떨쳤다. 조르조 바사리도 『미술가 열전』 제2판에서 소포니스바의 그림은 "더없이 우아하고 자연에 충실하다"며 극찬한 바 있다. 소포니스바는 스페인 궁정을 떠난 후 세상을 뜰 때까지 매년 100더컷ducat의 연금을 받았다(금으로 환산한 요즘 가치로 따지면 약 3천만

원에 해당한다). 그녀는 이 돈으로 계속 그림을 그리고 젊은 미술가 지망생들을 가르치며 말년을 보냈다.

팔레르모에서의 후회

그녀의 여정은 스페인에서 끝나지 않았다. 지금도 대개 그렇지만 여성의 거주지는 배우자의 거주지를 따라갈 수밖에 없다. 1573년에 소포니스바는 펠리페 2세가 낙점한 시칠리아의 귀족 돈 파브리지오 데 몬카다와 결혼한 뒤 시칠리아에 정착했다. 이후 그녀는 팔레르모와 파테르노의 몬카다 영지를 오가며 살았다.

하지만 결혼한 지 5년 만에 남편과 사별하고 고향 크레모나로 돌아가던 중에 승선한 배의 선장 오라치오 로멜리니와 사랑에 빠져 그와 결혼했다. 아버지가 사망한 후 가문을 이은 남동생에게 허락도 받지 않고 (그 시대에는 놀랍게도) 스스로 결정한 결혼이라고 하니, 이 여인에겐 남다른 사랑꾼 기질이 숨어 있었던 모양이다.

이후 로멜리니 가문이 자리 잡은 제노바에 정착한 뒤 앙귀솔라는 스페인 왕가와 연락하며 계속 초상화와 종교화를 그렸다. 그러나 이후 소포니스바 부부는 함께 시칠리아로 돌아갔다. 살펴본 자료에서는 정확하게 밝혀져 있지 않았지만 전 남편이 살아 있을 때도 남편의 영지를 다스렸다고 했으니 그 땅을 상속받았을 수도 있다.

1624년 5월, 플랑드르 출신의 청년 화가 안토니 반다이크^{Anthony van} ^{Dyck}가 초상화 주문을 받고 팔레르모에 와서 머물다가 그해 7월에 앙귀솔라를 찾아간다. 그가 이미 아흔이 된 노화가를 스케치하고 남긴 기록을 보면, "소포니스바는 여전히 총명했고 그림 기법과 표현을 조언해주었다"고 전한다. 그는 스케치북에 남긴 소묘를 토대로 〈소포니스바 앙귀솔라〉를 완성했다. 시력을 잃어가는 중에도 총기를 잃지 않은 그녀의 예리한 눈매, 아흔을 앞둔 노인이라고는 볼 수 없을 정도로 꼿

안토니 반다이크, 〈소포니스바 앙귀솔라〉, 패널에 유채, 41.6×33.7cm, 1624년, 놀(색빌 컬렉션).

꼿한 자세가 인상적인 그림이다. 그 이듬해 앙귀솔라는 시칠리아에서 세상을 떠났다. 그녀는 현재 팔레르모의 산 조르조 데이 제노베시 성당에 묻혀 있다.

시에나를 떠난 후 한참 잊고 있던 앙귀솔라의 무덤을 떠올린 건 팔레르모에 도착하고서도 늦은 저녁이었다. 카라바조의 흔적을 좇아 팔레르모 구시가지를 돌아본 직후였다(7장 참조). 숙소로 돌아와서야 이곳에 소포니스바가 묻혔다는 이야기가 번뜩 떠올라 '산 조르조 데이 제노베시 성당'을 검색해보니, 개방 시간은 오후 3시부터 5시라고 했다. 다음 날의 일정을 서두르면 제시간에 맞출 수 있을 것 같았다.

하지만 결국 그 시간 안에 성당에 닿지 못했다. 메시나에서 카라바

산 조르조 데이 제노베시 성당.　　　앙귀솔라의 무덤을 알려주는 표지판.

조의 그림을 보고 다시 팔레르모로 돌아오는 기차를 타려고 했는데, 마침 연착으로 30분이나 속절없이 시간을 보낸 탓이다. 헉헉거리며 산 조르조 데이 제노베시 성당에 도착했을 땐 5시 30분이 막 지나고 있었다. 한적한 성당 옆에 '소포니스바 앙귀솔라의 무덤'을 알려주는 작은 표지판이 골똘히 나를 쳐다보았다.

'카라바조에 치중한 나머지 앙귀솔라를 홀대한 건 아닌가', '그래도 무덤보다는 작품이 먼저지' 하면서 둘 사이를 오락가락하는 심정으로 내일이면 떠나야 하는 팔레르모 거리를 걸었다. 거리에는 언젠가 꼭 보고 싶었던 보랏빛 꽃나무 자카란다가 피어 있고, 영화 〈대부〉에 등장했던 마시모 극장이 화려한 조명을 받으며 위용을 과시했지만 그리 놀랍지도 신이 나지도 않았다.

자카란다가 피어 있는 팔레르모 거리.　마시모 극장.

한때 유럽에서 명성이 자자했지만 지금은 눈에 잘 띄지 않는 잊혀진 여성 화가를 찾아가는 일에 나는 여전히 부족하고 안일했다. 그녀의 작품이 소장되어 있다는 기록만 보고 찾아간 미술관에서는 그녀의 작품이 걸려 있지 않은 걸 몇 번씩이나 확인하고서야 발걸음을 돌리지 않았던가. 부끄러운 밤이었다.

2019년에 다시 만난 앙귀솔라

최근 몇 년 동안 미술계에서는 주류 미술사에서 간과했던 과거의 여성 화가들을 재조명하려는 움직임이 활발하게 일어났다. 이에 발맞춰 유럽 유수의 미술관에서도 여성 화가 특별전이 기획됐는데, 그중 하나가 마드리드의 프라도 미술관에서 개최된 《두 여성 화가의 이야기: 소포니스바 앙귀솔라와 라비니아 폰타나》(전시 기간: 2019년 10월 22일~2020년 2월 2일)였다. 지난해 봄에 전시 소식을 들은 나는 그때까지도 망설였던 산티아고 순례길 일정을 확정하고 이 전시를 보기로 마음먹었다. 좀처럼 보기 힘든 앙귀솔라의 작품들이 한자리에 모인다니 생각만으로도 가슴이 벅찼다.

10월 말이어도 마드리드의 가로수에는 푸른 잎이 생생했다. 그래도 독한 열기가 사라진 햇빛과 서늘한 바람에서 가을을 느낄 수 있었다. 프라도 미술관으로 이르는 파세오 델 프라도를 따라 앙귀솔라의 〈자

화상〉(1558년)으로 만든 홍보용 휘장이 줄지어 붙어 있었다. 지난 여행에서 그토록 보기 힘들었던 그녀의 작품이 대량 복제되어 거리를 장식하고 있어서 어쩐지 꿈을 꾸는 것 같았다. 세상이 조금은 달라진 듯해 코끝이 찡했다.

팔레르모에서의 후회를 다시 되풀이하지 않기 위해 일찍 서둘러 프라도 미술관에 도착했다. 프라도 미술관에서 기획전은 보통 기획전 전용 전시관인 헤로니모스관에서 열린다.

그녀에게 처음으로 관심을 갖게 된 계기였던 1554년의 〈자화상〉은 작은 크기였지만 매력이 넘쳤다. 시에나에서 보았던 문제의 〈베르나르

《두 여성 화가의 이야기: 소포니스바 앙귀솔라와 라비니아 폰타나》전이 열리고 있는 프라도 미술관. 앙귀솔라의 1558년 〈자화상〉이 실려 있는 전시 안내판.

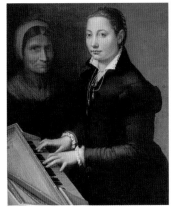

왼쪽 소포니스바 앙귀솔라, 〈스피넷과 하녀와 함께 있는 자화상〉, 캔버스에 유채, 83×65cm, 1561년, 노샘프턴셔의 스펜서 백작 컬렉션.

오른쪽 라비니아 폰타나, 〈스피넷 앞의 자화상〉, 캔버스에 유채, 27×23.8cm, 1577년, 산 루카 아카데미아, 로마.

폰타나는 앙귀솔라의 '스피넷과 함께 있는 자화상'이란 주제를 자신의 자화상에 그대로 적용해 그렸다.

디노 캄피와 함께한 자화상〉도, 멀리 폴란드에서 날아온 〈이젤 앞에 있는 자화상〉도 반가웠다. 앙귀솔라 자매들의 높은 교양과 지성을 알려주는 〈체스 게임〉 속의 자매들은 게임에 열중한 얼굴 표정이 너무나 생생해서 보드게임에 푹 빠졌던 어린 시절이 떠올라 웃음이 터졌다.

이 외에도 스페인 궁정에서 그린 왕실 초상화, 그녀가 제노바에 머문 시기에 그린 종교화, 그녀의 화가 동생인 루치아의 그림, 안토니 반다이크가 그린 노년의 소포니스바 초상화 등이 총망라되어 있었고, 여기에 펠리페 2세의 초청을 받았던 경사를 기념해 제작한 메달까지 전시되

어 마치 '앙귀솔라 종합 세트'를 선물 받은 기분이었다.

앙귀솔라는 이후 라비니아 폰타나, 바르바라 롱기, 페데 갈라치아, 아르테미시아 젠틸레스키 같은 여성 화가들의 롤 모델이 될 만큼 그 시대의 여성으로서는 예외적으로 드문 성공을 누렸다. 특히 지금 앙귀솔라와 함께 2인전의 주인공이 된 라비니아 폰타나는 1579년에 쓴 한 편지에서 앙귀솔라의 초상화를 본 뒤로 그림 그리는 일에 마음을 쏟게 되었다고 밝히기도 했다.

그렇게 세상에 자신을 알린 그녀가 가장 뿌듯하게 여긴 순간은 언제였을까? 나는 반다이크가 앙귀솔라를 찾아간 그때였을 것 같다.

인생의 굴곡을 헤쳐온 노화가가 청년 화가에게 도란도란 이야기를 건네고, 청년은 그런 화가의 모습을 스케치하고 메모를 남기는 장면을 그려보았다. 물론 생전에 앙귀솔라는 이 그림을 보지 못했을 테지만, 그녀의 초상화에서는 묵직한 존엄이 느껴졌다. 젊은 후배 화가는 이 그림에 진심 어린 존경의 마음을 바쳤으리라. 앙귀솔라를 만난 덕분에 적어도 내가 바라는 노년의 모습 하나는 알게 되었다.

나는 비로소 그녀에게 마음의 빚을 갚은 듯 홀가분해졌다. 전시장을 나서며 전시를 알리는 표지판 속의 그녀에게 손을 흔들어주었다.

"당신이 있어주어서, 그런 당신을 알게 되어서, 고맙습니다."

06

오만한
불한당의
영광 가도

카라바조의 길 1

아시시
성 프란체스코 대성당

이탈리아

보르게세 미술관
도리아 팜필리 미술관
바티칸 박물관
산타마리아 델 포폴로 성당
산 루이지 데이 프란체시 성당
팔라초 마다마
나보나 광장
산타고스티노 성당

로마

197km

"이제 해는 지고 길이란 길은 모두 어둠에 싸였다."

낮과 밤, 빛과 어둠이 갈리는 개와 늑대의 시간이었다. 언덕 위의 아시시 구시가로 들어가는 성문에 도착하자 가장 먼저 머릿속에 떠오른 것은 『오디세이아』에서 후렴구처럼 쓰인 저 구절이었다. 아시시 수녀원 측에서는 저녁 6시 30분 이전에 도착해달라고 간곡히 부탁했건만, 이미 8시 30분이 훌쩍 지나 있었다. 문이나 열어주실까? 낯선 여행자에겐 짖어대는 개 한 마리조차 보이지 않는 텅 빈 시가지가 쓸쓸하고도 두려웠다.

어서 어두운 골목을 벗어나고 싶지만 짐 가방을 끌고 메고 대성당으로 향하는 가파른 언덕길을 오르고 있는 터라 원하는 만큼 속도가 나지 않았다. 도대체 언제까지 올라가야 하는 거야? 투덜거리며 걷는 사이에 갑자기 푸른 어스름에 싸여 희끄무레한 상앗빛 대성당에서 번쩍 불이 켜졌다. 그 순간 내 마음에도 불빛이 켜졌다. 불안과 초조의 감옥에 갇혔던 마음이 순식간에 활짝 열렸다. 이제 오르막길은 고난의 골고다 언덕이 아니라 천국으로 향하는 언덕으로 보인다. 대성당에서 밝힌 불빛 하나에 나는 두려워하지 않고 걸었다. 모든 종교가 빛의 서사가 되는 까닭을 이 순간에 뼈에 사무치게 깨닫는다.

다행히 수녀원 숙소에서 문전박대를 당하지는 않았다. 짐을 풀고 몸을 씻고 한숨을 돌리니 발코니 유리문 밖으로 캄캄한 밤이 더 낮게 내려와 있었다. 선선한 바람에 이끌려 발코니로 나갔다. 어둠 저편의 평원에 엎드린 시가지가 성단星團처럼 반짝였다. 바로 여기가 성 프란체스

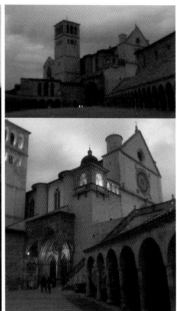

아시시의 골목길.　　　　　　　　불이 꺼져 있다가 켜진 대성당.

코의 고향, 옛 아시시라는 것이 새삼 실감 났다. 아까 어두운 언덕길을 불안하고 초조하게 걸었던 기억이 벌써 희미해지는 것 같았다. 5월의 싱그러운 나무 냄새와 어딘가에서 실려 온 꽃향기가 은은해서 이젠 어둠마저 감미롭게 느껴진다. 아마도 피곤한 몸을 누일 곳이 있다는 안도감에 이런 여유로운 감상이 가능했을 것이다.

　평화를 설파한 성인의 고향이어서일까? 언덕 위의 아시시 사람들은 이 밤에 이런 평화의 아우라를 이불 삼아 덮고 잘 것 같다. 내일 성 프란

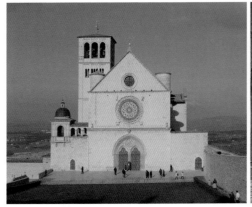

언덕 위의 성 프란체스코 대성당.　　　　　　　프레스코가 가득한 대성당의 내부.

체스코 대성당에 가기로 일정을 정하고 나도 '평화의 아우라' 이불 한
자락에 몸을 맡겼다.

아시시에서 평화와 행복을

　다음 날 성 프란체스코 대성당에서는 한국에서 온 성지 순례단과 마
주쳐서 심지어 우리말 미사에 참석하는 우연한 행운을 누렸다. 이곳이
성 프란체스코 대성당이라서 그 의미는 더 특별했다. 미사를 본 뒤 젊
은 조토와 그의 스승 치마부에를 비롯한 14세기의 피렌체 화가 여럿이
그린 프레스코를 보았다.● 추적추적 비가 내리는 가운데 성당에서 성

● 상하부로 나뉜 대성당에서 상부의 프레스코는 예전부터 조토의 진작인지의 여부가 밝혀지지 않았
　다. 요즘은 하부의 애프스(교회 건물의 동쪽 끝에 있는 반원형 부분)만 조토가 그렸다고 보기도 한다.

아시시 언덕길의 어느 집 담벼락에
붙어 있는 '파체 에 베네' 타일.

당으로 아시시 시내를 순례자처럼 한 바퀴 돈 후 어제의 그 언덕길을 내려오다가 '파체 에 베네$^{Pace\ e\ Bene}$'를 만났다. '평화와 행복'을 뜻하는 이 말은 바로 프란체스코 성인과 그를 따라 수도 생활을 한 클라라 성녀가 이곳에서 만나는 이들에게 건넨 인사말이었다.

프란체스코 성인은 어둡고 살벌한 중세의 아시시가 신의 은총이 햇빛처럼 내리는 '평화와 행복'으로 채워지길 열망했다. 르네상스가 이제 막 시작된 시기의 성화가 가득한 이곳에서, 이 모든 프레스코와 이콘icon(비잔틴의 예배용 성화)들은 그가 그토록 원한 '평화와 행복'의 은유로 보였다. 아시시에서 그의 바람은 적어도 이 그림들을 통해서 이루어진 것은 아닐까. 그것이 설령 그림에서나 가능했을지라도 말이다.

성스러운 상징으로 가득한 아시시 언덕을 내려와 어제 도착했던 아시시 역에서 다시 세속의 도시 로마로 떠나는 기차를 탔다. 기차가 출발한 지 십여 분도 지나지 않았는데, 갑자기 굵은 빗방울이 유리창을 사납게 때렸다. 스콜처럼 무섭게 쏟아지는 폭우는 격동과 파격의 바로크를 여는 전주곡처럼 들린다. 바로크 회화의 창시자 카라바조(1571~1610년)를 만나러 가는 길에 딱 어울리는 날씨다.

실레누스의 방에서 듣는 카라바조의 고백

　나는 카라바조의 그림이 두렵고 무섭다. 그의 그림에 그토록 빈번하게 등장하는 죽음, 특히 살인의 현장은 끔찍하고 잔인해서 뒤통수를 세게 얻어맞은 듯한 충격을 준다. 며칠 전 피렌체의 우피치 미술관에서 본 〈메두사〉도 그랬다. 사진으로 봐도 끔찍할 지경인데, 지금보다 이미지의 마술에 더 휘둘린 과거 사람들에게 이 그림의 위력은 오죽했을까.

　쳐다보기만 해도 모든 것이 돌로 변하며, 무시무시한 뱀들이 머리카

카라바조, 〈메두사〉, 캔버스에 유채, 60×55cm, 1597~1598년, 우피치 미술관, 피렌체.

락을 대신하는 괴물 메두사의 잘린 목에서는 피가 콸콸 쏟아져 나온 다. 내 천॥ 자를 그리며 찌푸린 이마부터 금방이라도 튀어나올 것 같은 흰자위가 번득이는 눈, 비명의 환청마저 들릴 듯한 다물어지지 않은 입. 메두사는 페르세우스의 거울 방패에 비친 자기 모습을 보고는 꼼 짝도 못하고 목이 베인다. 서양미술사에는 메두사를 묘사한 그림과 조 각이 허다하지만 카라바조의 〈메두사〉는 '날것 그대로'의 박진감이 넘 치기 때문에 특별하다. 카라바조는 메두사가 '목이 잘리고도 아직 죽 지 않은 순간'을 관람객에게 들이댄다. 핏줄기를 보면 스멀스멀 피비린 내가 올라오는 것 같다. 구불거리는 뱀을 보면 뱀이 살갗을 스치며 내 는 소리가 머릿속에 그려져서 소름이 끼친다. 만약 카라바조가 그린 반질거리는 사과를 본다면 입에서 침이 고일 것이다.

보르게세 미술관은 로마에서 가장 콧대가 높은 미술관인 게 분명하 다. 예약은 필수이고 최대 360명의 관람객만 수용하는데 그렇게 커트 라인 안에 든 관람객들이 작품을 볼 수 있는 시간은 딱 두 시간뿐이다. 그래서 아시시를 떠나 로마에 도착하자마자 예약을 시도했는데 예약 할 수 있는 가장 이른 날짜가 닷새 뒤 수요일이었다. 내 일정에 따르면 수 요일엔 시칠리아에 가 있어야 하지만 아무리 그래도 바로크의 핵심 미 술관을 포기할 수는 없었다. 그때 일정 때문에 고심하는 내 사정을 들 은 숙소의 사장님이 명쾌한 해답을 내놓았다. "내일 미술관이 문을 여 는 아침 9시 예약자 중에 분명 오지 않는 사람이 있을 거야. 가서 기다

보르게세 미술관 전경.

려보라고."

　다른 대안이 없는 나는 다음 날 아침 8시 30분에 미술관에 도착했다. 벌써 예약 확인증을 든 사람들이 출입구 앞에까지 나와 차례를 기다리고 있었다. 과연 들어갈 수 있을까? 예약 확인 부스에 가까워질수록 입속이 바짝바짝 마른다. 그때 나보다 앞에 서 있던 노부부가 예약하지 않았는데 들어갈 방법이 없겠느냐고 직원에게 간절하게 묻는다. 슬쩍 그들 옆으로 다가가 "실은 저도요" 하고 거들었다. 낯선 곳에서 처음 만난 사람들인데도 갑자기 동지애가 솟구쳐 반가운 눈빛을 교환했다. 그러자 직원이 심드렁하게 일어서더니 예약하지 못한 사람은 따로 줄을 서라고 한다. 노부부와 내 뒤로 몇몇이 줄을 섰다. 모두가 같은 표정이었다. 9시가 지나고 지각생들마저 뜸해진 9시 15분쯤 마침내 우리에게 입장 허락이 떨어졌다. "예~스!" 하이파이브와 함께 기쁨의 탄성

을 지르고 나서 노부부와 나는 서둘러 전시장으로 향했다.

보르게세 미술관은 교황 바오로 5세(재위 1605~1621년)의 조카인 스키피오네 보르게세 추기경의 컬렉션에서 비롯되었다. 그는 바로크 회화와 조각을 각각 대표하는 카라바조와 베르니니의 열렬한 후원자였다. 1층 8전시실 실레누스의 방에 걸린 카라바조의 유화 여섯 점은 보르게세의 컬렉션 중에서도 가장 역사가 오래되었다. 실레누스는 보통 늙은 사티로스들을 통칭하지만 디오니소스(바쿠스) 신화에서는 이 주신酒神의 양육자이자 스승을 지칭하는 특별한 용어가 된다. 이 방에 전시된 작품들을 염두에 두고 '실레누스'라는 이름을 붙였다면, 주인공은 〈병든 바쿠스〉가 될 것이다. 공교롭게도 실레누스의 방에 걸린 카라바조의 초기작 〈병든 바쿠스〉와 말기작 〈골리앗의 머리를 든 다윗〉은 모두 카라바조의 자화상으로 간주된다. 그러니까 실레누스 전시실은 카라바조가 청년기부터 비명횡사하기 전까지 자신의 인생 유전을 고백한 '특별한' 자리인 셈이다.

카라바조는 밀라노의 북부에 위치한 베르가모의 근교 마을 카라바조에서 태어났다. 이름은 미켈란젤로 메리시Michelangelo Merisi. 우리가 흔히 알고 있는 그의 통명 카라바조는 '다빈치'처럼 고향 마을의 이름에서 비롯된 것이다. 스물두 살 무렵에 고향을 떠나 낯선 로마에 정착한 카라바조는 그 당시 로마에서 가장 잘나가던 주세페 체사리라는 화가의 화실에서 꽃과 과일을 귀신같은 솜씨로 그리는 조수였다. 드디어 뛰어난 재능을 인정받아 대형 제단화 작업에 참여하려는 찰나 그만 병마

가 그의 발목을 잡았다. 병원에서 6개월을 앓다가 나온 뒤 그린 그림이 바로 〈병든 바쿠스〉다. 돈이 없어 모델을 구하지 못하는 바람에 줄기차게 자화상을 그렸다는 고흐처럼, 카라바조도 자신을 거울 앞에 세운다. 하지만 그는 화가 카라바조가 아니라 주신 바쿠스로 분한다.

카라바조는 화가이기 이전에 탁월한 배우였다. 영원히 늙지 않는 쾌락의 신 바쿠스를 병들고 가난하며 손톱 아래에 포도를 까먹은 때가 까맣게 낀 무명 화가로 바꿔놓은 배짱이라니……. 머리에 쓴 포도 넝쿨로 만든 관에서 누렇게 뜨고 푸르죽죽한 살갗, 다시 손에 쥔 농익은 청포도로 이어지는 녹색의 변주가 혀를 내두를 정도로 사실적이고 매력

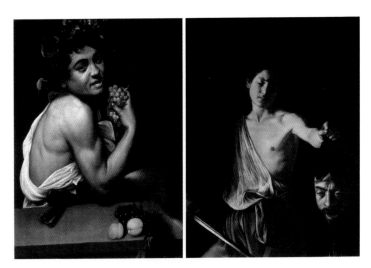

왼쪽 카라바조, 〈병든 바쿠스〉, 캔버스에 유채, 67×53cm, 1593년.
오른쪽 카라바조, 〈골리앗의 머리를 든 다윗〉, 캔버스에 유채, 200×100cm, 1610년.

적이다.

당시 로마 화단에서는 카라바조가 밑그림을 그리지 않는다고 업신여겼다. 캔버스에 밑그림 없이 바로 색을 칠해 이런 그림을 그리는 게 가능할까? 비록 병든 상태이긴 하나 근육질인 이 청년 화가는 "어때? 꽃과 과일만이 아니라 인체도 이만큼 그릴 수 있다고!" 하는 자신감을 확실하게 보여준다. 여러모로 이 그림은 카라바조가 로마 화단에, 나아가 세상을 향해 내놓은 파격의 포트폴리오이자 도전장이었다.

우주의 극장을 닮은 경이의 컬렉션

보르게세 미술관에는 카라바조 외에도 유명한 거장들의 회화와 조각이 즐비했다. 당대에 이미 유명한 조각가였던 베르니니의 〈페르세포네의 강탈〉, 〈아폴로와 다프네〉 같은 걸작들은 대리석이 재료라는 사실이 믿어지지 않을 만큼 섬세하게 표현되어 절로 감탄사가 터졌다. 티치아노의 〈성속의 알레고리〉 앞에서는 특유의 선명한 색채와 살갗이 만져질 듯 부드러운 관능미에 매료되었다. 도록에서는 미처 보지 못한 숲 속의 귀여운 토끼들에게 시선을 빼앗기는 사이 허락된 두 시간이 훌쩍 지나갔다. 퇴장하기 30분 전에 안내 방송을 시작하더니 10분 전부터는 직원들이 노골적으로 관람객들을 출구 쪽으로 내몰았다. 시선이 마주친 직원에게 "5분만!"을 외치고 라파엘로의 〈그리스도의 매장〉까

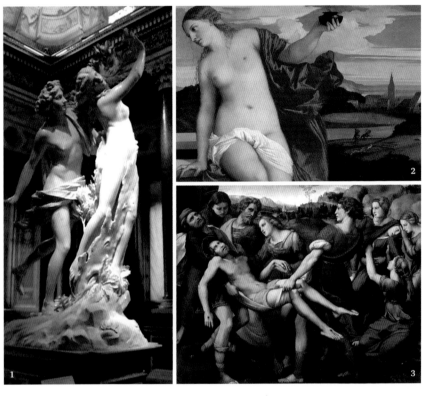

1 베르니니, 〈아폴로와 다프네〉, 대리석, 243cm, 1622~1625년.
2 티치아노, 〈성속의 알레고리〉(부분), 캔버스에 유채, 118×279cm, 1514년.
3 라파엘로, 〈그리스도의 매장〉(부분), 패널에 유채, 184×176cm, 1507년.

지 보고는 아쉬운 발걸음을 돌렸다.

　보르게세 추기경은 예술품 컬렉션에 집요하리만큼 탐욕적이었다.
일례로 그는 숙부인 교황 바오로 5세의 위세를 등에 업고 페루자에 있

는 라파엘로의 〈그리스도의 매장〉을 몰래 빼돌리는 만행(?)도 서슴지 않았다. 이 사실을 알고 분노한 페루자 사람들을 달래려고 할 수 없이 모작을 제작해 보내기도 했다. 현재 실레누스의 방에 걸려 있는 카라바조의 초기작 〈과일 바구니를 든 소년〉과 〈병든 바쿠스〉도 한때 카라바조를 고용한 화가 주세페 체사리에게서 세금 대신으로 몰수한 것이다. 당대부터 명성이 자자했던 "우주의 극장을 닮은 경이의 컬렉션"이라는 찬사는 그렇게 만들어진 것이다. 예나 지금이나 권력과 부를 쥔 자는 세상에 갖지 못할 것이 없다. 보르게세 추기경의 경우는 그것이 예술품이라서 그나마 다행이라고 해야 할까.

보르게세 미술관이 자리 잡은 건물은 과거에 빌라 보르게세로 불렸다. 이 빌라에 딸린 너른 정원은 19세기 초 영국식 정원으로 탈바꿈한 후에 현재는 로마에서 세 번째로 면적이 넓은 공원이 되었다. 토요일

보르게세 공원.

오전에 여유로움으로 가득 찬 로마 시민들과 함께 이 공원을 걸었다. 공원은 잰걸음으로 한참을 걸어도 끝이 나지 않는다. 17세기 로마의 실세가 쌓아올린 막대한 부를 아픈 다리가 먼저 알아챘다.

무명 화가에서 로마 제일의 화가로

로마의 내로라하는 미술관치고 카라바조의 그림이 없는 곳은 거의 없다. 중요 미술관이 주로 문을 닫는 월요일에는 바티칸 박물관(일요일에 쉰다)과 카라바조의 작품이 있는 성당들을 들렀다.

도리아 팜필리 미술관에 걸린 카라바조의 그림들.

보르게세 미술관, 카피톨리니 미술관, 팔라초 바르베리니의 국립고대미술관, 도리아 팜필리 미술관에 걸린 카라바조의 그림들이 주로 후원자의 요구에 따른 것이었다면, 로마의 성당들을 장식하고 있는 대형 그림들은 대중에게 공개되는 그림이므로 공공성이 강하게 요구되었다. 가톨릭 교회의 개혁을 통해 대중의 신앙심을 고양시키려 한 교회 지도층의 요구가 그림에서 면밀히 구현되어야 했다. 종교의 영향력이 막대한 17세기에 교회를 장식하는 그림은 흔히 사람들의 입에 오르내리는 화젯거리여서, 새로운 작품이 등장한다는 소문이 들리면 사람들은 그 성당 앞에서 장사진을 치고 기다리며 보았다. 성당에 걸린 카라바조의 대형 그림은 로마의 대중 앞에서 그가 '로마 제일의 화가'임을 알린 일등공신이었다.

언제나 관람객으로 붐비지만 특히 다른 미술관들이 휴관하는 월요일에 바티칸 박물관은 개관 시간 전부터 관람객들로 발 디딜 틈 없이 북적였다. 이 영원의 도시에선 가고 싶은 박물관과 미술관의 목록도, 줄을 서는 관람객도 결코 줄어들지 않고 영원히 이어질 것만 같다. 결국 인파에 떠밀리다시피 하며 시스티나 소성당에 도착해 미켈란젤로의 〈천지창조〉와 〈최후의 심판〉을 보고, 〈아테네 학당〉을 비롯한 라파엘로의 벽화로 장식된 서명의 방을 들렀다가, 그리스도교 회화를 소장한 피나코테카 관으로 갔다.

시스티나 소성당과 서명의 방에만 관람객이 유난히 몰려서인지, 그곳들에 비하면 피나코테카 관은 한산하게 느껴졌다. 피나코테카 관의

카라바조, 〈그리스도를 내림〉, 캔버스에 유채, 300×203cm, 1600~1604년.

걸작으로 손꼽히는 카라바조의 〈그리스도를 내림〉은 칠흑 같은 어둠
속에서 그리스도를 십자가에서 내려 석관에 묻기 직전의 장면을 그렸
다. 그리스도의 시신을 수습하는 신성한 장면임에도 신성함이란 찾아

보기 힘든 파격적인 이 그림 앞에서, 눈길은 자꾸 전면에 놓인 두꺼운 돌판 아래로 향했다.

그 깊고 검은 구멍은 인간의 몸으로 태어난 신의 아들 그리스도는 물론, 그 뒤에서 고개를 숙이고 눈물을 훔치는 꽃 같은 소녀 막달레나도, 지금 그림 앞에서 화가 카라바조의 비범한 솜씨에 놀라는 나 역시도 결코 피할 수 없는 죽음 그 자체로 느껴졌다. 어쩌면 그 바닥을 가늠할 수 없는 어둠은 뛰어난 재능을 가지고도 길 위에서 비참한 죽음을 맞을 수밖에 없었던 기이한 운명의 사나이 카라바조가 빠져든 걷잡을 수 없는 나락이었을지도 모른다.

바티칸 박물관에서 가까스로 인파에서 놓여난 나는 가까운 산타마리아 델 포폴로 성당으로 걸어갔다. 카라바조의 작품이 있는 성당 순례의 출발지로 삼은 곳으로, 과거 로마 성벽의 북쪽 문인 포르타 델 포폴

산타마리아 델 포폴로 성당.　　　　포폴로 광장.

카라바조, 〈십자가에 못 박히는 성 베드로〉, 캔버스에 유채, 230×175cm, 1600년.

로 옆의 포폴로 광장 북쪽에 자리 잡고 있다. 로마 북쪽에서 교황의 도시로 오는 순례자들이 제일 처음 들르게 되는 이 성당의 체라시 소성당에서 로마 가톨릭 교회의 두 기둥인 사도 베드로와 바오로를 카라바

카라바조, 〈성 바오로의 개종〉, 캔버스에 유채, 230×175cm, 1600~1601년.

조의 그림으로 만난다.

〈십자가에 못 박히는 성 베드로〉에서 거꾸로 된 십자가에 못 박히는 초대 교황 성 베드로는 순교를 처연하게 받아들인다. 한편 〈성 바오로

의 개종〉에서는 젊은 시절에 그리스도교를 박해하는 데 앞장섰던 청년 사울이 다마스쿠스로 가는 길에 그리스도의 목소리를 듣고는 그리스도교인 '바오로'로 거듭나는 유명한 성경 이야기를 전한다. 4백여 년 전 로마에 온 순례자들은 까마득한 과거의 일이 지금 이 순간 눈앞에서 펼쳐지는 듯한 충격과 감동에 휩싸여 두 사도의 믿음을 본받아야겠다고 다짐했을 것이다.

특히 〈성 바오로의 개종〉은 바오로를 바닥에 눕히고 대신에 말을 화면 중앙에 두는 파격적인 구성으로 이 그림을 주문한 성직자들을 당황케 했다. 이미 같은 주제의 첫 번째 그림을 퇴짜 맞은 뒤에 두 번째로 완성한 그림이었다.* 그들은 화가에게 "이 말이 하느님이냐?"라고 물었고, 카라바조는 "말은 하느님의 빛 가운데에 있습니다"라고 답했다. 의뢰인들은 카라바조의 놀라운 신앙 고백 때문인지 이 그림을 받아들였고, 지금까지 이 자리에 남아 있다.

오후 3시, 실내가 어둑해졌다. 이 성당 안에서 카라바조가 말한 '하느님의 빛'을 잠깐이라도 제대로 느끼려면 다시 불을 밝혀야 했다. 조명 기구에 동전을 넣고 그림 앞으로 한 발짝 더 다가갔다.

카라바조의 구역

산 루이지 데이 프란체시 성당은 판테온과 나보나 광장 사이에 있다.

● 이 그림의 첫 번째 버전은 그림의 의뢰자인 자코모 산네시오 추기경이 소유하다가 후계자에게 상속된 뒤 스페인의 나폴리 총독 후안 알폰소에게 팔려 마드리드로 건너갔다. 현재는 귀도 오데스칼키 왕자 컬렉션에 소장되어 있다. 첫 번째 버전에서는 천사들에게 저지당하는 예수가 말에서 떨어진 바오로를 내려다보는 구도로 그렸다.

길 건너에는 프란체스코 델몬테 추기경이 무명의 카라바조를 발탁해 숙식을 제공했던 팔라초 마다마가 위치한다. 팔라초 마다마는 현재 이탈리아 상원의원 의사당으로 사용되고 있다. 나보나 광장은 오늘날 베르니니의 '4대 강의 분수'로 유명하지만 미술사적으로는 1604년에 카라바조가 마리아노 파스콸로네를 공격한 장소로 더 유명하다. 이 광장

1 나보나 광장. 2 팔라초 마다마. 3 산타고스티노 성당. 4 산 루이지 데이 프란체시 성당.

카라바조, 〈로레토의 성모〉, 캔버스에 유채, 250×150cm, 1604~1606년.

의 북쪽으로는 카라바조의 〈로레토의 성모〉가 걸려 있는 산타고스티노 성당도 있다. 말하자면 이 부근은 그야말로 '카라바조의 구역'이라고 할 만하다.

16세기 후반부터 로마에 머무는 프랑스인들의 성당이 된 산 루이지데이 프란체시 성당 정면의 표지판은 친절하게도 이곳에 카라바조의

그림이 있다고 알려준다. 당시 로마에 머문 프랑스 추기경 마테오 콘타렐리Matteo Contarelli는 자신의 이름을 따온 성 마태오를 주제로 콘타렐리 소성당을 장식하고자 했다. 그는 카라바조에게 소성당의 세 벽을 장식할 주제, 등장인물의 수, 배경까지 정해주었다. 꽤 까다로운 주문이었다. 덕분에 카라바조는 콘타렐리 소성당의 그림을 그리면서 가로세로 3미터가 넘는 대형 캔버스 작업에 처음으로 도전하게 된다.

애초에 콘타렐리 소성당은 카라바조에게 〈성 마태오의 소명〉과 〈성 마태오의 순교〉를 의뢰하고, 조각가 자코브 코베르트Jacob Cobaert에게는 제단의 가운데에 놓을 마태오의 성상 조각을 의뢰했다. 하지만 성상 조각이 제단에 어울리지 않는다고 판단한 교회 측에서 성상 대신에 그림을 제단 가운데에 두기로 결정을 바꾸었고, 이에 다시 카라바조에게 그 그림을 의뢰하면서 〈성 마태오와 천사〉(성 마태오의 영감)가 탄생했다. 이로써 천사에게서 영감을 받아 복음을 써내려가는 〈성 마태오와 천사〉를 중심으로 앞서 두 그림이 양쪽으로 걸리는 삼부작이 완성된다.

카라바조는 이 삼부작을 통해 르네상스 회화를 과거사로 만들고 바로크 회화의 창시자로 우뚝 선다. 하지만 카라바조답게 이 삼부작에도 의뢰인의 거부와 재작업이라는 우여곡절이 있었다. 현재 제단의 중심부를 장식하고 있는 〈성 마태오와 천사〉는 첫 번째 버전이 거부되는 사태를 겪은 뒤 교회 측의 요구대로 신속하게 완성한 두 번째 버전이다. 첫 번째 버전은 독일의 카이저프리드리히 미술관에 소장되어 있다가 제2차 세계대전의 포화 속에 불타 없어졌다. 현재는 흑백 사진과 채색

^위 카라바조, 〈성 마태오의 소명〉, 캔버스에 유채, 340×322cm, 1599~1600년.

^{아래} 카라바조, 〈성 마태오의 순교〉, 캔버스에 유채, 323×343cm, 1599~1600년.

카라바조, 〈성 마태오와 천사〉, 캔버스에 유채, 292×186cm, 1602년.

카라바조, 〈성 마태오와 천사〉, 첫 번째 버전의 복사본.

복사본으로만 그 원형을 짐작할 수 있을 뿐이다. 이 그림에서 마태오는 더러운 발을 꼬고 앉아 쩔쩔매며 히브리어를 쓰고 있는 초라한 중년 남자로 묘사되어 있다. 교회가 왜 이 그림을 거부했는지는 충분히 납득이 가지만 정말 카라바조가 상상했던 마태오는 이런 모습이 아닐까 싶은 생각도 든다.

이 삼부작에서 특히 〈성 마태오의 소명〉은 카라바조의 테네브리즘●이 그림이 전달하는 내용과 절묘하게 맞아떨어지며 카라바조의 천부적인 재능을 입증한다. 마태오 복음서의 저자인 성 마태오는 원래 로마 정부의 세금 징수원이었다. 성경에서는 예수가 지나가다가 그에게

● 테네브리즘Tenebrism은 어둠을 뜻하는 이탈리아어 '테네브르tenebre'에서 비롯된 용어로 빛과 어둠을 강렬하게 대비해 화면에 극적인 효과를 높이는 기법을 말한다.

"나를 따르라 하시니 그가 일어나 예수를 따랐다"라고 간단하게 적었다. 눈앞에 놓인 돈만 세며 평생을 돈의 감옥에 갇혀 산 마태오는 그리스도가 들어오는 것도 알아채지 못한다. 어둠 속에 얼굴을 감춘 그리스도는 손을 들어 마태오를 부른다. 그리스도의 손짓은 미켈란젤로의 〈아담의 창조〉 속 하느님의 손길을 닮았다. 그리스도의 위쪽 어딘가에 있을 창에서 마태오를 비추는 빛은 곤궁하고 비천한 삶에까지 미치는 구원의 메시지다. 그림에서는 이 모든 상황이 로마의 술집에서 지금 바로 일어나는 사건인 양 펼쳐진다. 강렬한 빛과 어둠의 대조를 통해 그리스도를 따르는 삶은 빛이요, 그렇지 않은 삶은 어둠일 뿐이라는 교훈은 더 강렬해진다.

콘타렐리 소성당에도 동전을 넣으면 불이 켜지는 조명 기구가 있었다. 불이 들어와 환해졌다가 불이 꺼지기가 무섭게 다시 밝아진다. 누군가가 계속 동전을 넣는 한 빛과 어둠이 엎치락뒤치락하는 이 공간 자체가 마치 테네브리즘의 무대장치 같다. 카라바조의 생애에서 '성 마태오' 삼부작을 그린 이 무렵은 불빛이 꺼지기 무섭게 다시 불이 켜지는 조명 기구 같은 영광을 이어나간 시기였다. 로마에 도착한 지 8년 만에 '로마 최고의 화가'라는 명성을 얻었으니, 카라바조의 자만심은 하늘을 찔렀을 것이다.

우리가 익히 아는 대로 카라바조는 성공의 달콤한 시간을 그리 오래 즐기지 못했다. 카라바조의 삶은 어둠이 빛을 삼켜버리듯 아슬아슬해졌다. 몇 차례 작품이 거절당하고 철거되는 일이 벌어지자 그림 주문이

뜸해졌고, 대신에 카라바조가 감옥에 갇히는 일은 잦아졌다. 〈로레토의 성모〉의 모델인 레나의 정부情夫로 알려진 공증인 마리아노 파스콸로네를 폭행한 뒤엔 한동안 제노바로 달아나 몸을 숨긴 일도 있었다. 아마 그때만 해도 카라바조는 자신을 사로잡은 사악한 어둠이 스스로를 갉아먹고 있다는 걸 인정하고 싶지 않았을 것이다. 감옥에 갇힐 때마다 그의 후원자인 로마 최고의 엘리트들이 빼내주었기 때문이다.

후원자들의 재력과 화려한 문화생활에 맛들이면서도 다른 한편으로는 로마의 가난한 뒷골목 싸움판을 휩쓸고 다녔던 카라바조의 이중생활은 결국 살인으로 끝났다. 1606년 5월 포주 라누초 토마소니*와 싸우다가 칼로 찔러 결국 과다 출혈로 죽게 한 것이다. 아마도 카라바조는 그때서야 자기 삶을 야금야금 갉아먹는 어둠이 바로 자기 자신이라는 사실을 깨달았을 것이다.

● 라누초 토마소니는 매춘부 필리데 멜란드로니의 포주였다. 필리데는 카라바조가 그린 〈홀로페르네스의 목을 치는 유디트〉의 유디트, 〈그리스도를 내림〉의 막달레나의 모델이었다. 토마소니와 카라바조 간의 다툼에 대해서는 의견이 분분한데, 최근에는 카라바조가 토마소니를 거세하려 했다는 주장이 제기되기도 했다(Catherine Milner,'Red-blooded Caravaggio killed love rival in bungled castration attempt', *The Telegraph*, 2002년 6월 2일).

07

끝내
돌아오지 못한
용서받지 못할 자

카라바조의 길 2

나폴리

피오 몬테 델라 미제리콘드리아
단테 광장
카포디몬테 미술관

이탈리아

산 로렌초 오라토리오 성당

팔레르모
몬레알레
대성당과 수도원

메시나
메시나 박물관

1539km

몰타

나폴리 역을 나서자마자 순간 흠칫했다. 피렌체에 머물 때 숙소의 주인장이 로마 아래쪽으로 여행하는 것은 절대로 권하고 싶지 않다더니……. 역 앞의 가리발디 광장이 공사 중이어서 더 그랬는지 모르겠지만 비좁은 길과 길 양옆에 늘어선 우중충하고 낡은 건물들은 이 도시의 퇴락한 분위기를 고스란히 전해주었다. 세계 3대 미항이자 카라바조가 활동한 당시엔 유럽 제2의 도시로 손꼽힌 나폴리의 화려한 명성은 이제 전설이 된 걸까? 이탈리아 남북의 생활수준 격차가 생각한 것보다 훨씬 컸다. 기차역에서 2킬로미터도 채 되지 않는 목적지 피오 몬테 델라 미제리코르디아Il Pio Monte della Misericordia를 향해 걸어가며 카메라를 꺼내 드는 것도 꺼려질 정도였다.

운명을 알지 못한 화가의 빛나는 역작

피오 몬테 델라 미제리코르디아가 있는 트리부날리 거리는 유난히 비좁았다. 시내를 동서로 가로지르는 이 거리는 알고 보니 고대 그리스·로마 시대의 네아폴리스Neapolis('새로운 도시'라는 뜻으로 나폴리의 옛 이름) 시절에 닦은 오래된 길이었다. 청동기 시대에 그리스인들이 이 지역에 정착지를 처음 세운 때가 기원전 2000년 무렵이었고, 이후 마그나 그라이키아Magna Graecia(이탈리아 반도 남부에 건설된 그리스 식민 도시의 총칭)의 핵심 도시로 부상한 네아폴리스는 기원전 600년 무렵에 건설

피오 몬테 델라 미제리코르디아 입구.

되었다. 그러니 지금 나는 최소한 2천6백 년이나 묵은 길을 걷고 있는 것이다. 그 세월을 이겨낸 인간 문명의 힘이 새삼 뭉클했다.

하지만 카라바조가 나폴리에 도착한 1606년 즈음엔 귀족이라면 시가지 외곽의 넓은 대지에 저택을 짓고 살았을 테고, 이 비좁은 구시가는 가난이 대물림되는 슬럼가였을 것이다. 이 빈곤의 현장에 들어선 피오 몬테 델라 미제리코르디아는 1601년에 나폴리의 귀족 청년 일곱 명이 전염병과 경제난으로 고통받는 빈민들을 위해 세운 공립 빈민구제소였다.

흐린 날씨 탓에 더 으스스하게 느껴지는 트리부날리 거리를 한참 걷다가 마침내 찾아낸 이 건물엔 붉은 깃발이 휘장처럼 드리워져 있었다. 그 깃발이 마치 구원의 손길 같았다. 맞은편에는 '카라바조 호텔'이라는 간판이 붙어 있었다. 카라바조 순례자들이 꽤나 많은 듯했다. 이제

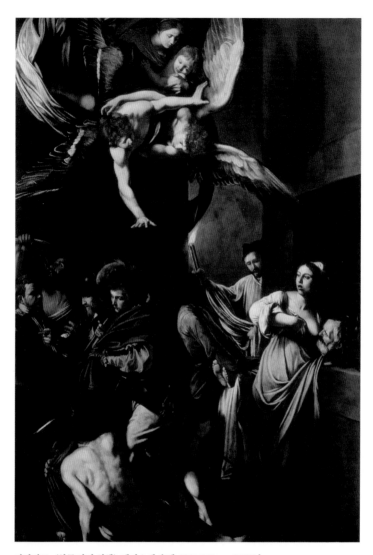

카라바조, 〈일곱 가지 선행〉, 캔버스에 유채, 390×260cm, 1607년.

는 카라바조를 위한 작은 미술관으로 거듭난 피오 몬테 델라 미제리코르디아의 간판스타는 역시 그의 〈일곱 가지 선행〉이다.

갸륵하게도 '노블리스 오블리주'를 실천한 나폴리의 귀족 청년들은 마태오복음 25장에 등장한 여섯 가지 선행, 곧 먹을 것을 주고, 마실 것을 주며, 나그네를 따뜻이 맞이하고, 입을 옷을 주고, 병자를 돌보며, 감옥에 갇힌 이를 찾아주는 것에 덧붙여 세상을 떠난 사람들을 묻어주는 일을 포함해 일곱 가지 선행을 그려달라고 주문했다. 이 기관의 창립자가 일곱 명이라는 사실이 아마도 여섯 가지 선행이 일곱 가지 선행으로 늘어나는 데 한몫했을 것이다. 주문자들은 원래 일곱 가지 선행을 각각 일곱 점의 회화에 담기를 바랐으나, 카라바조는 한 폭에 일곱 가지 선행을 모두 모았다.

은총을 전하는 천사와 성모자가 자리 잡은 천상 세계가 위쪽에, 지상에서 이루어지는 선행은 화면 아래에 배치되었다. 천사의 날개와 펄럭이는 흰 천은 획획 돌아가는 바람개비나 풍차처럼 역동적이다. 지상의 일곱 가지 선행은, 화면 오른쪽에 고대 로마에서 전해오는 감옥에 갇힌 늙은 아버지 시메온에게 젖을 주는 딸 페로의 이야기와 시신을 수습하는 두 남자를, 왼쪽에 모자에 조개를 붙이고 있어 순례자임을 알 수 있는 남자와 그를 맞아들이는 여관 주인, 당나귀 턱뼈에 담은 물을 마시는 삼손, 헐벗은 거지에게 겉옷을 잘라 나눠주는 마르틴 성인의 일화를 그려 압축적으로 보여준다.

카라바조는 성경과 고대 로마의 전설, 현실의 일상을 뒤섞어 일곱 가

지 선행이 이곳 나폴리의 어두운 골목에서 지금 막 벌어지는 일처럼 한 화면에 표현했다. 그의 연출력은 지금 봐도 탁월하다. 게다가 두 천사의 움직임과 부분적으로 강렬한 빛을 받는 인간 군상이 사선을 이루도록 배열해 화면은 더욱 역동적으로 출렁인다. 카라바조는 천상 세계에서 내려온 은총의 강력한 힘이 휘몰아치듯 순식간에 지상에 전해져 일곱 가지 선행이 이루어진다고 역설한다.

이토록 큰 화면에 주제를 대담하고 자유롭게 요리한 카라바조의 솜씨를 보면, 살인죄로 현상수배범이 되어 나폴리까지 내려온 신세지만 자신이 당대 최고의 화가라는 자부심은 여전했던 것으로 보인다. 아마 그림에서처럼 선행을 베풀 그리스도교인들(특히 돈 많은 귀족과 힘 있는 후원자들)이 어딘가에 있을 거라고 기대했을 것이다.

예전에 성가대가 썼는지 살라 델 코레토$^{Sala del Coretto}$(소성가대석이란 뜻)라고 불리는 방으로 올라가 카라바조의 제단화를 지긋이 내려다보고 있으니, 그의 안타까운 결말이 퍼뜩 떠올라 서둘러 돌아 내려왔다. 아직 자신의 운명을 모르는 화가의 그림이 여전히 번뜩이는 에너지를 품어내 마음이 더 애잔했다. 역사가 스포일러라더니……

나폴리 피자 먹는 법

트리부날리 거리를 따라 나폴리의 옛 성문인 포르탈바$^{Port'Alba}$를 향

해 걸어갔다. 비좁은 거리에 사람들이 길게 줄을 서 있다. 무엇 때문인지 궁금해 줄이 시작된 곳을 찾아보니 작은 피자 가게가 나왔다. 북적이는 가게 문 옆에 붙여둔 액자에는 "Where pizza was born"이라고 적혀 있다. '설마……' 하며 피식 웃음이 났지만 '피자 탄생지'라고 자랑스럽게 써 붙인 가게의 피자 맛이 궁금했다. 테이크아웃은 줄을 서지 않아도 된다고 해서, 나는 마음속으로 쾌재를 부르고 주인장이 추천하는 마리나라 피자를 주문했다.

그러나 내 이름은 한참이 지나도 불리지 않았다. 나처럼 테이크아웃 차례를 기다리는 손님 명단이 가게 밖 줄만큼이나 길었던 것이다. 겨우 피자가 담긴 종이 박스를 받아 든 나는 뚜껑을 빼꼼 열었다가 화들짝 놀랐다. 라지 사이즈에 조각으로 잘리지도 않은 통짜 피자였다.

도대체 이 피자를 어디서 어떻게 먹어야 할까? 앉아서 먹을 만한 데를 찾다가 길옆 계단에 쭈그리고 앉아 그 집 피자를 메밀전병처럼 둘둘 말아서 입에 넣는 청년과 눈이 마주쳤다. 나폴리 피자를 먹는 슬기로운 방법 대발견! 일단 거리에 면한 좁은 공원을 발견하고는 안쪽으로 들어갔다. 벤치에 앉아서 설레는 마음으로 박스 뚜껑을 열었다.

마리나라 피자는 크긴 했지만 도우는 아주 얄팍했고 토마토소스, 마늘 편, 바질 잎, 오레가노를 토핑으로 얹고 올리브오일을 넉넉히 뿌린 것이었다. 앞서 본 청년처럼 피자를 굴리듯 접어 한 입 크게 베어 물었다. 저 단순한 토핑에서 이토록 풍부한 향과 맛이 나다니, 다들 왜 피자 하면 나폴리, 나폴리 하는지 알 것 같았다. 나도 모르게 한 입 두 입

포르탈바 거리의 헌책방.　　　　　　　　단테 광장의 포로 카롤리노(위)와 단테 동상(아래).

먹다 보니 피자는 어느덧 사라졌다. 다 못 먹을 것 같아서 난처해하던
처음 내 모습을 아무도 보지 않은 것이 다행이었다.

　든든하게 배를 채우고 발걸음도 가볍게 걸으니 어느새 포르탈바 거
리였다. 이 거리에는 뜻밖에도 책방이 여러 곳 눈에 띄었다. 이토록 많
은 책방을 한꺼번에 보는 게 얼마 만인지, 이만저만 반갑지 않다. '단테
와 데카르트 책방'에는 문학과 철학 책이 가득할까? 아직 문을 열지 않

은 서점을 하나씩 들여다보며 천천히 걸었는데도 금방 알바 문에 도달했다. 문을 지나니 바로 단테 광장이다.

광장을 둘러싸고 있는 포로 카롤리노^{Foro Carolino}는 18세기 이탈리아 최고의 건축가 루이지 반비텔리^{Luigi Vanvitelli}가 원래 시장 터에 세운 것이다. 두 팔을 벌려 감싸는 듯한 파사드가 인상적이다.

광장 한가운데에는 근엄한 표정의 단테 조각상이 여봐란듯이 왼팔을 뻗었다. 단테는『신곡』의 작가로 오늘날의 이탈리어를 확립한 인물이다. 당시 이탈리아는 여러 도시 국가로 나뉘어 있었고 쓰는 언어도 각기 달랐다. 하지만『신곡』이 출간된 이후 이탈리아인들은 거기에 쓰인 피렌체의 말, 즉 토스카나의 말을 배우고 익혔다. 라틴어가 아닌 토스카나의 일상어로 씌어진『신곡』은 이탈리아인들에게 '이탈리아어'라는 동질성을 선사했다. 영국에 셰익스피어가 있다면, 이탈리아에는 단테가 있는 것이다. 이 광장에 서면 단테에 대한 그들의 자부심이 얼마나 대단한지 누가 알려주지 않아도 저절로 느낄 수 있다.

카포디몬테 미술관의 예수 그리스도

단테 광장에서 카포디몬테 공원으로 가는 버스에 올랐다. 복잡한 도심을 떠나 나폴리 만을 굽어보는 언덕을 에둘러 한참 오르막길을 달린 버스는 20여 분 만에 목적지에 도착했다.

카포디몬테 미술관.

군이 이 공원에 들른 이유는 공원 안에 카포디몬테 미술관이 있기 때문이었다. 원래 이 미술관은 스페인 펠리페 5세의 아들로 1735년에 나폴리와 시칠리아를 정복하고 왕이 된 카를로스 7세(1759년에는 스페인의 카를로스 3세로 즉위)가 카포디몬테 언덕 위에 지은 궁전이었다. 나폴리 만 인근에 있는 포르티치의 작은 궁전에 머물던 왕은 1738년에 궁전을 확장하고, 동시에 자신의 어머니이자 파르네세 가문의 마지막 후손인 엘리자베타 파르네제로부터 물려받은 방대한 파르네제 컬렉션을 보관할 목적으로 궁전을 새로 짓기 시작했다. 여러 차례 전쟁을 겪으며 공사는 중단과 재개를 반복했고, 마침내 궁전이 완공된 건 처음 짓기 시작한 지 백 년도 더 지난 1840년이었다. 왕정이 끝난 후 1950년부터는 국립미술관이 되었는데, 한때 왕궁이었던 전력을 과시하듯 꽤 위엄 있게 보인다.

카포디몬테 미술관 입구.　　　　카포디몬테 미술관 내부.

　시내를 벗어난 녹지에 위치한데다 북적이지 않고 관람객을 압도하
지 않는 규모 등 우중충한 나폴리 시내와 달리 카포디몬테 미술관은
상상 외로 쾌적했다. 미술관의 입구를 알리는 붉은 휘장의 왼쪽에 걸
린 당돌한 여인의 초상과 눈이 마주치는 통에 살짝 놀랐지만, 이내 그
녀가 파르미자니노의 〈안테아〉라는 것을 알아차렸다.

　애초에 〈안테아〉는 파르마 공국을 다스린 파르네제 가문의 컬렉션이
었다. 이 그림을 그린 화가 역시 본명인 프란체스코 마촐라보다 파르마
출신임을 나타내는 파르미자니노로 더 유명하니, 카포디몬테 미술관
과 〈안테아〉는 이 미술관의 기원을 상징적으로 나타낸다고 할 수 있겠
다. 게다가 〈안테아〉는 레오나르도 다빈치의 〈모나리자〉 이후 이탈리

아 미인 초상화의 표본으로 손꼽힐 만큼 많은 사랑을 받았다. 그러니 카포디몬테 미술관이 상대를 꿰뚫어 보는 듯한 눈빛으로 차가운 카리스마를 뿜어내는 이 여인을 관람객을 맞이하는 미술관의 안주인으로 삼은 것은 어쩌면 당연한 선택이었을 듯하다.

그런데 이 〈안테아〉마저 제친 카포디몬테 미술관의 간판스타는 따로 있다. 바로 카라바조의 〈채찍질당하는 그리스도〉이다. 통로와 마주 보는 막다른 벽에 걸려 있어서 저 멀리서부터 존재감을 과시하는 이 그림은, 걸려 있는 위치만 보더라도 카포디몬테 미술관의 대표작이라는 것을 알 수 있다. 〈채찍질당하는 그리스도〉는 마치 좌우로 신하들을 거느린 왕처럼 이 미술관의 수많은 걸작들이 통로 안쪽으로 숨은 가운데 홀로 빛난다.

화가는 로마에서 감옥에 갇히고 고문을 받았던 경험을 떠올린 듯, 나폴리에서 〈채찍질당하는 그리스도〉를 두 점 그렸다. 그 두 그림에서 고문관의 생김새는 한결같다. 카라바조는 그들에게 그림으로라도 앙갚음하고 싶었는지 모른다. 화가는 그리스도와 그리스도를 고문하는 세 남자를 전면에 배치해 화면을 매우 단순하게 구성했다.

고통스럽게 몸을 비트는 그리스도는 침통한 표정이다. 그의 좌우에 선 고문관들은 어둠 속에 반쯤 얼굴을 감춘 채 비열하고 잔인하게 그리스도를 괴롭힌다. 심지어 그리스도 앞에 몸을 구부리고 있는 고문관은 얼굴도 보이지 않고 어렴풋한 머리카락만 어둠 속에 남겼다. 화가는 선과 악의 대비를 빛과 어둠의 드라마로 만들었다. 카라바조가 성인 남

카라바조, 〈채찍질당하는 그리스도〉, 캔버스에 유채, 286×213cm, 1607년.

성인 그리스도의 몸을 이토록 찬란한 빛 속에 드러낸 것은 이 작품이 정녕 처음이 아닌가. 나는 그리스도가 느꼈을 처절한 고통에 공감하면서도 이토록 아름답고 숭고한 그리스도에 반하고 말았다. 살인범 카라바조가 간절히 원했던 구원의 그리스도를 향한 그의 절절한 신앙 고백이 이 눈부신 그림 앞에서 들리는 듯하다.

카라바조, 〈성 세례 요한의 참수〉, 캔버스에 유채, 316×520cm, 1608년, 성요한 대성당, 발레타(몰타).

결국 카라바조는 나름대로 성공적인 나폴리 생활을 일 년 만에 청산하고 1607년 10월에 다시 몰타 섬으로 떠난다. 몰타에 본부가 있는 성 요한 기사단에서 작위를 받고 사면을 얻어내고자 했기 때문이었다. 기사단장의 초상화를 그리고, 이어서 〈성 세례 요한의 참수〉에 성인의 피로 서명하고, 마침내 1608년 7월에 카라바조가 성 요한의 기사가 되었을 때만 해도 사면은 멀지 않은 듯 보였다. 하지만 기사가 된 지 고작 4개월 만에 카라바조는 귀족 출신의 기사와 다투고 어떤 집의 문을 때려 부수는 바람에 안젤로 성의 지하 감옥에 수감되고 만다. 그러나 얌전히 수감 생활을 견딜 그가 아니었다. 카라바조는 감옥을 탈출하고 야반도주해 가까운 시칠리아 섬으로 내뺀다. 그해 12월 그는 '천박하

고 부패한 회원'으로 낙인 찍혀 기사단에서도 추방되었고, 현상금이 걸린 그의 목숨을 노리는 사람들도 늘어갔다.

팔레르모의 모래바람 속에서

카라바조를 좇아다닌 여행은 이제 막바지에 이르렀다. 계속해서 도망치는 그를 따라 나도 시칠리아로 떠났다. 시칠리아행 야간 버스는 나폴리 역 근처에서 밤 9시 15분에 출발한다. 로마에서 출발한 버스가 나폴리에 정차했다가 시칠리아로 가는 터라 나폴리 승객들이 올라타자 버스는 금세 만원이다. 자리 정리가 끝나고 버스가 움직이기 시작하자 승객들은 하나둘 개인 조명을 끄고 잠을 청한다. 나도 깜빡 잠이 들었는데, 갑자기 술렁이는 소리에 깨고 말았다.

버스는 한참 언덕 아래로 달리는 중이었다. 어두운 바다 건너편에서 거대한 별무리처럼 수많은 불빛이 반짝이며 장관을 이루고 있었다. 그곳이 시칠리아 제3의 도시 메시나였다. 동트기 전 가장 어두운 새벽에 언덕을 내려온 버스는 거대한 배 안으로 들어가 메시나 해협을 건넜다. 아마도 이 장관을 놓치지 않으려고 사람들이 저마다 한마디씩 뱉은 말들이 가벼운 술렁임을 만든 모양이다.

지도에서 보면 장화 모양의 이탈리아 반도가 커다란 돌덩어리를 금방이라도 걷어찰 기세인데, 구두코에 바짝 닿은 커다란 돌덩어리가 바

로 지중해에서 가장 큰 섬인 시칠리아다. 시칠리아 섬은 지중해의 중심에 위치한 요충지로 예전부터 '지중해의 심장'이라 불렸다. 그리스 신화에서도 대장장이 신 헤파이스토스의 대장간이 시칠리아의 에트나 화산에 있다고 했을 정도니, 이 섬이 유서 깊은 마그나 그라이키아의 핵심이었음을 짐작할 수 있다. 이후 시칠리아는 차례대로 로마, 게르만, 비잔틴, 이슬람, 노르만 세력에 지배되었다.

버스는 메시나 버스 터미널에 승객들을 모두 내려놓았다. 오늘 내가 가야 하는 팔레르모 연결 편은 3시간 후에 떠난다고 했다. 나폴리에서 버스표를 구입할 때 팔레르모 직행 편인 줄 알았는데 그게 아니었던 것이다. 어두운 대합실 벤치에 앉아 밤을 새다시피 한 끝에 팔레르모행 버스에 몸을 실었다.

버스로 약 3시간을 달려 팔레르모에 도착한 시간은 오전 8시 20분. 밤새 달려온 터라 몸은 천근만근이고 여행 가방을 끄는 손에도 힘이 들어가지 않았다. 우선 숙소가 있는 마케다 거리 Via Maqueda 쪽으로 터미널 앞의 대로를 건넜다. 세월의 때가 잔뜩 묻고 강렬한 태양빛에 바랜 듯한 베이지색 건물들이 빼꼭한 거리는 출근 시간을 맞아 사람들이 바쁘게 움직이고 있었다.

원래 카라바조의 〈성 프란체스코, 성 로렌초와 함께한 그리스도의 탄생〉이 이곳 팔레르모의 산 로렌초 오라토리오 성당에 소장되어 있었다. 그러나 1969년에 그림을 도난당한 뒤로 지금까지 행방을 알 수 없다. 그러니 카라바조가 팔레르모에 머물긴 했다지만 그가 남긴 흔적만

을 좇는다면 굳이 팔레르모까지 올 필요는 없었다. 하지만 이곳은 시칠리아의 중심지가 아닌가. 더욱이 기념비적인 모자이크로 유명한 노르만 궁전의 팔라티나 소성당, 몬레알레 대성당을 시칠리아에 온 김에 꼭 보고 싶었다.

좁은 골목길 안쪽에 숨어 있는 숙소를 찾아 들어가 짐을 맡긴 후, 주인장이 추천한 팔레르모의 이곳저곳이 표시된 지도를 받아 들고 서둘러 나왔다. 우선 몬레알레행 버스를 탔다. 버스는 팔레르모 시가지를 벗어난 후 구불구불한 산지 도로를 올라가다가 산 중턱에서 나를 내려주었다. 버스의 종점이었다. 사람들을 따라 골목길을 걸었더니 바로 몬레알레 대성당 앞 광장으로 이어졌다.

노르만계 시칠리아 왕 굴리엘모 2세(재위 1166~1189년)가 공사를 시작해 약 25년의 역사 끝에 1200년 무렵 완성한 몬레알레 대성당과 수도원은, 로마가톨릭과 동방정교회는 물론이고 이슬람의 전통까지 융합되어 공존하는 문화 짬뽕의 현장이었다.

카라바조도 이곳에 왔었을까? 시라쿠사와 메시나를 거쳐 시칠리아에서 마지막으로 머문 도시가 팔레르모였으니 들렀을 수도 있겠다. 아니, 몰타에서 탈출한 뒤로는 신변의 위협을 더 많이 느낀 시기였으니까 덧문을 꼭꼭 닫아걸고 커다란 등불을 밝힌 작업실에 처박혀 그림만 그렸을지도 모른다. 아무튼 그가 이곳의 황금빛 모자이크와 무슬림 조각가의 손길이 닿은 수도원 회랑과 분수와 기둥 장식을 보았더라면, 이교도의 문화도 너그러이 받아들이는 신이니 자신도 용서받을 수 있을 것

1 몬레알레 대성당의 외부 전경.　　　　2 몬레알레 대성당의 내부 모자이크(일부분).
3 무슬림 조각가를 동원해 만든 기둥 장식.　4 아랍식 분수.

이라는 희망을 갖지 않았을까.

　하지만 오후가 되자 언덕 위의 작은 도시 몬레알레에는 지중해 남쪽

사하라 사막의 모래 먼지가 세찬 바람에 실려 왔다. 맹렬한 기세로 내리

쬐는 태양빛이 따갑게 피부를 파고드는데다 부연 흙바람까지 몰아치자 고요하던 수도원이 갑자기 사막 한가운데로 변했다. 카라바조가 만약 이 흙바람을 만났다면, 아마도 자신이 처한 혹독한 현실을 두려움에 떨며 깨우쳤을 듯하다. 이곳에는 그 누구의 신도 존재하지 않는다!

메시나의 파도가 가르쳐준 것

다음 날 아침 일찍 기차를 타고 다시 메시나로 갔다. 가는 길에 왼쪽으로 잔잔한 푸른 바다가 계속 이어졌다. 팔레르모를 떠나 두 번째로 선 역은 체팔루Cefalu였다. 영화 〈시네마 천국〉(1988년)의 촬영지라고 들었는데, 그럼 알프레도 아저씨가 청년 토토를 떠나보낸 영화 속의 기차역도 여기일까? 추억의 영화를 떠올리다가 다시 수평선 너머로 바다를 바라보다가 수첩에 몇 자 끼적였더니 2시간 45분이 금방 지나갔다.

기차에서 내리자마자 나는 역 안의 카페에서 에스프레소 한 잔에 카스텔라 한 조각으로 간단하게 아침식사를 했다. 이탈리아에 머무는 동안 에스프레소에 단단히 맛이 들었다. 그다지 기대하지 않고 들어선 허름한 카페인데도 에스프레소가 제법 고소하고 향기로웠다. 도망자 카라바조를 좇다 보니 나까지 도망자 신세가 된 듯 대충대충 끼니를 때우는 게 습관이 되었다. 메시나에서 카라바조의 작품을 보고 난 뒤 팔레르모에 되돌아가면 숙소 주인이 일러준 시칠리아의 전통식이라는

아란치니(라구 소스, 치즈, 쌀을 섞고 빵가루를 입혀 튀긴 시칠리아식 동그랑땡)와 그라니타(과일, 설탕, 와인 등을 얼려 만든 시칠리아식 스무디)를 기필코 맛보겠노라고 다짐했다.

메시나는 카라바조가 시칠리아에서 가장 오랜 머문 도시다. 그래서 메시나 박물관에는 그의 〈나사로의 부활〉과 〈목자들의 경배〉 두 작품이 남아 있다. 시칠리아에서 그는 범죄자라기보다 여전히 당대 최고의 화가로서 융성한 대접을 받았다. 메시나 역의 관광안내소에서는 트램을 타고 네 정거장만 가면 바로 메시나 박물관이 나온다고 친절하게 가르쳐주었다.

경사가 완만한 리베르타 거리^{Viale della Libertà}를 서두르지 않고 올라가는 트램에서 오른쪽으로 바다가 보였다. 어제 새벽에 메시나에 도착했을 때는 온통 어둠뿐이었는데, 낮에 보니 메시나의 동쪽은 온통 바다였다. 트램에서 내려 언덕 아래를 내려다보니 메시나 항구와 시가지가 저 멀리서 보였다.

메시나 박물관은 고대라면 지역 유력자가 빌라를 세웠음직한 바다가 내려다보이는 언덕에 자리 잡고 있었다. 박물관은 조촐한 단층 ㅁ자형 건물인데, 마당에는 고대 그리스의 폐허에서 발굴된 기둥과 조각상들이 무심하게 놓여 있다.* 한때 시칠리아가 비잔틴 문화권이었음을 보여주는 이콘과 르네상스 시대의 안토넬로 다 메시나 같은 이 지역 출신의 화가들이 그린 그림들이 전시되고 있었다. 한 번도 들어보지 못한 무명작가들의 그림도 찬찬히 보면서 걸음을 옮기다 보니 곧 카라바조

* 메시나 박물관은 2017년에 근처의 넓은 터에 건물을 신축해 이전하면서 메시나 학제간 박물관 Museo Regionale Interdisciplinare di Messina으로 이름을 바꾸었다.

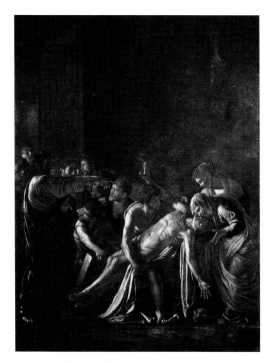

카라바조, 〈나사로의 부활〉, 캔버스에 유채, 380×275cm, 1609년.

의 작품을 안치한 전시실이다. 전시장에는 카라바조가 메시나에 도착
한 당시의 정황, 이탈리아 북부의 밀라노(그가 태어난 카라바조는 밀라노
인근이다)부터 몰타, 시칠리아까지 이어진 카라바조 평생의 행로를 꼼
꼼하게 설명한 패널이 걸려 있었다. 카라바조의 두 작품을 소개하기 위
해 메시나 박물관은 가능한 최상의 예우를 갖춘 모양새다.

〈나사로의 부활〉을 먼저 보았다. 요한복음에 따르면 나사로는 이미

죽어 무덤에 묻혔었다. 카라바조는 죽은 나사로가 그리스도의 부름을 받고 죽음의 땅에서 일어나는 기적의 순간을 극적으로 담았다. 그리스도를 포함해 등장인물이 총 열세 명인 기적의 드라마가 눈앞에서 펼쳐졌다. 〈성 마태오의 소명〉(212쪽 참조)처럼 그리스도는 팔을 뻗어 나사로를 부르고, 밝은 빛을 받은 나사로는 고개를 들기도 전에 오른손을 들어 그리스도의 부름에 화답한다. 화면 오른쪽에는 이 광경을 보고 놀라는 나사로의 누이 마르타와 마리아, 석판을 들어 올려 무덤에서 나사로를 끌어내는 남자들의 표정과 몸동작이 실제 상황처럼 생생하게 표현되어 있다.

카라바조 연구자들 중에는 구경꾼들 가운데서 그리스도 쪽으로 고개를 돌리고 감격에 일렁이는 눈길로 그리스도를 바라보는 남자를 카라바조의 자화상으로 보는 이도 있다. 그림의 내용은 주문자가 정했지만 카라바조 자신도 나사로처럼 부활하기를 간절히 원했을 테니 일리가 있는 해석이다.

한편 〈목자들의 경배〉는 성화라도 실제 벌어지는 현실처럼 있는 그대로 그리는 카라바조 특유의 사실주의가 잘 드러나 있다. 이마에 주름이 깊이 팬 늙은 목자들은 먼 길을 오느라 더러워진 맨발과 노동으로 거칠어진 손(당시에 목자는 힘들어서 기피하는 직종이었다)에 꾀죄죄한 옷차림이고, 아기를 갓 출산한 성모는 우리가 흔히 알고 있는 성스럽고 자비로운 표정을 지을 새가 없다는 듯 산고의 고통을 참고 있다. 이들의 뒤로는 말과 소가 있고, 바닥에는 농기구 따위가 지푸라기와 뒤섞

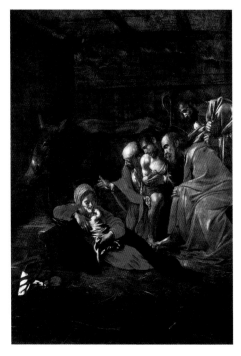

카라바조, 〈목자들의 경배〉, 캔버스에 유채, 314×211cm, 1609년.

여 어지러이 뒹군다. 이곳은 아마도 당시 시칠리아의 실제 마구간과 별 차이가 없었을 것이다. 허름한 나무 궤짝에 비스듬히 기댄 채 예수 그리스도를 품에 꼭 안고 뺨을 가만히 비비고 있는 성모는 그래서 더 거룩해 보인다. 그녀는 바로, 우리의 어머니와 같은 모습이므로.

시칠리아에 와서 카라바조의 그림은 한결 어두워지고 그의 진심은 더욱 무겁게 다가와 한참을 그림 주변에서 서성이다가 힘겹게 유리문

을 열고 나왔다. 키 작은 나무 몇 그루에 수천 년 전의 석상이 무심히 놓인 중정, 나는 그 작은 나무 아래의 그늘에서 이제 막 예수를 품에 안은 그녀처럼 비스듬히 누워 쉬고 싶었다. 이 그림을 그린 카라바조도 나처럼 쉬고 싶었던 것은 아닐까. 단지 그의 그림 두 점을 본 것뿐인데도 나는 벌써 지치고 피곤했다.

숙소가 있는 팔레르모로 돌아가는 기차에서 바다를 바라보았다. 바다는 오전만큼 맑지도 아름답지도 잔잔하지도 않았다. 어제처럼 사하라의 모래바람이 불어와 바다 속까지 헤집는 걸까. 나는 시칠리아에서도 여전히 도망자였던 카라바조의 심정을 헤아려보았다. 오전 나절 햇빛이 찬란하고 바다가 가장 아름답게 빛날 때면 그 역시 "살 길을 찾을 수 있을 거야, 로마로 돌아갈 수 있어" 하며 희망에 부풀었을 것이다. 하지만 햇빛이 머리 꼭대기에서 따가워지고 모래바람이 휘몰아치며 파도까지 높아지면 "그놈들이 날 죽일 거야"라며 불안과 절망의 구렁텅이를 헤맸을 것이다. 1608년 10월부터 약 9개월 동안 시칠리아에 머물며 희망과 절망 사이에서 널뛰는 마음을 겨우 추스렀을 그는 다시 나폴리로 떠났다.

시칠리아에서 나는 카라바조의 길과 작별했다. 그는 궁극의 도착지인 로마를 겨냥하며 나폴리로 떠났다. 카라바조는 나폴리에서 자신과 다툰 몰타의 귀족 기사가 매복시킨 자객에게 큰 부상을 당했으나 기적적으로 살아났고, 그 와중에 교황청으로부터 꿈에도 그리던 사면도 얻어냈다.

여기까지만 보면, 그에겐 행운이 함께하는 듯했다. 하지만 그는 결코 로마로 돌아가지 못했다. 로마 입성을 눈앞에 둔 포르토 에르콜레 마을에서 말라리아에 걸려 쓰러진 것이다. 누구도 돌봐주지 않는 비참한 죽음이었다. 오만한 불한당이거나 가련한 죄인이었던 그의 안타까운 최후에 미련이 남아서, 나는 그가 '무사히 로마에 도착했다면'을 자꾸 상상해보았다.

나르키소스의 경고를 듣는 밤에

나는 카라바조가 다시 돌아가지 못한 로마에서 아침 일찍 보르게세 미술관을 다녀왔던 그날을 떠올렸다. 보르게세 미술관에서 얻은 정보에 따르면 그날은 '박물관의 밤La notte dei musei' 행사 덕분에 로마 시내의 미술관과 박물관이 오후부터 자정까지 무료로 개방한다고 했다. 이런 횡재가 있나.

나는 카피톨리니 미술관, 그리고 근처의 포로 로마노와 팔라티노 언덕을 거쳐 팔라초 바르베리니에 있는 국립고대미술관까지 부지런히 발품을 팔았었다. 국립고대미술관에 도착했을 때는 이미 저녁 7시였다. 이곳의 20번 방에는 카라바조의 〈유디트와 홀로페르네스〉, 그리고 카라바조의 작품으로 전해지는 〈나르키소스〉가 있다.

〈나르키소스〉는 물에 비친 자기 모습에 취한 미소년을 그린 것이다.

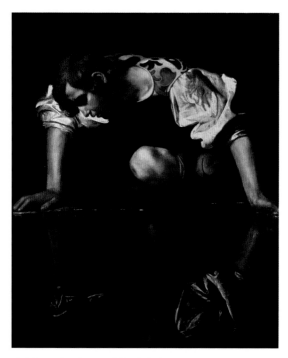

카라바조, 〈나르키소스〉, 캔버스에 유채, 110×92cm, 1594~1596년.

가만히 눈을 감고 황홀경에 빠져 살짝 입이 벌어진 그는 더할 나위 없이 감미롭다. 델몬테 추기경의 팔라초 마다마에서 지내며 자신의 재능을 마음껏 꽃피울 때의 작품답다. 그런데 소년의 얼굴에 빠져들다가 물에 비친 그의 모습을 확인하려는 순간 나는 흠칫 놀라고 말았다. 물에 비친 소년의 무릎이 흡사 해골처럼 보였기 때문이다. 카라바조는 수면 거울과 해골이라는 장치를 통해 '메멘토 모리memento mori' 곧 '죽음을 기

억하라'로 지나친 자기애를 경고하려 한 것일까?

보르게세 미술관에서 오싹해지는 기분으로 보았던 〈골리앗의 머리를 든 다윗〉(198쪽 참조)에 〈나르키소스〉가 겹쳐졌다. 〈나르키소스〉의 미소년과 흉측한 골리앗 사이는 천국과 지옥만큼 멀다. 딱 그 거리만큼 화가의 인생도 천국과 지옥을 오갔다. 〈골리앗의 머리를 든 다윗〉은 그가 로마로 향하며 나폴리에 머물 때 교황청의 사면을 얻으려는 목적으로 그린 것이다. 이 그림에서 카라바조는 골리앗에 자신의 얼굴을 그려 넣어 그림으로나마 스스로 목을 잘라 자기가 얼마나 후회하고 깊이 뉘우치고 있는지를 표시했다. 그것도 모자라 다윗의 칼에 'H-AS OS', 즉 "겸손이 오만을 물리친다Humilitas occidit superbiam"의 약자까지 적어 넣었다. 이 그림이 현재 보르게세 미술관에 있는 이유는, 당시 죄인의 사면권을 쥐고 있던 교황의 조카인 스키피오네 보르게세 추기경에게 이 그림이 보내졌기 때문이다.

만약 카라바조가 〈나르키소스〉의 경고를 잊지 않았다면 그의 인생은 달라졌을까? 하지만 그는 〈나르키소스〉의 경고를 까맣게 잊었고, 그 이후로 오랫동안 난폭하고 오만하게 살았다.

그날 밤은 여러모로 특별했다. 박물관, 미술관의 밤 행사로 저녁 8시부터 로마 대학 학생들이 결성한 재즈 밴드의 공연이 열렸다. 피에트로 다 코르토나의 천장화 아래에서 창 안으로 쏟아지는 빛을 받으며 갖가지 악기가 빚어내는 하모니를 듣다니, 천국이 부럽지 않았다. 만약 카

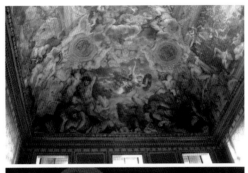

위　피에트로 다 코르토나의 천장화.
아래　로마 대학 학생들의 재즈 공연.

라바조가 로마 입성에 성공했다면 미술만큼이나 음악을 좋아한 델몬테 추기경은 4년을 떠돌며 세파에 시달린 그를 환영하는 뜻으로 음악회를 열어주었을지도 모르겠다. 아마 그때 카라바조는 그토록 그리던 로마를 눈과 귀로 느끼며 감격에 몸을 떨었을 테다. 나도 마찬가지였다. 이번 여행에서 가장 행복했던 순간을 꼽으라면 이 음악회가 단연 일등이다.

연주를 듣다가 카라바조의 그림이 그토록 두렵고 무서웠던 이유를 문득 깨달았다. 그가 그린 죽음과 비탄의 드라마는 끊임없이 인간이란 한없이 나약하고 결국 죽음에 이르는 가련한 존재라는 사실을 일깨워 주는데 나는 애써 그 사실을 피하려고 했다. 카라바조가 그 사실을 있는 그대로 들이대니까 더욱 보기가 힘들었다. 스무 살 무렵에는 그걸 몰랐다. 사소한 일로 짜증을 내고 어쩐지 나에게만 불공평한 사회에 불만을 터뜨리기는 했어도 마음만 먹으면 못할 것이 없었다. 하지만 이젠 내가 할 수 있는 것과 할 수 없는 것을 알고, 모양 빠지지 않는 선에서 기대를 접을 줄도 안다. 카라바조 역시 우발적 살인임을 강변하며 이탈리아 땅 끝까지 떠돌았지만, 결국 스스로 목이 잘린 골리앗이 되어 죄를 인정해야 했다.

나는 한때 〈골리앗의 머리를 든 다윗〉을 단지 사면을 얻기 위해 카라바조가 벌인 연기라고 생각했다. 하지만 이젠 구원을 갈망하며 자기의 죄를 인정하고, 마지막 순간까지 삶을 포기하지 않았던 카라바조를 조금은 이해할 수 있을 것 같았다. 연주를 듣는 사이 자꾸 눈물이 흘렀다. 그림과 음악이 황홀하게 아름다워 행복하기도 했지만, 이 모든 순간은 결국 사라지기 마련이라는 유한한 순리가 슬프기도 한 밤이었다.

결국 어둠으로 사라진 개인의 운명과는 별개로 카라바조의 작품은 후배들의 '빛'이 되었다. 그래서 "인생은 짧고 예술은 길다"는 말이 빈말이 아닌가 보다.

사람들은 카라바조 출신의 미켈란젤로를 두고 빛의 대가라고들 한다. 하지만 만약 그가 없었다면 리베라도, 페르메이르도, 라투르도, 렘브란트도 없었으리라는 사실을 잊고 있다. 또한 들라크루아와 쿠르베, 마네의 그림도 달라졌을 것이다.[•]

　3백 년 만에 카라바조를 재발견한 미술사가 로베르토 롱기의 이 말은 맞았다. 여행을 마치고 집으로 돌아와 책장 위에 올려둔 렘브란트의 〈돌아온 탕자〉를 보았을 때, 탕자의 얼굴에 카라바조의 모습이 겹쳐 보였다. 카라바조가 무사히 로마로 돌아왔다면 그는 렘브란트의 탕자처럼 안도하며 행복과 회환의 눈물을 흘렸을 것이다.

● 　로베르토 롱기의 말. 질 랑베르, 『카라바조』, 문경자 옮김, 마로니에북스, 2005년, 15쪽에서 재인용.

08

그리스인, 스페인을 꽃피우다

엘 그레코의 길

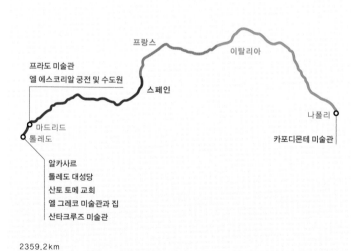

프랑스

이탈리아

프라도 미술관
엘 에스코리알 궁전 및 수도원

스페인

나폴리

마드리드

톨레도

카포디몬테 미술관

알카사르
톨레도 대성당
산토 토메 교회
엘 그레코 미술관과 집
산타크루즈 미술관

2359.2km

언젠가 니코스 카잔차키스가 쓴 『그리스인 조르바』의 주인공 조르바가 엘 그레코(1541~1614년, 본명 도메니코 테오토코풀로스)를 모델로 했다는 소리를 들었다. 카잔차키스는 『스페인 기행』, 『영혼의 자서전』 같은 책에서도 끊임없이 엘 그레코를 예찬하고 있는데다 '엘 그레코'라는 이름 자체가 '그리스인'이라는 뜻이니 둘 사이에 상관관계가 있으리라고 추측하는 건 무리가 아니다. 게다가 카잔차키스나 엘 그레코, 소설 속의 조르바가 모두 크레타 섬 태생이고, 이들은 살아생전 세계 곳곳을 여행한 인물들이니 공통점이 많아도 너무 많다.

아무튼 그리스인이란 뜻의 이탈리아어 '일 그레코'가 스페인으로 건너가 '엘 그레코'가 되면서 평생 엘 그레코로 불린 화가와 카잔차키스가 창조한 조르바의 운명적인 연결고리 때문인지 예전부터 이 화가의 여정이 궁금했다. 고대 미노스 문명의 요람인 크레타 섬에서 베네치아로, 로마로, 또 스페인에서도 마드리드를 거쳐 톨레도까지 그는 무엇에 이끌려 지중해를 가로질러 간 것일까?

\<불씨를 부는 소년\>에서 화가의 마음을 읽다

엘 그레코를 찾아가는 여정은 당연히 스페인에서 시작하리라 생각했다. 그런데 카라바조의 작품을 보려고 찾아간 나폴리의 카포디몬테 미술관에서 뜻밖에 그의 그림과 마주쳤다. 머지 않아 그를 만나러 스

엘 그레코, 〈불씨를 부는 소년〉, 캔버스에 유채, 60.5×50.5cm, 1571~1572년.

페인으로 갈 텐데, 거짓말처럼 홀연히 그의 그림이 나타난 것이다. 〈불씨를 부는 소년〉이었다. 이 그림은 엘 그레코를 떠올리면 생각나는 신비한 빛을 내는 성화들과는 사뭇 분위기가 달랐다. 어두운 실내에서 불씨를 살리려고 입술을 오므려 숨을 불어넣고 있는 소년만 보이는 그림인데도 시선을 잡아끄는 매력이 대단했다. 훗날의 바로크 회화를 예감케 하는 빛과 어둠의 극적인 대조가 눈에 들어왔다.

엘 그레코는 1567년 봄에 크레타를 떠나 약 한 달 만에 베네치아에 도착했다(당시 바람이 순조로운 봄에 크레타를 떠나면 베네치아까지 한 달

여가 소요되었다고 한다). 그는 그곳에서 3년가량 머물며 베네치아의 거장들인 티치아노와 틴토레토, 바사노의 회화 기법을 배우고 익혔다. 하지만 이토록 뛰어난 화가들이 무대를 주름잡고 있는 베네치아에서 엘그레코가 발붙일 곳은 없었다.

그는 1570년 무렵 로마로 옮겨갔다. 줄리오 클로비오라는 선배 세밀화가가 엘 그레코를 자신의 후원자인 알레산드로 파르네세 추기경에게 "칸디아(현 크레타의 이라클리온) 출신인 티치아노의 제자"라고 소개해주면서, 엘 그레코는 로마의 파르네세 궁에 머물게 된다. 〈불씨를 부는 소년〉은 그 당시에 그린 것이다. 카포디몬테 미술관이 파르네세 가문의 수집품들로 출발했으니 여기 있을 만한 작품이다.

'불씨를 부는 소년'이라는 주제가 처음 등장한 건 플리니우스의 『박물지』에서다. 그는 고대 화가 안티필로스가 그린 '불씨를 부는 소년'이 매우 아름다고 정확하게 묘사되었다고 극찬한다. 이후 이 주제가 다시 등장한 건 16세기에 이르러서다. 당시 베네치아 화가들은 이 주제를 '시간의 흐름과 인생의 무상함'을 일깨워주는 '바니타스vanitas(허무)' 회화의 모티프로 자주 그렸다. 다만 베네치아 화가들이 이 주제를 메인 주제에 덧붙는 부수적인 요소로 처리했다면, 엘 그레코는 이 주제만 단독으로 선택했다는 것이 달랐다. 특히 아래에서 위로 올려다보는 시점을 선택해 관람객에게 더욱 가까이 다가가게 하면서 독자적인 작품을 탄생시켰다. 말하자면 이 주제는 엘 그레코 덕분에 새로운 생명을 얻은 것이다. 화가 자신도 이 그림이 무척 마음에 들었는지 복제화로도

호드프리드 샬켄, 〈불씨를 부는 소년〉, 캔버스에 유채, 75×63.5cm, 1692~1698년,
스코틀랜드 국립미술관, 스코틀랜드.

그렸고, 다시 세부를 변형해서 여러 점을 그렸다.

　이 주제는 이후 17세기 후반에 이르러 영국에서 인기를 끌었다. 당시
영국은 뉴턴과 보일의 시대였고, 빛은 과학 연구의 기초였다. 영국의 귀
족들은 강렬한 조명과 빛의 효과가 특징인 카라바조풍의 네덜란드 그
림에 열광했다. 이때 가장 인기를 끈 그림 중의 하나가 네덜란드 화가
호드프리드 샬켄Godfried Schalcken의 〈불씨를 부는 소년〉이다. 엘 그레코
의 그림과 비교하면 유사점이 많이 발견된다.

이런 사실 정보들을 제쳐두고 오직 그림으로만 보자면, 내게 이 그림은 당시 엘 그레코의 마음을 보여주는 거울처럼 보인다. 소년은 숨을 불어넣지 않으면 꺼지고 말 불씨를 지긋이 내려다보면서 조심스럽게 숨을 불어넣으며 초 심지를 불씨에 대고 있다. 불씨의 열기에 초는 벌써 눈물을 떨어뜨리려 한다. 심지에는 곧 불이 붙을 것이다. 개성이 강하고 야심만만한 크레타 출신의 화가는 당대 미술의 중심지인 베네치아와 로마에서 티치아노와 미켈란젤로의 그늘에 가려 빛을 보지 못한 자신을 이 소년의 모습에서 본 게 아닐까? 그런 엘 그레코이기에 선배 화가들의 그림에서 곁다리에 불과했던 소년에 주목하고, 불씨에 숨을 불어넣는 세심한 정성에 집중하는 그림을 그렸을 것이다. 비록 베네치아와 로마에서는 무명 화가에 불과했지만, 스스로 숨을 불어넣어 결국 자신의 불을 밝히려는 화가의 애틋한 모습이 소년의 모습과 겹쳐졌다.

언덕 위의 카포디몬테 미술관에서 버스를 타고 내려오면 나폴리 시내와 바다가 보인다. 아마 엘 그레코는 그 바다를 건넜을 것이다. 바다 건너편에 청년 엘 그레코의 간절한 바람이 꽃피운 스페인이 있다.

프라도 미술관, 스페인 황금시대의 영화

마드리드의 프라도 미술관은 스페인 황금시대의 영화를 회화 컬렉션으로 집약해놓은 곳이다. 로히어르 판데르 베이던의 〈십자가에서 내

프라도 미술관의 전경과 고야 동상.

려지는 그리스도〉, 히에로니무스 보스의 〈쾌락의 정원〉 같은 플랑드르의 전설적인 명화부터 엘 그레코, 벨라스케스, 고야 같은 스페인을 대표하는 화가들의 걸작까지 즐비한 대연회장을 제대로 보려면 하루 온종일도 부족하다.

당시 스페인 왕실은 이베리아 반도에서 이슬람 세력을 몰아내며 가톨릭 교회의 수호자가 되었고, 아메리카에서 흘러들어온 엄청난 부와 합스부르크 가문과의 정략결혼을 통해 유럽 최고의 제국으로 우뚝 섰

다. 프라도 미술관은 바로 이 당시 스페인 왕실의 컬렉션에서 비롯되었다. 이 컬렉션을 형성한 주역으로 빼놓을 수 없는 인물이 펠리페 2세(재위 1556~1598년)이다. 절대 왕정을 확립하며 스페인의 전성기를 이끈 이 왕은 예술도 무척 사랑했으며, 현재 프라도 미술관이 자랑하는 플랑드르의 걸작들을 수집한 장본인이기도 하다. 또한 가톨릭의 수호자를 자처하며 트리엔트 공의회(1545~1563년)의 반종교개혁 노선에 봉사하는 그림을 지원했다. 게다가 그는 1561년에 제국의 수도를 마드리드로 옮기고는 근처에 엘 에스코리알 궁전 및 수도원을 짓기 시작했고 이탈리아에서 화가들을 여럿 불러와 내부를 꾸몄다.

1577년 무렵에 마드리드에 도착한 엘 그레코 역시 엘 에스코리알을 장식하는 작업에 동원되었다. 이 작업이 끝나면 궁정화가가 될 수 있다는 기대에 부풀었으나, 그의 바람은 끝내 이루어지지 않았다. 펠리페 2세가 〈마우리시오 성인의 순교〉를 주문했지만 그의 그림이 왕의 마음에 들지 않았던 것이다. 하지만 오늘날 엘 그레코의 그림을 가장 많이 볼 수 있는 곳은 프라도 미술관이고, 스페인 미술사는 그의 이름으로 인해 미술사의 한 장을 차지했다고 해도 과언이 아니다. 그렇기에 프라도 미술관은 스페인에서 세상을 떠날 때까지 그의 그림에 나타난 변화를 한자리에서 확인할 수 있는 곳이기도 하다.

로마에서 스페인으로 건너온 직후의 작품인 〈성 삼위일체〉에서는 그리스도의 시신에서 보듯이 이탈리아 르네상스에서 중시한 인체 비례 규칙에서 그다지 벗어나지 않았다. 또한 베네치아에서 배운 화사한

엘 그레코, 〈성 삼위일체〉, 캔버스에 유채, 300×179cm, 1579년.

색채 감각을 자랑한다. 그러면서도 그리스정교회에서 사제가 쓰는 관을 도입하는 색다른 표현도 덧붙였다.

한편 1580년대 이후의 그림에서는 비현실적으로 늘인 인체 비례와 원근법을 무시한 공간 처리, 상징적이며 강렬한 색채를 쓰는 경향이 더욱 강해진다. 흔히 엘 그레코의 그림을 '인공적이고 이상적인 아름다움'을 추구하는 마니에리스모manierismo에 속한다고 보는 건 이런 이유에서다. 엘 그레코는 미켈란젤로를 절대시한 당시의 로마 화단을 떠나 상대적으로 경쟁 상대가 적은 스페인에 정착하면서 목줄이 풀린 듯 자유를 느꼈으리라. 그는 고향 크레타에서 배운 비잔틴 이콘의 전통, 베네치아의 색채, 미워하면서 닮는다는 미켈란젤로의 후기 화풍까지 모든 것을 뒤섞은 후 자신만의 독특한 회화 세계를 창조했다.

1600년 무렵에 엘 그레코가 그린 〈십자가에 못 박힌 그리스도〉는 매우 극적이고 강렬하다. 성모마리아의 처연한 표정과 십자가 아랫단을 부둥켜안고 있는 천사에게서 느껴지는 슬픔이 그리스도의 몸에서 떨어지는 피처럼 주르륵 흘러내릴 것만 같다. 천사들이 그리스도의 피를 (성배가 아니라) 손으로 받는다는 독창적인 발상이 놀랍다. 한편 암흑 속에서도 천사들과 성모마리아와 사도 요한이 입고 있는 옷은 찬란하게 빛난다. 그리스도의 길게 늘인 팔다리를 비롯해 과감하게 감정을 표현하는 손짓과 몸짓을 보면, 기존 회화의 규범과 관례를 벗어나 자유로운 표현을 추구한 엘 그레코가 20세기 초 아방가르드 미술가들의 전범이 된 것이 절로 이해가 된다.

엘 그레코, 〈십자가에 못 박힌 그리스도〉, 캔버스에 유채, 312×169cm, 1597~1600년.

크고 작은 사각 캔버스가 즐비한 전시실에 있다 보니, 작품들을 원래 설치된 제단화 상태로 볼 수 없다는 게 아쉬웠다. 사실 〈십자가에 못 박힌 그리스도〉는 이곳에 전시된 다른 그림들과 함께 마드리드의 마리아 데 아라곤 수도원 학교에 설치된 제단화였다. 엘 그레코가 운영한 공방에서는 그림 제작은 물론이고 여러 점의 그림을 함께 거는 제단화의 특성상 반드시 필요한 나무틀과 장식 조각까지도 함께 제작했다고 한다. 하지만 이후 스페인이 역사의 뒤안길로 물러나며 재정난을 겪게 된 교회나 수도원에서 그의 작품을 분리해서 팔았기 때문에 제작 당시의 웅장한 제단화의 모습 그대로를 보기는 어렵게 되었다.

3대 문화가 공존하는 도시 톨레도

마드리드를 벗어나 붉은 언덕에 야트막한 녹색 식물들이 드문드문 이어지는 라만차 평원을 한 시간 정도 달려 톨레도 버스 터미널에 도착했다. 도시 전체가 유네스코 세계유산에 지정된 톨레도의 랜드마크인 알카사르Alcazar가 언덕 위에 늠름하게 버티고 있다. 알카사르는 스페인에서 무어인들을 몰아내기 위해 축조한 요새 같은 성城이다. 보통 네 벽으로 둘러싸여 있으며 귀퉁이마다 탑이 있고 중정에는 소성당, 병원 등이 있는데, 톨레도의 알카사르가 대표적이다. 톨레도는 이베리아 반도의 중앙에 있는데다 강으로 둘러싸인 언덕이라는 천혜의 입지로 인

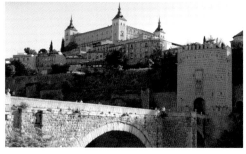

위 라만차 평원.
아래 언덕 위의 알카사르.

해 고대 로마 시대부터 요새로 개발되었다. 이 도시는 한동안 이슬람 세력의 통치를 받았다. 그러나 이베리아 반도 내 여러 이슬람 군주국 간의 분쟁에 개입하며 영향력을 확장한 카스티야 레온 왕국의 알폰소 6세가 1085년에 톨레도를 점령하고 수도로 삼은 뒤부터 1561년에 펠리페 2세가 마드리드로 수도를 옮기기까지 약 5백 년 동안 왕도로서 군림했다.

하지만 이 도시는 그저 왕이 머물다 간 도시가 아니다. 이곳은 이슬

람교, 그리스도교, 유대교가 공존한 '3대 문화 도시'로 유명하다. 이슬람 세력이 톨레도를 점령했을 당시 기독교인과 유대교인에게 세금을 내게 하고 그들의 종교를 용인한 전례에 따라 알폰소 6세도 이 도시에 거주하는 무슬림과 유대교인들의 종교와 재산을 인정했다. 이를 라 콘비벤시아La Convivencia 정책이라고 한다. 왕은 무슬림과 유대인을 약탈하거나 추방하지 않았고 무슬림의 도서관 장서를 불태우지도 않았다. 또한 12세기 전반부터 13세기 말에 걸쳐서 톨레도의 이슬람교, 유대교, 그리스도교 학자들은 서로 협력해서 아라비아어로 번역된 고대의 문헌들을 다시 라틴어로 옮겼다. 아리스토텔레스의 철학, 유클리드의 수학, 프톨레마이오스의 천문학, 히포크라테스의 의학이 '톨레도 번역학교'를 거쳐 피레네 산맥 넘어 서유럽으로 전해졌다.[•]

이처럼 수백 년 동안 무슬림, 그리스도교인, 유대인이 공존하며 학문과 문화, 예술의 중심지로 자리 잡고 이베리아 반도 최고의 도시로 우뚝 선 곳이 바로 톨레도이다. 이런 역사가 도시 곳곳에서 이국적인 매력을 내뿜는다. 톨레도에 왔다면 이슬람교, 그리스도교, 유대교의 흔적을 찾아보는 것도 특별한 재미일 텐데, 나는 이곳에서 엘 그레코를 찾아다니기에도 벅찰 것 같다.

구시가지의 관문인 소코도베르 광장에서는 행인들의 머리 위에서 흔들리는 그늘막이 무엇보다도 먼저 눈에 띄었다. 때마침 구름 한 점 없는 하늘에, 5월 말인데도 이미 뜨거워지기 시작한 햇빛이 그늘막의 존재 이유를 충분히 증명하고도 남았다.

[•] 세계 역사상 유례를 찾아보기 힘든 이 3대 문화의 공존은 그리스도교 국가가 이베리아 반도에서 이슬람 세력을 축출하기 위해 벌인 레콘키스타(국토 회복 운동)가 1492년 그라나다 함락으로 완결되면서 막을 내리고 만다.

머리 위로 그늘막이 쳐진 소코도베르 광장의 골목길.

스페인의 역사 자체인 톨레도 대성당

우선 톨레도 대성당으로 향했다. 현재의 톨레도 대성당은 알폰소 6세의 라 콘비벤시아 정책에 감사하며 무슬림이 바친 모스크를 성당으로 개조해 쓰다가, 1226년에 착공해 약 270년 만에 완성한 고딕식 성당이다. 우리나라 유적으로 비교하면 경주의 불국사 격이랄까? 현재 불국사는 임진왜란 이후 재건된 조선시대의 모습이지만, 통일신라시대부터 천 년이 넘는 역사를 품고 있다. 마찬가지로 톨레도 대성당은 이슬람 세력이 톨레도를 장악하기 전인 서고트 왕국 때부터 이미 권위를 드높인 톨레도 대주교좌의 전통을 계승해 현재까지 스페인의 수좌首座 대주교좌이기도 하다. 외관은 고딕 양식이나 부속 수도원 회랑에서는 이슬람 지배의 영향인 무데하르 양식, 내부에서는 화려한 고딕

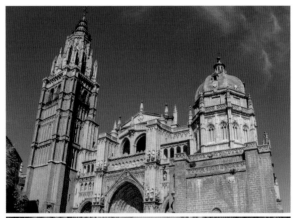

톨레도 대성당의 외관과 내부.

식 제단과 바로크 시대의 제단을 볼 수 있다. 대성당은 그 자체로 스페인의 역사처럼 보인다.

엘 그레코가 스페인으로 떠날 채비를 하고 있을 때 톨레도 대성당에서 그림을 주문받는다. 그 작품이 이 대성당 성구실聖具室의 주 제단화인 〈그리스도의 옷을 벗김〉이다. 내가 이 그림을 처음 만난 것은 미술사

엘 그레코, 〈그리스도의 옷을 벗김〉, 캔버스에 유채, 285×173cm, 1577~1579년.

가 케네스 클라크의 『그림을 본다는 것』을 번역할 때였다. 클라크는 이 그림에 대해 "가장자리를 토파즈, 아콰마린, 연수정으로 장식하고 가운데에 큰 루비를 박은 듯한데, 그리스도의 솔기 없는 옷은 단연 커다란 루비처럼 찬란하다"라고 했다. 보석처럼 번쩍이는 광채를 보노라면 한순간 영적 통찰을 맛보게 된다는 그림. 작은 도판으로는 그 빛나는

광채를 제대로 느낄 수 없기에 실제로 이 그림을 보고 싶은 마음이 간절했다.

그런데 성구실은 지금 입장 금지다. 보수 유지 작업 때문에 〈그리스도의 옷을 벗김〉을 공개하지 않는다고 한다. 설렘과 기대가 컸던 만큼 아쉬움도 컸다. 하지만 성구실에 있던 '사도' 연작이 바깥으로 나와 전시되어 있었기에 그나마 아쉬움을 달랠 수 있었다. 그중 〈성 베드로〉에는 눈물이 그렁그렁 맺힌 눈으로 하늘을 우러러보는 베드로 곁에 자그

엘 그레코, '사도' 연작 중 〈성 베드로〉, 캔버스에 유채, 100×96cm, 1600년.

마한 천사(정령)가 허공에 떠 있다. 천사를 보여주면 그리겠노라고 공언한 귀스타브 쿠르베라면 코웃음을 쳤을 그림이다. 하지만 이 그림은 사실적인 원근법보다는 영적인 환상을 불러일으키는 그림을 그리려고 한 엘 그레코의 성향을 제대로 보여준다. 울음을 터트릴 것 같은 이의 곁에 서면, 나도 모르게 함께 울고 싶어지는 심정이 되는 것과 같다고나 할까.

〈그리스도의 옷을 벗김〉과 함께 이 대성당의 보물로 꼽히는 나르시소 토메의 '엘 트란스파렌테El Transparente' 제단 장식은 압권이었다. 스페인의 바로크는 바로 이런 것이라고 웅변하는 듯했다. 대리석, 설화석고, 청동 등 여러 재료를 이용해 성당 내부에 화려한 광채를 더한 이 제단은, 여러 개의 초가 조밀하게 꽂혀 있는 촛대에서 촛농이 폭포처럼 떨어져 거대한 하나가 되어버린 듯했다.

건축물에 여러 재료의 다양한 빛을 끌어들이는 바로크의 특징은 이탈리아와 다를 바 없지만, 스페인의 바로크는 장대하면서도 보다 섬세하게 감정을 자극한다. 삼차원 구조물인 거대한 제단 내부로 들어가 고개를 젖히고 실제 구멍(이 구멍으로 장애물 없이 천장을 바라보게 되므로 '투명하다transparente'는 이름이 붙었다)을 통해 올려다보면 그림자가 져서 어두운 조각상과 빛을 받아 환한 천장화가 극적인 대조를 이룬다.

당시 톨레도는 신비주의적인 체험과 환시를 경험한 성녀 테레사(아빌라의 테레사)가 선봉에 서서 반종교개혁과 수도원 개혁을 이끈 때였다. 신비주의와 영성 문학도 번성해서 그 어느 곳보다 강렬한 영성을 체

나르시소 토메, '엘 트란스파렌테' 제단 장식.

험하고 있던 당시 톨레도의 분위기가 어렴풋이 그려졌다. 엘 그레코의 그림에서 신비한 빛을 뿜는 비현실적인 형상들과 절묘하게 어우러지는 엘 트란스파렌테는 이렇게 속삭이는 것 같다.

"그대, 어두운 세속을 통과해 저 환한 천상에 올라갈 것이다. 그것이 곧 구원이다."

<오르가스 백작의 매장>의 위대한 매력

대성당을 나와 〈오르가스 백작의 매장〉이 있는 산토 토메 교회로 향했다. 그 길에 교회 방향을 알리는 놀라운 표시판이 나타났다. 〈오르가스 백작의 매장〉에서 기적의 현장을 손으로 가리키는 사내아이, 화가의 아들이기도 한 호르헤 마누엘의 손이 나타나 목적지의 방향을 알려준다. 마드리드에서도 길 이름을 알리는 표시판이 유난히 눈에 띄었었다. 도로 이름만 적은 게 아니라 타일에 여러 색으로 꽃무늬나 줄무늬를 그려 넣기도 했고, 인물의 이름이 붙은 거리라면 그 인물을 그려 넣고 생몰연대까지 표시한 어여쁜 표시판들이 거리의 표정을 다정하게 만들고 있었다.

하지만 아이의 손목만 허공에 떠 있는 표시판은 그 손목의 주인이 누구인지 모른다면 다소 엽기적으로 보일 만도 하다. 그럼에도 과감하게 이 손을 등장시킨 건 그만큼 이 그림을 알고 찾아오는 이들이 많다

산토 토메 교회를 알리는 호르헤 마누엘의 손 표시판.

는 뜻이기도 하다. 드디어 산토 토메 교회 입구에 이르자 손목의 주인인 호르헤 마누엘이 직접 마중을 나와 바로 이곳이라고 가리키고 서 있다. 역시 아이는 사람이건 이미지건 웃음꽃이 피게 한다.

13세기에 이 도시에 살았던 오르가스 백작 돈 곤살로 루이스는 깊은 신앙심으로 여러 가지 선행을 베풀었다. 성 스테파노에게 열심히 기도했으며 성 아우구스티노 수도원을 세웠던 그는 세상을 떠날 때 후손

들에게 (자기가 묻히게 될) 산토 토메 교회에 매년 기부하라는 유언을 남겼다고 한다. 백작의 장례식 때 하늘에서 성 아우구스티노와 성 스테파노가 나타나 매장을 도왔다는 기적의 이야기가 〈오르가스 백작의 매장〉의 모티프이다.

실제 오르가스 백작의 무덤 위에 걸린 이 그림은 세로 4.8미터, 가로 3.6미터로 어마어마한 크기다. 그림 아래쪽에는 성 아우구스티노와 성 스테파노가 오르가스 백작의 시신을 부축해 관에 넣고 있다. 현실(그림 아래의 무덤)과 가상(그림)이 이렇게 연결된다. 검은 옷을 차려입고 이 기적의 현장에 참석한 이들은 그림을 그린 당시에 톨레도의 명사들이자 엘 그레코의 후원자가 된 인물들이다. 그들 위로는 천국에서 벌어지는 장면이 묘사되어 있다. 마치 강보에 싸인 아기 예수처럼 보이는 백작의 영혼을 천사들이 그리스도와 성 요한, 성모마리아, 수많은 성인들 앞으로 인도한다. 오르가스 백작의 영혼이 천상에서 다시 태어나는 순간이다.

엘 그레코는 이 기적 같은 이야기를 통해 생전의 믿음과 선행이 사후에 천국행으로 이루어진다는 가톨릭 교회의 가르침을 명확하게 전달한다. 화가의 뛰어난 그림 솜씨도 놀랍다. 지상의 장례식 장면에서는 두 성인이 나타난 기적마저 '사실'로 받아들이게끔 박진감 넘치게 묘사했다. 반면에 천상은 분명 이 세상이 아닌 환시의 세계인 듯 어슴푸레하게 묘사해 신비감을 더했다.

하지만 그림 속의 가상과 실제의 관계는 단순한 이분법으로 해결되

엘 그레코, 〈오르가스 백작의 매장〉, 캔버스에 유채, 480×360cm, 1586~1588년.

지 않는다. 화가는 관람객들을 쳐다보며 손짓으로 기적의 장면을 가리키는 아들 호르헤 마누엘의 옷에 붙은 손수건에 아이의 출생연도와 서명을 적어 넣어, 마치 아이와 자기 이름을 걸고 이 장면이 '사실'이라고 보증하는 듯한 인상을 준다. 또한 아이 옆에 선 성 스테파노의 화려한 금빛 옷자락에는 그가 돌에 맞아 순교하는 장면이 등장한다. 기적으로 나타난 성인이 성 스테파노임을 알려주는 장치로, 화가의 상상력이 만들어낸 그림 속의 그림이다.

이 거대한 그림 안에서 사실과 상상의 세계를 분리해내는 것은 큰 의미가 없었다. 오르가스 백작의 무덤이라는 현실과 그 위에 걸린 그림이라는 가상, 또 그림 속의 지상과 천상, 실제 이미지와 상상의 이미지가 빚어내는 장관을 검은색과 빛나는 황금색을 대비시켜 장엄하고 찬란한 파노라마로 그려낸 거장의 솜씨를 보는 것만으로도 충분했다. 톨레도에서 엘 그레코의 작품을 본 카잔차키스처럼 "예술작품을 보면서 모든 것, 인간과 짐승, 미래와 과거, 삶과 죽음이 하나라는 사실"[•]을 어느덧 깨달았기 때문이다.

엘 그레코의 집

산토 토메 교회의 맞은편에 금속공예 가게가 있다. 엘 그레코만큼이나 톨레도를 빛나게 한 특산품이 '톨레도 칼'이다. 톨레도는 고대 로마

• 니코스 카잔차키스, 『스페인 기행』, 송병선 옮김, 열린책들, 2008, 119쪽.

시대부터 강철 산업의 중심지로 유명했고 중세 기사들의 검을 만드는 명산지로 손꼽혔다. 그 명성에 걸맞게 가게 앞에는 돈키호테와 그보다 멋진 기사가 입었을 투구와 갑옷 한 벌이 보초를 서고 있다. 카잔차키스가 말한 "폭풍 같은 톨레도 칼"도 궁금했지만 다른 금속세공품도 너무나 아름다워서 홀린 듯이 가게로 들어갈 뻔했다. 그때 문득 눈에 들어온 게 '엘 그레코 미술관과 집' 화살표였다. 빨간 화살표는 꾸물거릴 시간이 없다고 내 등을 떠미는 것 같았다.

화살표를 따라 골목을 걸어 내려오면 곧바로 엘 그레코 미술관과 집 Museo y Casa del Greco에 닿는다. 이곳은 엘 그레코가 실제로 살았던 집이 아니라 근처에다 재현한 공간이다. 16세기 말의 주거 공간을 그대로 되살렸고, 그의 작품을 걸기 위한 전시실까지 갖추고 있다. 엘 그레코의 생애와 작품 세계를 자세히 소개하는 한편, 톨레도 대성당에서 본 것과는 또 다른 '사도' 연작과 초상화들을 주로 전시하고 있다. 그리고 산 호세 소성당 Capilla de San José, 타베라 병원 Hospital de Tavera처럼 엘 그레코의 작품을 볼 수 있는 다른 장소도 알려주었다. 엘 그레코 순례자에게 톨레도는 당일치기로 둘러보기엔 어림없는 도시다.

원래는 병원이었던 곳을 개조한 산타크루즈 미술관에서는 〈성모의 무염시태〉, 〈성녀 베로니카〉와 함께 뜻밖에 〈그리스도의 옷을 벗김〉을 만났다. 원작을 보지 못해 아쉬웠는데, 그나마 이 작은 유화 레플리카가 허전한 마음을 채워주었다. 엘 그레코는 평생 자기가 그린 모든 그림을 크기가 작은 유화 레플리카로 그려놓았다고 한다. 〈그리스도의 옷

1 엘 그레코 미술관 입구.　　2 엘 그레코 미술관 전시실.
3 엘 그레코의 집.　　4 엘 그레코의 집 마당.

을 벗김〉은 레플리카가 무려 열한 점이라는데 이 그림도 그중 하나일

것이다. 꼭 보고 싶었던 그림인데도 레플리카라는 걸 알고 봐서일까?

산타크루즈 미술관과 전시실.

아니면 성구실이 아닌 미술관 벽에 걸린 수많은 작품 중의 하나여서일까? 색채는 강렬하지만 어쩐지 유화 물감에서 배어 나오는 빛이 덜해 보인다. 케네스 클라크가 전한 것처럼 레플리카는 거장의 조수들이 그렸기 때문인지도 모르겠다. 톨레도 대성당에서 원본을 보는 것과는 다른 경험일 듯싶었다.

미술관이 문을 닫는 시간인데도 햇빛은 여전히 밝고 뜨거웠다. 톨레

도 여행의 색다른 재미인 소코트렌$^{Zoco\ Tren}$ 꼬마 기차를 타고 타호 강 건너편으로 가서 톨레도를 바라보았다. 엘 그레코 미술관과 집에서 보았던 〈톨레도 전경과 배치〉나 현재 뉴욕 메트로폴리탄 미술관에 있는 〈톨레도 풍경〉과는 바라보는 방향이 다르지만 시가지를 둘러싼 타호 강 때문인지 더 아름답고 낭만적으로 보였다.

톨레도 시가지를 바라보면서 내가 어째서 엘 그레코의 행로를 특별하게 여겼는지 찬찬히 생각해보았다. 인간은 누구나 자신이 살고 있는 시공간으로 타인의 사정을 판단하기 마련이지만, 그리스를 떠나 이탈리아로 또 스페인으로 넘나든 그의 여정이 그토록 특별하게 다가온 것은 아마도 내가 현재의 국가 체제를 기준으로 생각했기 때문이 아닐까 싶었다. 그가 살았던 4백 년 전은 지금과는 달리 정치적, 문화적 중심 도시들 간의 느슨한 네트워크가 형성되어 있는 때였고, 특히 화가들은 마술 같은 이미지를 창조하는 능력을 지녔으니 다른 직업인들보다 상대적으로 이동의 기회가 많았다는 점을 놓치고 있었다. 말하자면 엘 그레코는 한 국가에서 다른 국가로 넘어간다기보다 바다 건너 더 기회가 많은 도시로 이동한다고 생각했을 수도 있는 것이다.

그렇다고 화가들이 누구나 고향을 떠나진 않는다. 엘 그레코는 고향의 예술에 안주하지 않고 새로운 예술을 찾아, 자신의 예술을 인정해줄 땅을 찾아 경계를 넘고 또 넘었다. 그리고 그곳에서 고향의 전통과 베네치아 회화의 빛나는 색채, 로마에서 배운 인체 묘사를 바탕으로 독자적인 예술세계를 창조했다. 그래서 지금 우리는 그를 위대한 예술

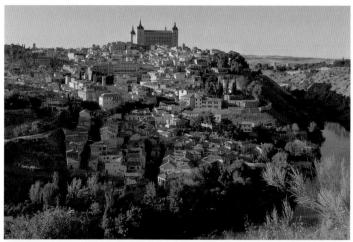

타호 강 건너편에서 바라본 톨레도.

엘 그레코, 〈톨레도 풍경〉, 캔버스에 유채, 121.3×108.6cm, 1597~1599년, 메트로폴리탄 미술관, 뉴욕.

가로 기억한다. 후원자의 신앙과 정치적 목적에 충실한 그림을 그린 시대, 지금보다 개인의 상상력을 발휘할 자유가 훨씬 제한적인 시대를 살았던 화가 엘 그레코의 그림이 현재에 이르러 그 독창성이 더욱 높게 평가되는 이유는 그가 여러 번 경계를 돌파한 자유인이었기 때문이리라. 엘 그레코가 조르바의 모델인지는 여전히 알 수 없다. 하지만 그 둘은 모두 경계를 넘나드는 데 주저하지 않은 자유인이었다는 사실만은 분명하다.

> 그가 생명과 예술을 얻은 곳은 크레타이지만, 죽음으로써 영생을 얻은 곳은 톨레도이다.
>
> —오르텐시오 펠릭스 파라비시노 신부, 1614년

엘 그레코가 사망한 해에 오르텐시오 신부가 남긴 이 말을 나는 이렇게 바꾸고 싶다. "톨레도는 엘 그레코에 의해 영생을 얻었다"고. 자기를 받아주고 인정해준 이 도시의 풍경과 사람들을 그림으로 남겨 영원히 살게 한 이가 바로 그였으니 말이다.

Claude Monet 클로드 모네

Vincent Van Gogh 빈센트 반 고흐

Paul Cézanne 폴 세잔

Paul Signac 폴 시냐크

Henri Matisse 앙리 마티스

3부

원하는 건
오로지
빛과 바람뿐

프랑스 편

09

넹페아,
모네의
우주를 열다

모네의 길

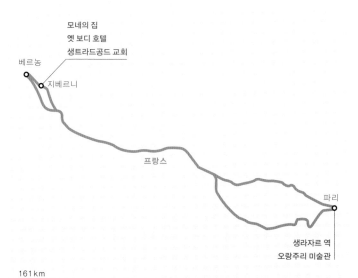

모네의 집
옛 보디 호텔
생트라드공드 교회

베르농

지베르니

프랑스

파리

생라자르 역
오랑주리 미술관

161 km

처음 파리에 왔을 땐 모네의 정원에 들르지 않았다. 그때는 미술사를 공부하기 전이라 미술관은 루브르 박물관과 오르세 미술관만으로 충분하다고 여겼다. 베르사유 같은 명승지를 보기에도 빠듯한 일정일뿐더러 시시각각 변화하는 도시의 볼거리와 즐길 거리가 더욱 흥미로운 이십대였다. 파리에서 벗어난 모네의 '정원'이 파리 여행의 리스트에 들어 있을 턱이 없었다.

파리 여행을 다녀온 몇 년 후, 가을이면 마당의 절반에 김장 배추가 자라던 파란 지붕 집을 끝으로 우리 집은 아파트로 이사했다. 일상생활에서 흙냄새를 맡을 일이 사라지니 어느덧 도심에서 계절마다 옷을 바꿔 입는 가로수가 눈에 들어오기 시작했다. 나는 아파트 베란다에 식물을 들이기 시작했다. 그러나 자연을 보고 즐기는 것과 직접 식물을 키우는 건 별개의 문제였다. 때로는 물을 너무 많이 줘서, 때로는 물을 제때 주지 못해서 저세상으로 보낸 화초들이 부지기수였다. 식물을 잘 키우는 사람을 그린 섬green thumb이라고 한다는데, 나는 영락없는 브라운 섬brown thumb이었다. 화분에서 죽은 식물의 뿌리를 뽑아내야 하는 일은 생각보다 아팠고 후유증은 오래갔다.

이제 마흔 살이 훌쩍 지난 지금 다시 파리를 찾으니, 루브르 박물관도 베르사유도 생각나지 않고 오로지 클로드 모네(1840~1926년)의 정원이 있는 지베르니만 눈앞에 아른거렸다. 파리에 도착하기 전부터 이미 나는 지베르니를 첫날에 다녀오기로 마음을 정했다. 모네의 작품이 탄생한 장소를 내 눈으로 확인하고 싶었다. 무엇보다 모네 생전에 이미

신화가 된 지베르니 정원, 심지어 그를 흠모한 미국 화가들까지 불러 모았다는 그 정원이 그렇게 대단한지 궁금했다. 그의 정원에서는 어떤 향기가 날까, 과연 수련이 피어 있을까? 마침 지금은 5월, 만개한 봄의 계절이 아닌가.

그림이 된 기차역, 생라자르

파리의 생라자르 역은 당시 파리지앵들에게 최신 유행의 나들이 지역이던 프랑스 북부의 노르망디 해변이나 센 강가의 유원지, 그리고 파리 교외로 오가는 기차의 종점이자 출발지였다. 모네는 고향 노르망디의 르아브르와 몇 년 동안 거주했던 파리 교외의 아르장퇴유를 오갈 때이 역을 드나들었다.

생라자르 역에 막 도착한 증기기관차의 허연 연기는 으르렁대는 짐승의 거친 입김보다 몇 배는 더 공포스러웠다. 거기에 매캐한 석탄 냄새와 귀를 찢을 듯이 울리는 기적 소리가 더해지면, 역내의 분위기는 여행자의 들뜬 기분을 클라이맥스까지 고조시켰다. 모네도 이 무섭고도 매혹적인 분위기에 압도된 탓인지, 아예 1876년부터 그 이듬해까지 역바로 옆에 작업실을 얻었다. 그래서 탄생한 것이 저 유명한 〈생라자르 역〉이다. 이 작업실에서 모네는 여덟 점의 유화를 그렸다.

모네의 〈생자라르 역〉에서 주인공은 단연 기관차 굴뚝에서 힘차게

클로드 모네, 〈생라자르 역〉, 캔버스에 유채, 75×105cm, 1877년, 오르세 미술관, 파리.

위 클로드 모네, 〈생라자르 역, 노르망디 열차〉, 캔버스에 유채, 59.6×80.2cm, 1877년,
시카고 아트 인스티튜트, 시카고.

파리 생라자르 역.

뿜어 나와 대기 중으로 흩어지는 희뿌연 증기다. 여기엔 만남과 이별의
장소인 기차역 특유의 설렘과 기대, 아쉬움이 담겨 있다. 모네가 그림
을 그릴 당시에 비해 지금의 생라자르 역은 철로 수가 늘고 시계가 걸려
있는 것 외에 크게 바뀐 것은 없다.

수많은 여행객이 오가는 플랫폼에서 증기기관차가 기적을 울리며
들어올 때마다 빠르게 붓을 놀렸을 140여 년 전 모네의 모습을 상상해
보았다. 어쩌면 당시 사람들은 플랫폼에서 그림을 그리는 화가의 모습
이 낯설지 않았을지도 모르겠다. 이 신기한 것을 그리지 않는다면 그
게 또 이상한 일이었을 테니 말이다.

생라자르 역에서 올라탄 루앙행 기차가 서서히 파리를 벗어났다. 불
과 45분 후면 중간 기착지인 베르농에 도착한단다. 혹시라도 안내 방

조르주 쇠라, 〈아니에르에서의 물놀이〉, 캔버스에 유채, 201×300cm, 1884년,
내셔널갤러리, 런던.

송을 놓칠까 봐 귀를 쫑긋 세우고 창밖을 바라보는데, '아니에르'라고
쓰인 표지판이 보였다. 조르주 쇠라가 그린 그 '아니에르'가 여기로구
나. 그럼 '그랑드자트' 섬은 어딜까? 그림 제목으로만 알고 있던 지명이
눈앞에서 구체적인 현실로 감각되는 그 짜릿한 순간이야말로 여행의
즐거움이 아닐까. 아르장퇴유, 베퇴유, 그르누예르……. 아니에르 표지
판 덕분에 인상파 화가들의 그림에 등장하는 여러 지명이 머릿속으로
획획 지나갔다. 그들 역시 그림 속의 흥에 겨운 인물들과 마찬가지로
순식간에 파리를 벗어나 한나절의 방종한 여행을 마음껏 즐겼으리라.
열차 안이 부산해진다. 벌써 베르농이다.

　'설마…… 이 역에 내린 사람들이 모두 지베르니로 향하는 건 아니겠

지베르니로 가는 길.

지?' 하며 슬슬 불안해지기 시작했는데, 아닌 게 아니라 정말 그랬다. 역사에서 나오자마자 흰색의 대형 버스가 여러 대 대기하고 있고 사람들도 익숙하게 줄을 섰다. 버스들은 좌석이 차는 대로 지베르니로 향했다. 베르농 역에서 지베르니 역까지의 왕복 요금 10유로를 버스 기사에게 치르고 비어 있는 창가 자리에 냉큼 앉았다.

창밖의 대기는 촉촉하게 물기를 머금어 그야말로 초록의 모노크롬 회화였다. 모네가 무수히 그렸던 〈지베르니 들판〉, 〈지베르니의 건초 더미〉가 떠올랐다. 저만치 늘어선 나무들이 그림 속의 그 나무일까? 나는 벌써 모네의 그림 속으로 들어가 있는 듯했다. 베르농 역을 떠난 지 20분 만에 버스가 지베르니 마을 외곽의 대형 주차장에 닿았다.

위 클로드 모네, 〈지베르니 들판〉, 캔버스에 유채, 92.5×81.5cm, 1888년, 에르미타슈 박물관, 상트페테르부르크.

아래 클로드 모네, 〈지베르니의 건초 더미〉, 캔버스에 유채, 64.5×87cm, 1884~1889년, 푸시킨 미술관, 모스크바.

지베르니, 인생 후반전 출발!

모네가 베르농을 처음 방문한 것은 '인상파'라는 이름조차 얻기도 전인 햇병아리 화가일 때였다. 파리와 노르망디의 르아브르를 오가던 1868년의 어느 날이었다. 모네는 베르농에서 기차를 내려 주변 강가를 돌아보았다.

베르농에서 조금 떨어진 지베르니는 센 강의 지류인 엡트 강과 뤼 강이 만나는 이른바 두물머리로, 우리나라의 양평처럼 온통 강으로 둘러싸인 곳이다. 요즘은 베르농과 지베르니를 버스로 오가지만, 모네가 지베르니를 방문한 당시에도 완행열차가 운행되었다고 하니 교통도 편리했다. 지베르니는 물그림자에 평생 매혹된 모네가 홀딱 반할 만한 땅이었다. 오죽하면 그와 평생 우정을 나눈 로댕이 브르타뉴에서 난생처음 바다를 보았을 때 "이건 모네야!"라고 외쳤다는 일화가 전해질까.

하지만 당시에는 주머니 사정이 여의치 않았던지 모네는 지베르니를 마음에만 품었다. 그가 이곳에 본격적으로 발을 들인 건 그 뒤로 15년이 흐른 1883년의 일로 그의 나이 마흔셋이었다. 모네는 여든여섯 해를 살았으니 지베르니의 이 집은 인생 후반기의 이정표가 된 셈이다.

그토록 살아보고 싶었던 마을에서 좋은 기운을 듬뿍 받은 덕분일까? 1889년에 로댕과 함께 조르주 프티 갤러리^{Galerie Georges Petit}에서 연 전시회가 대성공을 거둔다. 그의 그림은 마침내 대중에게 알려졌고 세간의 인정도 받게 된다. 당시 이들과 어울려 다닌 미술평론가 옥타브 미

르보^{Octave Mirbeau}는 이를 예견이라도 한 듯 조르주 프티 갤러리에 전시할 모네의 그림을 보고, 로댕에게 이런 편지를 썼다.

> 당신 친구 모네는 영웅적인 용기를 가진 사람이야. 만약 자네와 함께 성공할 만한 사람이 있다면 그건 바로 모네야.

마침내 모네는 돈을 거머쥐었다! 그는 이듬해 셋집살이를 청산했고 자신이 살던 집의 어엿한 주인이 되었다. 1893년에는 강 건너편의 땅까지 사들여 수련 연못을 조성했다. 그 이후 지베르니의 이 집을 자기만의 우주로 가꿔갔다. 작업실을 하나 더 짓고, 열대식물용 온실을 만들어 정원의 규모도 키웠다. 지금 우리가 보는 풍요로운 모네의 집은 긴 시간을 두고 하나씩 하나씩 완성해간 것이다. 개인적으로나 예술적으로나 지베르니는 모네에게 행운을 안겨준 '길지^{吉地}'였음에 틀림없다.

꽃의 천국, 색채의 바다

창틀을 초록으로 칠한 직사각형 집 담장을 따라 사람들이 쪼르르 줄을 섰다. 모네의 집이다. 좁은 출입구로 들어가면 맨 처음 만나는 곳이 아트 숍인데, 원래 이곳은 현재 오랑주리 미술관에 전시 중인 걸작 〈수련〉을 그리기 위해 지은 작업실이었다. 높은 천장에 면적도 상당하

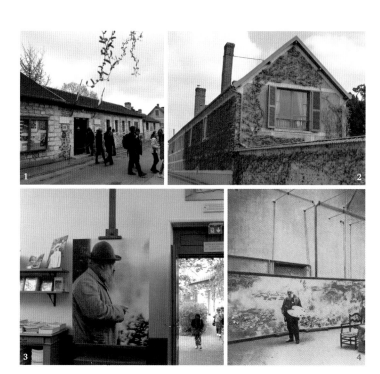

1·2 모네의 집. 3 아트 숍. 4 작업실에서 〈수련〉을 그리는 모네.

다. 이 넓은 공간이 몽땅 모네의 그림이 들어간 아트 상품으로 채워지다니, 도대체 얼마나 많은 사람들이 이곳을 방문하는 걸까?

모네와 로댕과 미르보의 친구이자 누구보다도 열렬한 인상파 옹호자였던 미술평론가 귀스타브 제프루아Gustave Geffroy는 모네의 정원을 이렇게 평했다.

어느 계절이건 천국에 온 기분이다. (……) 달이 바뀔 때마다 라일락과 붓
꽃에서 국화와 한련에 이르기까지 그때그때 새로운 꽃들이 만발한다.

솔직히 이 문장을 처음 봤을 때 프랑스식의 과장된 표현이겠거니 했
다. 그러나 아트 숍을 빠져나와 정원 앞에 섰을 때 마치 꽃들이 파도처
럼 내 품으로 밀려드는 것 같아 순간 아찔했다. 초록 이파리를 바탕처
럼 깔고 빨강, 노랑, 주황, 보라, 흰색의 꽃들이 자유롭게 나부끼며 화려
한 페르시아 융단처럼 잘 직조된 조화를 이룬다. 제프루아의 '천국' 운
운은 과장이 아니었던 것이다.

모네는 이 놀라운 정원을 손수 일구고 가꾼 총감독이었다. 애초에
과수원이었던 앞마당에서 과실수를 베어낸 그는 여섯 명의 정원사를
고용해 함께 새로운 품종의 꽃을 심고 손수 품종 개량에 나서기도 했
다. 색채 구도에 따라 식물 배치를 변경하고 항상 푸른 잎이 시들지 않
도록 온갖 정성을 쏟았다. 그리고 이 정원을 여러 작품으로도 남겼다.
모네 스스로 "정원 가꾸기와 그림 그리기 외에는 아무 쓸모가 없는 사
람"이라고 했다던가.

이곳에서 성장한 모네의 둘째 아들 미셸은 1966년에 아버지의 그림
과 집, 정원을 프랑스 예술 아카데미에 기증했다. 이후 모네 재단에서
집과 정원을 단장해 1980년에 개관한 덕분에 오늘날 우리가 이 천국을
누릴 수 있다. 눈을 감고 가만히 이 꽃의 천국을 가꾸던 애정 어린 부자
의 손길을 느껴보았다. 꽃향기가 온몸에 퍼져 나가는 것 같았다.

^위　모네의 정원.

^{아래}　클로드 모네, 〈지베르니 정원〉, 캔버스에 유채, 81.3×92.6cm, 1900년, 오르세 미술관, 파리.

지베르니의 백미, 물의 정원

그런데 아직 모네의 정원에 감탄하기엔 이르다. 지베르니의 백미인 '물의 정원'을 보지 못했기 때문이다. 우리가 '지베르니의 정원' 하면 떠올리는 바로 그 이미지! 물의 정원은 집 앞마당 정원을 지나 지하보도를 건너야 닿을 수 있다. '넹페아Nymphéas'라고도 불리는 물의 정원은 1893년에 작은 연못을 파면서 시작되었다. 그 후 8년이 지난 1901년에 모네는 비로소 군청의 허가를 얻어 강의 물길을 돌리는 야심찬 확장 공사를 벌였고 그 결과 지금의 모습이 되었다.

오래전부터 파리를 휩쓴 일본풍에 인상파 화가 대부분이 홀리듯 매료되었다는 것은 잘 알려져 있다. 모네도 예외는 아니었다. 그는 넹페아 진입로에 대나무를 가득 심고 일본 목판화에서 본 무지개 모양의 다리까지 설치했다. 연못가에는 산들바람에 낭창낭창 가지를 흔드는 버드나무를 심고, 연못엔 수련을 심었다. 모네는 수련 종자를 일본에서 들여올 정도로 세심하게 신경 써서 '작은 일본'을 구현하려고 했다.

자연스럽게 곡선을 이루는 연못가에는 노란 수선화, 앙증맞은 보라색의 물망초와 길쭉한 붓꽃이 피어나 화려한 색채 대비를 이룬다. 모네는 계절마다 달라지는 색채를 염두에 두고 꼼꼼하게 수종과 화종을 배치했고, 그만의 원칙도 상당히 엄격했다. 어두운 색깔의 꽃은 심지 않는다거나 이파리가 너무 알록달록한 것은 피한다거나…….

화려한 색채의 꽃만 보면 영락없는 서양 정원인데 물가에 늘어진 버

모네의 집과 정원 지도.

드나무와 연못 위를 유유히 떠다니는 물오리는 우리의 '상감청자 물가 풍경 무늬 정병'의 모습을 닮았다. 모네는 철저하게 일본풍을 모방하려 했지만, 나는 이상하게도 능수버들이 아름다운 창경궁의 춘당지가 자꾸 생각났다.

철이 일러 아쉽게도 수련은 아직 피지 않았고, 일본풍 다리를 타고 올라간 등나무도 아직 꽃이 피기 전이었다. 모네가 이젤을 놓고 그림을 그리던 다리 위에서 짐짓 모네라도 된 듯이 물그림자 한 번, 꽃 한 번 하면서 연못 구석구석에 눈을 맞추었다. 거울 같은 수면 위로 가끔 바람이 불어와 물결이 동심원을 그리며 일렁였다. 하지만 다리 위에서 유유자적할 시간은 없었다. 카메라를 든 한 무리의 사람들이 호시탐탐 내가 선 자리를 노려보고 있었기 때문이다. 내가 이곳에 머문 동안 이 다

물의 정원. 무지개 다리, 대나무 숲, 유유히 떠다니는 물오리 그리고 버드나무가 늘어진 물가.

리 위에 아무도 없는 순간은 단 1초도 없었다.

수련이 가득 핀 물의 정원은 결국 그의 작품으로 확인할 수밖에 없었다. 생명력이 가득한 물의 정원은 싱그럽고 화사하다. 모네는 평생 2천 점의 유화를 그렸는데, 그중 지베르니에서 그린 〈수련〉만 250점에 이른다. 모네가 지베르니에 틀어박힌 기간이 무려 40여 년이니, 적어도 일 년에 여섯 점 이상이나 물의 정원을 그렸다는 얘기다.

그렇게 오랫동안 한 주제를 그렸으니 〈수련〉 연작을 좇아가다 보면 화가의 화풍이 세월에 따라 달라진 것이 한눈에 보인다. 1900년대 이후에 그린 〈수련〉을 보면, 초기의 견고한 형태가 점차 사라지며 캔버스가 온통 소용돌이치는 색채의 무대가 된다. 물론 이런 변화는 모네가 점차 시력을 잃어갔기 때문이기도 하다.

250점의 그림은 모두 〈수련〉, 또는 모네가 불렀던 대로 〈넹페아〉라는 제목이 붙어 있다. 넹페아는 곧 물의 요정 '님프'를 뜻하기도 하고, 학명으로는 '백수련'을 뜻하기도 한다. 결국 모네의 집에서 넹페아는 '수련'이며 '물의 정원'이자 '물의 요정'이고 작품까지 포함한 그 모든 것이다.

나와 함께 버스에서 내린 그 많은 관광객들은 모두 모네의 집에 모여 있는지 지베르니의 거리는 한산했다. 모네의 집을 나와 '클로드 모네 거리'를 거슬러 올라가면 모네를 흠모해서 지베르니로 모여든 화가들의 숙소였던 '옛 보디 호텔Ancien Hôtel Baudy'이 길가 오른쪽에 보인다. 현재 보디 호텔은 레스토랑으로 운영되고 있다. 이곳에 붙은 현판에는 세잔,

위 클로드 모네, 〈하얀 수련〉, 캔버스에 유채, 89×93.6cm, 1899년, 푸시킨 미술관, 모스크바.

아래 클로드 모네, 〈하얀 수련〉, 캔버스에 유채, 91.4×81.1cm, 1907년, 휴스턴 미술관, 휴스턴.

르누아르, 로댕, 시슬리, 메리 커샛 등 모네의 인상파 친구들이 다녀갔다고 씌어 있다. 오믈렛이 먹을 만하다는데, 맛을 보진 못했다. 오렌지 주스라도 한잔 마셔야 했을까. 햇살이 좋은 날에 온다면, 이곳 테라스에 앉아 점심을 먹고 멋진 풍경이 숨어 있는 뒤뜰을 천천히 탐색해봐도 좋을 듯하다. 모네가 미국의 인상파 화가들과 함께 작업했다는 소박한 아틀리에도 아직 남아 있다고 한다.

옛 보디 호텔에서 좀 더 올라가다 보면 곧 생트라드공드 교회^{Église} Sainte-Radegonde가 나온다. 이 교회 뒷마당에 모네 가족의 묘가 있다. 인생의 절반을 이 동네에서 보내며 정원 가꾸기에 몰두한 모네는 "내 위대한 걸작은 정원"이라고 자랑스럽게 말했다고 전해진다. 어쩌면 그는 저

클로드 모네 거리.　　　　　옛 보디 호텔.

생트라드공드 교회 뒷마당에 마련된 모네 가족의 묘.

세상에서도 꽃을 가꾸고 있지 않을까. 색색의 꽃으로 장식된 하얀 돌
무덤도 모네의 화사한 정원을 닮았다.

오랑주리 미술관의 <넹페아> 앞에서

지베르니에 다녀온 지 사흘 후 일요일에 나는 파리의 오랑주리 미술
관을 방문했다. 파리 일정의 마지막 날이었다. 두어 군데 미술관을 들
렀다가 서둘러 도착했는데 역시나 줄이 길었다. 입장객 수를 제한하기

때문이라고 했다. 정오를 넘기니 햇살이 반짝 난다. 파리에서 보내는 마지막 날에 푸른 하늘과 흰 구름을 보다니 운이 좋다. 이 화창한 날에 〈넹페아〉는 무슨 말을 걸어올까?

한참 만에 미술관 건물 안으로 들어섰다. 제1차 세계대전 종전 기념으로 모네는 프랑스 정부에 자기 작품을 기증하기로 했다. 그리고 1922년에 미술관으로 개조되는 오랑주리 1층 타원형 전시실의 벽면 두 곳을 전부 〈넹페아〉로 채운다는 계약서에 서명했다. 〈넹페아〉 전시실에 모네가 내건 조건은 단 두 가지, 자연 채광을 유지할 것과 전시실에 다른 장식을 하지 말 것이었다.

모네는 그해 10월에 〈넹페아〉를 그리기 시작해 이듬해 완성했다. 하지만 〈넹페아〉는 계속 지베르니에 머물다가 1926년 모네가 타계한 후에야 오랑주리에 설치되었다. 모네가 계속해서 작품에 만족하지 못해 좀 더 완성할 수 있는 시간을 갖고 싶어 했기 때문이다. 그 바람에 모네는 자신의 작품이 오랑주리에 걸린 모습을 끝내 보지 못했다. 결국 그는 이 작품에 만족했을까?

한때 오랑주리 미술관은 모네가 내건 전시 조건을 어기고 2층 구조로 개조한 적도 있었다. 하지만 2000년부터 6년 동안 공사해서 원래 구조로 돌아왔다. 그래서 지금은 〈넹페아〉를 모네가 원한 전시 환경 그대로, 천장에서 들어오는 햇빛 속에서 관람할 수 있다.

〈넹페아〉가 걸린 전시실은 두 곳 모두 관람객이 넘쳐났다. 인원을 제한해서 들여보내고 있었지만 소용없는 듯했다. 워낙 사람이 많다 보니

오랑주리 미술관의 모네 전시실(1실).

일행끼리 소곤소곤 나누는 귀엣말 소리가 합쳐져 점점 소란스러워졌다. 출입구 쪽에 서 있는 관리 요원이 눈을 크게 뜨고 손가락을 입에 갖다 대며 '실롱스'를 외친다. 조용히 하란다. 어수선한 분위기가 거슬리긴 했지만 관람객들은 아랑곳없이 대작을 바라보며 사뭇 진지했다.

　1실에는 〈아침〉, 〈일몰〉, 〈구름〉, 〈녹색 그림자〉가, 2실에는 〈버드나무 두 그루〉, 〈아침, 늘어진 버드나무 1, 2〉, 〈나무 그림자〉가 설치되어 있다. 두 전시실을 오가며 총 여덟 부분으로 구성된 그림을 보는 동안 날카롭게 곤두선 신경이 누그러지고, 마음엔 잔잔한 환희의 물결이 일렁

오랑주리 미술관의 모네 전시실(2실).

였다. 맵싸한 아침 공기를 담은 하늘, 은은한 빛을 반사하는 연못의 수면, 그 위로 떨어지는 가는 실타래 같은 버드나무 이파리, 그리고 수면에 어리는 정원의 물그림자…… 이것은 백내장으로 시력을 잃어가던 화가가 마지막으로 그려낸 꽃의 우주였다. 이미 형태는 중요하지 않았다. 화가가 사랑한 보라색과 녹색이 녹아내리듯 뒤섞이는 거대한 화면에선 색채의 교향곡이 울려 퍼지는 듯했다.

모네가 〈냉페아〉라고 이름 붙인 나머지 그림들을 모두 '수련'이라 부른다고 해도 오랑주리의 벽화만은 '냉페아'로 불러야 한다고 외치고 싶

다. 〈넹페아〉에는 모네가 지베르니에서 보낸 40년 세월의 추억이 하나하나 님프가 되어 관람객들을 마법에 빠트리기 때문이다.

일찍이 초현실주의 화가 앙드레 마송은 이곳을 "인상파의 시스티나 성당"이라며 극찬했다. 또 다른 화가 아메데 오장팡은 1931년에 〈넹페아〉를 보고 너무나 감동한 나머지 경의를 표하려고 모자를 벗었다. 나도 모자를 쓰고 있었다면 그와 똑같이 했을 것이다. 〈넹페아〉는 그렇게 백 년이 지난 오늘까지도 여전히 우리를 감동시키며 새로운 신화를 써내려가고 있었다.

백전백패하더라도 다시 시작!

많은 사람들이 인상파 화가들의 화사한 그림을 사랑한다. 하지만 인상파 화가들 중에서 초지일관 인상파의 미학을 발전시키고 끝까지 인상파였던 화가는 정녕 모네뿐이다. 모네에게 그림은 언제나 빛과 색채, 시간과 다투는 치열한 시합이었다. 화가는 한순간 나타난 빛과 색을 최대한 빨리 붙잡으려 했다. 그러나 다음 순간 그것은 이내 사라지고 또 다른 빛과 색채가 나타났다. 사실 모네는 이 백전백패의 대결을 몹시 힘들어했다. 결과물에 만족하지 못해서 한꺼번에 그림을 수십 점씩 태워버리기도 했다.

특히 '물의 정원'을 그리면서부터는 항상 지는 이 시합에 더욱 집착

하면서 마음의 평화를 잃고 괴로워했다. 당시 모네가 화상 폴 뒤랑뤼엘 Paul Durand-Ruel에게 보낸 편지는 지금 봐도 애가 탄다.

내가 이 작업에 너무 빠져 있다는 사실을 압니다. 연못과 그곳에 비친 풍경은 이제 집착이 되었습니다. 하지만 지금 강렬하게 느끼는 이것을 꼭 그리고 싶습니다. 그것 때문에 내 힘은 서서히 빠져나갑니다. (……) 이런 노력으로 뭔가를 이루기 바라면서 다시 시작할 뿐입니다.●

하지만 모네를 최후의 인상파로, 또 인상파 화가들의 수장으로 만든 건 역설적이게도 그를 몹시도 괴롭힌 '물의 정원'이 아닐까?

화가 혹은 작가라고 할 때 우리는 '집 가家' 자를 쓴다. 독자적인 경지, 즉 일가一家를 이뤘다는 뜻을 품고 있기 때문이다. 화가畵家 모네는 지베르니에서 자신의 예술, 나아가 인상파의 일가를 이루었다.

나는 이제 그를 진정한 '그린 섬'이라고 부르고 싶다. 정원의 꽃도 예술도 그의 손에서는 더할 나위 없이 풍성하게 피어났기 때문이다. 천창을 통해 들어오는 빛의 무리에 둘러싸여 〈넹페아〉와 함께 가슴 벅차게 행복했던 오후가 천천히 흘러갔다. 나와 함께 이곳에 있는 모든 이들이여, 모네에게 경배를!

● 바네사 가비올리 외, 『모네』, 이경아 옮김, 예경, 2007년, 174쪽에서 재인용.

10

고흐의
빛 속으로
한 걸음 더

고흐의 길

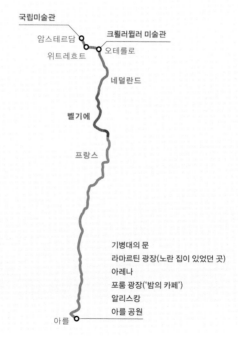

국립미술관

크뢸러뮐러 미술관

암스테르담

오테를로

위트레흐트

네덜란드

벨기에

프랑스

기병대의 문
라마르틴 광장(노란 집이 있었던 곳)
아레나
포룸 광장('밤의 카페')
알리스캉
아를 공원

1291.3km

아를

언제부턴가 나무를 보면 빈센트 반 고흐(1853~1890년)의 꽃나무 그림을 그 위에 겹쳐 보곤 한다. 몇 해 전 겨울에 들렀던 남해에서도 그랬다. 보리암 뒤쪽의 금산에서였다. 차갑고 푸른 겨울 하늘로 가지를 뻗어 나가는 나무 한 그루를 찍었는데, 며칠 후 다시 그 사진을 보니 '저 헐벗은 나뭇가지에 꽃만 피면 딱 그 그림이겠구나' 싶었다. 고흐의 〈꽃 핀 아몬드나무〉처럼 말이다.

나도 모르는 사이에 고흐의 그림과 비슷하게 구도를 잡고 사진을 찍다니, 그토록 고흐의 그림이 내 마음에 새겨졌던가. 하긴 독자로서 고흐의 편지를 읽었고, 번역자로서 그동안 영어로 출간된 고흐의 책도 어

빈센트 반 고흐, 〈꽃 핀 아몬드나무〉, 캔버스에 유채, 73×92cm, 1890년, 반 고흐 미술관, 암스테르담.

지간히 검토했으며, 심지어 편집자로서 고흐에 관한 책을 만들기도 했다. 그 무렵엔 〈꽃 핀 아몬드나무〉만은 꼭 원작을 보고 싶다는 소망을 품었었다.

그럼에도 이번 여행에서 고흐의 발자취를 밟아보겠다는 마음이 딱히 절실하지는 않았다. 그에 관해 무언가 새로운 걸 알아내거나 쓰는 게 가능하기나 할까?

그러나 떠나기 직전에 여행 기간을 일주일 더 늘리면서 네덜란드와 벨기에를 포함시켰더니, 암스테르담의 반 고흐 미술관을 빼놓을 수 없게 되었다. 반 고흐 미술관을 일정에 포함시키자 그곳만큼이나 고흐의 작품이 많다는 크뢸러뮐러 미술관도 놓칠 수 없었다. 그럼 아를에도 가야지. 수정, 수정, 수정! 여행 계획을 왕창 고치고 나니 고흐를 만난다는 어떤 설렘이 뭉게뭉게 피어올랐다.

그런데 암스테르담에 도착했을 때는 반 고흐 미술관이 문을 닫은 상태였다. 사실 반 고흐 미술관은 그 전해 가을부터 공사 중이었고 주요 작품들만 암스테르담의 에르미타슈 미술관 별관에서 전시하고 있었다. 이제 막 공사가 마무리되어 일주일 동안 도로 작품을 옮기고 5월 1일에 다시 문을 연다는 것이다. 그 날짜면 브뤼셀에 넘어가 있을 테니 이는 곧 〈꽃 핀 아몬드나무〉를 볼 수 없게 되었다는 뜻이다. 반 고흐 미술관 대신에 불과 며칠 전에야 다시 문을 연 네덜란드 국립미술관을 온전히 볼 수 있다는 것만으로도 운이 좋다고 애써 위로했다.

하르먼스 판레인 렘브란트, 〈유대인 신부〉, 캔버스에 유채, 121.5×166.5cm, 1665~1669년.

반 고흐 미술관을 놓치고 오테를로로

십여 년을 기다린 재개관에 주말까지 겹쳐서 인산인해를 이룬 국립미술관에는 고흐가 지극한 사랑과 존경을 보내며 "마법사 중 제일가는 마법사"라고 상찬한 렘브란트의 그림들이 있다. 그중에서 고흐가 유독 아낀 〈유대인 신부〉가 애틋하게 다가왔다. "이 그림 앞에서 마른 빵 부스러기만 먹는다 해도 내 삶의 십 년은 기꺼이 바치겠다"며 열렬한 애정을 표현한 그 작품이다. 그림 자체에서 은은히 배어 나오는 빛이 따스했다. 빛 안에서 손을 붙잡고 있는 부부를 오랫동안 바라보았을 고흐를 떠올려본다. 언제나 혼자였던 고독함을 벗어나 따뜻한 가정

을, 또 예술가의 공동체를 꾸리길 바랐던 고흐에게 〈유대인 신부〉는 얼마나 간절한 꿈처럼 다가왔을까?

이미 한 차례 바람을 맞았지만 고흐를 만나러 가는 길에는 여전히 넘어야 할 산이 많았다. 데 호헤 벨루베^{De Hoge Veluwe} 국립공원 안에 있는 크뢸러뮐러 미술관에 가기로 한 날은 네덜란드에서 보내는 마지막 날이었고, 당시에 나는 마르그리트의 집에 머물고 있었다.

서둘러 여장을 챙겨 현관 앞으로 갔더니 마르그리트가 기다리고 있었다. 그새 정이 많이 든 마르그리트에게 보답할 날이 영영 없을까 봐 살짝 슬픈 인사를 하고 작별의 포옹을 나눈 후 현관문을 나섰다. 버스 정류장으로 걸어가면서 마르그리트의 집을 잠깐 돌아보니, 여전히 현관문 앞에 그녀가 서 있었다. 나는 얼른 들어가라는 표시로 그녀에게 손을 흔들어주고 나서 다시 걸었다. '안녕, 마르그리트. 다시 꼭 만날 수 있기를……'

버스에서 내려 위트레흐트 중앙역에 도착했는데, 어제까지도 멀쩡하던 짐 보관용 로커에 '이용 금지' 스티커가 붙어 있다. 오늘이 네덜란드 국경일인 여왕의 날(매년 4월 30일)이라 연휴를 맞은 시민들이 몰려올 터여서 테러를 예방(?)하기 위한 조처란다. 암스테르담에서 크뢸러뮐러 미술관에 가려면 기차와 버스를 갈아타고도 국립공원 입구에서 자전거를 타고 달려야 한다고 했다. 갑자기 현기증이 일었다. 이 많은 짐을 메고 지고, 나는 과연 도착이나 할 수 있을까?

미술관 홈페이지에서 알려준 대로 위트레흐트를 출발해 에더 바허

닝헌Ede-Wageningen 역에 내려 버스로 갈아타기로 했다. 한적한 간이역이라 로커가 있을 리 만무했다. 머리색이 빨간 역무원에게 미술관에 다녀올 테니 짐을 맡아달라고 통사정을 해봤지만, 역무원은 안타깝지만 규정상 그럴 수는 없다고 했다. 역 앞의 정류장에서 버스를 타고 15분 후에 오테를로 로톤드에 내렸다가 다시 버스를 타고 십여 분 후 버스에서 내렸다. 그나마 자전거는 타지 않고 걸어서 갈 수 있다는 게 다행이라면 다행이었다.

타라스콩으로 걷는 화가처럼

크뢸러뮐러 미술관의 표석은 야트막했다. 봄을 맞아 새 이파리를 틔우는 생명의 탄생을 숨죽여 기다리는 숲을 방해하지 않겠다는 듯, 숲 안쪽으로 난 조붓한 오솔길에 나란히 세워져 있었다. 새소리만 간간이 들리는 오솔길을 덜거덕덜거덕 캐리어를 끌며 배낭과 카메라 가방까지 메고 걷자니 진땀이 났다. 그런 나를 옆에서 누가 보며 혀를 끌끌 차는 것 같았다.

고흐의 그림 〈타라스콩을 향해 길을 걷는 화가〉가 떠올랐다. 이젤을 엎은 화구 가방을 등에 짊어지고 오른손에도 또 다른 가방을 들고서 왼팔에는 분명 캔버스일 듯한 꾸러미를 끼고 지팡이까지 든 화가 고흐. 싱그러운 공기로 꽉 찬 숲길을 홀로 걷는 나의 행색이 어딘지 그와

빈센트 반 고흐, 〈타라스콩을 향해 길을 걷는 화가〉, 캔버스에 유채, 1888년.

닮았다는 생각이 들었다. 그래도 그는 요란하게 덜컹대는 캐리어를 끌지는 않았으니, 이 조용한 숲에서 민망하지는 않았으리라.

〈타라스콩을 향해 길을 걷는 화가〉는 원래 독일의 마그데부르크 Magdeburg 문화역사 박물관에 소장되어 있었지만, 제2차 세계대전 중에 폭격으로 사라져 지금은 볼 수 없는 그림이다.[*] 하지만 원작이 소실되었다는 안타까움보다 고흐가 겪어야 했던 고난이, 그럼에도 꺾을 수 없었던 그림을 향한 그의 열렬한 애정이 고스란히 드러나서 애틋한 마음이 더 크다. 특히 황금빛 밀밭과 초록의 들판, 나무에서 떨어진 무수한 노란 잎사귀들 사이에 길게 드리운 그의 검은 그림자는 고흐의 안

[*] 제2차 세계대전 당시 히틀러와 나치가 은닉한 문화예술 유물을 추적하고 있는 모뉴멘츠맨 재단The Monuments Men Foundation은 나치가 미술품을 숨긴 오스트리아 알타우세 소금 광산에서 사라진 미술품 목록(1945년 4월 12일자)에 이 작품을 포함시켰다. 이것이 사실이라면 이 작품은 당시에 불타지 않고 지금까지 어딘가에 숨겨져 있을지도 모른다.

타까운 최후를 암시하는 듯 불길한 여운이 느껴진다. 저 밀짚모자 아래에 보이지 않는 그의 얼굴에는 구슬땀이 흘렀을 테다. 고흐는 기차도 버스도 타지 않고 저 무거운 짐을 이고 지면서 20킬로미터 거리나 되는 아를과 타라스콩 사이를 신들린 듯 걸어서 누비고 다녔다.

크뢸러뮐러 미술관까지 오는 내내 짐을 내려놓지 못해서, 편리한 문명의 이기를 제대로 이용하지 못해서 내심 억울해하고 허둥대던 내 모습이 갑자기 부끄러워져 식은땀이 흘렀다.

크뢸러뮐러 미술관, 대자연을 품다

요즘 세상에 거리는 더 이상 문제가 아닙니다. 미술관 관객은 이 훼손되지 않은 장엄한 대자연 속에서 도시에서와는 완전히 다른 방식으로 예술 작품을 경험하게 될 것입니다. 특히 난해한 추상미술에 담겨 있는 정신을 이해하고자 할 때는 고요한 가운데 몰입해야 하니까요. 데 호헤 벨루베 국립공원의 대자연과, 높이보다는 대지에 밀착해 널찍이 자리 잡은 앙리 반 데 벨데의 건축 디자인의 결합은 어떤 희생을 치르더라도 지켜야 할 대단한 가치를 지니고 있다고 생각합니다.

이 미술관의 설립자인 헬레네 크뢸러뮐러가 1932년 10월 21일에 남긴 메모다. 이곳에 와보고서야 그녀의 탁월한 선견지명에 절로 고개가

자연의 일부처럼 자리 잡은 크뢸러뮐러 미술관.

끄덕여진다. 크뢸러뮐러 미술관은 말 그대로 '자연과의 조화'라는 미술관의 가치를 오롯이 구현하고 있었다. 물론 이곳까지 오느라 미술관에 들어가기도 전에 이미 녹초가 된 나는, "거리는 더 이상 문제가 아니"라는 헬레네의 말에 백퍼센트 동감할 수는 없었다. 하지만 그녀의 취지는 충분히 헤아릴 수 있었다. 숲 속에 파묻힌 듯 야트막한 단층 미술관이 눈에 들어오자 나도 모르게 '아!' 하고 두 손을 모았으니 말이

다. 벨기에 아르누보를 대표하는 디자이너이자 건축가인 앙리 반 데 벨데Henry van de Velde가 완성한 본관에 연이어 증축한 전시 공간은 마치 물 흐르듯 자연스럽게 이어지고, 여기에 현대 조각 작품들이 듬성듬성 자연의 일부처럼 자리 잡은 조각 공원까지 조성되어 크뢸러밀러 미술관은 한껏 몸을 낮춘 채 거대한 자연 속에 안겨 있는 듯했다.

돌아온 빈센트, 돌아온 봄

다행히 미술관 로커에는 짐을 맡길 수 있어서 한시름 덜었다. 모든 짐을 내려놓고 홀가분해지니, 비로소 미술관 구석구석이 눈에 들어왔다. 유리와 자연 채광을 활용한 미술관의 개방적인 구조가 무척 마음에 든다. 크뢸러밀러 미술관은 고흐의 유화 90점과 소묘 180점을 소장해 '제2의 반 고흐 미술관'이라고 불린다. 고흐 외에도 19세기 말부터 20세기 초에 등장한 미술 사조를 한눈에 일별해볼 수 있을 만큼 웬만한 작품들은 이곳에 모두 모여 있는 듯했다. 게다가 조각 공원은 미니멀리즘을 비롯한 20세기 후반의 작품들과 21세기의 최신 작품들까지 포괄하고 있어 키 큰 나무들 사이에서 조각 작품을 하나하나 찾아내는 재미가 있었다.

버라이어티 공연에서 가장 핫한 주인공은 맨 나중에 등장하듯이 고흐의 그림이 있는 전시실은 20세기 초에 등장한 작품들을 모두 훑어본

^위 자연 채광을 최대한 활용한 크뢸러뮐러 미술관 실내.
^{아래} 《돌아온 빈센트》전시 풍경.

후에야 겨우 다가갈 수 있다. 전시실의 위치만으로도 이 미술관이 초창
기부터 고흐의 그림을 핵심 컬렉션으로 여겼다는 것을 짐작하게 한다.
때마침《돌아온 빈센트^{Vincent Is Back}》라는 제목으로 그의 프랑스 시기
(1886~1890년)의 그림들을 모은 전시가 열리고 있었다. 얼마 전까지 같
은 제목으로 진행된 전시의 1부는 고흐의 네덜란드 시기의 그림들을

공개했다고 한다.

이제야 내 그림 여행의 운이 슬슬 풀리는 걸까. 고흐의 네덜란드 시기의 그림들은 아무래도 봄보다는 가을이나 겨울에 제격이니 말이다. 스산한 가을이나 추운 겨울에 이곳에 도착했더라면, 사색적이며 경건한 그의 네덜란드 시기의 그림들에 더 끌렸을 것이다. 하지만 생명의 기운이 꿈틀대는 이 기적의 봄에는 화사한 그림들이 어울린다. 계절의 흐름을 고려해 작품을 교체해서 전시하는 미술관의 기특한 판단에 특급 칭찬을 해주고 싶다.

고흐의 프랑스 시기 하면, 아를에서 그린 그림들이 우선 떠오른다. 인상파의 환한 빛이 들어오기 시작한 차분한 파리 시기의 그림들도 매력 있지만, 〈해바라기〉 같은 '인생 작품'은 모두 아를 시기의 그림이다. 가장 이른 봄에 꽃망울을 터트리는 아몬드 꽃처럼, 고흐는 이른 봄에 아를에 도착하고 나서 드디어 자기 길을 찾았다. 그는 여동생 빌헬미나에게 보낸 편지에 이렇게 적었다.

　　내가 늙고, 추해지고, 고약해지고, 병들고, 가난해질수록, 나는 더욱 멋지게 구성된 눈부시게 빛나는 색채로 보복하고 싶다.(1888년 9월)●

아를에 도착한 1888년 2월, 마지막 추위에도 어김없이 피어난 꽃을 담은 과수원과 꽃나무 그림 시리즈는 그 '보복'의 시작이었다. 아를에 오기 전까지 고흐의 그림에 끈질기게 따라붙은 어두운 색조는 이제

● 이자벨 쿨, 『I van Gogh: 반 고흐가 말하는 반 고흐의 삶과 예술』, 권영진 옮김, 예경, 2007년, 12쪽.

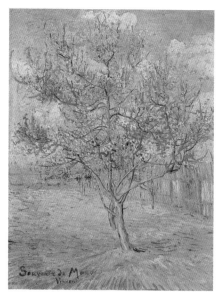

빈센트 반 고흐, 〈꽃 핀 복숭아나무〉, 캔버스에 유채, 73×59.5cm, 1888년.

더 이상 찾아보기 힘들다. 〈꽃 핀 복숭아나무〉도 그해 봄 아를에서 완성됐다. 네덜란드에서 그림을 가르쳐준 모브 선생의 부음을 전해 듣고 고흐는 이 그림을 그의 가족에게 보냈다. 하늘나라로 떠난 스승에게 가장 화사한 꽃을, "아를에서 그린 가장 좋은 그림"●을 바치고 싶었던 그의 갸륵한 마음이 떠올라 이 그림을 볼 때마다 뭉클해진다. 〈밤의 카페테라스〉, 〈씨 뿌리는 사람〉, 〈석양의 버드나무〉처럼 아를의 작열하는 태양빛을, 그가 그토록 흠모한 렘브란트의 노란빛을 담은 그림들까지 눈에 담고 나니 마음은 벌써 태양이 이글거리는 아를에 있는 듯했다.

● 이자벨 쿨, 같은 책, 88쪽.

아를의 빗속에서

크뢸러뮐러 미술관을 다녀온 뒤, 당장이라도 아를로 달려가고 싶었지만 정작 아를에 도착한 건 그로부터 거의 한 달이 지난 뒤였다. 네덜란드를 떠난 뒤에는 파리를 거쳐 오스트리아, 이탈리아, 스페인까지 두루 화가들의 발자취를 좇다가 5월 말에야 남프랑스의 마르세유에 도착했기 때문이다.

마르세유를 떠나 아를로 향할 때부터 날이 흐렸는데 기차 안에서 기어이 비를 보고 말았다. 연간 3백 일 이상이나 '파란 하늘'을 볼 수 있다는 이 지역에 하필이면 비 오는 날 오다니. 더구나 아를 역 안에 있는 관광안내소에는 '개인 사정으로 오늘만' 닫는다는 안내문만 달랑 붙어 있고 문은 굳게 잠겨 있었다. 썰렁한 역 구내에서 나는 전투를 시작하기도 전에 무기를 빼앗긴 병사처럼 허탈하고 소침해졌다.

아를에 처음 발을 디딘 반 고흐 순례자에게 정말 너무한걸, 하며 투덜대다가 나처럼 처음 아를에 도착했을 반 고흐를 떠올렸다. 따뜻한 남쪽 나라를 상상하며 아를에 도착했는데, 웬걸 눈 덮인 풍경을 마주했다는 고흐도 지금의 나처럼 당황스러웠을까. 하지만 눈이 왔다고, 비가 온다고, 관광안내소가 닫혔다고 되돌아갈 수는 없다. 역사 바깥에서 구시가지를 가리키는 화살표 방향으로 순례자처럼 걸어가기 시작했다. 이미 그림 여행을 시작한 지 한 달여가 지나고 있는 터라, 나의 행색은 그야말로 순례자와 다름없었다.

고흐는 1888년 2월부터 1890년 5월에 인근 생레미의 정신병원으로 떠날 때까지 2년 남짓한 시간을 아를에서 지냈다. 고흐의 아를 시기는 뒤늦게 발동이 걸린 '리즈 시절'의 시작이자, 예술가들의 공동체를 일 구겠다는 높은 이상이 이내 가장 깊은 나락으로 추락한 때이기도 하다. 동생 테오의 주선으로 가까스로 아를에 내려온 고갱과 불화를 빚다가 벌어진 끔찍한 '귀 자해 사건'의 현장도 이곳이다.

이 시기의 고흐는 이카로스를 닮았다. 꿈을 향해 활활 타올랐지만 결국 이루지 못하고 쓰라린 좌절을 맛본 고흐는 그 시간들을 어떻게 버텼을까? 화사하고 눈부신 색채가 절정으로 치닫는 그의 그림은 말이 없다. 하지만 추락으로 생을 마친 이카로스와는 달리 고흐는 운명에 굴복하지 않고 계속 그림을 그렸다. 오늘은 그의 행적을 따라다니며 이때 탄생한 그림들을 생생하게 느껴보고 싶다. 고흐에게 창작 의지를 불어넣은 뜨거운 태양이 지금은 모습을 감췄을지라도 말이다.

세차게 쏟아지던 비는 걸어가는 동안 점차 빗줄기가 가늘어졌다. 아를이 서서히 나에게 문을 열어주는 듯했다. 그렇게 십 분쯤 걸었더니 육중한 원통형의 돌기둥이 내 앞에 나타났다. 과거에 아를 구시가지를 둘러싼 성벽의 북쪽 문, 일명 '기병대의 문Porte de la Cavalerie'이다. 그 옆에는 아를 역 관광안내소에서 꼭 손에 넣고 싶었던 아를 지도가 세워져 있었다. 아를 구시가가 이곳에서 시작된다는 뜻이다. 지도에는 '아를의 문화유산'을 노랑, 파랑, 초록, 빨강 네 가지 색의 점으로 구분했다. 반 고흐의 흔적이 남은 장소들은 노란색 점으로 표시했고, '반 고흐의

1 기병대의 문. 2 기병대의 문에서 바라본 아를의 구시가지 입구.

3 아를의 문화유산 표지판. 4 아를의 구시가지 곳곳에 있는 '반 고흐의 길' 엠블럼.

길'이라는 이름이 붙었다. 파란색 점은 고대의 유적, 초록색 점은 중세
의 유적, 빨간색 점은 르네상스와 고전주의 시대의 유적을 표시한 경로
다. 고색이 창연한 아를의 역사가 한눈에 들어온다. 이 네 가지 길은 장
소에 따라 흩어졌다가 겹쳐지기도 했다.

'반 고흐의 길' 엠블럼은 무거운 화구를 등에 메고 발 아래로 긴 그림

자를 드리운 사나이다. 마치 〈타라스콩을 향해 길을 걷는 화가〉의 뒷모습 같다. '반 고흐의 길'은 포룸 광장의 '밤의 카페'부터 랑글루아 다리까지 열 군데이다. 아를 시는 1990년에 고흐 타계 백주년을 맞아 '노란 사나이' 표식을 박고, 그와 관련한 그림을 소개하는 안내판을 설치했다. 지도를 훑어보고 나니 내가 가야 할 길이 뚜렷이 보여서 안심이 됐다. 한 달 가까이 매일 걸어 다녔고 산속에서 길을 잃기도 했으니, 이 정도 빗속에서는 충분히 걸어갈 수 있다며 애써 마음을 추스렀다.

노란 집은 사라지고

마침 기병대의 문 근처에는 고흐의 〈노란 집〉에서 본 라마르틴 광장이 있다. 그 옆으로 〈론 강 위로 별이 빛나는 밤〉에 등장하는 론 강이 흐른다. 120여 년이 지나는 동안 변한 것도 변하지 않은 것도 있었다. 고흐가 1888년 5월부터 세 들어 살면서 고갱이 도착하기를 손꼽아 기다린 그 '노란 집'은 제2차 세계대전 중에 폭격을 맞아 사라졌다. 고흐의 꿈과 이상, 열망과 좌절이 서린 그 집은 이제 그림에서만 존재한다.

한편 라마르틴 광장은 건재했다. 그림의 배경에서 흰 연기를 뿜으며 기차가 지나가던 선로 아래의 굴다리도 그대로였다. 서늘한 밤의 정취가 가득한 〈론 강 위로 별이 빛나는 밤〉의 그 론 강은 비 오는 날 오전에 봐서인지 특별히 아름답지도 낭만적이지도 않았다. 보이지 않아도 좋

고흐의 노란 집이 있던 자리.

은 것들까지 공평하게 비추는 태양이 넘어가고, 캄캄한 밤에 달빛과 별빛이 저 강물을 희미하게 비춰준다면 고흐가 보았던 그 분위기가 살아날지도 모르겠다.

기병대의 문에서 뻗어가는 길을 곧장 걸으면 단번에 시선을 사로잡는 아레나로 이어진다. 로마 콜로세움의 축소판 같은 이 아레나는 아를 일대가 로마 제국의 속주였던 1세기에 세워졌는데 지금은 투우, 오

흐린 날의 론 강(위)과 고흐의 〈론 강 위로 별이 빛나는 밤〉(아래).

페라, 연극 등 각종 이벤트가 열리는 장소로 쓰인다. 당시에도 이곳에
선 투우 시합이 열렸는지 고흐는 투우를 보려고 모여든 남녀노소를 고
갱처럼 짙은 윤곽선을 강조한 형식으로 그렸다.

　정문 입구에는 투우를 비롯해 각종 이벤트를 알리는 포스터가 잔뜩
붙어 있었다. 요즘에도 투우가 열리는 모양이었다. 한 번도 투우를 보
고 싶다는 마음이 든 적이 없었는데, 멍하니 포스터를 보고 있자니 이

상하게도 투우가 보고 싶어졌다. 소들이 뿔을 맞부딪히며 피를 철철 흘리면 열기로 한껏 달아오른 군중이 고흐의 그림에서처럼 두 팔을 벌리고 소리를 지를까? 고흐는 투우장에서도 오로지 사람에게만 관심이 있었던 모양이다. 하긴 그의 심성으로는 서로 싸우는 소를 그리긴 힘들었을 것이다.

지금도 투우가 열리는 아를의 아레나와 그 앞에 세워진 고흐의 〈아레나〉 그림 패널.

그림이 창조한 카페

아레나에서 오른쪽 길로 접어들어 〈밤의 카페테라스〉의 배경이 된 포룸 광장에 닿았다. 소슬한 바람이 기분 좋게 불어올 것만 같은 초가을의 푸른 밤을 배경으로 램프 불빛처럼 노랗게 타오르던 그 카페는 아직 영업을 준비하는 중인지, 비가 온 탓인지 한가했다. 테라스에 나

고흐가 〈밤의 카페테라스〉를 그린 포룸 광장의 '밤의 카페'.

와 있는 탁자와 의자가 그림에서보다 훨씬 많은 것이 금세 눈에 띈다. 아를 시내 중심가라서 안 그래도 사람들이 많이 오가는 거리에 고흐의 유명세까지 더해져 이곳을 찾은 관광객이라면 꼭 들러야 할 필수 관광 코스가 된 듯했다.

거리를 향해 얼굴을 내민 해바라기처럼 노란 차양 안쪽으로 역시 노란색으로 칠해진 벽을 보며 문득 궁금해진다. 고흐가 이 카페를 그릴 당시에도 벽과 차양이 노란색이었을까? 아를에 머물 때 고흐는 이미 압생트 중독으로 황색시증을 앓고 있었다. 지금까지 〈밤의 카페테라스〉를 도판으로 볼 때마다 노란 가스등 불빛 아래에 있으니 벽이 노랗겠지, 황색시증 때문에 더 노랗게 보였을까, 라고 짐작했을 뿐 원래부터 이 벽이 노란색이었을 거라고는 생각해보지 않았다. 노란색의 벽과 차양은 고흐의 그림대로 다시 칠해진 것일까?(나중에 확인해보니 '밤의 카페'는 1990년에 고흐 서거 백주년을 맞아 아를 시 재단장 사업을 할 때 다시 생긴 카페였다. 그의 그림 속 카페 모습 그대로). 흔히 화가들이 세상을 그린다고 하지만, 때로는 그들이 그린 그림이 현실을 창조하기도 한다.

알리스캉, 삶과 죽음의 갈림길에서

뒤늦게 찾아 들어간 시내의 관광안내소에서 '반 고흐의 길' 지도를 구입했다. 운 좋게 지도를 쥐고 나니 다리에도 힘이 들어간다. 호기롭

게 시가지 외곽의 랑글루아 다리를 찾아 나섰다. 하지만 끝내 다리는 찾지 못했고 다시 인정사정없이 내리꽂히는 빗속을 헤매기만 했다(구입한 지도에 표기된 다리의 위치가 오류였다는 건 아를을 떠난 뒤에 알았다). 뜸하게 버스나 자동차가 지나갈 뿐 방향을 물어볼 사람조차 눈에 띄지 않았다. 상상하고 싶지 않은 일이 벌어지고 있었다. 정신병원을 퇴원한 뒤 아를에서 자신이 머물 집 한 칸도 찾을 수 없었던 고흐와 낯선 고장에서 폭풍우 속에 길을 헤매는 여행자는 어딘지 닮은 구석이 있다.

한참을 헤매다가 알리스캉에 도착했다. 1888년 10월에 고갱이 아를에 도착하고 난 후 두 화가는 여기서 함께 그림을 그렸다. 고흐는 알리스캉을 여러 점 그렸다. 그중에서 고갱처럼 윤곽선을 강조한 그림이 표지판에 들어가 있었다.

알리스캉은 지금의 아를이 '아렐라테Arelate'로 불리던 로마 시대부터 조성되기 시작한 묘지이다. 로마 말기에는 묘지 면적이 상당히 넓어져 명실상부한 '죽은 이들의 도시'가 되었고, 중세에는 서유럽에서 가장 유명한 묘지였다. 하지만 근대화가 시작되면서 공장 부지로 철도 부지로 이쪽저쪽 떨어져 나가고, 고갱과 고흐가 이곳을 그렸을 무렵에는 남은 데가 이 길과 그 언저리뿐이었다.

길 양쪽에 로마 시대의 석관이 남아 있었다. 고흐의 그림에서 본 길 끝의 로마네스크 양식의 성당도 그대로였다. 내가 좋아하는 고흐의 〈알리스캉의 가로수 길〉에서는 나무가 하늘로 더 높이 치솟았고 마지막 남은 생명의 기운을 불사르듯 노랗고 붉게 물들어 있었다. 하지만 지

왼쪽 알리스캉의 석관들과 고흐의 그림 표지판.

오른쪽 빈센트 반 고흐, 〈알리스캉의 가로수 길〉, 캔버스에 유채, 91.7×73.5cm, 1888년, 개인
소장.

금은 초록이 짙은 계절이라 그림 속의 정취를 느껴보기는 힘들었다. 게
다가 그림에서는 모자를 쓴 남자와 양산을 든 여인이 드문드문 산책하
는 길이지만, 오늘은 고양이 한 마리만 어슬렁거릴 뿐 비 오는 날의 알
리스캉은 으스스하고 을씨년스러웠다.

〈알리스캉의 가로수 길〉에서 고흐는 과장된 원근법으로 지상의 길
과 하늘 길을 내고, 소실점에서 두 길이 자연스럽게 만나도록 그렸다.
알리스캉의 정체는 결국 삶과 죽음이 만나는 곳이란 뜻일까? 석관조
차 풍경이 되는 그 길이 너무나 평화로워서 야릇하게 뭉클했다.

산티아고 데 콤포스텔라로 향하는 순례길 중 하나인 아를 길의 출발점.

　오솔길 앞에서 파란 바탕에 노란 줄이 조개껍질처럼 뻗은 표식을 발견했다. 조개껍질은 순례자의 상징이다. 스페인의 산티아고 데 콤포스텔라로 향하는 프랑스의 여러 갈래 순례길 중 하나인 아를 길chemin d'Arles의 출발점이 바로 이곳 알리스캉이었다.

　중세의 순례자들은 여기서 죽은 이들에게 기도를 바치며 피레네 산맥 너머로 8백 킬로미터에 이르는 성지에 도착하기까지 안전을 염원했다. 그들은 '죽은 자들의 도시'인 암울한 묘지에서 거룩한 성지를 향하는 순례길을 시작하며 어둠에서 빛으로, 속세의 고락에서 벗어나 순결한 삶으로 나아갔으리라.

고통과 쓸쓸한 노력

알리스캉을 떠나 고흐가 〈아를 공원 입구〉를 그린 공원으로 향했다. 그곳에는 고흐가 세상을 떠나고 한참 후에 세워진 날개 달린 남자상이 서 있었다. 곳곳에 구멍이 뚫린 날개를 단 이 남자는 태양으로 질주하다 추락한 이카로스다. 아를에서 추락하듯 떠나간 고흐가 자동으로 떠올랐다. 그가 "그 불쌍하고 가련한 사람들의 고통과 쓸쓸한 노력"(1882년 9월 고흐의 편지)이라고 적은 편지도 생각났다. 나는 그 문구를 "그 불쌍하고 가련한 빈센트의 고통과 쓸쓸한 노력"이라고 바꿔보고 싶다. 하지만 이 역시도 그에게 나의 감정을 투영하는 부질없는 허상일지도 모른다. 그는 고통 속에서도 쓸쓸한 노력을 결코 멈추지 않았고, 오로지 있는 힘껏 속도를 더해 다만 추락할 뿐이었다.

아를 공원 입구에 세워진 고흐의 그림 표지판.　　　이카로스 조각상.

내가 아를에 있는 시간 동안 끝끝내 태양은 얼굴을 드러내지 않았다. 아를 공원을 마지막으로 나는 힘차고 끈질기게 달라붙는 비를 피해 쫓기듯이 엑스로 향하는 버스에 올랐다. 그런데 한참 빗속을 달리던 버스 스피커에서 난데없이 영화 〈플래시댄스〉(1983년)의 주제곡 〈Flashdance What a Feeling〉이 흘러나왔다. 이 곡을 남프랑스의 시골 버스에서 듣게 되다니. 세차게 내리는 비를 원망하던 나는 어느새 흥얼흥얼 이 노래를 따라 부르고 있었다. '인생은 가까이서 보면 비극이고 멀리서 보면 희극'이라더니, 속없는 내 모습에 피식 웃음이 나왔다.

한나절 만에 신발 속까지 흠뻑 젖어버린 나는 언젠가 꼭 그의 〈구두〉 그림 앞에 서고 싶다고 생각했다. 구두의 주인이 누구인가 하는 논쟁 따위는 상관없다. 평생을 떠돌며 살다가 비로소 오베르쉬르우아즈에

빈센트 반 고흐, 〈구두〉, 캔버스에 유채, 45.7×55.2cm, 1888년, 메트로폴리탄 미술관, 뉴욕.

서 안식을 얻은 고흐의 신발이든, 아를에서 생을 마쳤을 늙은 농부 파상스 에스칼리에의 구두이든 그의 '고통과 쓸쓸한 노력'이 깃든 구두를 보고 싶다.

아를에 첫발을 내딛으며 상상했던 따뜻한 햇살 대신에 흰 눈이 내려 화들짝 놀랐을 고흐도, 고흐의 그림처럼 황금빛으로 반짝이는 아를을 기대했지만 폭우 속을 걸어야 했던 나도, 평생 쓸쓸한 노력을 다했을 가난한 농부도, 그 누구든 고통과 환희, 절망과 희망 사이에서 아슬아슬하게 줄타기하며 각자의 길을 계속해서 걸을 뿐이다.

고흐의 길이 나를 통과했듯이 미래의 누군가에도 이 길이, 각자의 삶이 이어지리라. 〈구두〉 그림은 꼭 그렇게 말해주는 것만 같았다.

11

길 위의 화가

세잔의 길

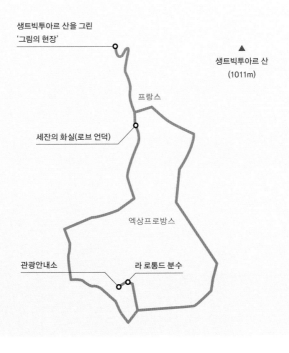

생트빅투아르 산을 그린
'그림의 현장'

▲
생트빅투아르 산
(1011m)

프랑스

세잔의 화실(로브 언덕)

엑상프로방스

관광안내소

라 로통드 분수

8.6km

이번 그림 여행에 폴 세잔(1839~1906년)을 리스트에 넣긴 했지만, 프랑스에 도착하고서도 나는 여전히 망설이고 있었다. 차라리 세잔을 잘 몰랐다는 게 맞을지도 모르겠다. 엑상프로방스에서 태어나 그곳에서 세상을 떠난 화가, 근대 회화의 아버지, 후기인상파의 대표적인 화가, 정물화와 풍경화를 많이 그린 화가……. 내가 아는 세잔은 그 정도가 전부였다. 게다가 나는 그의 그림에 특별한 감정을 품어본 적이 없었다. 말하자면 내게 세잔은 '글'로는 이해가 되지만, 눈과 가슴에 흔적을 남긴 화가는 아니었던 것이다.

1904년 가을, 파리 그랑팔레에서는 제2회 살롱도톤Salon d'Automne 전시가 열렸다. 살롱도톤은 보수적인 살롱 전시에 반발해 당시로서는 전위적인 신진 작가들이 대거 참여한 전시였다. 그해 전시장의 방 하나는 온통 세잔의 작품 31점으로 채워졌다. 세잔으로서는 생애 처음으로 대대적인 전시를 한 것이다. 당시에 방 하나를 온통 차지할 수 있었던 화가는 퓌비 드 샤반, 오딜롱 르동, 오귀스트 르누아르, 그리고 앙리 드 툴루즈 로트레크뿐이었다. 세잔과의 만남을 책으로 남긴 화상 앙부르아즈 볼라르는 세잔이 당시 인상파들이 열렬히 흠모한 퓌비 드 샤반의 방 바로 옆을 차지한 것에 감격해하며 『앙시클로페디 콩탕포렌L'Encyclopédie Contemporaine』 10월 25일자에 실린 비평가 베네딕트 렐리아Benedict Lélia의 글을 기록해두었다.

무슈 세잔은 대비를 이루는 색채와 문제적인 드로잉을 선보였는데, 그

제2회 살롱도톤 전시회의 세잔의 방.

는 우리가 절대로 이해할 수 없는 화가다. 그가 새로운 화파에 불러일으킨 열정은 우리에게 영원히 수수께끼로 남을 것이다.

아마도 그날의 기적이 아니었다면, 내게도 세잔은 영원히 수수께끼로 남을 뻔했다.

<맹시 다리>가 불러낸 세잔의 감각

기적은 예기치 않게 찾아왔다. 모네를 찾아 지베르니에 다녀온 다음 날이었다. 5월 초의 파리는 상쾌한 봄바람이 기분 좋게 뺨을 어루만지

2019년 화재가 나기 전의 노트르담 대성당.　　노트르담 대성당의 출입문 장식.

고 이름 모를 색색의 꽃들이 그윽한 향기를 뿜어내고 있었다. 시테 섬
에 자리한 노트르담 대성당의 뾰족탑과 커다란 출입문의 미려한 쇠 장
식에 잠깐 한눈을 팔았다가 건너야 하는 다리를 여러 번 지나쳤다. 왼
쪽 차도 건너편에는 제각각 다른 색으로 칠했지만 희한하게도 오묘한
조화를 이루는 상점들이 늘어서 있었다. 그 안으로 불쑥 들어가고픈
충동을 가까스로 누르며 마침내 그곳까지 갔다.

　　루브르 박물관과 함께 파리 미술관의 대명사, 인상파의 전당으로 불
리는 그곳, 오르세 미술관이 코앞이다. 매표소 앞에 장사진을 이루고
있는 관람객들을 뒤로하고, 나는 의기양양하게 파리 미술관·박물관
의 하이패스인 '파리 뮤지엄 패스'를 들고 출입문 쪽으로 들어섰다.

　　이 미술관의 백미인 인상파 작품들은 5층에 자리 잡고 있다. 전시된

관람객의 줄이 길게 늘어선 오르세 미술관.　　미술관 5층에 있는 대형 시계.

그림 하나하나마다 관람객이 수십 명씩 몰려 있었다. 전시장 어디를 가
도 인파를 피할 방법은 없었다. 이곳에는 그동안 내가 만들었던 여러
미술책 속에 등장한 그림의 원작이 수두룩했다. '이 그림은 사진이랑
별 차이가 없군. 이 부분은 사진에서는 잘 안 보이던 거네? 어머, 르누아
르가 작곡가 바그너를 그렸구나!' 마음속으로 끝없는 물음표와 느낌
표를 찍어가며 걸음을 옮기다 보니 어느덧 세잔의 그림 앞에 섰다.
　　웬만한 서양미술사 개설서에 어김없이 등장하는 〈사과와 오렌지〉를
비롯해 그의 작품이 여러 점 걸려 있었다. 세잔의 푸른색이 이렇게 아
름다웠나 싶어 새삼 놀란 〈푸른 화병〉, 은회색으로 빛나는 〈생트빅투
아르 산〉이 눈에 띄었다. 흔히 마티스를 '색채의 마술사'라고 하지만 세
잔의 색도 그에 못지않았다. 직접 본 세잔의 색은 세련되고 고상했다.

1 폴 세잔, 〈푸른 화병〉, 캔버스에 유채, 61×50cm, 1889~18908년.

2 폴 세잔, 〈사과와 오렌지〉, 캔버스에 유채, 74×93cm, 1899년경.

3 폴 세잔, 〈생트빅투아르 산〉, 캔버스에 유채, 65×95cm, 1890년경.

하지만 이날 내가 세잔을 다시 보게 된 결정적인 그림은 따로 있었다. 그리 크지 않은 화폭이 온통 초록으로 아우성치는 〈맹시 다리〉였다. 내가 미처 몰랐던 새로운 세잔의 세계가 그곳에 펼쳐져 있었다. 다리 아래로 흐르는 물은 마치 일순간 멈춘 듯 숨죽이고, 거울 같은 수면 위로 둥근 아치와 직선의 나무다리, 쭉쭉 뻗은 초록의 나무들이 고스란히 비치고 있었다. 나뭇잎 사이로 서늘한 바람이 한 줄기 불어와 햇빛을 받은 나뭇잎이 순간 까르르 웃는 것 같았다.

다리는 어떤가? 붉은빛이 도는 베이지색과 어두운 회녹색이 명확

폴 세잔, 〈맹시 다리〉, 캔버스에 유채, 58.5×72.5cm, 1879년경.

한 형태를 이루며 벽돌과 목재의 견고한 느낌까지 온전히 전해준다. 화면에 가득히 퍼지는 맑고 산뜻한 초록의 기운 속에서 나는 마치 그 다리 앞에 서 있는 듯했다. 세잔의 말대로 "자연과 직접 접촉해서 자신만의 것을 되살린다"는 게 이런 느낌일까. 세잔의 '느낌'이 내게도 전해지는 것만 같았다. 뭉클한 감동이 밀려왔다. 그것은 판에 박힌 풍경이 아니라 오로지 세잔이 느끼고 감각한 숨 쉬는 풍경이었다. 세잔의 그림을 보고 감동하는 순간이 내게 찾아오다니, 기적과도 같았다.

〈맹시 다리〉를 보고 난 뒤로, 글로 익힌 화가가 아니라 정말로 내 마음을 두드리는 화가로서 세잔을 만나게 되리라는 기대가 솟아났다.

엑상프로방스의 아이콘, 세잔

'세잔의 고장' 엑상프로방스에 도착한 건 5월 말이었다. 인상파의 그림 속에서 그토록 뜨겁게 타오르던 남프랑스의 태양은 아직 열기를 머금지 않아 찬란하기만 했다. 햇빛 때문인지 창밖으로 보이는 바위산들은 붉은 기운이 희미하게 느껴지는 베이지색을 띠고 있었다. 바위산뿐만 아니라 모든 사물이 햇빛 때문에 제 빛깔을 잃고 바랜 것 같았다. 오르세 미술관에서 보았던 〈생트빅투아르 산〉의 은회색은 눈이 온 풍경일지도 모른다고 생각했는데, 어쩌면 이런 찬란한 햇빛 속에서 고고하게 빛나는 산의 색깔일 수도 있겠다 싶다.

버스가 엑스에 도착하자 시내 진입로의 양옆에 마치 촛대처럼 하늘로 가지를 뻗치고 있는 나무들이 나를 향해 인사하는 것 같았다. 이 가로수의 줄기도 은회색이다.

엑스는 세잔이 살았던 19세기 말에도 인구 3만 정도의 소도시에 불과했다. 과거 프로방스 제1의 도시라는 영예를 누린 이곳은 현재 대학과 주교구, 지방법원의 소재지로 그나마 옛 명성을 유지하고 있다. 적어도 엑스의 구도심은 세잔이 세상을 떠난 지 백 년이 더 지났는데도 크게 바뀌지 않은 듯했다. 그것이 오히려 마음을 편하게 했다. 지금보다 훨씬 보수적이었던 19세기 말에, 파리에서도 이해받지 못한 세잔의 그림을 이런 작은 고장에서 받아들이기란 쉽지 않았으리라.

사실 세잔은 말년에 찾아온 인정과 성공을 버거워했을 정도로 평생을 몰이해와 질시 속에서 살았다. 엑스 사람들이 끝내 인정하지 않았던 화가 세잔이 이제 이 도시의 명판을 역사에 아로새기며 수많은 관광객을 불러모으는 주인공이 되었다는 사실이 아이러니하다. 현재 엑스에는 눈길 닿는 데마다 세잔의 이름이 붙어 있다. 이 고장의 보배나 다름없으니 공치사를 확실하게 해준다는 느낌이 든다. 적당히 활기차고 느긋한 쿠르 미라보Cours Mirabeau 거리를 장식한 플라타너스가 무심하게 그림자를 드리운다.

관광안내소는 엑스의 아이콘인 라 로통드La Rotonde 분수 근처에 있다. 거기서 '세잔의 발자취'라는 리플릿을 받아 들고 나왔다. 세잔의 화실에 가려면 쿠르 미라보 거리를 바라보았을 때 왼쪽에 있는 엑스 구

1 라 로통드 분수와 그 뒤로 보이는 쿠르 미라보 거리. 2 담벼락에 붙은 폴 세잔 거리의 표지판.
3 세잔의 아틀리에로 가는 길의 표지판. 4 길바닥에 붙어 있는 말발굽 모양의 세잔 동판.

시가지를 벗어나야 한다. 한적한 언덕 기슭에 위치한 화실로 가는 길
에도 '세잔의 발자취' 리플릿 속 장소들이 간혹 눈에 띈다. 이런 장소들
앞에는 대부분 말발굽 모양(세잔의 이름 앞 글자 C를 의미한다)의 동판
이 여러 개 붙어 있다. 이 동판이 가리키는 길 저편으로 등이 구부정한
세잔이 터벅터벅 걸어가는 뒷모습이 보이는 것 같다. 어느새 그림자가
훌쩍 길어진다. 세잔의 화실부터 얼른 가야 했다. 폴 세잔 거리^{avenue Paul}
^{Cézanne}로 방향을 잡고 발걸음을 재촉했다.

상속 부자가 지은 너무나 검소한 화실

1901년 세잔은 엑스 시가지 북쪽에 있는 로브 언덕에 땅을 사서 스스로 설계도를 그리고 건물을 짓도록 했다. 세잔이 엑스에서 활동할 당시에 이 언덕 위의 화실은 시내에서 떨어진 외딴집이었을 것이다. 하지만 현재는 세월의 변화를 말해주듯이 그 주위에 많은 건물들이 들어섰다.

세잔은 화실의 2층에 남쪽으로 낸 창을 통해 엑스 시내를 내다보았다고 했는데, 지금은 그가 화실 앞에 심은 나무들이 높이 자라 시내가 보이지 않는다. 세잔이 살아 있을 땐 시내와 떨어진 물리적인 거리로 외딴집이었고, 지금은 우거진 나무 때문에 외딴집이 되었다. 이러나저러나 로브 화실은 외따로 있을 운명이었던 모양이다.

화실은 마치 시간이 머무는 우물처럼 깊고 조용했다. "고립된 생활, 이것만이 내게는 가장 적합한 삶이죠"[*]라고 한 화가의 하소연은 괜한 말이 아니었다. 이곳에 하루 종일 있으면 매사에 긍정적인 쾌활한 사람도 한 번쯤은 고독한 처지를 푸념할 듯하다.

방문객을 위한 안내 리플릿과 굽이 달린 접시 위에 과일이 놓여 있는 작은 탁자가 반쯤 열린 현관 안으로 살짝 보인다. 언뜻 세잔의 정물화를 떠올리게 하는 기분 좋은 연출이다. 탁자를 가운데에 두고 오른쪽으로 난 계단을 통해 2층으로 올라갔다. 1886년에 은행가인 아버지가 세상을 떠나며 막대한 유산을 남긴 덕분에 세잔은 하루아침에 부자가 되었

● 폴 세잔 외, 『세잔과의 대화』, 조정훈 옮김, 다빈치, 2002년, 206쪽, 세잔의 말 재인용.

세잔의 로브 화실.

다. 그런데 상속 부자가 된 화가가 지은 화실치고 이 로브 화실은 검소한 수도자의 방보다 조금 나은 정도에 불과하다. 세잔에게 아버지의 유산은 부유하고 안락한 삶의 보장이라기보다 돈 걱정 없이 그림에만 전념할 수 있는 삶의 안전 장치였나 싶다.

완벽주의 화가를 그대로 닮은 화실

화실은 회색으로 칠한 벽 때문에 금욕적인 분위기가 더욱 짙게 느껴졌다. 세잔은 빛이 불필요하게 반사되는 것을 막으려고 벽을 회색으로

칠했다. 그는 창문으로 쏟아지는 빛의 양을 커튼으로 가려서 조절하는 것으로는 부족하다고 생각했을 것이다. 벽에 부딪히는 반사광까지 계산한 것이니, 세잔이 얼마나 세심하고 철두철미한 사람인지 짐작하게 한다.

서쪽 벽면을 가로지르는 선반 위에는 그의 정물화에 등장하는 낯익은 컵, 물병, 설탕 그릇, 손잡이가 달린 단지, 석고상이 놓여 있다. 탁자 위에서 가만히 썩어가고 있는 오렌지와 사과가 눈길을 끈다. 관람객의 안내를 맡은 자원봉사자는 여기에 놓인 실제 과일에서 썩은 부분이 커지면 교체해준다고 한다. 실제보다 더 실제 같은 과일 모형을 놓아두면 때마다 교체하는 수고로움을 덜 수 있을 텐데 굳이 진짜 과일을 놓아둔 배려가 고맙다. 세잔의 탁자에서 천천히 썩어가는 사과와 오렌지는 예나 지금이나 똑같은 모습으로 소멸해갔을 것이다.

세잔이 대답해줄 수는 없지만 아마도 그는 '시간의 흐름'을 가장 손쉽게 화면에 담을 수 있기에 정물화에 매료되었던 건 아닐까. 그가 원한 대로 꼼짝 않고 오랫동안 아무 말도 하지 않은 채 말이다. 〈맹시 다리〉가 나에게 쥐어준 세잔으로 가는 열쇠는 바로 그 '시간성'이었다. 세잔의 정물화에는 풍경화와 마찬가지로 '시간'이 흐르고 있다는 걸 이제야 깨닫다니. 썩은 사과의 교훈은 그렇게 컸다.

남쪽 창문 옆의 벽면에는 그의 외투, 우산, 지팡이도 그대로 걸려 있어 지금이라도 세잔이 나타날 것만 같다. 이젤 옆에서 끊임없이 세잔의 작품을 보여주는 평면 모니터와 관람객의 동선을 제한하는 보호선을

로브 화실 2층. 화가의 작업실.

제외한다면. 하지만 이 모니터에서 세잔의 작품을 계속 보여주지 않았다면 그림에 등장한 그릇과 조각상, 과일을 제대로 확인할 수 없었을 것이다. 세잔의 정물화에서 모델이 된 기물들을 하나하나 찾아내며 다정한 눈인사를 보내다 보니, 보물찾기처럼 흥미진진했다.

북쪽 창을 등진 서랍장을 열어보았다. 폭은 넓고 깊이는 얕은 서랍 안에는 세잔이 보낸 여러 장의 편지가 들어 있었다. 컴퓨터의 키보드를 찍는 데 익숙한 내게 필기체로 쓴 알파벳은 도대체 알아볼 수 없는 '외계어' 같았다. 그러나 무슨 글인지 알 수는 없어도 펜에 잉크를 찍어가며 친구 모네의 안부를 묻고, 후배 화가 에밀 베르나르에게 자기 그림을 찬찬히 설명하고, 아들 폴에게 물감과 붓을 부탁하는 늙은 화가를 충분히 떠올려볼 수 있었다. 서랍장에는 편지 외에도 여러 점의 사진과 지갑, 잉크병, 휴대 가능한 소형 스케치북, 그가 물었던 담배 파이프가 담겨 있어서 남몰래 세잔의 세계를 훔쳐보는 기분이 들었다.

화실을 나와서 정원을 돌아보았다. 1906년 10월 15일, 세잔은 비를 맞고 그림을 그리다가 길거리에서 쓰러진 채로 발견되어 수레에 실려 왔다. 그는 고열 때문에 절대 안정을 취하라는 의사의 만류도 뿌리치고 그다음 날 아침 화실에 나왔다. 그때 정원사 발리에를 정원에 앉혀 놓고 그림을 그렸다고 한다. 그로부터 며칠 후 세잔은 병상에서 일어나지 못하고 결국 세상을 떠났다.

사람들이 떠난 정원에서, 고열에 시달리며 떨리는 손으로 붓을 들었을 세잔을 생각했다. 덩그러니 놓인 빈 의자가 쓸쓸하다.

왼쪽 폴 세잔, 〈정원사 발리에〉, 캔버스에 유채, 65.4×54.9cm, 1906년, 테이트 모던, 런던.
오른쪽 빈 의자가 쓸쓸해 보이는 로브 화실의 정원.

로브 언덕에서 바라본 생트빅투아르 산

저 옛길은 로마 시대의 길이지. 이런 로마의 길들은 언제나 좋은 자리를 잡고 있다네. 그중 하나를 따라가보세. 로마인들은 풍경을 보는 감각이 훌륭하다네. 어느 방향이든 그림이 되니 말일세.[●]

세잔의 그림을 보고 엑상프로방스를 찾은 페터 한트케가 생트빅투아르 산을 오르다 바라본 풍경에 설레며 인용한 세잔의 말이다. 세잔이 조아생 가스케Joachim Gasquet라는 이 지역 출신의 시인과 나눈 대화에서 나온 말이라고 한다. 나는 한트케가 인용한 이 말에 세잔이 생각한

● Paul Cézanne etc., ed. Michael Doran, *Conversations with Cézanne*, Berkeley: Univ. of California Press, 2001, p.118.

그림에 대한 정의가 담겨 있다고 생각했다. 세잔의 작품을 볼 때마다 떠올리게 되는 '길, 보다, 풍경' 같은 키워드를 제대로 연결하게 되면 세잔에게 좀 더 바짝 다가갈 수 있을 것 같았다.

　로브 화실이 문을 닫는 시간이 가까워지자 안내원은 그때까지 남아 있던 관람객들을 모두 대문 밖으로 내몰았다. 그러고는 폴 세잔 거리를 따라 언덕배기로 올라가면 세잔이 생트빅투아르 산을 그린 '그림의 현장Terrain des Peintres'에 닿는다고 귀띔해준다.

　세잔이 그린 생트빅투아르 산 그림은 유화와 수채화를 합쳐서 87점에 이른다. 내가 책에서 자주 보곤 했던 생트빅투아르 산 그림은 주로 1890년대에 그려진 것들이다. 사다리꼴을 닮은 산의 정상이 그림 중앙에서 높다랗게 솟구치고 화면의 양쪽으로 어깨를 늘어뜨린, 그 넉넉한 품 안에 군데군데 나무가 우거지고 간간히 붉은 지붕이 고개를 내미는 그런 그림들이다. 세상의 모든 것을 끌어안은 듯 너그러운 이 산 앞에 서면 언제나 고독했던 세잔이라도 잠시나마 산에, 그림에 마음을 놓았을 것 같다.

　이런 그림들은 엑스 중심가에서 동쪽에 있는 톨로네Le Tholonet로 이르는 또 하나의 '세잔의 길La Route Cézanne' 쪽에서 그렸다. 20킬로그램에 육박하는 화구를 등에 짊어지고 이 길을 자주 걸어 다녔다고 해서 이제는 그의 이름이 붙은 길이다.

　오늘은 그 길이 아니라 폴 세잔 거리를 따라 걷는다. 길 오른쪽으로 멀리 정상이 유달리 뾰족한 산이 보인다. 그림의 현장은 구불구불한 언

왼쪽 세잔이 생트빅투아르 산을 그린 현장으로 올라가는 계단.
오른쪽 세잔 그림의 복제화들로 둘러싸인 언덕 위의 평지.

덕길을 따라 군데군데 사이프러스나무와 노랗고 붉은 꽃송이가 달린
떨기나무로 곱게 단장한 계단과 비탈을 올라야 닿는다. 코끝에 스치는
나무의 향기가 싱그럽다. 언덕 꼭대기의 평평한 땅에 이르니 세잔 그림
의 복제화들이 울타리처럼 빙 둘러서 있는 게 눈에 들어온다.

　이 생트빅투아르 산 그림들은 화실을 짓고 난 뒤 1902년부터 1906년
사이에 여기 로브 언덕에서 그린 것들이다. 실물 크기의 패널 아홉 개
가 눈에 들어오자 나는 그제야 뒤를 돌아보았다. 생트빅투아르는 언덕
길을 오를 때 오른쪽으로 멀리 보이던 바로 그 산이다. 바로 앞에 보이
는 짙은 초록의 구릉 뒤로 세잔의 뮤즈인 회백색의 생트빅투아르 산이

신기루처럼 서 있었다. 이곳 로브 언덕에 서서 보니 산은 아까보다 훨씬 더 가까이 다가왔다.

세잔도 이곳에서 오래오래 산을 바라보았을 것이다. 그는 "화가는 모델을 잘 관찰하고 그것을 정확하게 느껴야 한다"[●]고 믿었다. 그래서 몇 달이든 한자리에 머물며 처음에는 오른쪽에서 왼쪽으로 다음에는 왼쪽에서 오른쪽으로 각도를 달리하여 산의 다양한 생김새를 이모저모 살펴보았다. 또한 세잔은 "재능이란 일상에서 마주치는 것들에 늘 새로운 감정을 품는 능력"[◆]이라고 말했다. 이 산 앞에서 지구 역사의 첫날을 꿈꾸어본 그이기에, 밤이 되어서야 산에서 눈길을 거두던 그이기에 입 밖으로 낼 수 있는 말이었다.

화가가 소년 시절의 친구인 에밀 졸라와 엑스를 쏘다니며 보았을 생트빅투아르 산부터, 이미 등이 굽어 화구를 이고 지고 오르는 것조차 힘들었을 노년에 바라본 생트빅투아르 산까지, 그토록 오랫동안 바라보고 또 바라본 산은 그의 그림 속에서 영원의 이미지로 남았다.

그의 산 그림 패널과는 좀 떨어진 곳에 이곳에서 그림을 그리던 세잔의 사진이 담긴 패널이 서 있다. 이젤을 앞에 두고 고개를 돌려 생트빅투아르 산을 바라보는 모습이다. 그와 같은 각도로 서서 앞에 이젤이 서 있다고 상상하며, 산과 상상의 이젤을 번갈아보았다. 다행히 주변엔 아무도 없어서 나의 팬터마임 같은 동작이 쑥스럽지 않았다.

그러고 보니 앞서 본 아홉 점의 산 그림은 공통점이 있다. 산과 하늘, 그 아래의 나머지를 나누는 수평에 가까운 선이 화면을 구획하고 있다

● 폴 세잔 외, 『세잔과의 대화』, 244쪽, 에밀 베르나르에게 보낸 편지에서 재인용.
◆ 위의 책, 86쪽, 세잔의 말 재인용.

로브 언덕에서 그림을 그리던 세잔의 사진이 담긴 패널.

는 점이다. 이 그림들 이전에 그린 생트빅투아르 산이 풍요로운 숲이 우거진 모습이라면, 이 로브 언덕에서 그린 생트빅투아르 그림은 산 아래로 보이는 집이나 나무들이 거의 사라져 색채 얼룩처럼 보인다. 결국 산과 화가만 남은 것일까. 그렇다면 그가 말한 대로 "끝없이 무한한 색채로 덮여 있는 느낌으로 그림과 하나가 된 순간"에 도달한 것일까. 그것은 효율과 경제 논리로 시간과 노력과 마음을 계산해서는 결코 다다를 수 없는 경지임이 분명했다.

　해가 넘어가며 시시각각 빠르게 색깔을 바꾸는 생트빅투아르 산을 바라보며 드디어 세잔을 만났다는 실감에 가슴이 저릿했다. 그 산이 특별히 아름다워서가 아니었다. 한 화가가 '그림의 올바른 길'을 찾는

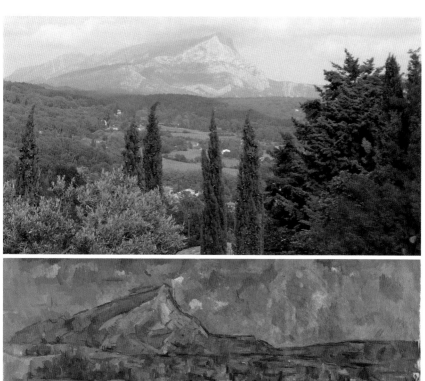

위 로브 언덕에서 바라본 생트빅투아르 산.

아래 폴 세잔, 〈생트빅투아르 산〉, 캔버스에 유채, 57.2×97.2cm, 1902~1906년, 메트로폴리탄 미술관, 뉴욕.

데 투신해 결국 이 산자락에 안겨 세상을 떠날 때까지, 오로지 그림에만 전념했던 외로운 투쟁의 현장이기 때문이었다.

길 위의 화가

로브 언덕을 내려와서 엑스 관광안내소 앞에 세워진 세잔의 동상 앞에 섰다. 이 동상은 '세잔의 발자취'의 출발점이 되는 지점으로, 갖가지 그림 도구를 메고 길을 나서는 세잔을 찍은 사진을 참조해 제작했다고 한다. 지팡이를 짚고 다시 길 위에 나선 그를 바라보며, '길, 보다, 풍경'이라는 단어를 다시 곰곰 생각해 보았다. 어쩌면 열쇠는 내가 놓치고 있는 고대 로마 제국에 있는지도 몰랐다. 로마 제국에서 여기 엑스로 이어진 길, 그리고 생트빅투아르 산. 오르세 미술관의 〈맹시 다리〉에서 느꼈던 세잔의 감각이 다시 떠올랐다. 순간의 시간성을 단단하게 붙잡는 그 감각, 생트빅투아르 산은 그렇게 길 위에서 아름다운 흔적이 되었던 것이다.

엑스 관광안내소 앞에 서 있는 세잔의 동상.

세잔에게 '풍경'은 고대로부터 지금까지 이어진 역사이자 지구의 첫 날이며 온 우주였을지 모른다. 그는 평생 길 위의 화가로 살았고, 그의 예술은 새 시대 새로운 미술의 길이 되었다. 입체파의 창시자 피카소는 세잔을 두고 "나의 유일한 스승, 우리 모두의 아버지와 같다"고 했다. 후배들에게 그는 정말로 생트빅투아르 산 같은 존재가 되었다. 그들의 그림 속에 무수히 남은 그의 흔적들이 모두 다 생트빅투아르였다.

늘 이어지는 '길' 위에 이젤을 펼치고서 매일매일 새롭게 보는 마법 같은 재능으로 생트빅투아르의 순간순간을 87번이나 붙잡은 남자. 숲 속에 좁게 난 길을 따라 홀로 걸었던 세잔을 이제 나는 근대 회화의 아버지가 아니라 '길 위의 화가'로 먼저 기억할 것이다.

12

원하는 건
하늘, 바다,
저무는 해

시냐크의 길

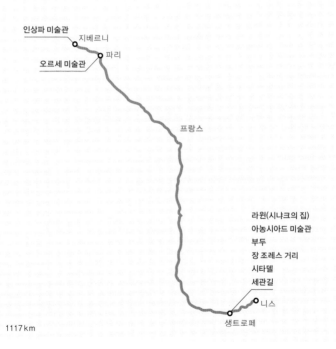

인상파 미술관
지베르니
파리
오르세 미술관

프랑스

라원(시냐크의 집)
아농시아드 미술관
부두
장 조레스 거리
시타델
세관길
니스
생트로페

1117 km

어떤 화가의 회고전을 본다는 건 그가 누구이건 참으로 가슴 뻐근한 일이다. 하지만 어설프고 어딘지 머뭇거리는 듯한 초기작부터 느긋하고 원숙한 말기작까지, 한 화가의 주요 작품들을 한자리에 모아 보여주는 전시장을 헤집고 다니는 건 솔직히 녹록지 않다. 그래도 세월의 흐름을 보여주는 그림을 따라가다 보면 화가가 사랑한 주제나 사물을 새삼 알게 되고 그가 천착한 문제에 동참하면서 어느덧 그의 삶과 작품 세계에 부쩍 가깝게 다가서는 걸 느끼게 된다. 그래서 이름은 익숙한데 작품이 뚜렷하게 떠오르지 않는 화가의 회고전에서 마지막 전시실을 떠날 때는 더없이 기쁨으로 벅차오른다. 이제 나는 진심으로 그의 이름을 부르게 될 것이므로…….

우연히 마주친 시냐크의 회고전

지베르니에서 모네의 가족이 묻혀 있는 마을 끝 교회로 향하는 길에서 폴 시냐크(1863~1935년)의 전시 포스터를 우연히 보았다. 지베르니 인상파 미술관에서 폴 시냐크의 회고전이 열리고 있었다. 하긴 지베르니에 닿기 전에도 유독 시냐크의 그림이 자주 눈에 띄긴 했다. 고흐의 작품을 만나러 갔던 네덜란드의 크뢸러뮐러 미술관에서도 그랬다. 그리 크지 않은 화폭을 가득 채운 맑고 투명한 색점이 뿜어내는 매력이 대단했다. 시냐크의 회고전 포스터 앞에서 요 며칠 동안 유독 시냐크

지베르니 인상파 미술관에서 열린 폴 시냐크의 회고전.

의 그림을 많이 본 건 이 회고전과 만나기 위한 전조였을지도 모른다는 생각이 들었다.

　그럼에도 그때까지 내가 시냐크에 대해 아는 것이라곤 고작 그의 이름 정도였다. 미술사에서 그의 이름에는 과학적인 이론에 입각해 색채를 분할하고 색점을 찍는 방식으로 그림을 그린 신인상파 또는 점묘파라는 꼬리표가 따른다. 하지만 신인상파를 설명할 때에는 으레 점묘법을 창시한 조르주 쇠라의 이름이 먼저 등장하고, 그다음에 그의 이름이 등장한다. 말하자면 그는 신인상파의 2인자인 것이다. 게다가 쇠라에겐 요절한 천재라는 이미지와 함께 엄청난 대작인 〈그랑드자트 섬의

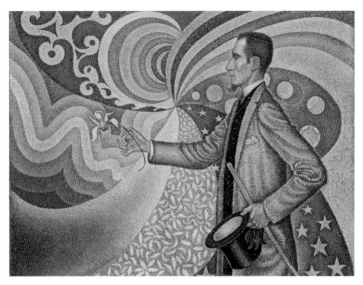

폴 시냐크, 〈펠릭스 페네옹의 초상〉, 캔버스에 유채, 73.5×92.5cm, 1890년, 현대미술관(MoMA), 뉴욕.

일요일 오후〉가 자동으로 따라붙는다. 세계적인 명작의 별칭이라 할 이른바 '교과서' 그림인 것이다.

신인상파에 쇠라가 드리운 그림자가 너무 큰 탓일까? 서양미술사를 나름대로 공부했다고 생각했지만 〈펠릭스 페네옹*의 초상〉 말고는 시냐크의 작품 중에 뚜렷하게 기억나는 게 없었다. 정작 시냐크의 작품보다도 만약 모네가 지금 살아 있다면 자기 집 코앞에서 열리는 이 전시를 어떻게 생각했을지가 더 궁금했다. 사실 이 둘 사이가 그다지 좋았다고는 볼 수 없다. 1886년 제8회 인상파 전시회에 쇠라와 시냐크가 참

● 신인상파라는 용어를 창시했으며 시냐크의 아나키스트 동지였던 미술 비평가.

여하면서, 이들의 점묘법에 적대적인 모네, 르누아르, 시슬레 같은 인상파의 터줏대감들이 전시를 보이콧하는 초유의 사태가 벌어졌다. 결국 이 전시는 인상파의 마지막 전시가 되었고, 그들은 뿔뿔이 흩어져 각자의 길을 걸었다.

그로부터 백여 년이 흐른 지금, 자신과 다른 노선을 걸었던 시냐크의 그림을 본다면 모네는 여전히 시큰둥하게 등을 돌릴까? 아니면 이제는 너그러운 웃음을 지어줄까? 지베르니의 주인공인 모네를 흠모해 화가가 되었지만 생전에는 추상같은 선배에게 냉대받은 시냐크가 21세기에 지베르니에서 모네와 마주친 얄궂은 인연이 흥미로웠다. 나는 모네의 정원만큼이나 정원이 예쁜 인상파 미술관으로 홀리듯 들어섰다.

시냐크, 신인상파의 사도 바오로

2009년에 클로드 모네를 기리며 설립된 인상파 미술관은 주로 인상파의 역사와 이후의 영향에 초점을 맞춰 전시를 여는 곳이다. 이번 전시는 시냐크 탄생 150주년을 기념하는 회고전으로, 제목은《시냐크, 물의 색채》다. 전시장에는 인상파의 영향으로 센 강과 노르망디 지역의 강둑을 그린 초년 시절의 작품부터 남프랑스의 작은 어촌 생트로페에 정착해 지중해 바닷가를 누비며 신인상파를 심화시킨 후기의 작품까지 광범위하게 전시되어 있었다.

폴 시냐크, 〈레장드리, 둑〉, 캔버스에 유채, 65×81cm, 1886년, 오르세 미술관, 파리.

1880년에 모네의 첫 개인전을 보고 화가가 되기로 결심한 시냐크인 만큼 그의 초기 풍경화에서는 인상파의 영향이 노골적으로 드러나 있다. 하지만 그는 1884년에 무심사 미술전람회인 '앙데팡당 전salon des indépendants'에서 쇠라의 작품을 보고 계시와도 같은 충격을 받는다. 쇠라 가 창시한 색채 분할 기법(점묘법)에 완전히 매혹된 시냐크는 이후 인상 파의 후예가 아니라 신인상파의 개척자로 거듭난다.

센 강을 굽어보는 마을 레장드리에서 그린 〈레장드리, 둑〉은 시냐크 가 색채 분할 기법을 처음 적용한 작품이다. 그는 끊임없이 일렁이는 물 의 효과를 표현하는 데 점묘법이 최적이라는 것을 보여주기로 작심한 듯, 작고 섬세한 색점들에 맺힌 물그림자로 평온한 강가 마을의 습윤한 분위기를 제대로 포착하고 있다.

사실 쇠라가 화실에서 고독하게 작품에 매진하다가 때 이른 죽음을 맞은 신인상파의 순교자라면, 시냐크는 끊임없이 여행하며 여러 나라의 화가들과 만나 신인상파의 이론과 기법을 홍보한 신인상파의 사도 바오로라 할 수 있다. 그러고 보면 시냐크의 이름이 폴, 즉 바오로인 것도 우연이 아닌 듯싶다. 그는 특유의 사교성과 개방적인 태도로 아방가르드 화가들과 교류했다. 인상파의 대부로 불리는 카미유 피사로와 고흐는 물론 벨기에의 아방가르드 그룹인 레뱅Les XX까지 그들 모두에게 신인상파의 기법을 전파한 장본인이 바로 시냐크였다.

게다가 그는 「외젠 들라크루아에서 신인상파까지」(1898년)라는 논문을 집필해 색채 표현의 역사적 전개를 정리한 이론가이기도 했다. 이 논문은 20세기에 출현한 야수파, 미래파, 청기사 그룹의 청년 화가들이 잠시나마 점묘법에 빠지게 할 만큼 강렬한 영향력을 발휘했다. 이런 사실들을 알고 나면, 신인상파를 쇠라의 작품으로만 기억했던 나 같은 사람들 혹은 쇠라가 세상을 떠났을 때 신인상파는 끝났다고 성급한 판단을 내린 피사로 같은 이들은 시냐크에게 미안해해야 할지도 모른다.

바다에 매혹된 화가

이번 전시를 통해 시냐크가 항해를 즐기며 바다에 매혹된 사람이었다는 걸 처음 알았다. 전시 제목이 어째서 '물의 색채'가 되었는지, 왜

1 1895년 올랭피아호를 타고 항해 중인 폴 시냐크.

2 테오 반 리셀베르그, 〈올랭피아호를 모는 폴 시냐크〉, 캔버스에 유채, 92.2×113.5cm, 1896년경, 개인 소장.

3 폴 시냐크, 〈석양이 지는 항구〉(생트로페), 캔버스에 유채, 65×61.3cm, 1892년, 개인 소장.

4 폴 시냐크, 〈돛단배와 소나무〉, 캔버스에 유채, 81×52cm, 1896년, 개인 소장.

그가 생트로페에 정착했는지, 그동안 여러 미술관에서 보았던 그의 작품들이 왜 죄다 항구 풍경이었는지, 그 이유를 비로소 알게 됐다. 시냐크는 파리에서 살 때도 여름만 되면 자기 소유의 요트인 올랭피아호를 타고 지중해의 여러 항구를 누볐다. 그러니 바다는 그에게 가장 친숙한 소재였을 것이다.

이 전시회에는 벨기에 출신의 신인상파 화가 테오 반 리셀베르그가 그린 〈올랭피아호를 모는 폴 시냐크〉가 있었다. 화가 시냐크를 그림 속에서 보는 건 처음이었다. '뱃사람 시냐크'는 다소 무뚝뚝한 인상이었지만, 화면 저쪽의 먼 바다를 지긋이 바라보는 그림 속의 그는 늠름하고 여유로워 보였다. 반 리셀베르그는 시냐크가 요트뿐만 아니라 신인상파호의 '선장'으로서 꽤 든든하고 신뢰할 만한 인물이라는 듯 넘치는 동료애로 그림을 그린 것 같았다.

남프랑스로 이주한 이후 확실히 시냐크의 그림은 많이 달라졌다. 색채 분할 기법은 유지하되 파리 시기보다 색점이 점차 커졌고 색채도 대담해졌다. 〈석양이 지는 항구〉, 〈돛단배와 소나무〉에서처럼 크고 넓적한 붓 자국으로 인해 해 질 무렵의 오렌지색, 노란색으로 물든 바다와 돛단배, 짙은 초록색 나무와 붉은 땅이 서로를 돋보이게 한다.

그는 1935년 세상을 떠나기 전까지 줄기차게 항해와 여행에 나섰다. 베네치아, 런던, 로테르담을 다녀와 작품을 남겼고, 1929년부터 1931년까지는 프랑스의 항구들을 그린 수채화 연작도 남겼다(이 연작은 비교적 최근인 2000년에 발견되었다). 남프랑스에 정착한 이후 시냐크의 행보

^위 폴 시냐크, 〈베네치아 대운하 입구〉, 캔버스에 유채, 73.5×92.1cm, 1905년, 톨레도 미술관, 톨레도.

^{가운데} 폴 시냐크, 〈로테르담 항구〉, 캔버스에 유채, 87×114cm, 1907년, 보이만스 반 뵈닝겐 미술관, 로테르담.

^{아래} 폴 시냐크, 〈마르세유의 옛 항구〉, 종이에 연필과 수채, 1931년, 알베르-앙드레 미술관, 바뇰쉬르세즈.

를 보면 그는 여행과 예술의 길이 내내 일치한, 보기 드문 행복을 누린 화가였다.

황금의 섬을 만나다

시냐크의 회고전을 보고 나서 그다음 날 오르세 미술관을 방문했을 때 앞서 본 세잔의 작품만큼이나 인상적인 그림을 만났다. 시냐크보다 더 낯선 이름인 앙리 에드몽 크로스$^{Henry-Edmond Cross}$(1856~1910년)의 〈황금의 섬, 예르 제도〉였다. 신인상파 특유의 색점이 산뜻한 그림이었다. 전체적으로 보았을 때는 빛나는 색채가 돋보였고, 다시 보았을 때는 이 작품의 제목과 어울리는 다채로운 노랑 계열의 색점이 눈에 들어왔다. 화면 아래쪽에 마른 모래를 나타내는 베이지 계열의 점들, 물에 젖어 보라와 파랑의 바닷물에 섞여 들어가 도드라지는 오렌지색에 가까운 점들, 그 위에 먼 바다를 나타내는 파랑과 검정의 점들이 때를 이루고 그 너머로는 굽이굽이 산들이, 또 그 위로 하늘이 이어졌다. 무엇보다 햇빛을 받아 반짝이는 노랑의 색점들이 금가루를 뿌린 듯했다.

분명 과학적인 이론에 따른 배색을 적용했지만, 내게 이 그림은 '삶의 기쁨'이 충만한 감각적인 그림으로 다가왔다. 이지적인 과학에서 출발해 삶의 기쁨을 노래하는 것으로 귀결되는 행복한 아이러니라고 해야 할까? 노을이 긴 옷자락을 거두고 어둠이 내리는 바닷가에서 산들

앙리 에드몽 크로스, 〈황금의 섬, 예르 제도〉, 캔버스에 유채, 59.5×54cm, 1891~1892년.

바람을 맞았던 어느 저녁이 떠올랐다. 그저 그 속에 머물고 싶었다.

이 그림에 관심이 생겨서 나중에 더 찾아보니 크로스는 시냐크와 교류한 사이였다. 류머티즘을 앓았던 그는 1883년부터 남프랑스에서 겨울을 났다. 1891년에는 아예 파리 생활을 정리해 생트로페 근처에 정착했고, 신인상파의 화풍으로 그림을 그리기 시작했다. 그 당시에 크로스가 시냐크를 초청했다. 시냐크를 남프랑스로 불러들인 장본인이 바로 크로스였던 것이다. 이때 크로스가 그리기 시작한 그림이 〈황금의

섬, 예르 제도〉다. 예르 제도는 리비에라 해안에 위치해 생트로페에서 그리 멀지 않다. '황금의 섬'은 리비에라 지역 사람들이 예부터 예르 제도를 가리키던 말이라고 한다.

시냐크가 크로스의 초대에 응해 생트로페에 도착한 게 1892년 5월의 일이니, 크로스는 시냐크와 이런저런 의견을 나누며 이 그림을 그렸을 수도 있겠다는 생각이 들었다. 전날 시냐크의 회고전을 보고 난 뒤라서 더 그렇게 느꼈을까? 화풍으로는 신인상파를, 정치적으로는 아나키즘을 지지했던 두 화가의 이상향이 절묘하게 어우러진 듯한 〈황금의 섬, 예르 제도〉가 나를 생트로페 쪽으로 넌지시 떠미는 것 같았다.

생트로페로 가는 먼 길

그러나 생트로페로 가는 일은 생각보다 쉽지 않았다. 이른 아침부터 서둘러 니스 역에서 기차를 타고 마르세유 방향의 생라파엘로 떠났다. 니스에서 생라파엘까지는 기차로 1시간 10분 정도의 거리다. 생라파엘에서 버스로 갈아타고서 (교통 정체 없이) 다시 한 시간 이상 달려야 비로소 생트로페에 도착할 수 있다. 1892년에 도착해 1896년 가을까지 생트로페에 머문 시냐크는 이미 날씨가 춥고 흐릴 게 뻔한 파리로 돌아가기 싫어서 리비에라 해안선을 따라 동쪽으로 향해 이탈리아까지 도보 여행을 했다는데, 나는 그와 반대 방향으로 가고 있다. 그것도 어제

지나쳐온 생라파엘을 다시 되짚어 가는 참이다.

동선이 이렇게 꼬여버린 건 가이드북을 전적으로 믿어버린 탓이 크다. 책에서는 니스와 생트로페를 오가는 배편이 있다고 했고, 배를 타보는 것도 새로운 경험이 될 것 같아서 마르세유에서 생라파엘을 지나쳐 니스로 곧장 달려왔던 것이다. 그런데 숙소 주인에게 배편을 물어보자, 생트로페로 가는 배는 성수기에만 운행한다며 눈을 동그랗게 떴다. 현지 사정이란 원래 내 뜻대로 되는 게 아니지만 어제 왔던 길을 다시 돌아가야 한다니 너무 허탈해서 웃음이 나왔다.

생라파엘 기차역에서 내려 다시 생트로페로 가는 버스에 올라탔다. 가는 동안에라도 바다를 실컷 보자는 마음으로 왼쪽 창가 좌석에 앉았다. 아침 햇살에 반짝이는 바다는 부글부글 끓어오르는 내 마음은 아랑곳없이 한없이 부드럽고 고요했다. 해 질 녘에 보았다면 크로스의 그림 같은 풍경이 펼쳐질 것 같았다. 결국 니스를 떠난 지 세 시간 만에 생트로페에 발을 들였다.

원하는 건 하늘, 바다, 저무는 해뿐

'생트로페'란 이름이 탄생한 시기는 고대 로마로 거슬러 올라간다. 네로 황제 시대에 피사에서 참수된 순교자인 토르페스의 머리 없는 시체가 배에 실려 이곳까지 흘러들어왔다는 전설에서 비롯됐기 때문이

1892년 올랭피아호를 타고 생트로페로 가는 시냐크(왼쪽)와 시냐크의 집 '라윈'(오른쪽).

다. 생트로페는 이후 남프랑스를 지키는 든든한 요새로 제 역할을 해왔다. 1887년에 기 드 모파상이 지중해 여행기에서 이 고장을 '기쁨이 넘치는 낙원'으로 소개한 후, 생트로페는 수많은 문필가와 예술가 사이에서 영감을 불러일으키는 곳으로 알려졌다.

크로스의 초대에 응한 시냐크는 1892년 이른 봄에 긴 항해를 시작했다. 파리에서 1890년과 1891년에 차례로 세상을 떠난 고흐와 쇠라의 전시회가 마무리된 참이었다. 그는 북부 브르타뉴의 항구를 출발해 해안을 따라 보르도에 도착한 후, 미디 운하를 따라 내려와 5월에야 생트로페에 다다랐다. 가깝게 지내던 화가들을 저세상으로 떠나보내고 상심한 상태로 파리를 떠난 시냐크는 이곳에 도착한 후 어머니에게 이런 편지를 썼다.

만^灣을 둘러싼 황금빛 둑, 작은 해변으로 밀려오는 푸른 파도, 그 뒤로 희미한 모르 산맥이 지금 눈앞에 있습니다. (……) 평생을 그려도 다 못 그릴 것들이 여기에 있네요. 이곳에서 기쁨을 찾았습니다.•

한동안 파리와 생트로페를 오간 시냐크는 곧 마을을 굽어보는 언덕 위의 집을 구입하고 그 안에 화실을 마련했다. 뱃사람답게 그는 이 집을 돛대 꼭대기의 망대를 뜻하는 '라윈^{La Hune}'이라고 불렀다. 라윈으로 들어간 직후 시냐크는 어머니에게 또 이런 편지를 썼다.

내 집과 올랭피아를 정박할 곳만 있다면, 원하는 건 하늘, 바다, 저무는 해뿐입니다.◆

생트로페에 도착해 버스에서 내려 부두 쪽으로 걸어가는 동안 나는 시냐크가 원한 것 중 두 가지, 하늘과 바다에 이미 매료되고 있었다. 어느 쪽이 더 푸른지 내기라도 하듯이 바다와 하늘이 서로 맞닿은 채 쨍 쨍해서, 구겨진 내 마음을 말끔히 다림질해주는 것 같았다. 고작 세 시간 전에 니스의 바다를 뒤로하고 달려온 내게도 생트로페의 하늘과 바다는 특별하게 느껴졌는데, 울적한 마음으로 파리를 떠나 몇 개월 만에 이곳에 도착한 시냐크에겐 얼마나 더 특별했을까. 지금처럼 찬란한 5월의 햇빛 아래에서 그는 지난 세월의 우울과 상심이 모두 휘발되는 해방감을 느꼈으리라. 지금 나는 무엇보다 크로스의 〈황금의 섬, 예르

• Laura McPhee, *A Journey into Matisse's South of France*, Berkeley: Roaring Forties Press, 2006, p.22 에서 재인용.

◆ Laura McPhee, 위의 책, p.27에서 재인용.

제도〉가, 시냐크의 〈생트로페의 부두〉가 현실이 되어 내 눈앞에 있다
는 게 한없이 기쁘다. 그림 속에 있다는 건 이런 감정일까. 시냐크가 말
한 '되찾은 기쁨'이 나에게도 찾아온 것 같았다.

생트로페, 남프랑스의 예술 본거지

아농시아드Annonciade 미술관은 버스 정류장에서 옛 부두로 가는 길목에 자리 잡고 있다. 정문 옆에는 시냐크의 그림에 등장한 생명력 넘치는 파라솔 같은 소나무가 늠름한 보초병처럼 서 있다. 16세기에 수도원의 일부로 지어진 이 건물은 원래 바다에서 사고당한 어부들을 돌보기 위한 병원으로 쓰였다고 한다.* 프랑스 대혁명의 여파로 수도원이 철수한 후 여러 번 용도가 변경되었다가 현재는 미술관으로 사용되고 있다.

미술관은 19세기 말부터 20세기 초까지를 망라한 아방가르드 미술운동에서 생트로페가 담당했던 역할에 초점을 맞추고 있다. 그래서 이곳을 근거지로 활동했거나 거쳐 간 화가들의 작품을 주로 전시한다.

아농시아드 미술관.

● 아농시아드는 영어로 하면 'annunciation', 즉 수태고지란 뜻이니 이름에서부터 미술관의 기원을
 짐작하게 한다.

1922년에 개관하면서부터 전시와 수집 방향이 차별화된 데에는 '앙데 팡당'의 원년 회원으로 1908년부터 줄곧 회장직을 수행하며 미술계의 유력 인사로 활동한 시냐크의 역할이 컸다. 시냐크를 필두로 앙리 에드 몽 크로스, 테오 반 리셀베르그는 생트로페 인근의 풍경을 그려 파리 의 살롱도톤이나 앙데팡당 전시에 소개했다. 그들의 그림을 본 후 앙리 마티스, 앙드레 드랭, 알베르 마르케 같은 후배 화가들이 생트로페와 남프랑스를 방문했을 정도이니, 이들은 한미한 생트로페를 '남프랑스 의 예술 본거지'로 이름을 떨치게 한 장본인들인 셈이다.

시냐크의 논문 「외젠 들라크루아에서 신인상파까지」를 읽고 깊이 감명을 받은 앙리 마티스는 1904년 여름에 이곳에서 신인상파의 기법 을 실험했다. 그가 크로스와 시냐크의 격려를 받으며 여름을 보내고 난 뒤 파리로 돌아가 완성한 작품이 그 유명한 〈호사, 고요, 쾌락〉이다. 이 작품은 마티스가 점묘법을 적용해 그린 작품 중에서 가장 중요한 작품으로 손꼽힌다. 작품의 제목 '호사, 고요, 쾌락'은 보들레르의 『악 의 꽃』에 수록된 시 「여행에의 초대」에서 따왔다. 사람들을 쾌락으로 이끄는 상상 속 마을을 노래한 이 시의 한 구절을 작품의 제목으로 정 하면서, 마티스는 그해 여름의 풍요로웠던 시간을 떠올렸을 듯하다.

1905년 앙데팡당전에서 이 작품을 본 시냐크는 곧장 작품을 구입했 고 라윈의 식당에 오랫동안 걸어두었다. 그는 식사할 때마다 이 그림을 보면서 마티스가 점묘파를 이끌 전도유망한 후배 화가라고 생각했을 까. 적어도 자신을 뛰어넘어 야수파의 거두로 후세에 알려지리라고는

앙리 마티스, 〈호사, 고요, 쾌락〉, 캔버스에 유채, 98×118.5cm, 1904년, 오르세 미술관, 파리.

상상하지 못했으리라. 현재 오르세 미술관에 걸려 있는 이 그림은 야
수파의 '출발점'으로 기록되고 있다.

황홀한 색채의 판타스마고리아

시끌벅적한 옛 부두 옆의 중심가와는 달리 아농시아드 미술관은 딴
세상처럼 한적했다. 생트로페를 그린 시냐크의 작품들에는 그가 사랑
한 바다와 하늘, 노을이 가득하다. 시냐크가 남프랑스에 머물면서 색

점의 크기가 커진 이유를 이곳에 와보니 알 것 같았다. 미세한 '원조 색점'은 북쪽 센 강가와 노르망디 해변의 부드러운 빛을 화폭에 채울 때나 적당한 기법이었다. 대기가 투명하고 빛과 그림자의 대비가 강렬하며 색채가 풍부한 생트로페의 풍경을 담으려면 그보다 더 '대담한 색점'이 필요했을 것이다.

지베르니의 회고전에서도 느꼈지만 시냐크의 노을빛은 더할 나위 없이 풍요롭고 황홀하다. 특히 〈해 질 녘 생트로페〉에서는 노랑, 핑크, 연보라로 변화무쌍하면서도 고운 빛을 퍼트리는 노을이 아름답다. 화폭을

폴 시냐크, 〈해 질 녘 생트로페〉, 캔버스에 유채, 1896년.

물들인 투명한 색채들이 한낮의 열기가 누그러지고 서서히 공기가 서늘해지기 시작하는 시간에 느끼는 온갖 감정들을 일깨운다.

나는 시냐크의 그림을 보는 게 즐겁네. 가까이 다가서서도 보고 멀리서도 바라본다네. 갖가지 색을 내뿜는 보석들이 모여 있는 것처럼 색채 효과가 매력적이야. 이런 건 오로지 그의 작품에서만 볼 수 있지.

크로스는 1905년에 반 리셸베르그에게 보낸 편지에서 시냐크의 색채를 이렇게 상찬했다. 어느새 나도 시냐크가 펼치는 황홀한 색채의 판타스마고리아(마술 환등) 속으로 빨려 들어가고 있었다.

발길이 떨어지지 않는 아농시아드 미술관을 나온 뒤 옛 항구 쪽으로 걸어갔다. 선착장에는 〈생트로페의 부두〉를 가득 채웠던 돛대들은 사라졌지만 최신식 요트가 빈틈없이 들어찼다. 항구 거리의 한쪽에서는 시냐크처럼 생트로페의 바다를 그리는 젊은 화가들이 자신의 작품을 펼쳐놓고 거리 전시를 하고 있었다. 이 가운데에서 유독 시선이 쏠리는 랜드마크는 시냐크의 그림에도 자주 등장하는 생트로페 성당의 시계가 달린 종탑이다.

〈붉은 부표〉의 배경이 된 장 조레스 거리는 붉은색 차양과 탁자로 채운 오래된 찻집, 산뜻한 흰 차양에 원목 가구를 노상에 내놓은 빵가게 등이 건물의 1층을 차지하고 있어서 그림 속의 풍경을 가늠하기는 어려웠다. 당시에도 노상 카페는 있었을 텐데 어떤 모습일지 문득 궁금했다.

1 생트로페 부두. 2 폴 시냐크, 〈붉은 부표〉, 캔버스에 유채, 81×65cm, 1895년, 오르세 미술관, 파리. 3 생트로페의 바다를 그리는 젊은 화가들. 4,5 장 조레스 거리.

시타델에서 내려다본 생트로페 시가지. 시계가 달린 종탑이 눈에 띈다.

앙리 마티스, 〈생트로페 만〉, 캔버스에 유채, 1904년. 알베르-앙드레 미술관에
소장되었다가 1972년에 도난당했다.

폴 시냐크, 〈세관길〉, 캔버스에 유채, 72×92.5cm, 1905년, 그르노블 미술관, 그르노블.

시냐크도 반 고흐처럼 카페를 좀 그렸으면 좋았으련만, 그의 그림은 온통 바다 풍경뿐이다.

　좁은 오르막 골목길을 따라 시타델(요새라는 뜻)에 올랐다. 언덕 아래로 생트로페 시가지가 펼쳐졌다. 서쪽으로는 알프스 산맥과 모르 산맥이 병풍처럼 둘러치고, 동쪽으로는 푸른 지중해가 넘실거린다. 4백 년 이상 프로방스를 지켜온 시타델은 크로스와 시냐크는 물론 마티스가 〈생트로페 만〉을 그린 곳이기도 하다.

　저 멀리 생트로페 부두에서 해안선을 따라 13킬로미터까지 이어지는 해안 산책로가 보였다. 이를 세관길Le sentier de douane이라고 부르는데,

시냐크와 그의 친구들은 이 길을 즐겨 산책했고 이곳 풍경을 스케치해 나중에 작품으로 완성하기도 했다.

1960년대 이후로 생트로페는 유명한 배우들과 세계적인 부호들이 별장을 지으면서 휴가철이면 수백만 명이 몰려드는 일급 휴양지가 되었다. 그래도 지금은 아직 성수기 전이라 화가들이 시냐크를 찾아 순례했던 백 년 전의 생트로페를 어렴풋이 떠올려볼 수 있어서 다행이었다.

세상을 떠나기 직전까지 험한 바다와 모험을 두려워하지 않고 항해를 즐긴 뱃사람, 국제주의를 지지한 헌신적인 아나키스트, 후배 화가들에게 아낌없이 베푼 신인상파의 사도 바오로. 시냐크를 알기 위해 생트로페로 왔지만, 이곳에서 나는 점점 더 시냐크가 궁금해졌다. 어쩌면 이제 막 본격적인 시냐크앓이가 시작되고 있는지도 몰랐다.

13

마침내
찾은
안락의자의
위로

마티스의 길

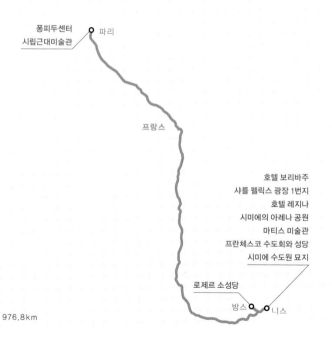

퐁피두센터
시립근대미술관 ○ 파리

프랑스

호텔 보리바주
샤를 펠릭스 광장 1번지
호텔 레지나
시미에의 아레나 공원
마티스 미술관
프란체스코 수도회와 성당
시미에 수도원 묘지

로제르 소성당
방스 ○ ○ 니스

976.8km

내가 꿈꾸는 것은 골치 아프거나 우울한 주제가 없는, 균형, 순수, 고요의 예술이다. 그것은 문필가뿐만 아니라 사업가 같은 모든 정신노동자들을 위한 것일 수도 있다. 이를테면 육체적인 피로를 풀어주는 편안한 안락의자처럼 마음을 달래고 진정시켜주는 그런 예술이다.

앙리 마티스(1869~1954년)가 1908년 『화가의 노트』에 남긴 말이다. 마티스가 쓴 글 중에 가장 많이 인용되는 문구이자 가장 욕을 많이 먹는 문구이기도 하다. 나도 대학 시절에는 앞뒤가 뚝 잘린 "내가 꿈꾸는 그림은 안락의자 같은 그림이다"라는 글귀를 보고, '이런 한심한 화가가 있나'라고 생각했다는 것을 고백하지 않을 수 없다. 내가 대학을 다닌 1990년대 초는 1980년대만큼은 아니지만 민주화, 사회 변혁, 노동자 세상 같은 단어들이 여전히 캠퍼스를 뒤덮을 때였다. 당시 어설픈 사회과학도인 내게 '안락의자'는 사치스러운 속물 부르주아의 상징과도 같았고, 그런 내 눈에 비친 마티스의 그림 역시 세상 물정 모르는 화가의 안일한 그림처럼 보였다.

나중에 서양미술사를 공부하면서 마티스를 좀 더 깊이 들여다보게 되었지만, 이미 편견에 사로잡힌 나는 그의 그림을 진심으로 좋아할 수 없었다. 손바닥만 한 도판으로 그의 그림을 슬렁슬렁 넘겨보면서 '마티스=안락의자, 사치와 여유, 멀고도 다른 세상 이야기'로 머릿속에 단단히 각인시켰던 것이다.

그러다가 마티스에 대한 인식이 일순간 바뀌게 된 것은 그가 1948년 필

라델피아 미술관에서 회고전을 가졌을 당시에 큐레이터인 헨리 클리퍼드 Henry Clifford에게 보낸 편지 글을 우연히 읽게 되면서였다.

> 나는 항상 나의 노력을 숨기려고 노력해왔습니다. 내 작품이 봄날의 경쾌함과 즐거움을 지니길 바랐지요. 누구도 그걸 위해 내가 치른 노동의 대가를 알아채지 못하도록 감춘 것입니다.

내가 그의 그림을 볼 때마다 느꼈던 한없이 가볍고 평화로운 느낌, 세계대전을 치르는 난리통에 저런 그림을 그린다며 경원시하던 그 느낌은 철저하게 마티스가 계산한 그대로였다. 그제야 그가 감추고 있는 것이 무엇인지 궁금했다. '안락의자'라는 단어 앞에 씌어 있던, 그가 꿈꾸던 '균형, 순수, 고요'가 무엇을 의미하는지 진심으로 알고 싶어졌다.

야수파 이후 마티스의 다른 얼굴

파리의 퐁피두센터를 방문했을 때는 5월 첫째 주 토요일 오후였다. 아침에 빛나던 햇빛이 갑자기 자취를 감추고 구름이 몰려오고 있었다. 퐁피두센터는 우리가 익히 아는 프랑스의 국립현대미술관이기도 하고, 공공도서관과 음향·음악 연구소IRCAM, 극장 등이 함께 모여 있는 복합문화예술공간이기도 하다. 퐁피두센터의 도서관은 관광객도 이

용할 수 있을 만큼 개방적이다. 하지만 무엇보다 빨강(이동 시설), 파랑(닥트), 노랑(전기 배선), 초록(수도관) 등의 구조물들이 밖으로 튀어 나와 있는 외관이 독특해서, 그림에 관심이 없더라도 한 번쯤 가서 인증샷을 찍고 싶게 만드는 곳이다.

마음 같아서는 느긋하게 도서관도 이용하고 예술 영화도 한 편 보고 싶었지만 토요일 오후의 퐁피두센터는 이미 관광객들로 북적였다. 그림이라도 얼른 보고 싶은 마음에 단숨에 5층으로 직진했다. 미술관은 4~5층에 자리 잡고 있는데 4층에는 1960년대 이후의 작품이, 5층에는 1905년부터 1960년대 사이의 작품이 전시되고 있다. 현재 소장 작품만 12만 점에 이르는 거대한 미술관이니, 짧은 시간 안에 보려면 선택과 집중이 필요하다. 오늘 나의 선택은 마티스다.

퐁피두센터에서 처음 본 마티스의 그림은 〈창가의 바이올린 연주자〉였다. 이 그림을 본 순간 마음속에 무거운 돌덩이가 쿵 하고 내려앉는 것 같았다. 그의 작품에서 늘 보던 경쾌함이나 즐거움을 찾아볼 수 없었기 때문이다. 창문이 있긴 한데 창밖엔 불길한 붉은 바탕에 구름이 거의 대부분을 차지하고 있다. 백발의 바이올린 연주자는 관람객을 등지고 창밖을 바라보며 연주에 열중하고 있다. 당시 마티스는 바이올린을 매일 연습했다고 알려져 있으니, 이미 머리가 하얀 남자는 쉰 살에 가까운 화가 자신임에 틀림없다.

마티스의 그림에서 창문은 곧 '그림'을 상징한다. 이 그림은 1917년 겨울, 마티스가 니스에 막 도착해서 그린 것이다. 당시는 제1차 세계대

앙리 마티스, 〈창가의 바이올린 연주자〉, 캔버스에 유채, 150×98cm, 1917~1918년.

전이 마지막 포성을 울리고 있을 때였고, 세 아이와 아내 아멜리는 아직 파리에 머물고 있었다. 창문 밖은 여전히 전쟁 중이고 화가는 매일 혼자서 그림에 매달렸다. 그림(창문) 앞에 선 화가는 항상 혼자일 수밖에 없다는 고독한 숙명이 느껴진다.

하지만 그 옆의 전시실에 걸린 컷아웃 작품 〈폴리네시아, 바다〉와 〈폴리네시아, 하늘〉 앞에서는 '그러면 그렇지' 하며 고개를 끄덕였다. 파랑이란 이름 아래에 수백 가지가 넘는 마티스만의 매력적인 파랑색

앙리 마티스, 〈폴리네시아, 하늘〉(위)과 〈폴리네시아, 바다〉(아래), 종이 컷아웃, 1946년.

이 그곳에 있었다. 세로가 긴 두 가지의 파랑색 직사각형이 교차하는 변형 체스 판을 바탕으로 삼아 바다와 하늘의 생명들이 유영한다.

이미 일흔일곱 살의 노화가는 1930년에 다녀왔던 타히티 섬 여행을 15년 만에 떠올리며 이 두 작품을 완성했다. 화면에는 '기쁨'과 '생명'이 가득하다. 바다 안에 새가 있고 하늘 안에 해초들이 빼곡하다. 마티스는 바다가 하늘이 되고 하늘이 바다가 되는, 어쩌면 예술 안에서 모든 게 하나가 되는 아름다운 세계를 보여주고 싶었던 모양이다.

이 작품은 1941년에 마티스가 대장암 수술을 받고 난 뒤 더 이상 유화를 그릴 수 없게 된 시기에 제작한 것이라 더욱 놀랍다. 화면은 수족을 제대로 움직일 수 없는 화가의 고통스러운 상황이 전혀 느껴지지 않을 만큼 한없이 가볍고 경쾌하다. 당시 의사는 그가 6개월을 넘기지 못할 것이라고 진단했다. 하지만 그는 니스로 돌아가 백탄과 목탄으로 그림을 그려 그해에 전시회까지 여는 불굴의 의지를 보여준다.

이후 마티스는 인생 말년의 조력자가 된 리디아 델렉토르스카야^{Lydia} ^{Delectorskaya}의 도움으로 이 대작을 완성했다. 그녀는 여러 명의 어시스턴트를 고용해 화가의 지시대로 구아슈의 색을 섞고 이를 종이에 발라 말린 뒤, 화가의 뜻대로 잘라 붙여 작품을 완성했다. 컷아웃 작품에서 형태는 더 단순해지고 색채는 더 평평하고 순수해졌다.

1918년의 '고독'에서 1946년의 '기쁨과 생명'까지 야수파 시기의 마티스와는 결이 다른 중년과 노년의 마티스를 보면서 거장의 삶이 비로소 눈에 들어왔다. 그에게 묻고 싶었다. 세월이 얼마나 흘러야 이토록

충만한 '삶의 기쁨'을 느낄 수 있는지…….

댄스, 댄스, 댄스

다음 날 일요일엔 파리 시립근대미술관^{Musée d'Art Moderne de la Ville de Paris}을 찾았다. 이 미술관은 센 강을 사이에 두고 에펠탑 건너편의 드빌리 포트 근처에 신전처럼 자리 잡은 팔레 드 도쿄^{Palais de Tokyo}의 동쪽 건물에 입주해 있다. 원래 팔레 드 도쿄는 1937년에 열린 파리 만국박람회를 위해 지은 근대미술관인데, 여러 차례 용도를 변경하다가 1999년에 현대미술관이 되었고 세계적인 큐레이터인 제롬 상스와 니콜라 부리오가 이곳을 현대미술의 성소로 탈바꿈시키면서 유명해졌다. '팔레 드

팔레 드 도쿄. 동쪽 건물이 파리 시립근대미술관이다.

도쿄'라는 이름은 한때 이 건물에 인접한 길이 도쿄 거리^{Quai de Tokio}로 불렸기 때문에 붙은 이름이다. 현재는 뉴욕 거리로 이름을 바꿨지만, 미술관은 옛 이름을 유지하고 있다.

파리 시립근대미술관은 1만 5천 점이 넘는 근대의 걸작들이 소장되어 있는 훌륭한 미술관임에도 나는 현대미술 전시가 열리는 팔레 드 도쿄만 알고 있었을 뿐 그 옆에 이런 미술관이 있다는 것은 이번에 처음 알았다. 이곳에 마티스의 유명한 '댄스' 삼부작 중 두 작품이 전시되어 있어서 이번 그림 여행의 리스트에 올렸던 것이다. 그러니까 이 미술관까지 발걸음을 하게 된 것은 전적으로 마티스 때문이다.

'마티스의 방'은 복층 구조로 설계된 상설 전시관의 아래쪽에 자리 잡고 있다. 이 전시실은 애초에 각각 가로 길이만 10미터가 넘는 대작 〈미완성 댄스〉와 〈파리의 댄스〉를 위해 마련되었고, 이 두 작품 뒤에는 다니엘 뷔랑의 〈회화의 벽〉이 걸려 있다.

댄스 삼부작은 마티스가 원래부터 세 개를 그리려고 한 것은 아니었다. 처음 제작하는 큰 작품이다 보니 두 차례 시행착오를 거치면서 세 개까지 그리게 된 것이었다. 마티스에게 이 작품을 의뢰한 이는 미국의 부호이자 현대 미술품 수집가인 앨버트 반스^{Albert Barnes}로, 마티스가 1930년에 뉴욕에서 개인전을 열었을 때 서로 만났다. 반스는 마티스에게 펜실베이니아 주 메리온에 있는 반스 재단 건물을 위한 장식 벽화를 주문했고, 이때 마티스가 선택한 주제가 '댄스'였다.

마티스는 '댄스'를 그리기 위해 니스로 돌아가 특별히 임대한 스튜디

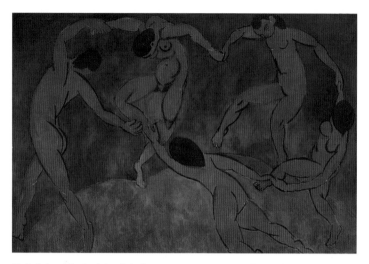

앙리 마티스, 〈댄스〉, 캔버스에 유채, 260×391cm, 1909~1910년, 에르미타슈 미술관, 상트페테르부르크.

오에서 3년간 작품 제작에 몰두했다. 당시 그가 처음 그린 작품이 〈미완성 댄스〉다. '댄스'라는 주제는 1910년 러시아의 컬렉터 세르게이 슈추킨Sergei Shchukin이 〈댄스〉와 〈음악〉이라는 한 쌍의 작품을 의뢰했을 때 그려본 뒤로 마티스가 평생 가장 좋아한 주제였다. 야수파 시기의 강렬한 색채가 돋보이는 20년 전의 〈댄스〉에서는 서로 손을 잡고 원을 그리며 역동적으로 춤을 추는 다섯 명의 누드 인물을 그렸는데, 마티스는 스스로 이 작품에 만족해하며 "광휘의 압도적인 절정"이라고 불렀다. 오로지 춤에 몰입한 인물들은 디오니소스의 축제를 연상시키며, 화가의 예술 의지를 강렬하게 드러낸다. 그 작품이 이렇게 변주되다니, 세월

앙리 마티스, 〈미완성 댄스〉.

에 따라 끝없이 변모해온 마티스의 회화적 진화가 놀랍다.

〈미완성 댄스〉는 마치 세 폭 제단화처럼 크게 세 개의 패널로 나뉘는데, 반스 재단에 설치될 형태를 고려해 각각 반원형의 프레임 안에 그렸다. 〈미완성 댄스〉는 푸른색 바탕 위에 율동적인 신체를 회색으로 단순화했는데, 작품 제목에서도 알 수 있듯이 미처 채우지 않은 여백이 그대로 남아 있어 다음 단계를 위한 습작처럼 보인다. 하지만 그렇기 때문에 인체의 다양한 형태가 더 자유로워 보이기도 한다. 이 작품은 1990년에 마티스의 니스 스튜디오에서 발견되어 현재 이 미술관에 최종 정착했다.

마티스는 이 〈미완성 댄스〉가 너무 단순해서 재단의 큰 벽에 걸기에는 장식성이 부족하다고 여겨 다시 작업하기로 마음을 굳힌다. 다시 작업한 작품이 〈파리의 댄스〉다. 이때 마티스는 중요한 결정을 내리는데, 캔버스 패널에 직접 유화를 그리는 대신에 회색, 파랑, 분홍, 검정의

앙리 마티스, 〈파리의 댄스〉.

색을 칠한 종이를 잘라서 작업하는 것으로 기법을 바꾼 것이다. 그렇게 자른 형태를 자신이 원하는 대로 움직여가며 스스로 만족할 때까지 가장 조화로운 균형을 찾았다. 결국 형태는 더 단순 명료해졌지만 구성과 색채는 훨씬 다채로워져서 처음 버전과 비교해보면 화려하고 장식적인 느낌이 더 강하다.

이렇게 완성한 작품에 마티스는 만족했지만, 이번에는 작품이 설치될 건물 벽의 사이즈와 작품의 사이즈가 맞지 않아 포기해야 했다. 결국 마티스는 이 버전을 바탕으로 1933년 4월에 비로소 세 번째 버전인 〈메리온 댄스〉를 완성하고 직접 반스 재단에 설치했다.

미술관에서 댄스 삼부작의 내력을 살펴보고 사실 나는 깜짝 놀랐다. 그때까지 그가 작품에 구현한 컷아웃은 유화 작업이 불가능해지자 창작 활동을 이어가기 위한 고육책으로 '창안'한 기법이라고 알고 있었다. 그런데 이 기법 자체는 이미 십여 년 전에 완성되어 있었고, 그는

앙리 마티스, 〈메리온 댄스〉, 반스 재단, 펜실베이니아.

자신의 상황에 따라 그것을 다시 꺼내 썼던 것이다. 즉 컷아웃 기법은
어쩔 수 없어서 개발한 것이 아니라 그가 추구한 회화의 연장선 위에
있었던 것이다.

> 결국 중요한 것은 오직 하나다. 작품에 매진해야 한다. 특히 나중을 계
> 산하지 않고 전적으로 작품에 자신을 던져야 한다. 그래야 작품에 화가의
> 존재 전체가 담긴다.[•]

모더니즘이라 하면 이미 한참 전에 낡은 관념이 되어버린 듯하지만,
나는 마티스의 그림 앞에서 모더니즘의 실체를 비로소 엿본 듯했다.
다른 매체와 구별되는 회화 그 자체의 순수성, 그로써 도달한 평평한
평면, 미술이 무엇인지를 묻는 물음 자체가 주제가 되는 회화……. 나
는 마티스가 강조한 '화가의 존재 전체'가 무슨 의미인지 상상해보았

● 잭 플램Jack Flam, 『마티스: 회고전』(1990년) 도록에서 재인용.

다. 머릿속에서 그의 '댄스'가 감당할 수 없는 거대한 파도가 되어 춤을 추듯 내게로 밀려왔다.

팝아트의 거장 앤디 워홀은 마티스가 세상을 떠나고 2년 후에 "나는 마티스가 되고 싶다"라는 말을 남겼다. 당시 스물여덟 살의 광고 일러스트레이터였던 그는 그로부터 6년 뒤에 〈32개의 캠벨 수프 캔〉으로 마티스 이후의 회화를 열어젖혔다. 마티스는 모더니즘의 견고한 보루이자 다음 세대의 화가들이 뛰어넘어야 할 로도스 섬이었던 것이다.

니스, '지중해의 천국'으로

"마티스 미술관이요? 좋은 작품들은 모두 파리에 있는데? 거긴 소품 위주예요. 별로 권하고 싶지 않은데……."

파리에서 본 마티스의 '댄스'가 워낙 강렬한 인상을 남긴 탓에 나는 남프랑스에 오면 니스에 들르기로 일찌감치 마음먹었다. 니스에 도착한 건 엑상프로방스와 아를에서 하루씩 보내고 난 다음 날이었다.

숙소 직원에게 마티스 미술관으로 가는 방법을 물었더니 조금 전까지 이런저런 질문에 친절히 응해주던 그의 대답이 영 시원찮다. 왜일까? 마티스는 니스에 와서 "드디어 인간으로 다시 태어난 느낌"이라고 토로했다. '니스와 마티스'라는 환상적인 조합을 잔뜩 기대하며 이른 아침에 기차를 타고 여기까지 왔건만 숙소 직원의 쌀쌀한 반응에 맥이

탁 풀렸다.

마티스는 앞서 퐁피두센터에서 보았던 〈창가의 바이올린 연주자〉를 이곳에서 그렸다. 그가 처음 니스에 왔을 때는 겨울이었고, 전쟁 통에 경기가 기울면서 퇴락한 분위기를 풍겼다고는 해도 지중해의 환한 빛과 흰 포말이 부서지는 푸른 바다는 마티스의 울적한 마음을 달래주기에 충분했다. 마티스는 니스가 천국 같다고 느꼈다.

제1차 세계대전이 발발하자 당시 마흔여섯 살의 마티스와 동료 화가 알베르 마르케는 군대에 합류하고 싶어 했다.

"드랭, 브라크, 카무앙, 푸이는 지금 최전선에 있고, 위험에 처했어요. 우린 후방에 남아 있는 게 지긋지긋해요. 어떻게 하면 나라에 봉사할 수 있죠?"

그들의 질문에 당시 공공토목공사부 장관인 마르셀 상바^{Marcel Sembat}는 이렇게 답했다.

"지금처럼 계속 그림을 잘 그리세요."

마티스는 예상보다 니스에 더 오래 머물렀다. 전쟁이 끝난 뒤에는 아예 9월부터 이듬해 봄까지 니스에서 지내다가 파리로 돌아갔다. 어쩌다 부인과 아이들이 다니러 내려오곤 했지만 이 기간엔 가족들과 떨어져 혼자 지냈고 실내 그림을 주로 그렸다. 마치 스스로를 방 안에 격리한 듯 니스의 자연은 종종 창문 밖에서나 펼쳐질 뿐이었다.

마티스가 니스에 내려와 처음 머문 숙소인 호텔 보리바주^{Hotel Beau Rivage}는 지금도 성업 중이다. 〈창가의 바이올린 연주자〉는 마티스가 보

708. NICE. — Promenade des
Anglais et l'Hôtel Beau-Rivage.

프롬나드 데장글레와 호텔 보리바주의 모습이 담긴 옛 엽서.

리바주 호텔의 바닷가 쪽으로 향한 객실에서 그린 것이다. 구시가의
시장통인 쿠르 살레야^{Cour Saleya} 근처의 샤를 펠릭스 광장 1번지에는 이
곳에 더 오래 머물기로 결정한 뒤 그가 세낸 아파트가 자리 잡고 있다.
1926년부터는 마티스 가족이 모두 내려와 이 건물 꼭대기 층 전체를
쓰기 시작했는데, 발코니의 프랑스식 창문 아래쪽에서는 북적이는 시
장의 소음이 들려오고 시가지 너머로는 푸른 바다가 보였다.

본격적인 휴가철이 시작되진 않았지만 니스 구시가지는 이미 관광객
들로 넘쳐나서 도시 전체가 축제를 벌이는 듯했다. 지중해의 뜨거운 태
양 아래에선 빨강, 파랑, 노랑의 원색들이 뽐내는 개성도 누그러져 서로
어색하지 않게 어울린다. 니스의 전성기라 할 '벨에포크' 시대의 화려한

1 니스의 푸른 바다. 2 샤를 펠릭스 광장. 3 구시가지 근처의 마세나 광장.

건축물과 재치와 유머가 넘치는 요즘의 간판들이 다정하게 뒤섞인 거리를 기웃거리다가 문득 거리 이름이 눈에 들어와 피식 웃음이 나왔다. '뤼 파라디rue paradis', 우리말로 하면 '천국의 거리'다. 길 이름을 천국이라고 지을 만큼 자부심이 대단한 곳이구나 싶었다. 이어지는 광장의 이름도 마세나 광장, 리베르테 거리(자유 거리)이니 니스의 거리 이름도 어쩐지 자부심 넘치는 마티스의 그림을 닮았다. 니스는 누가 뭐래도 마티스와 천생연분이다. 그래도 뚜벅이 여행자에게는 '천국의 계단'이 아니라 '천국의 거리'인 게 천만다행이다.

시미에 언덕의 메리고라운드

숙소 직원의 반응이 마음에 걸렸지만 마티스 미술관으로 출발했다. 어쩌면 그 직원은 파리에 집중되는 문화적 특혜가 못마땅했을 수도 있다. 〈미완성 댄스〉도 마티스가 니스에서 임대한 화실에서 뒤늦게 발견된 것인데 지금은 파리에서 전시하고 있지 않은가. 니스에 사는 주민이라면 박탈감 같은 감정을 느낄 법도 하다.

마티스 미술관은 니스 구시가지에서 버스를 타고 몇 정거장 떨어진 거리의 언덕 위에 있다. 지도에서는 이 지역을 시미에Cimiez라고 표시한다. 숙소 직원이 일러준 대로 호텔 레지나 정류장에서 내렸다. 호텔 레지나는 시미에 언덕에 여왕처럼 우아한 위용을 떨치며 서 있는 흰색 건

물이었다.

 19세기 말에 관광 수요가 노동자 대중으로 확대되면서 니스의 길고 아름다운 '천사의 만' 해변에 난 대로 '프롬나드 데장글레^{Promenade des Anglais}' 곧 영국인들의 산책로에는 방문객이 폭증했다. 당시 니스 시 당국은 과거의 고급 휴양지 이미지를 되찾고자 애썼다. 부유한 '영국인'

들(니스의 전통적인 고객으로 해변 길의 이름을 프롬나드 데장글레로 붙였을 정도로 많은 영국인들이 방문했다)과 유명 인사들을 유치할 작정으로 사람들로 붐비는 바닷가에서 떨어진 이 시미에 언덕에 고급 호텔들을 조성했다. 그중 최고의 호텔이 1895년에 완공된 호텔 레지나였다. 영국의 빅토리아 여왕이 세상을 떠나기 전 5년 동안 이곳을 겨울 주거지로 이용했다니, 여왕을 뜻하는 '레지나'라는 이름이 근거 없이 붙은 게 아니었다. 그렇게 유명세를 누린 호텔 레지나는 제1차 세계대전과 대공황 시기를 거치며 운영에 어려움을 겪다가 1934년에 은행에 넘어갔고, 1937년에 아파트로 탈바꿈해 지금은 주상복합 건물로 사용되고 있다.

마티스는 1938년에 레지나 3층의 아파트를 구입해 그곳에 입주했다. 그러나 머지않아 41년을 함께해온 아내 아멜리와 이혼하고 그해 제2차 세계대전이 터졌다. 마티스는 이혼의 원인을 제공한 조력자 리디아와 함께 1943년 근교의 방스로 거처를 옮겼다가 1949년 1월에 레지나로 돌아왔다. 그러니까 레지나의 아파트는 마티스의 마지막 화실이었으며 그가 세상을 떠난 곳이다.

호텔 레지나를 등지고 돌아서니 빨간색 표지판이 눈에 띈다. 마티스 미술관으로 가는 방향이 표시되어 있다. 그런데 표지판에서 시선을 떼자마자 먼저 눈에 들어온 건 단박에 알아볼 수 있는 고대 로마의 유적이었다. 군데군데 많이 허물어졌지만 타원형의 벽면에 즐비한 아치들로 미루어 보아 로마의 콜로세움이나 베로나의 아레나형 건물이다. 다시 표지판을 확인하니 '마티스 미술관' 아래에 '로마의 아레나', '니스

세메네룸 고고학 박물관' 등의 글귀가 적혀 있다.

알고 보니 시미에 일대는 고대 로마의 도시가 자리 잡았던 터였다. 기원전 14년에 아우구스투스가 세운 이 도시의 원래 이름은 세메네룸 Cemenelum이었다. 로마가 시리아부터 스페인에 이르기까지 지중해 연안에 속주들을 거느린 시기에 이 도시도 세워졌다. 세메네룸은 마르세유와 로마를 잇는 길과 연결되어 수많은 상인, 세금 징수원을 비롯한 여

시미에 언덕의 고대 로마 유적지.

행객들에게 편안한 잠자리와 휴식을 제공했고, 약 4백 년 동안 그 주변 지역의 수도로 번영을 누렸다.

시미에 언덕에서 고대 로마의 유적이라는 뜻밖의 선물을 받았는데, 이런 우연한 선물은 한 차례로 끝나지 않았다. 공원 한쪽으로는 작은 올리브나무 숲이 펼쳐지고, 미술관 바로 앞은 나무 화분들이 줄 지어 서서 관광객을 맞았다. 그리고 중간쯤에는 메리고라운드가 돌아가고 있었다. 모든 것이 나를 위한 작은 선물 같았다. 특히 메리고라운드는 이번 여행에서 본 것 중에서 가장 아름다웠다. 니스가 '지중해의 여왕'으로 불린다고 하니, 이 시미에 언덕의 메리고라운드는 '여왕의 왕관'쯤 되는 듯싶었다.

시미에 언덕의 메리고라운드.

마티스 미술관의 『재즈』

　마티스 미술관 건물은 17세기 제노바 양식의 고풍스런 저택으로, 붉은색 바탕에 돌출된 부분만 노란색의 포인트 색상이 칠해져 있었다. 덧문을 단 길쭉한 창이 스무 개 이상은 돼 보이는 유난히 창이 많은 건물이었다. 창문이 있는 실내 정경을 많이 그린 마티스와 잘 어울리는 건물이라고 생각하며 걷다가 문득 걸음을 멈췄다. 창의 일부는 실제였지만 발코니를 비롯한 나머지는 '가짜'였다. 그림이었다! 정교한 눈속임 기법에 깜박 속은 것이다. 처음엔 황당했지만, 한편으론 마티스를 향한 아이러니한 찬사로도 보였다.

　미술관에는 건물 1, 2층에 걸쳐 마티스의 초기작과 조각, 소묘, 말기 작인 컷아웃 모음집 『재즈』, 마티스 자신이 "내 전 생애의 결과물"이라

마티스 미술관. 자세히 보면 창의 일부는 그림이다.

고 했던 방스의 로제르 소성당 모형과 디자인 스케치가 전시되어 있었다. 그의 전성기 작품이나 '유화' 걸작은 거의 없었다. 숙소 직원의 말이 얼추 맞았던 것이다. 그럼에도『재즈』와 로제르 소성당 관련 작품에는 눈길이 오래 머물렀다.

컷아웃으로 제작된『재즈』모음집은 1943년에 시작해 2년간 진행한 프로젝트다. 이 작품을 완성하는 데에는 마티스의 철두철미한 매니저로 변신한 리디아 델렉토르스카야의 도움이 컸다. 리디아는 러시아 이민자로 소르본 대학 의학과에 합격했지만 비싼 수업료를 감당하지 못해 결국 니스에서 무일푼으로 떠돌다가 마티스의 조수가 되었다. 이후 그녀는 마티스의 뮤즈이자 매니저, 동료로서 그가 숨을 거둘 때까지 곁에 머물렀다. 리디아를 인터뷰한 전기 작가 힐러리 스펄링^{Hilary Spurling}은 그녀를 이렇게 묘사했다.

그녀는 군대도 능히 운영할 수 있을 만큼 놀라운 능력이 있었다. 스튜디오를 운영하고 모델을 조율하고 화상들과 갤러리를 능숙하게 다루었다. 모든 일이 시계처럼 정확했다.

하루 대부분을 침대에 누워 있거나 휠체어에 앉아 지내야 했던 마티스는 종이에서 형태를 오려내 붙이는 컷아웃에 몰입했다. 리디아는 조수들을 고용해 일종의 스텐실 공정으로 인쇄되는 책의 컷아웃 콜라주 과정을 도왔다. 마티스는 자기에게 남은 시간이 얼마 없다고 느꼈는지

앙리 마티스, 『재즈』, 1947년.

더 악착같이 작업에 매달렸다. 『재즈』는 가로 41센티미터, 세로 66센티미터의 큰 책으로 펼침 면의 한쪽에는 컷아웃을 이용한 컬러 프린트가, 옆면에는 그가 친필로 쓴 삶과 선택에 관한 글이 담겨 있다. 모두 스무 개의 컬러 프린트가 실렸고, 1947년에 한정판으로 발매되었다.

마티스는 이 책에서 "생생하고 난폭한 색조를 가진 이미지들은 서커

로제르 소성당 모형.

스, 설화, 여행에 대한 기억의 결정체에서 비롯된다"라고 썼다. 책에는 광대와 서커스의 이미지가 등장하는데, 이는 이 책의 원래 제목이 '서커스'이기 때문이기도 하고, 마티스 스스로가 광대의 이미지를 예술가인 자신에 대한 은유로 보았기 때문이기도 하다.

방스의 로제르 소성당은 마티스 미술관에서 본 모형이 전부였다. 그때는 방스까지 둘러볼 여유가 없었다. 하지만 마티스 최후의 걸작이자 그의 모든 것이 담겨 있다고 스스로 자부한 이 작은 성당을 보지 못한 게 여행을 다녀온 뒤로도 내내 아쉬움으로 남았다.

미술관을 나온 뒤 아까 지나쳤던 아레나에 들렀다. 음향 기기와 좌석을 한창 설치하는 중이었다. 아마도 공연이 열릴 예정인 모양이었다. 시미에 공원은 1948년에 시작된 유명한 '니스 재즈 페스티벌'의 현장이었다. 2011년부터는 언덕 아래의 니스 중심가인 마세나 광장에서 페

위 공연을 준비 중인 아레나 유적지.

아래 재즈 음악가의 이름이 붙은 길.

스티벌이 열리고 있다.

 하지만 이 아레나에서 수많은 사람들이 모여 앉아 하늘로 울려 퍼지
는 재즈 선율을 듣고 연주자에게 환호하는 장면을 떠올려보는 것만으

시미에 언덕에서 내려다본 니스 시가지.

로도 충분히 즐거워진다. 페스티벌에 참가한 인연 때문인지는 알 수 없으나, 공원 곳곳에는 재즈의 역사에 족적을 남긴 듀크 엘링턴, 디지 글레스피, 마일즈 데이비스 같은 음악가의 이름이 붙은 오솔길들이 있다. 고대의 이름 없는 악사로부터 현대의 마티스로, 다시 재즈 음악가들로, 시미에 공원에서 예술가들의 길이 이렇게 이어지고 있었다.

　마지막으로 발길이 닿은 곳은 시미에 프란체스코 수도회와 성당이었다. 로마 제국이 사라진 후 폐허가 된 시미에 언덕은 이 수도회가 지켜왔다. 수도원 정원으로 들어서니 푸른 바다와 니스 시가지가 넓게 펼쳐졌다. 전망도 일품이지만 정원은 화사한 꽃들과 싱그러운 초록으로 아름다웠다. 언덕 아래엔 '천국의 거리'가 있지만, 내게는 고대와 현대,

수도원 옆 묘지 입구.　　　　　　　　　　　　마티스의 묘.

미술과 음악, 예술과 자연이 조화를 이루는 시미에 언덕이 천국이었다. 말년의 마티스도 이곳을 즐겨 찾아 시간을 보냈던 것으로 알려져 있다. 더 이상 창문 앞의 안락의자가 아니라 니스의 자연 속에서 그도 평안을 찾았던 걸까. 그를 위해 바다 전망이 가장 좋은 곳에 포근하고 편안한 안락의자를 하나 놓아두고 싶었다.

　마티스는 1954년 11월 3일 리디아의 초상을 볼펜으로 그려본 후 "괜찮아"라는 유언 같은 말을 남기고 사망했다. 그리고 전 부인 아멜리와 함께 프란체스코 수도회 성당 옆에 있는 시미즈 묘지에 묻혔다. 마티스는 죽기 전에 리디아에게 90점이 넘는 작품을 주었는데, 그녀는 이 작품들을 모두 상트페테르부르크의 에르미타슈 미술관에 기증했다. 리디아는 러시아로 돌아가 88세의 일기로 상트페테르부르크의 파블로프스크 묘지에 묻혔다.

봄날처럼 경쾌하고 빛처럼 경건한 로제르 소성당

살다 보면 가끔 가보고 싶었던 곳을 정말 우연한 기회에 가게 되는 행운과 마주친다. 나에겐 2019년의 여행이 그랬다. 그해 가을에 산티아고 순례길을 계획했지만, 지난 여행에서 놓친 방스의 로제르 소성당에도 꼭 가보고 싶었다. 마침 프라도 미술관에서는 앙귀솔라의 대대적인 전시 소식도 들려왔다. 이번엔 정말 순례길을 떠나는 참이지만 숙제처럼 남은 두 개의 미션을 클리어하면 더욱 홀가분한 여행이 될 듯했다. 스페인에서 그리 멀지 않은 니스까지 짧은 여행 일정을 계획에 포함시키고 나니, 여행에 대한 기대감은 부풀 대로 부풀어 올라 하루하루가 더디게 흘러갔다.

마티스는 세례를 받긴 했지만, 종교 생활은 거의 하지 않았다. 그런 그가 방스 도미니크 수녀원의 로제르 소성당 장식을 기꺼이 맡은 것은 1941년 수술 직후 그를 돌봐준 간호사이자 모델인 모니크 부르주아 Monique Bourgeois 때문이었다. 당시 스무 살의 모니크와 일흔세 살의 마티스는 남녀 간의 애정이 아닌 진솔한 우정을 나눴고, 그녀는 마티스의 스튜디오를 떠난 뒤 방스 도미니크 수도회의 수녀 자크 마리가 되었다. 어느 날 자크 마리는 수녀원에서 운영하는 여자고등학교 옆에 작은 소성당을 지을 예정인데 마티스가 이 소성당의 디자인을 맡아줄 수 있는지 물었다. 마티스는 쾌히 승낙했고 1947년부터 1951년까지 오로지 로제르 소성당 작업에 매달린다.

마티스는 이 작업을 위해 침대에 바퀴를 달아 이동성을 높이고, 필요한 도구를 얹은 쟁반과 그를 세워 앉힐 수 있는 의자가 들어간 '택시베드'에 의지했다. 대나무 막대 끝에 목탄을 붙여 아이디어를 스케치했고, 휠체어에 앉아서 스케치한 대로 타일로 만들어 성당 벽에 붙이도록 했다. 로제르 소성당은 스테인드글라스 창부터 사제의 제의에 수놓인 자수까지, 마티스가 디자인을 총괄한 그야말로 '총체적인 작품'이었다. 리디아 역시 마티스가 이 최후의 걸작을 완성할 수 있도록 4년 동안 로제르 소성당의 설치 작업을 면밀하게 조율했다.

영원히 오지 않을 것 같던 날들이 지나고 드디어 스페인으로 떠났다. 나는 산티아고 순례길로 출발하기에 앞서 마드리드와 바르셀로나에 잠시 머물렀다가 니스로 향했다. 밤늦게 니스에 도착한 나는 다음 날 아침 일찍 버스를 타고 곧장 방스로 향했다. 니스에서 방스까지는 한 시간이 채 걸리지 않았다. 구글맵이 알려준 대로 방스 버스 정류장에서 북쪽으로 향하다가 우회전해서 만나는 앙리 마티스 거리를 따라 걸었다. 십 분 정도 걷다 보니 베이지색, 옅은 주황색, 노란색의 집들이 양쪽에 늘어선 길 오른쪽에 가늘고 긴 십자가가 눈에 들어왔다.

마티스는 소성당을 디자인할 때 이 성당의 첨탑은 "평온한 저녁에 가늘게 피어나는 연기처럼 가볍게 위로 올라가야 한다"라고 누누이 강조하곤 했다. 가느다란 막대기가 지붕을 타고 살짝 올라선 듯한 십자가에 매달린 금색의 식물 이파리 장식과 초승달 장식이 햇빛에 반짝이

로제르 소성당.

며 어서 오라고 신호를 보냈다. 니스의 태양 아래에서 더 환하게 보이는 새하얀 건물이 모습을 드러냈다. 로제르 소성당이다.

　로제르 소성당은 비탈길에 지어져 성당의 작은 문을 열고 들어가 계단을 내려가야 비로소 소성당에 이르는 문에 다다른다. 소성당은 길이 15미터, 폭 6미터에 불과한 작고 아담한 공간인데, 뒤집힌 L자(또는 변형된 십자가) 형태를 이룬다. 성당의 문을 열면 파랗고 노란 빛이 하얀

타일에 좁고 길쭉한 그림자를 여러 개 드리워 평화롭고 안온한 빛 속으로 들어가는 듯한 느낌을 준다.

뒤집힌 L자 모양의 꺾이는 부분에는 단출한 갈색 제대가 비스듬히 놓였고, 제대의 뒷벽과 왼쪽 두 벽은 길고 좁다란 스테인드글라스가 설치되어 있다. 스테인드글라스 맞은편 벽과 제대 맞은편 남쪽 벽에는 흰 타일에 검정 페인트로 〈성 도미니크〉, 〈꽃밭의 성모자〉, 〈십자가의 길 14처〉가 매우 단순한 형태로 그려져 있다. 그 외엔 눈에 띄는 장식이 없어서 더욱 모던하면서도 경건한 느낌을 고양시킨다. 심플하지만 스테인드글라스 창문도 3세트, 성화 벽화도 3세트로 모두 성 삼위일체의 신앙에 근거해 면밀하게 계획됐다. 스테인드글라스는 마티스가 가장 심혈을 기울인 부분인데, 이 역시 딱 세 가지의 선명한 색깔만 사용했다. 노랑은 태양 곧 하느님의 빛을 뜻하고, 녹색은 식물과 자연, 파랑은 니스의 바다와 하늘 그리고 성모마리아를 뜻한다.

나는 신자석에 앉아서 제대 뒤의 스테인드글라스 〈생명의 나무〉를 바라보며 마티스의 그림에 등장한 꽃과 식물을 찾아보고, 눈 코 입이 없는 도미니코 성인의 벽화를 바라보며 그의 생김새를 상상해보기도 했다. 제대를 옅은 갈색 돌로 만든 것은 빵과 성체성사를 연상시키기 때문이라고 했다. 제대 위에 놓인 작은 십자가, 차례로 낮아지는 촛대, 천장에 매달린 작고 둥근 샹들리에 역시 마티스가 직접 디자인한 것이다. 〈꽃밭의 성모자〉는 성모가 아기 예수를 품에 꼭 안은 모습이 아니라 아기 예수를 세상 밖으로 내보내는 모습이어서 더욱 애틋했다.

1 로제르 소성당의 제단 쪽을 바라본 모습.

2 제단에서 〈십자가의 길 14처〉가 그려진 맞은편 벽을 바라본 모습.

3 제대 왼쪽에 〈생명의 나무〉 스테인드글라스가, 오른쪽에 〈성 도미니크〉 벽화가 보인다.

나는 시간 가는 줄 모르고 빛으로 가득한 이 아름다운 신의 세상에 오래도록 앉아 있었다. 이곳은 어쩌면 마티스가 도달하고 싶어 한 그의 예술 세상인지도 모른다. 나는 예전에 본 적이 없는 과감하게 단순화한 성화와 십자가 앞에서 그 어느 때보다 마음이 맑아지고 순수해지는 것을 느꼈다. 마티스가 말한 "균형과 순수와 고요의 예술…… 편안한 안락의자처럼 마음을 달래고 진정시키는 예술"을 이곳에서 드디어 만난 것 같았다. 마티스를 찾아 나선 여행이 오늘에야 비로소 끝난 듯 홀가분했다.

2013년의 그림 여행은 니스를 다녀온 후 베를린, 드레스덴을 거쳐 프랑크푸르트에서 비행기를 타는 것으로 마무리되었다.

드레스덴에 머무는 동안 이상 강우를 만났다. 드레스덴 중심가를 관통하는 엘베 강은 강가 진입로를 통제할 만큼 수위가 높아져 에메랄드 빛의 영롱한 물빛은커녕 으르렁대며 사납게 흘러가는 흙탕물만 보았다. 이쯤에서 나는 더 이상 비를 원망하지 않게 되었고, 대신 조용히 비옷과 배낭 커버를 챙겨 들었다. 잠깐 불편하면 비를 피할 수 있다. 이제는 그렇게 생각하기로 했다.

돌아오는 비행기 안에서는 여행에서 마주친 숱한 사고에도 불구하고 안복眼福으로 충만해 배가 불렀다. 화가들의 그림 속으로 한 뼘 더 들어갈 수 있었던 매 순간이 뭉클한 감격과 환희의 소용돌이가 되어 가슴속에서 메아리치고 있었다.

일상의 자리로 돌아왔지만 그림 여행의 여러 인연은 끊어질 듯 이어

졌고 지금도 이어지는 중이다. 그사이 레이덴 대학 한국학 과정에 들어간 마르그리트는 한국을 두 번이나 찾았다. 하늘거리는 연둣빛 이파리가 점점 초록으로 짙어가는 2014년 5월 어느 날에 나는 그녀와 함께 남산에 올라가 경복궁, 창덕궁, 창경궁 그리고 종묘와 한양도성을 짚어보았다. 2015년, 낙엽마저 모두 떨어진 늦가을에는 함께 과천 현대미술관에 가서 조각가 최종태의 회고전을 보기도 했다. 한복을 입은 성모자상 앞에서 오래 머무르며 하염없이 바라보던 그녀의 뒷모습이 지금까지도 기억에 남아 있다.

나의 그림 여행은 일단 이 책을 끝으로 마무리되었지만, 아직도 미처 가보지 못한 장소가 여전히 많다. 그러고 보면 내 그림 여행은 여행을 마친 뒤에 이미 다시 시작되었는지도 모른다. 언젠가 다시 떠날 수 있을 때 일단 멈춘 그곳에서 또다시 길이 이어지기를……

여행을 다녀오고 이 책이 나오기까지 많은 분들의 도움과 격려를 받았다. 먼저 수많은 예술가들과 그들의 작품으로 이루어진 예술이란 우주에서 자주 길을 잃었던 내게 길잡이가 되어준 책의 저자 분들에게 감사드린다. 이 책이 세상에 나올 수 있는 건 이 저자 분들의 책 덕분이다. 그리고 『윤운중의 유럽미술관 순례』 편집에 참여한 인연으로 나의 여행에 크나큰 도움을 주셨던 고故 윤운중 실장님께 많이 늦었지만 깊이 감사드린다. 이왕 나선 길이니 글을 쓰는 데 필요한 곳만 다닐 게 아니라 두루두루 보고 오라며 여행 루트를 조언해주고 비상시에 도움을 청할 연락처까지 챙겨준 그의 호의가 여행하는 내내 큰 힘이 되었다.

초면의 여행객을 흔쾌히 집으로 초대해 네덜란드에서 잊지 못할 추억을 선사해준 마르그리트, 그리고 브라운슈바이크의 친구 택련에게 고마운 마음을 전한다. 매주 박물관, 미술관과 유적지를 답사하는 일을 함께 하는 '여행 이야기'의 동료 강사들께도 특별한 고마움을 전한

다. 이 답사는 예술가들의 삶과 작품세계에 의미 있는 장소를 연결하는 여행에 영감을 주었다. 내 그림 여행을 응원하고 도움을 아끼지 않은 권영진, 김해진, 이경아, 두 이소영 님께 깊이 감사드린다. 더불어 여러 시간을 들여 원고를 꼼꼼히 읽어주고 내가 놓친 부분을 알려주며 격려해준 곽혜진, 권태정, 김라현, 신성란 님께도 고마움을 전한다.

때로는 미치지 못했고 가끔은 지나쳤던, 갈 길이 먼 글을 꼼꼼히 편집해 허물 벗은 나비 같은 책으로 거듭나게 해준 모요사출판사의 손 실장님과 김 대표님께 깊이 감사드린다. 내겐 출판 멘토인 두 분께 큰 빚을 졌다. 지도가 여러 개 들어가서 품이 많이 들고 까다로웠을 책을 멋지게 디자인해준 디자이너 민혜원 님께도 고마운 마음을 전한다.

끝으로 늦되는 딸을 언제나 품어주시는 어머니, 지난해 내게 마일리지 항공권을 쾌척해준 마음 넉넉한 동생과 올케, 조카, 그리고 지금은 하늘나라에 계시는 아버지께 말로 다 할 수 없는 감사를 드린다.

후회 없이
그림 여행

ⓒ 엄미정, 2020

초판 1쇄 발행 2020년 12월 15일

지은이	엄미정
펴낸이	김철식
펴낸곳	모요사
출판등록	2009년 3월 11일
	(제410-2008-000077호)
주소	10209 경기도 고양시 일산서구
	가좌3로 45, 203동 1801호
전화	031 915 6777
팩스	031 5171 3011
이메일	mojosa7@gmail.com
ISBN	978-89-97066-62-9 03600
